Botanical Illustration From Life

자연을 기록하는
식물 세밀화

수채화 보태니컬 아트

이시크 귀너 지음

이상미 옮김 · 송은영 감수

EJONG

자연을 기록하는 식물 세밀화

수채화 보태니컬 아트

초판 1쇄 발행 2021년 11월 01일

지은이 이시크 귀너 (Işık Güner)
발행인 백명하
옮긴이 이상미
감수 송은영
발행처 도서출판 이종
출판등록 제 313-1991-16호
주소 서울시 마포구 양화로3길 49 2층
전화 02-701-1353
팩스 02-701-1354

편집 권은주
디자인 박재영
마케팅 백인하 신상섭 이현신

ISBN 978-89-7929-344-9 (13650)

* 책값은 뒤표지에 표기되어 있습니다.
* 도서출판 이종은 작가님들의 참신한 원고를 기다리고 있습니다.
* 이 도서는 친환경 식물성 콩기름 잉크로 인쇄하였습니다.
* 이 책 본문의 일부에서 '을유1945' 서체를 사용했습니다.

미술을 읽다, 도서출판 이종
WEB www.ejong.co.kr
BLOG ejongcokr.blog.me
INSTAGRAM instagram.com/artejong

지은이 이시크 귀너(Işık Güner)

1983년 터키 앙카라에서 태어난 이시크 귀너는 원래 환경공학을 전공했지만 그녀는
다른 길을 선택했고 10년 넘게 식물 세밀화가를 전업으로 일해왔다. 식물학자인 아버
지 아래에서 야생에 둘러싸인 채 자라온 그녀는 이 결정을 아주 기뻐하고 있다.

이시크가 그린 '거대대황(Gunnera Tinctoria)'은 2014년 봄 영국왕립원예협회(RHS)
금상과 최우수 작품상을 수상했다. 그녀는 전 세계의 다양한 국제 식물 프로젝트에서
일했다. 에든버러 왕립식물원에서 식물 일러스트레이션 과정 수료를 위한 방문 강사로
유럽에서 워크숍을 통해 강연을 하고 있다.

옮긴이 이상미

성균관대학교 의상학과를 졸업 후 런던예술대학 세인트마틴에서 여성복디자인을 전공하였
으며, 현지 디자이너 브랜드에서 어시스턴트로 근무하였다. 현재 번역에이전시 엔터스코리
아에서 출판 기획과 패션 분야 전문 번역가로 활동 중이다.

주요 역서로는『영국 디자인 : 시간이 지날수록 발하는 명작의 가치』,『보그 온(Vogue On):
랄프 로렌』,『보그 온(Vogue On): 코코 샤넬』,『보그 온(Vogue On): 크리스토발 발렌시아
가』,『보그 온(Vogue On): 위베르 드 지방시』,『팬톤 온 패션』,『세계의 패션 스타일리스트』,『
패셔너블: 그림으로 보는 잔혹함과 아름다움의 역사』,『스타일리시 : 패션 스타일 그리고 매
력가』,『패션 일러스트 바이블 : 파슨스 디자인 스쿨 비나 어블링의』,『바티칸: 바티칸 회화의
모든 것 : 바티칸 회화의 모든 것』,『보그 : 더 가운(VOGUE the gown)』,『위대한 사진가들 :
사진의 결정적인 순간을 만든 38명의 거장들』,『러브 스타일 라이프』,『나는 화이트 셔츠를
입는다』,『샤넬 디자인 : 위대한 패션 브랜드의 탄생』,『단숨에 읽는 그림 보는 법 : 시공을 초
월해 예술적 시각을 넓혀가는 주제별 작품 감상법』등이 있다.

감수 송은영

식물 세밀화를 통해 인생을 이야기하는 작가. 현재 보태니컬 아티스트 '미쉘'이라는 필명으로
활동하며 본인의 작업실 '라틀리에 드 미쉘'에서 제자들에게 보태니컬 아트를 가르친다. 세계
적으로 가장 오래된 전통을 자랑하는 영국 SBA(The Society of Botanical Artists)의 한국인
최초 정회원인 SBA Fellow로 한국과 영국을 오가며 왕성한 작가활동을 하고 있다.

자연을 기록하는
식물 세밀화

수채화 보태니컬 아트

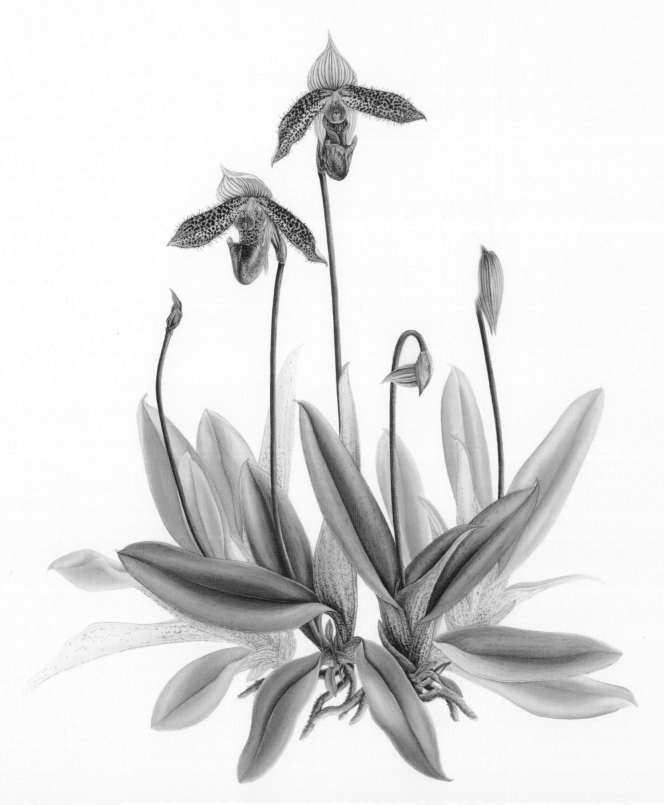

EJONG

Contents

채색하기

탐구하기

마스터하기

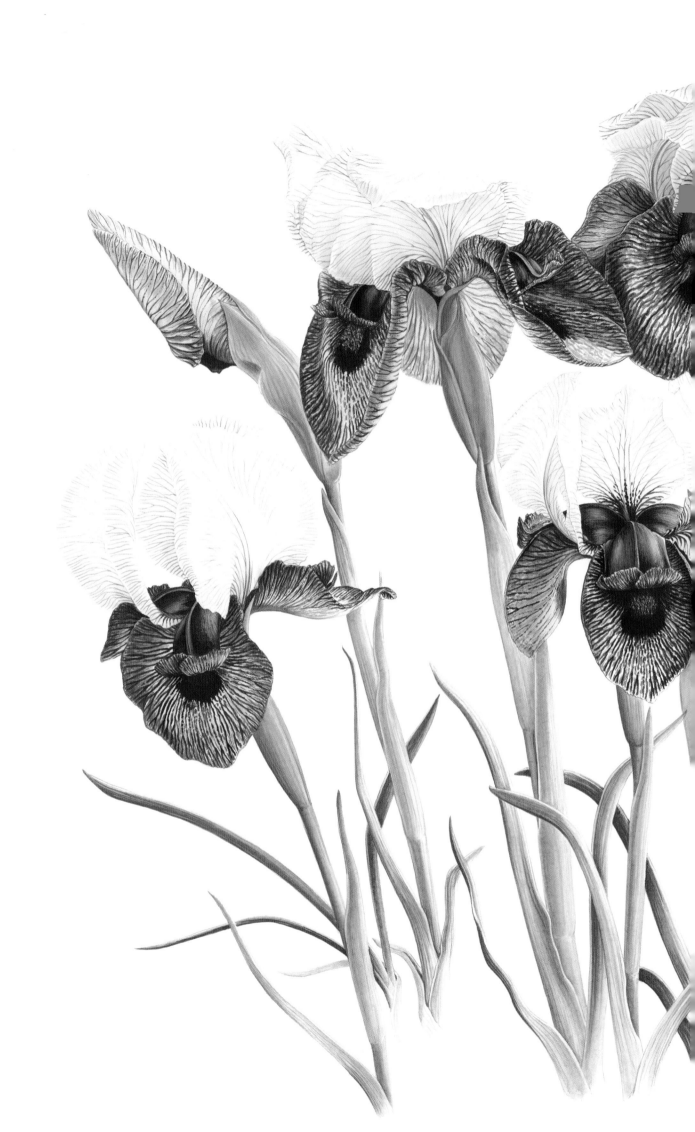

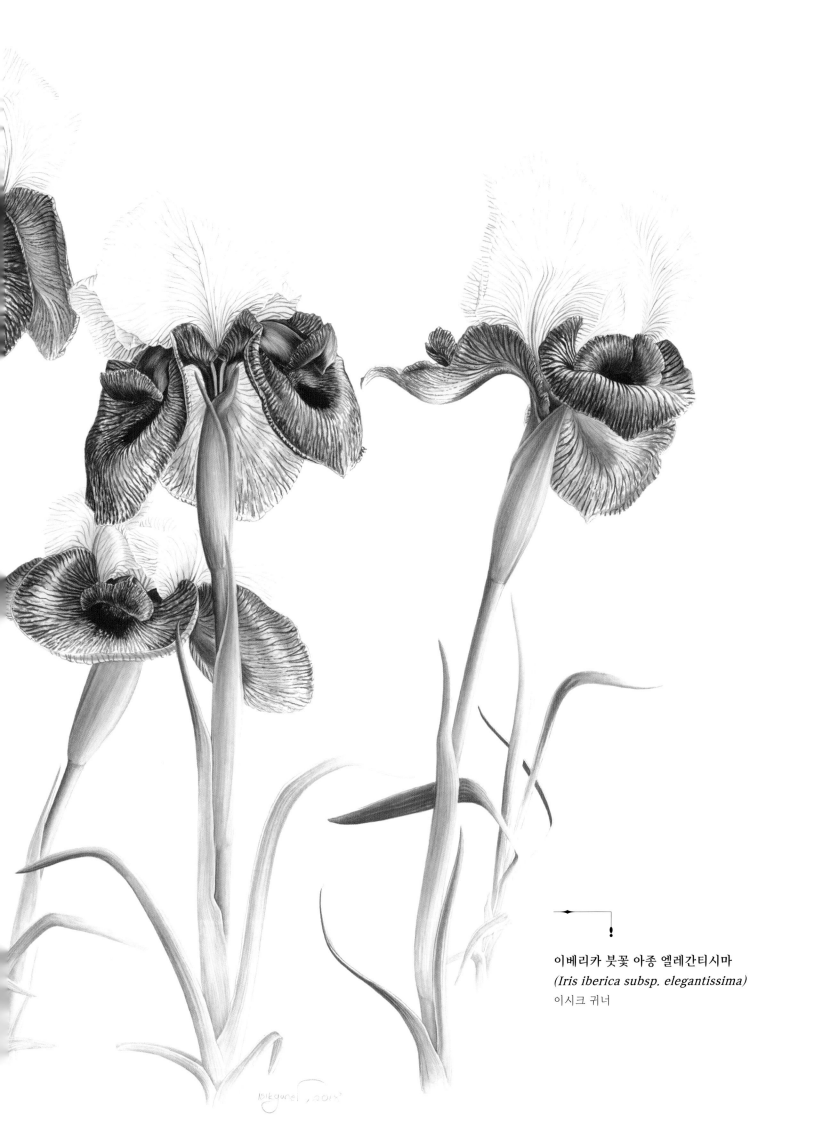

이베리카 붓꽃 아종 엘레간티시마
(*Iris iberica subsp. elegantissima*)
이시크 귀너

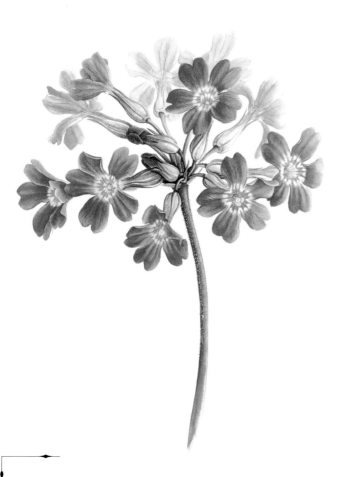

앵초속 메가세이폴리아
(Primula megaseifolia)
이시크 귀너

Foreword

들어가며

오늘날 우리가 살고 있는 이 세계에서는 수많은 새로운 식물 종들이 꾸준히 발견되고 있지만, 그보다 더 많은 종들이 멸종의 위험에 처해 있다. 멸종의 원인은 다양하지만, 그 중에서도 인간의 활동이 가장 큰 비중을 차지한다. 여기서 딜레마가 있다면 인간은 삶의 상당 부분을 지구상의 식물성 재료에 의존하면서도 자연과 대립하는 삶을 선택했다는 것이며, 이는 야생 생물들에게 큰 위협이 된다. 인간은 수세기에 걸쳐 수많은 연구를 했고 상당한 지식을 쌓았지만, 이 위협의 가장 큰 원인은 모든 생명이 소중하며 서로 연결되어 있고, 생존을 위해서는 다른 모든 생명들에게 의지한다는 사실에 대한 사람들의 인식이 부족하기 때문이라고 생각한다. 식물 세밀화는 사람들에게 이러한 정보를 더 쉽게 이해할 수 있도록 만드는 중요한 역할을 수행한다는 점에서 지금과 같은 시기에 더욱 필수가 되어 가고 있다. 식물 세밀화는 시각적으로 빼어나며 특정 식물에 주의를 집중시켜, 식물과 관련된 정보에도 주의를 기울이게 만든다. 회화의 형식을 띤 시각적 커뮤니케이션은 이러한 지식을 공유하는 효과적인 방법이다.

학계에서 식물 세밀화가의 위치는 독특하다. 이들은 식물을 기록하고 세상에 선보이며, 학계 밖의 사람들에게 과학적 지식을 알려준다. 또한 숙련된 솜씨로 그리고 채색하여 제작한 아주 아름다운 이미지들로 사람들을 매혹하기도 한다. 식물 세밀화가에게는 학계와 일반 대중을 연결하는 다리 역할을 할 수 있는 중요한 기회가 있다. 식물에 대한 정보를 가장 아름다운 방법으로 묘사하고 단순화하여 과학적 정보를 지루하게 여기는 이들과도 소통할 수 있기 때문이다. 이러한 그림들은 오랜 시간에 걸쳐 과학자들이 연구하고 발견해 온 가치 있는 지식에 대한 인지도를 높여 왔다.

식물 세밀화가로서의 내 여정 자체는 사실 대학에서 환경공학을 공부할 때 이미 시작되었다. '환경'이라는 단어가 들어가 있으니, 사람들은 내 전공이 식물 세밀화와 관련이 있다고 생각할 것이다. 그러나 단언컨대 내가 지금 하는 일은 완전히 다른 것이며, 내가 어쩌다가 식물 세밀화가가 되었는지는 또 다른 이야기다. 대학에서의 내 전공은 분명 구조에 대한 감각을 키워 주었고, 평면에 그려진 것을 3차원적으로 볼 수 있는 능력을 발전시켰으며 체계적으로 일하는 훈련이 되기도 했다. 이는 모두 식물 세밀화를 잘 그려내는 데 매우 유용한 기술들이었다.

이 책에서 나는 세계의 야생종들을 관찰했던 내 경험을 공유할 것이다. 또한 내가 어떻게 조사했는지, 어떻게 살아있는 식물들을 보고 식물 세밀화를 구성했는지도 공유할 것이다. 이러한 정보들이 여러분과 여러분 각자의 여정에 도움이 되기를 진심으로 바라는 바이며 표본이 될 식물들을 찾아보고 연필을 집어 들도록 영감을 주기를 바란다.

또한 나는 야생 상태의 식물을 그리고 채색하며 소통할 방법을 찾는 데에 큰 열정을 가지고 있다. 이 책을 통해, 나는 이 책을 읽는 모든 이들과 이 열정을 공유할 기회를 얻게 되었다. 이와 관련된 내용으로는 야생 상태의 식물들에 대한 나의 생각, 최선의 밑그림을 그리는 법, 그리고 가장 숙련된 솜씨로 그려낸 식물들이 될 것이며 이 중 일부는 어디서도 보지 못했던 내용이다.

물론 식물 세밀화 작업을 하고 식물의 식물학적 정보도 알려줄 수 있는 과학자를 알고 있다면 가장 좋은 일일 것이다. 나는 운 좋게도 식물학자 아버지가 있는 집안에서 자랐으며 터키를 비롯한 전 세계의 현장 조사에 종종 따라갈 기회도 있었다. 하지만 가깝게 지내는 식물학자가 없다 해도, 스스로 식물을 조사하고 정보를 수집할 수 많은 방법과 수단이 존재한다. 요즘은 지식을 한결 쉽게 습득할 수 있는 시대다.

식물 세밀화 관련 일을 하려면, 이 일에 대한 열정이 있어야 한다. 기초적인 식물 드로잉과 채색을 배우는 것부터 시작해 오롯이 그림을 즐기기 시작하고, 보다 많은 식물을 자신만의 방법으로 묘사하고 싶어 하는 등의 과정을 거치며 추진력을 모아야 한다. 이것이 바로 내가 느꼈던 열정이다. 나는 매일 그림을 그려야만 한다. 그림을 그릴수록 이 열정은 더욱 전파력이 커진다. 이것이 내 삶의 방식이며, 자연과 더욱 깊이 연결된 삶을 사는 훌륭한 방법이기도 하다.

요즘 같이 빠르게 변하는 시대, 식물 세밀화가가 되는 것은 기쁜 일이다. 나는 내가 자생지에서 자라나는 식물에 대한 정보를 알려줄 수 있는 다음 세대를 위한 유산이자 예술 작품 컬렉션을 만든다는 사실이 기쁘지만, 아쉽게도 이 식물들은 영원히 존재하지 않을 수도 있다. 식물 보존은 오늘날 매우 중요한 이슈이며, 나는 특정 식물들에 대한 지식이 과학적 식물 세밀화를 통해 다음 세대에 전달된다는 사실이 매우 기쁘다. 물론 자연을 그리고 채색하는 일을 즐기는 자체만으로도 이 일에서 얻을 수 있는 것은 아주 많다.

주위를 둘러보자. 자연은 바로 우리 주위에 있으니까! 더 가까이, 더 깊게 들여다보면 우리를 둘러싼 다양한 자연의 절묘한 디테일을 관찰할 수 있을 것이다. 자연과 접촉하는 것은 당신 내면의 무언가를 일깨울 수도 있고, 우리가 살고 있는 이 놀라운 지구와 더 긴밀히 연결되어 있다는 느낌을 줄 수도 있다. 그럼 지금부터 자연을 그리기 시작해보자. 그림 그리기는 관찰을 더 잘 하는 방법이기도 하다.

이시크 귀너

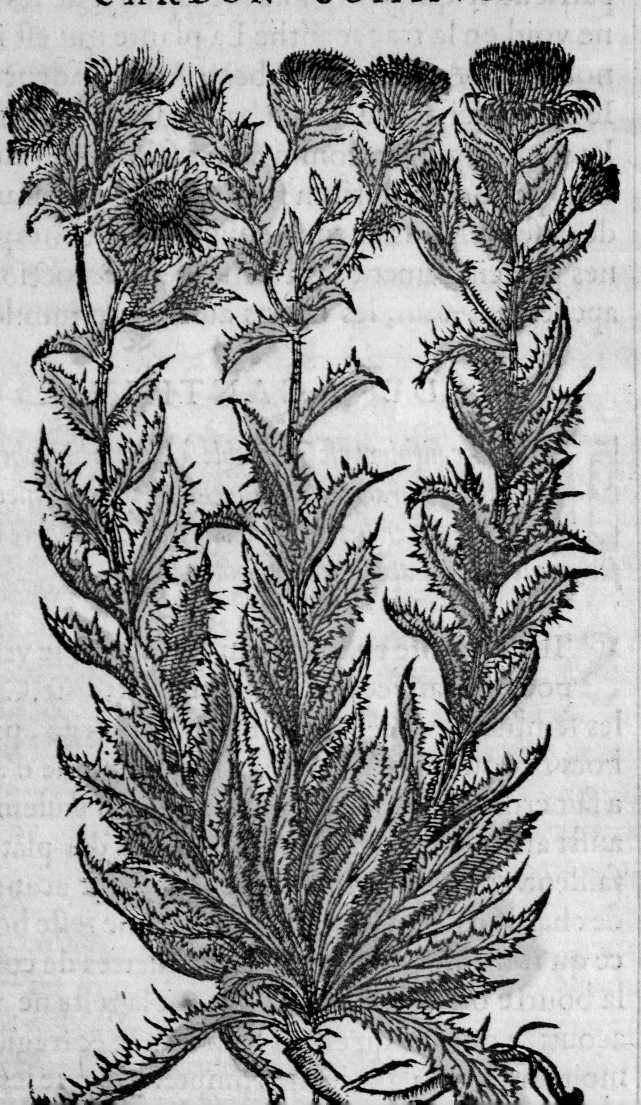

Start

시작하기

Communication through drawing

그림으로 소통하기

그림은 대표적인
보편적 소통 방식이다.

현대의 식물 세밀화는 어떤 면에서 과학의 일부로 발전했다. 바로 다양한 형식의 그림들을 통해 자연과학 분야를 기록하고 이해하며 소통을 돕는 역할을 하는 것이다.

과학자들이나 예술가들이 현장 또는 작업실에서 그렸던 식물 세밀화는 학자와 예술가들의 묘사가 뒷받침되면서 식물학의 이해와 기록의 기반을 형성했으며 이는 수천 년까지는 아니라도 수백 년간 이어져 왔다.

식물 세밀화가 과학적 도구로 개발되기 한참 전에도 농사를 위한 농작물과 잡초의 식별이나 의학 또는 오락의 목적으로 식물들에 관한 정보를 소통할 필요가 있었다. 직접 얼굴을 맞대고 이야기하는 것이 불가능할 경우 가장 효과적이고 효율적으로 식물을 식별하는 방법은 그림이었다. 물론 글로 된 정보도 중요하지만, 기원후 천 년 경부터는 알아볼 수 있는 정확한 소묘 또는 회화가 필수적이었다.

소묘와 회화는 구두 또는 서면 소통을 초월하는 시각적 소통 방법이다. 이러한 그림들은 학명에 국제적으로 사용되는 언어인 라틴어와 함께 모든 언어를 초월하며 가장 보편적인 소통 방법에 해당한다.

결과적으로 식물 세밀화는 변한 것이 없다. 채색화로 묘사된 그림에도 증거가 남아 있는데, 동굴 벽화의 일부에 식용 작물로 추정되는 그림이 남아 있다. 많은 문명들에서 사용한 최초의 약초들은 식별과 의료 목적의 식물 삽화에 포함되어 있다. 정확한 식물 종을 판별하는 것은 의사들이 올바른 처방을 내리기 위해 분명 매우 중요한 부분이다.

『드 마테리아 메디카(*De materia medica*)』
아나자르보스의 페다니오스 디오스코리데스
(Pedanius Dioscorides) 원작(기원후 50~70년경)

피에트로 안드레아 마티올리(Pietro Andrea Mattioli, 1500~1577)의 개정증보판(드 마테리아 메디카: 그리스 아나자르보스 출신의 페다니오스 디오스코리데스가 집필한 약용식물 도감으로 현대 모든 약전의 선구자 역할을 하는 약전 – 역주)

에든버러에 위치한 왕립 외과 협회(Royal College of Physicians) 컬렉션의 일부.

이 장대한 기록서는 전면 삽화들이 들어 있으며 거의 두 세기 동안 고전으로 여겨졌다. 여기 실린 인상적인 예시 그림은 목판 인쇄 후 손으로 채색한 것으로 라티루스속 튜베로수스(Lathyrus tuberosus)를 그렸으며, 해당 종을 식별할 수 있을 만큼 명확하다.

APIOS FAVX.

생명을 구하는 식물들

Plants for life

인류가 사용하는 거의 모든 약물은 식물에서 얻는다. 치료용이든 의례용이든, 식물은 보건과 인류 사회의 정신, 그리고 영적 분야에서 중요한 역할을 해 왔다. 이러한 목적을 위해 정확하고 올바르게 식물을 판별하는 일은 이러한 분야가 지속하기 위해 필수적이었으며 판별을 위한 지식은 상당수의 경우 극비로 취급되었다. 예를 들어 샤먼들은 수천 년간 특별한 지위를 누려 왔는데, 이들이 보유한 비밀스럽고 귀중한 지식이 특정 식물들에 대한 내용에 중점을 두고 있는 것이 그 증거다. 따라서 식물의 종을 식별하는 것이 수천 년간 신중하게 보호하고 관리되면서 전해져 내려온 필수적인 기술이었음을 쉽게 유추할 수 있다.

그러므로 이러한 식물들을 그림으로 그리는 것, 그리고 이러한 지식을 몇 세대에 걸쳐 한 사람에서 다른 사람으로 전달하는 것이 필수적이었다. 이 지식이 공유해야 할 대상이었음을 생각해 보면, 다량의 복제가 필요한 것 역시 당연한 일이다. 반복해서 손으로 그리고 채색하는 것도 가능했겠지만, 이는 지극히 노동 집약적인 일이며 일정 수준 이상의 정확도를 갖추기 어려웠다.

처음에는 이러한 복제에 목판 인쇄술이 사용되었다. 단순히 단단하고 평평한 목판에 식물의 모양을 조각하는 것이다. 그리고 이 위에 잉크를 바르고 그 위에 종이나 다른 인쇄 매체를 손이나 다른 기계로 덮으면 해당 이미지가 인쇄되는데, 여러 번 찍어낼 수 있을 뿐 아니라 괜찮은 이미지를 생산할 수 있었다.

문제는 목판에 그림을 새기려면 비교적 단순한 것이어야 했고, 그래서 이미지가 상당히 양식화된다는 점이었다. 이는 식물을 식별하는 데 어려움을 주는 결과로 이어질 수 있었다. 그러나 정보를 전달하고 중요한 식물들을 신뢰성 있게 식별하는 일에 대한 수요는 여전히 남아 있었다.

『허바튬 비바 에이코네스 *(Herbarium viva eicones)*』
(Living Pictures of Herbs - 역주)
오토 브룬펠(Otto Brufels)

1530년 판

'식물학의 독일 대부들' 중 최초의 인물이자 식물학사에 한 획을 그은 오토 브룬펠의 책. 16세기 초였는데도 상당히 높은 수준의 섬세한 묘사를 목판으로 해냈다는 점이 놀라우며, 더욱이 이 미나리아재비(Ranunculus) 속 그림에서는 얇은 선들을 관찰할 수 있다. 거의 확실히 '기는미나리아재비(Ranunculus repens)'로 보이지만, 이 그림에서는 기는미나리아재비의 일부 고유한 특징이 빠져 있다.

『아르투스 사니타티스 *(Ortus sanitatis)*』
(The Garden of Health - 역주)
요하네스 쿠바(Johannes Cuba, ~1484)

1497년 판

초기 약초서에서 가장 중요한 책 중 하나로 독일의 '초목서(Herbarius)' 종류에서 파생된 이 책은 원본보다 크게 증보되고 삽화도 많아졌다. 이 그림은 상당히 양식화되었으며, 심지어 세부 묘사가 부족한 대강의 그림이지만 해당 식물의 정보가 담겨 있으며 초기 목판 인쇄와 복제 기술로 제작되었다. 이 종은 큰지느러미엉겅퀴(Onopordum acanthium, 일명 스카치 엉겅퀴 - 역주)로 보이며 그렇지 않으면 아마도 엉겅퀴속의 한 종류일 것이다.

『시웨 플란타룸 알리쿠오트 히스토리아
(Sive plantarum aliquot historia』 (Some Plants Described in History – 역주)
파비오 콜로나(Fabio Colonna, 1567~1650)

1592년판

이 책은 엄밀히 말하면 최초로 발행된 식물학 책이라고 할 수 있으며, 부식동판화 기법이 사용되었다. 이 책의 그림과 동판화들은 콜로나가 직접 작업한 것이라고 추정된다. 이 부식동판화 기술로 기록된 식물의 세부 묘사와 정확도는 아주 인상적인데, 이 그림의 식물은 거의 확실하게 병아리콩(Lathyrus vernus) 또는 라티루스 베네투스(Lathyrus venetus)로 식별할 수 있을 정도다.

해당 서적들은 에든버러에 위치한 왕립 외과 협회(Royal College of Physicians) 컬렉션의 일부다.

식물 세밀화의 과거와 현재

16세기 동안에는 인쇄 기술이 발전했으며, 식물을 근접 관찰한 결과들이 보인다. 복제 기술도 지속적으로 발전했으며 더욱 정교해졌다. 또한 석판 인쇄술과 판화 기술은 점묘법 판화 기술을 통해 매우 얇은 선과 세부적인 색조를 구현할 수 있게 되었다.

18세기 신대륙 탐험을 통해 전 세계로의 길이 열리면서, 식물학자와 예술가는 모든 팀에서 중요한 구성원으로 여겨졌다. 수많은 이국적인 종들이 유럽에 소개되었고, 예술가들은 새로운 의미로 매우 중요해졌다. 이 시기는 '계몽 시대'로 알려져 있다.

21세기에 들어선 지금, 디지털 사진 기술은 사람들이 식물의 세부 모습을 매우 정확하게 보는 데 영향을 주었다. 또한 나는 디지털 사진이 예술가들이 더 좋은 그림을 생산하는 데도 영향을 주었다고 생각한다. 그림은 원본과 정확하게 똑같이 복제할 수 있으며 고화질의 지클레이(고성능의 잉크젯 프린터로 출력한 예술 작품 - 역주) 인쇄로 대량 생산할 수도 있다.

그러나 식물 세밀화는 언제나 식물을 기록하는 궁극적인 방법이 될 것이다. 왜냐하면 예술가는 구체적인 특징에 집중해서 전달해야 할 정보를 보다 명확히 보여줄 수 있기 때문이다. 온전한 식물 세밀화 한 장에 어떤 식물에 대한 모든 정보를 담을 수도 있다. 예컨대 어느 식물의 수명 주기 전체를 세밀화 한 장으로 모두 나타낼 수 있다.

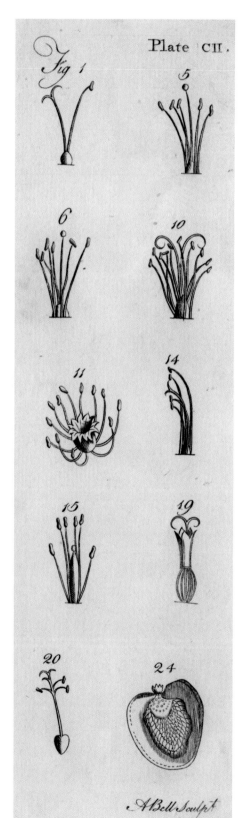

종자식물(꽃식물)의 분류
A. 벨의 판화

1700년대 후반 또는 1800년대 초

종자식물의 종류를 린네분류체계(Linnaean system)에 따라 배열한 그림. 이 인위적인 분류 체계는 식물을 생식 기관의 암술과 수술 개수에 따라 분류했으나, 점점 식물들 간의 실제 유전적 관계를 반영한 자연분류법으로 대체되어 왔다.

풀완두(Lathyrus sativus)
윌리엄 커티스(William Curtis), 1790년

『식물학 잡지 또는 큐 가든의 화초들(The Botanical Magazine; or Flower-Garden Displayed)』(여기서 Garden은 큐 가든으로, 왕립 큐 가든에 있는 식물들에 대한 잡지로 시작했기 때문이다 - 역주), 일명 『커티스 식물학 잡지(Curtis's Botanical Magazine)』1, 2권에 실림. 이 잡지는 1787년에 창간된 삽화가 있는 간행물이다. 왕립 큐 식물원(Royal Botanic Gardens, KEW)이 발행했으며 가장 오랜 기간 발행되고 있는 식물 관련 잡지다.

판화 위에 손으로 채색. 이전 시대에는 약용 식물들이 주목을 받았으나 식물 연구와 기록이 시작되면서, 장식 용도의 정원 식물들이 관심의 대상이 되었다.

Pub. as the Act directs, Apr. 1, 1790, by W. Curtis, S.t Georges-Crescent

Different approaches

다양한 접근법

식물 세밀화와 식물화의 차이점은 간단하다. 식물 세밀화는 대상 식물의 모든 필요 양상들을 기술된 내용에 따라 명확하고 정확하게 보여 주어야 한다. 또한 식물을 식별하는 용도로도 사용할 수 있어야 하는데 이를 위해 해당 표본의 특징, 예를 들어 위와 아래에서 본 잎의 모양, 꽃과 눈(bud)의 모양, 가지나 뿌리는 물론 현미경으로만 관찰할 수 있는 극도로 미세한 특징을 포함해 특정 표본을 묘사하는 데 필요한 요소들 모두를 포함해야 한다. 그림의 아름다움을 위해 식물학적 정확성이 희생되는 일은 절대 없어야 한다. 모든 식물이 미학적 아름다움을 갖고 있다고 볼 수 있으나, 세밀화가 실용성을 갖기 위해서는 정확함이 필수다. 마지막으로 식물 세밀화의 목적은 식물학자나 다른 이해관계자들에게 정보를 시각적으로 전달하는 것이다. 그러나 식물화는 식물 그 자체보다는 회화 작품의 미적 가치에 보다 중점을 둔다. 무엇보다 식물 세밀화에서는 식물을 판별할 수 있어야 하지만, 식물화에서는 식별이 최우선 가치는 아니다.

볼루아서향*(Daphne bholua)*
재키 페스텔(Jacqui Pestell)

로크타 페이퍼(Lokta Paper)(네팔 전통 종이 – 역주)에 수채화
40cm x 40cm
히말라야의 안나푸르나에서 채집한 식물

겨울에 꽃이 피는 이 덩굴식물은 네팔의 로크타 페이퍼 생산 산업 전체의 기반이다. 로크타 페이퍼는 이 식물의 섬유질 수피로 만드는데 튼튼하고 내구성이 좋다. 나는 높은 산에서 피는 이 아름다운 꽃의 향기에 반해, 꼭 이 식물로 만든 독특하고 부드러운 질감의 종이에 이 꽃을 그리고 싶었다. 이 종이는 표면에 작은 구멍이 상당히 많아 수채화 작업이 힘들었고, 아주 세밀한 세부 묘사를 하기도 어려웠다. 그래서 내가 택한 방법은 이 식물을 실제 크기의 두 배로 그리는 것으로, 덕분에 꽃 부분의 정보와 아름다운 나무 껍질을 그림에 담아내면서도 식물의 자생지의 느낌을 더할 수 있었다. 그림은 잎눈이 막 피어나기 시작하는 모습인데, 내가 이 식물을 히말라야의 고지에서 채집했을 때의 모습이다. 이 그림을 통해 해당 종을 식별할 수는 있지만, 과학적 도해가 갖추어야 할 세밀한 세부 묘사는 부족하다. 나는 드라이브러시(물감을 조금만 묻혀서 문질러 그리는 기법 – 역주) 기법과 물감을 사용해, 어떤 식물로 만든 종이 위에 바로 그 식물을 그리는 작업을 즐기고자 했다.

재키 페스텔(Jacqui Pestell)

Jacqui Postell 2016

4 cm

4 cm

4 cm

다양한 기법

수채화는 식물 세밀화에서 가장 널리 사용되는 채색 기법이다. 숙련된 기술이 있는 세밀화가라면 수채화로 아주 섬세한 세부 묘사가 가능하며, 대상 식물을 실제와 매우 비슷하게 구현할 수도 있기 때문이다. 그렇기 때문에 수채화는 식물학계에서 상당히 유용하다. 나는 수채화로 그린 그림을 좋아할 뿐더러, 수년에 걸쳐 내 직업에서 중요한 부분이 되기도 했다. 이 책에서는 전반적으로 수채화에 대해 다루지만, 식물을 묘사하기에 적합한 다른 많은 방법들도 있다. 예를 들어 라인 드로잉은 과학 출판물에서 특히 많이 쓰이며, 색연필화는 식물의 놀라운 아름다움을 포착하기에 적합하다.

라인 드로잉

이 그림은 이 식물이 국화(國花)인 네팔에서 야생 상태의 꽃을 막 채집해 그린 것이다.

이 식물을 더 큰 채색화 버전으로 그렸으나, 교육용 과학 삽화로 쓰기 위해 원본을 조정해 라인 드로잉도 제작했다. 이 그림은 250gsm(평방미터당 그램 수로 종이 두께를 나타내는 단위. 평량 - 역주)짜리 브리스톨 판지에 피그먼트 펜으로 그렸다. 잉크를 사용할 때, 나는 주로 세 가지 크기의 펜촉을 사용하는데 도구 사용을 최소화했을 때에 어느 정도로 그릴 수 있는지를 보여주기 위해 이 그림에는 제일 작은 두 가지 펜촉만 사용했다.

이런 종류의 작업에는 숙련도와 높은 정확도가 필요하다. 일단 그림이 인쇄되었을 때 어떻게 보일지를 알아야 하는데, 이는 사용하는 선의 굵기에 영향을 준다. 또한 그림을 이루는 선 하나하나를 최대한 효과적으로 사용해 아주 명료하게 나타내야 한다. 물론 각 부분이 비율에 완벽히 맞게 측정하고 그림으로 그려야 하는 것은 말할 것도 없다.

라인 드로잉은 주로 새로운 종을 묘사하는 과학 논문에 사용하기 위해 그린다. 형태와 비율 모두를 정확하게 충족시키면서 세부 묘사를 하는 것은 종 식별을 위해 필수적인 부분이다. 축소와 확대의 정도를 나타내어 시각적 자료를 이해하기 쉽게 하기 위해 스케일 바를 사용한다. 그림에서는 매번 다른 비율을 사용하므로 스케일 바는 이 비율을 나타내기 위해 관련된 부분 옆에 꼭 있어야 한다. 이러한 그림들은 대부분 더 작은 비율로 복제할 때가 많은데, 이럴 때에도 스케일 바를 한 번 설정해두면 그림과 같은 비율로 축소할 수 있기 때문에 매우 유용하며 그림의 표현 값을 보존할 수 있다.

오직 선과 점만 사용해 정확한 크기로 그려야 하는 제약 때문에 매우 한정적으로 보일 수도 있겠지만, 이러한 제약 내에서 작업하는 것이야말로 창의적 과제다. 모든 식물들이 새로운 질문들을 던진다. 어떻게 하면 아주 커다란 식물을 작은 종이에 맞게 그릴 수 있을까? 아주 복잡한 구조를 어떻게 하면 명확하게 설명할 수 있을까? 이러한 질문들에 대한 해답을 찾는 것이야말로 이러한 작업에서 내가 사랑하는 부분이다.

클레어 뱅크스(Claire Banks)

붉은만병초(*Rhododendron arboreum*)
클레어 뱅크스

판지에 라인 드로잉, 2017년
29 x 20cm
네팔의 풀초키 산에서 채집한 식물

원본 그림에서 이 식물은 실물의 75% 크기로 그려졌다. 나는 스케일 바를 계산하기 위해 1cm에 해당 비율을 곱했다(이는 확대와 축소를 위한 작업이다). 이렇게 하면 1cm를 나타내기 위해 실제로 그려야 할 길이가 어느 정도인지 알 수 있다. 이 그림의 경우, 1cm(그림이 나타내야 할 길이)에 0.75(비율)를 곱하면 7.5mm이므로, 이 그림에서는 7.5mm가 실제 길이 1cm를 나타내게 된다. 하지만 7.5mm는 그림에서 쉽게 알아보기에는 너무 짧을 수 있기에 나는 이를 4배 확대했는데, 이렇게 하면 3cm가 실제 길이 4cm를 나타내며 이 책에 실린 스케일 바의 길이도 이와 같다.

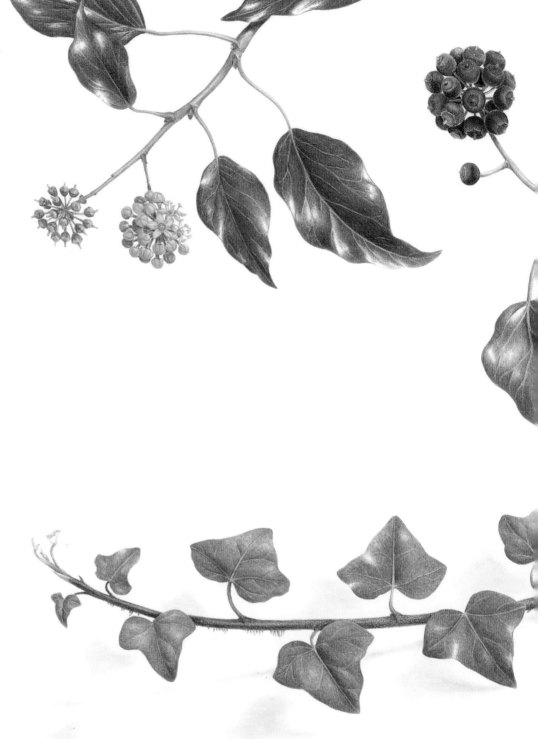

색연필

만약 색연필을 사용할 때에 특별한 즐거움이 있다면, 아마도 그것은 다양한 색깔들을 겹쳐 칠할 수 있어 풍부하고 생동감 넘치는 색감을 표현할 수 있다는 것, 그리고 가끔은 제멋대로 움직이는 듯한 붓과는 달리 뾰족한 연필 형태라서 마음대로 다루기 쉽다는 것이다. 수채화로 작업한 식물 세밀화도 세부 묘사에 당연히 주의를 기울여야 하지만, 색연필은 팔레트가 아닌 종이 위에서 색깔을 섞는 점이 다르기 때문에 더욱 치밀한 계획이 꼭 필요하다.

색연필은 사용하기 편한 재료기도 한데, 품질 좋고 매끄러운 수채화 용지를 사용한다면 실수한 부분을 지우거나 긁어낼 수도 있기 때문이다. 밝은 색깔의 색연필은 어두운 색깔에도 잘 덮이지 않는 경향이 있기 때문에, 내가 아이비 잎과 줄기 작업에서 그랬듯이 이러한 성질을 장점으로 활용해 잎맥과 질감을 표현할 수도 있다.

색연필은 실수한 부분을
지우거나 긁어낼 수 있어
사용하기 편한 재료다.

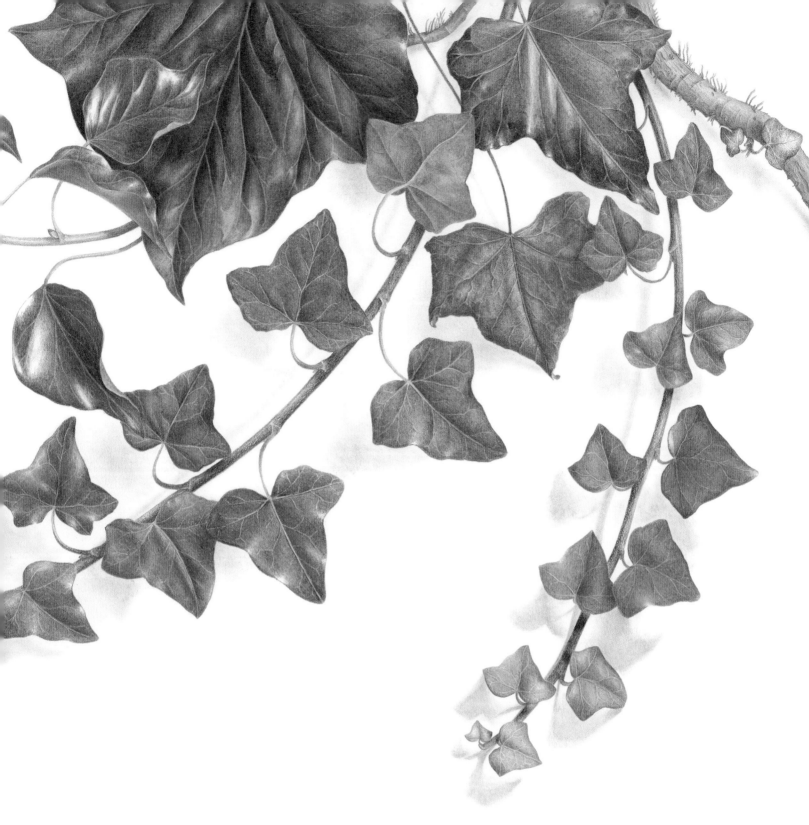

또한 색연필은 알코올 베이스의 용제에 녹기 때문에, 이를 이용해 종이의 표면에 영향을 주지 않으면서 색깔이 스며들도록 한 뒤 색연필이나 흑연 소재를 사용해 이 위에 덧그릴 수도 있다. 나는 죽은 아이비 잎과 묵은 줄기 부분을 그릴 때 이 기법을 사용했다.

색연필은 식물 세밀화에서 꽤나 새로운 재료기도 하고, 점점 인기가 높아지고 있기 때문에 시장에 새로운 색연필 브랜드와 제품이 꾸준히 출시되고 있다. 덕분에 이 재료로 작업하는 일이 더욱 흥미로워졌다.

앤 스완(Ann Swan)

아이비(*Hedera hibernica*)
앤 스완

종이에 색연필과 연필, 2018년
32 x 58cm
영국 윌트셔 지방에서 채집한 식물

Observe

관찰하기

Learn to see what you are looking at

제대로 관찰하는 법 배우기

특정 종에게
과학적으로 접근해
그리는 것은
식물 세밀화가에게는
평생에 걸친
프로젝트가 될 수도 있다.

식물을 그리고 채색하는 일을 배운다는 것은 관찰과 훈련의 문제다. 그래서 우리가 성장시켜야 할 가장 중요한 기술은 바로 관찰이다. 처음에는 그림보다는 식물 그 자체에 주목해야 하며, 그림을 그리는 과정 내내 식물을 면밀히 조사해야 할 것이다. 이러한 감각을 익히기 시작하면, 이러한 관찰은 명상을 하는 것과 같다는 것을 곧 알아차리게 될 것이다. 식물을 그저 '바라보기'보다는 진정으로 '들여다보기'를 시작할 때까지, 식물에 대해 명상을 하자. 식물을 제대로 관찰하지 않는다면, 절대 살아있는 것처럼 보이는 이미지를 그림에 담아낼 수 없다.

식물 세밀화의 가장 아름다운 점은 살아있는 식물들과 함께 작업한다는 점이다. 덕분에 여러분은 식물들의 본질적인 아름다움을 인지하고 두 눈으로 직접 볼 수 있는 기회를 얻게 될 것이다. 또한 살아있는 식물들의 그 모든 놀랍고 복잡한 세부 요소들을 관찰하는 데 엄청난 시간을 쏟게 된다. 말하자면 이제 그리기로 선택한 식물을 마치 허물없는 친구처럼 잘 알게 된다는 것이다.

특정 종의 식물 세밀화 작업은 철저하고 과학적인 조사가 수반되며, 한 가지 식물을 그리는 것이 식물 세밀화가에게는 평생에 걸친 프로젝트가 될 수도 있다. 여러분은 식물을 최대한 충분히 찾아보며 꽃이 피고 열매가 익을 때까지 기다리고, 그 외의 다른 계절에도 그 식물을 관찰하게 될 것이다. 심지어 꽃눈이 어떻게 꽃이 되고 어린 잎들이 성숙하면서 어떻게 색깔을 바꾸어 가는지 볼 기회도 있을 것이다.

그림을 그리기 시작하기 전에 여러분이 선택한 식물에 시간을 할애하라. 그 식물들을 공부하고 구조를 이해해보자. 그리고 작은 세부 요소들까지 모두 관찰해보자. 예를 들면 잎이 어떻게 구부러져 있는지, 꽃이 줄기에 어떻게 달려 있는지, 식물이 어떤 방향으로 자라는지와 같은 요소들 말이다.

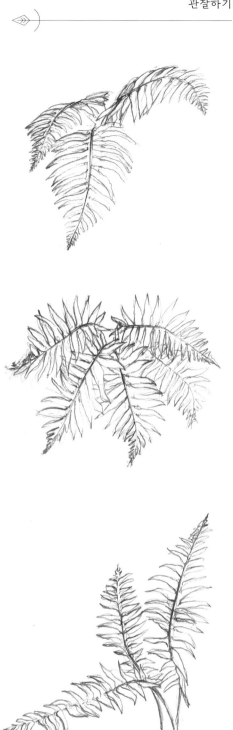

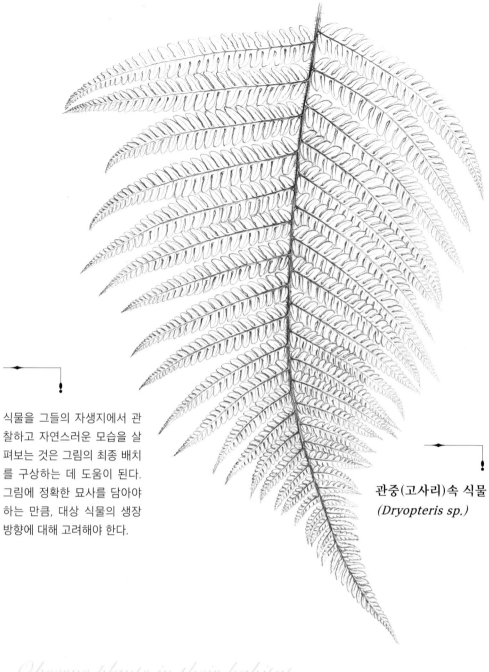

식물을 그들의 자생지에서 관찰하고 자연스러운 모습을 살펴보는 것은 그림의 최종 배치를 구상하는 데 도움이 된다. 그림에 정확한 묘사를 담아야 하는 만큼, 대상 식물의 생장 방향에 대해 고려해야 한다.

관중(고사리)속 식물
(*Dryopteris sp.*)

Observe plants in their habitat

자생지에서 식물 관찰하기

야생화를 그리는 것은 언제나 내게 영감을 주는 작업이다. 작업에 필요한 샘플을 채취하기 전에 자생지에서 자라고 있는 식물을 주의 깊게 볼 기회가 있는데, 이 때 자란 모양이나 배열 등 자연스러운 모습과 생장 방향 등도 온전히 이해할 수 있다.

과학적 식물 세밀화에서 가장 중요하게 고려해야 할 점 중 하나는 그 식물의 특성과 본질을 어떻게 그림에 담아내느냐 하는 것이며, 이 때문에 그 식물의 본래 자생지에서 식물을 관찰하는 것이 중요하다. 자생지에서 관찰하면 식물의 자연스러운 모습, 생장 방향과 식물의 특성을 보고 이해할 수 있으며 살아있는 듯한 모습을 그림에 담을 수 있다. 샘플을 채취하기 전에, 대상 식물에서 무엇이 중요한지 살펴보고 적절히 관찰하는 데 꼭 시간을 할애해야 한다. 관찰이야말로 정확한 식물 세밀화를 그리기 위해 필요한 첫 번째 단계라는 사실을 기억해야 한다.

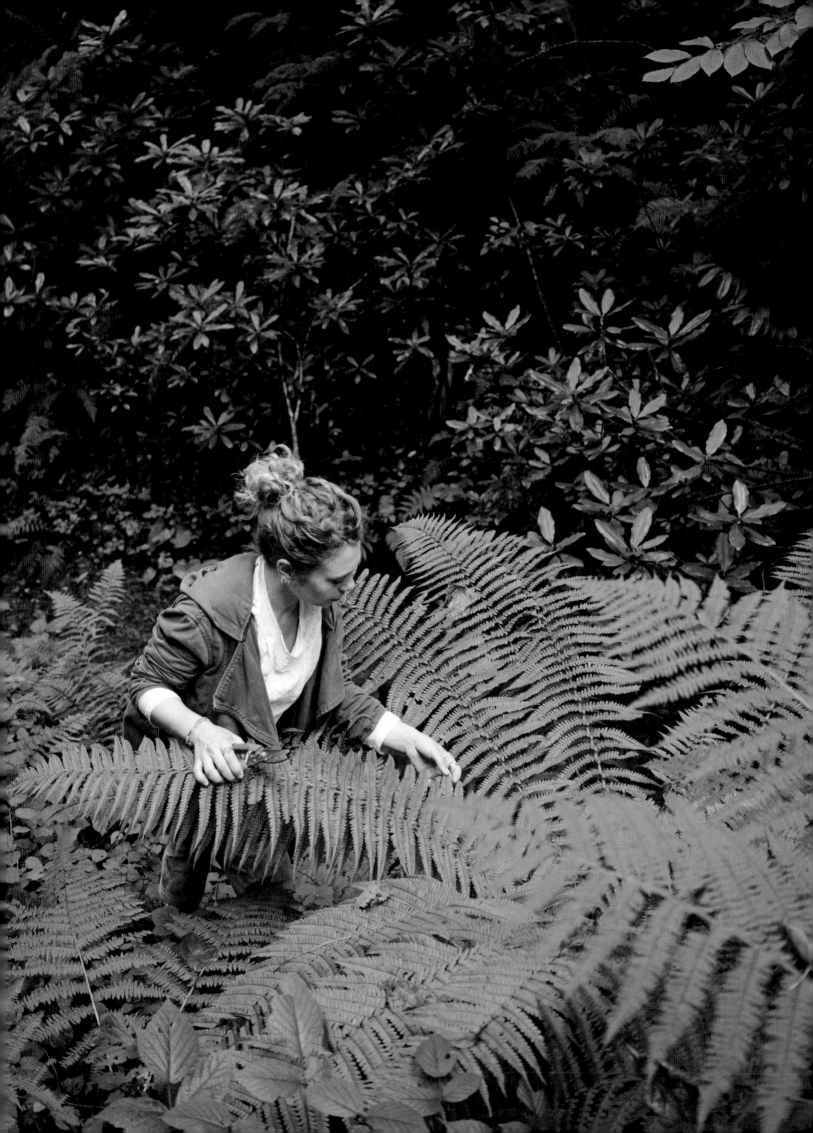

Plant selection

식물 선택하기

어떤 그림을 그리기를 선택하느냐에 따라 여러분이 선택해야 할 올바른 표본도 달라진다. 그림의 목적이 무엇인가? 식물을 식별하는 것인가, 그렇지 않으면 단지 즐기기 위해 그리는 것인가? 만약 과학적 기능을 수행해야 할 그림이라면, 그 식물의 대표적인 예를 표본으로 선택하는 것이 중요하다. 따라서 여러분이 선택하는 표본은 정보를 정확히 알려 주고 그 식물의 특성을 대표하는 것이어야 한다. 여기서 마주하게 되는 문제가 있다면 다음과 같을 것이다. 무엇이 그 식물의 특성일까? 그리고 더 중요한 것은, 어떤 종인가? 하는 문제다.

여러분이 고른 것이 선택한 식물의 대표적인 예를 보여 주는 표본인지를 이해하기 위해서는 식물에 대한 묘사를 공부하는 것이 좋다. 그림을 시작하기 전에 꽃 관련 자료 책을 살펴보고, 다른 식물 세밀화 작품을 찾아보고, 식물에 대해 배우려고 노력하라. 이렇게 하면 식물 세밀화에서 식물 표본의 어떤 부분을 그려야 하고 어떤 부분을 제외해도 될지 결정할 수 있을 것이다. 또한 표본을 신뢰성 있게 표현하기 위해 가장 좋은 각도를 선택할 때에도, 그리고 여러분이 전달하고자 하는 정보를 그림에 모두 담아야 할 때에도 도움이 된다.

또는 단순히 식물의 자연적 특성에 흥미를 느끼고 그 아름다움을 종이에 옮기고 싶을 수도 있다. 그러나 대상의 중요한 특성을 정확하게 묘사하고 싶다면 주의 깊게 관찰해야 한다.

선택한 식물 표본은 그 종의 대표적인 모습을 가지고 있어야 한다.

엘더플라워(Sambucus ebulus) 한 가지 종을 위한 별개의 표본들. 하나는 열매가 맺혀 있는 반면 하나는 막 꽃이 피고 있다. 각각의 개체마다 줄기의 색깔도 서로 다르고 잎의 위치도 다르다. 열매가 맺히는 단계 중 여러 단계를 관찰할 수 있다. 하지만 이 중 어떤 것이 대표적인 표본일까? 표본을 선택하기 전에 답을 찾아야 할 문제가 많을 것이다.

1. 열매가 충분히 익었는가, 그렇지 않으면 열매가 더 성장하도록 두어야 하는가?

2. 이 종을 정확하게 나타낼 수 있을 만큼의 꽃이 있는가, 그렇지 않으면 더 나은 표본을 찾거나 식물이 자라도록 기다려야 하는가?

3. 잎들이 서로 어떤 관계를 형성하며 자라는가?

4. 최종 작품에 이 식물의 덜 익은 열매를 포함시킬 것인가? 포함시키지 않았을 때 문제가 되지는 않는가? 만약 문제가 있다면 작품의 가치에 영향을 줄 수 있을까?

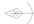

Pressing specimens

표본 압착하기

채집한 표본이 어느 종인지 모르겠다면, 야책(plant press, 두 장의 판에 끈을 맨 것으로 사이에 반으로 접은 종이를 끼워 휴대하고 다니면서 채집한 식물을 종이 속에 펴 넣어 돌아올 때까지 보관한다 – 역주)에 보관하는 것도 좋은 방법이다. 건조시킨 표본은 일명 '말린식물표본(herbarium specimen)'으로 불리는데, 식물학자들에게 잘 알려진 방식이고 나중에 식물을 식별할 때도 사용할 수 있다(또한 나중에 자료로 사용할 때도 매우 유용하다). 이렇게 건조시킨 표본은 언제든 꺼내 볼 수 있고, 크기와 세부 요소들을 확인하고 싶을 때 그림과 대조해 보기도 좋다. 또한 식물의 가장 세밀한 디테일을 보아야 할 경우에는 일부를 떼어내 현미경으로 관찰할 수도 있다. 압착 표본은 언제나 여러분의 길잡이가 되어 줄 것이다.

1. 표본을 채취할 때, 땅을 팔 수 있는 모종삽과 식물을 자를 수 있는 전지가위가 있으면 유용하다.

2. 뿌리를 파내거나 가지를 자르는 과정에서 식물이 상할 수도 있다. 조심스럽고 신중하게 표본을 다루자.

3. 식물을 신문지 사이에 끼운다.

4. 표본을 건조시키기 위해서는 신문지와 표본 사이에 흡착지를 끼워야 한다. 식물이 완전히 건조되기 전까지 이 흡착지를 매일 갈아 주어야 한다.

5. 표본에 식별표를 붙이고, 여러분만의 참조 번호를 달아 주자. 이 식별표에는 표본을 채취한 장소, 고도와 서식지 등의 정보를 넣을 수 있으며 이는 식물 식별에 도움이 될 수 있다. 이러한 정보들은 노트와 본인이 사용한 신문지에도 적어 두자.

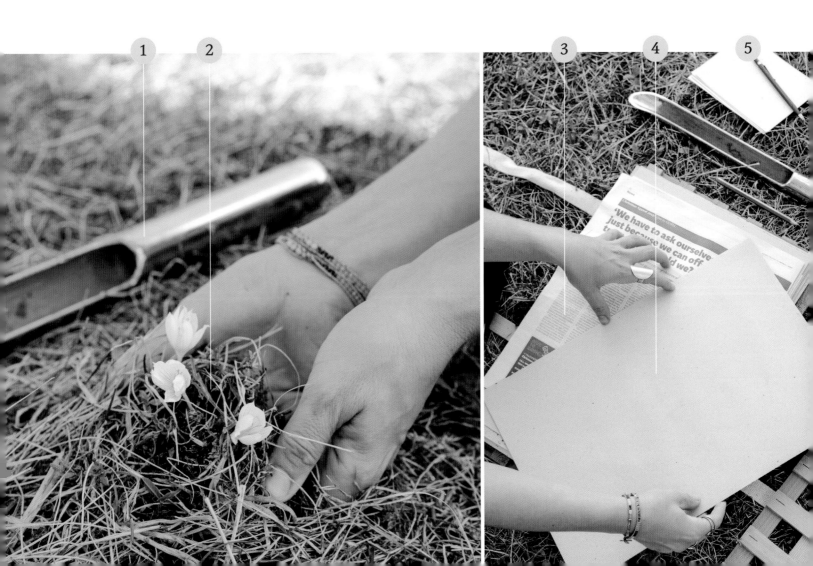

이름: 사프란속(*Crocus vallicola*)
　　(알고 있는 종이라면 기록해 둘 것)

채집 위치: 터키 리제 주 이키즈데레에서 3km 남쪽
좌표: 40°43'25.2"남 – 040°36'00"동(해당 표본이 어디서
　　채집되었는지를 기록해두면 매우 유용하다)
날짜: 2015년 9월 24일
채집자: IG0001(본인 이름의 이니셜이 들어간 참조 번호를
　　만들 것)

6. 표본을 잘 건조시키려면 잘 눌러주어야 한다.
혹시 곰팡이가 피지는 않았는지 주기적으로
확인하자. 나는 야책을 사용했지만, 평평한
표면이 있고 무게가 나가는 책 같은 물건들
사이에 끼워서 말려도 된다.

6

Search for your plants

식물 조사하기

선택한 표본 식물에 대한 기본적인 과학적 조사를 해두면 식물에 대해 더 잘 알 수 있으며, 식물 식별이 가장 잘 되는 방법으로 식물을 묘사하고 관련 정보를 수집할 수 있어 세밀화 작업 아이디어에도 도움이 된다. 대상 종을 그림으로 정확하게 표현하는 것은 필수이며, 이와 더불어 최종 작업물의 구성과 디자인도 보는 이에게 탁월한 시각적 영향을 줄 수 있어야 한다. 그러려면 단지 식물을 똑같이 그리는 것에만 목적을 둘 것이 아니라 보는 이의 시선을 사로잡는 것도 염두에 두어야 한다. 기존의 식물 세밀화 작품들을 찾아보는 것도 디자인 구상에 도움이 된다. 본인만의 아이디어를 구체적으로 표현하고 보다 명확하게 만들기 위해서는 다른 사람들이 어떻게 그림 구성을 했는지 분석하는 것을 배워야 한다.

다음의 식물 세밀화 작품들이 도움이 되기를 바란다! 이를 통해 여러분의 인지 능력과 지식을 키우고, 식물 세밀화 작업에 보다 다양한 종류의 아이디어들을 개발하고 적용할 수 있게 될 것이다.

아는 만큼 소통할 수 있다.

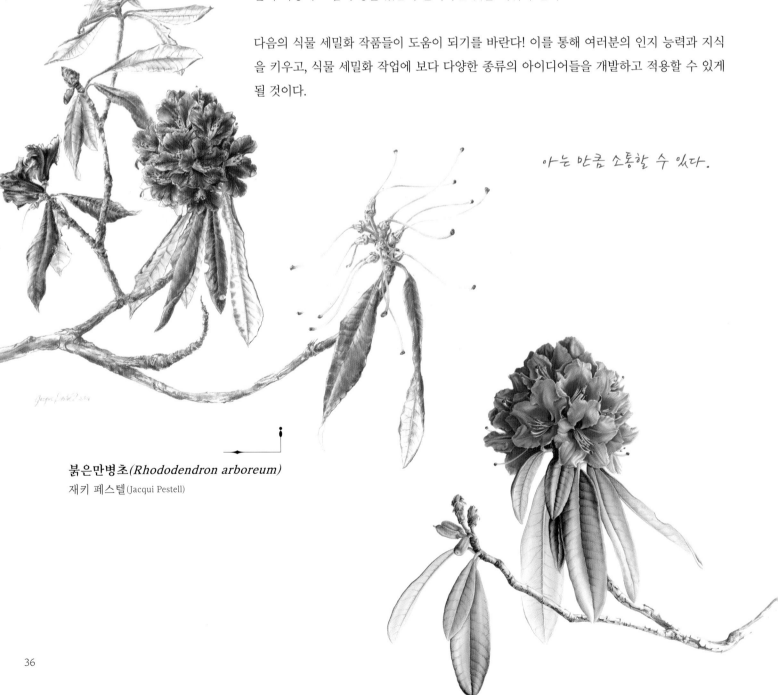

붉은만병초(*Rhododendron arboreum*)
재키 페스텔(Jacqui Pestell)

볼루아서향은 네팔의 국화로, 분류상으로는 관목(shrub)(키가 2미터 이내로 낮게 자라는 나무 – 역주) 또는 교목(tree)(키가 8미터 이상으로 크게 자라는 나무 – 역주)과에 속한다. 이 식물 세밀화 작품들은 2016년 에든버러의 왕립식물원(Royal Botanic Garden)에서 열린 네팔 전시회를 위해 준비했던 작품들이다. 이 세 작품들은 모두 카트만두에 있는 나무 한 그루에서 채취한 표본을 바탕으로 작업했지만, 각각의 식물 세밀화가들의 최종 결과물은 디자인, 기법과 중심 주제에 있어 모두 다른 방향에서 접근했다. 그리기로 선택한 식물의 기존 식물 세밀화 작품들을 조사하는 데 시간을 투자하는 것은 매우 유익할 뿐 아니라 본인만의 창의적 작업에도 도움이 될 것이다. 또한 이는 의사결정 과정에도 도움이 된다. 이 식물 세밀화는 세로 방향으로 길어야 할까, 가로 방향으로 길어야 할까? 식물의 어떤 특성들이 포함되어야 할까? 눈(bud)과 꽃들은 어떻게 표현해야 할까? 잎은 앞에서 본 모습이어야 할까, 뒷면이 보여야 할까? 시든 꽃도 그려야 할까? 고려해야 할 사항들이 아주 많다.

붉은만병초
이시크 귀너(Işık Güner)

붉은만병초
섀런 팅기(Sharon Tingey)

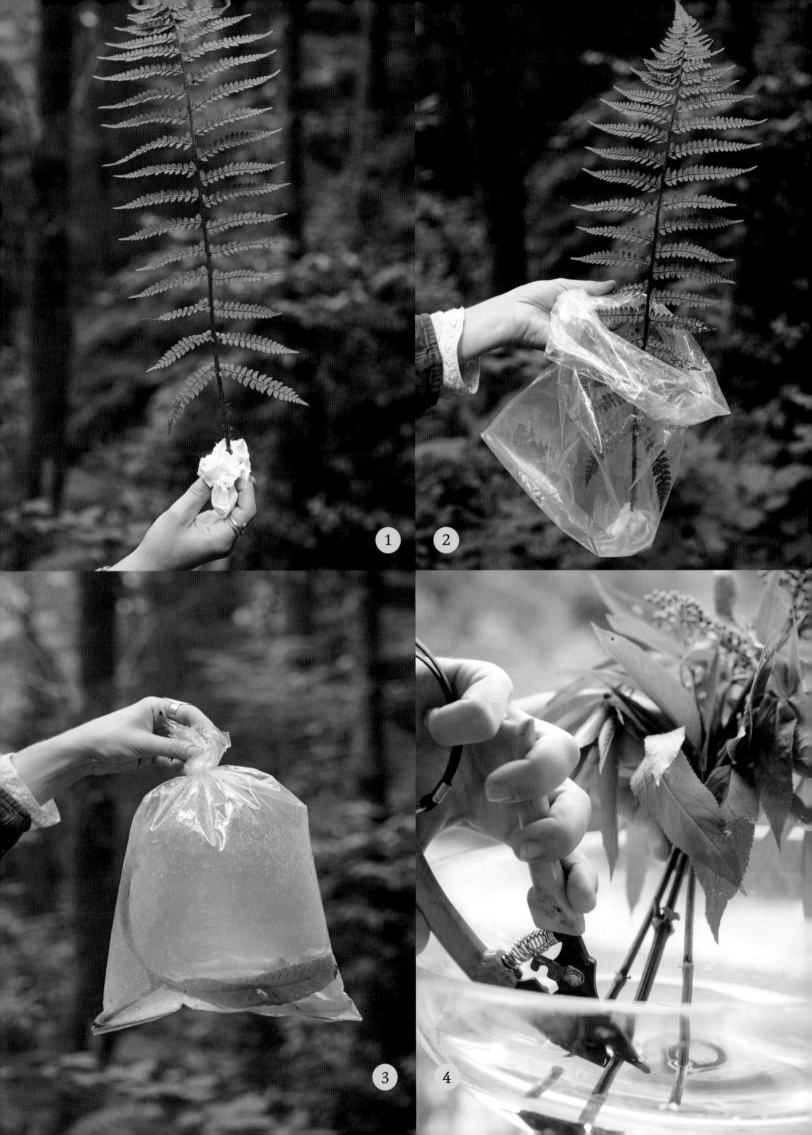

1 2

3 4

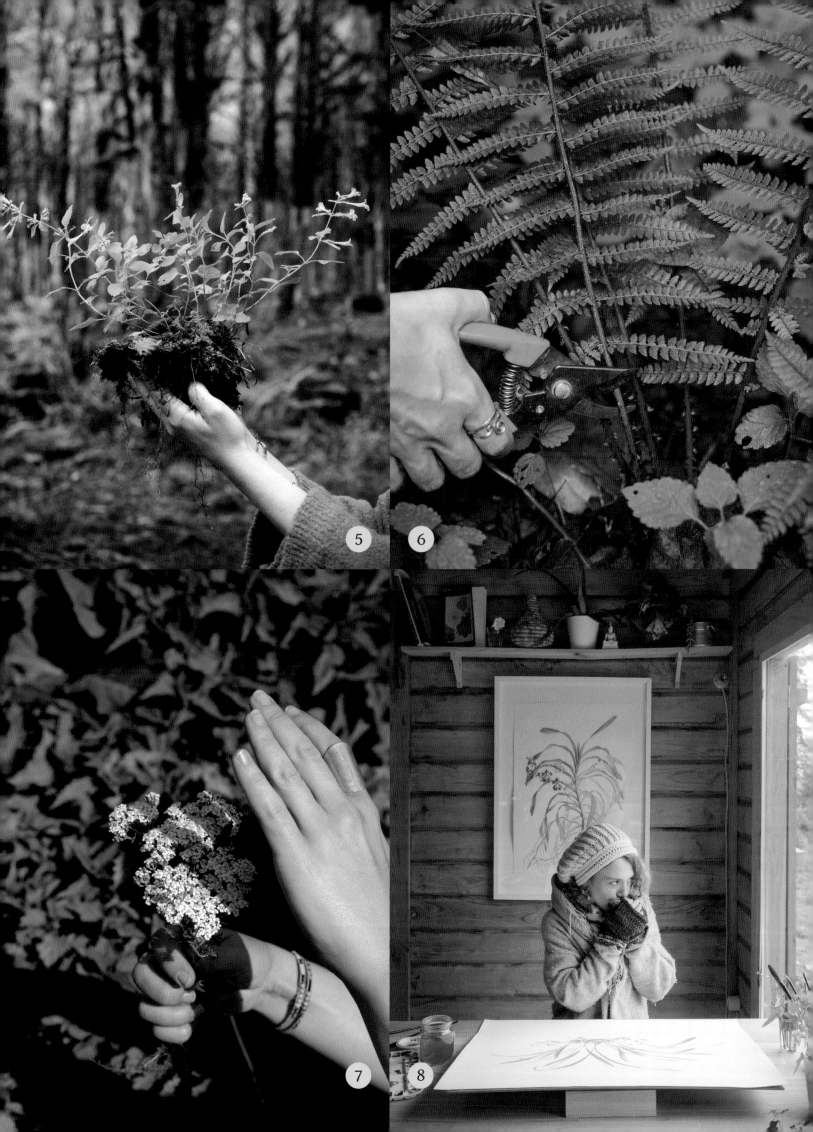

Preserving plants

식물 보존하기

훌륭한 식물 세밀화
작품을 완성하는 데에는
보통 식물의 생애주기보다
오랜 시간이 필요하다.
그러니 표본을 잘 관리하자.

과학적 식물 세밀화는 살아있는 표본으로 작업해야 한다. 이는 대단히 흥미로운 일이지만, 결코 쉽지 않다. 살아있는 식물은 가만히 있지 않을 뿐 아니라 자르는 순간부터 죽어가기 때문이다. 꽃눈은 꽃이 되고, 꽃은 이내 져 버리며 결국 죽는다.

만약 표본이 화분에 심어져 있다면 보다 오래 살아있고 대개 더 나은 상태를 유지할 것이며, 작업하기도 더 쉬워질 것이다. 만약 잘라온 표본으로 작업한다면, 그 표본을 최대한 오랫동안 살아있도록 유지할 방법을 찾아야 한다.

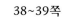

38~39쪽

1-2. **물에 꽂아두기**

표본을 자르는 즉시 물에 꽂아둘 것. 만약 물을 휴대할 수 없다면 잘라낸 부분을 젖은 천으로 감싸서 비닐봉투에 넣도록 한다.

3. **수분 유지하기**

많은 식물들은 습도가 높은 환경에서 더 오래 생기를 유지한다. 부풀린 비닐봉투 안에 표본을 넣고 위쪽을 묶어 두자. 식물이 스스로 습기를 만들어낸다.

4. **물속에서 가지를 자르기**

만약 표본이 시들기 시작했다면, 물을 채운 양동이에 식물을 넣은 다음 물속에서 가지를 잘라 준다. 이렇게 하면 대부분의 식물들은 물을 흡수하여 시든 꽃과 잎에 다시 생기가 돈다.

5-6. **뿌리가 다치지 않도록 채집하거나 줄기 길게 자르기**

뿌리가 상하지 않았거나 가지 길이를 넉넉한 상태로 자르면 식물이 더 오래 생기를 유지한다.

7. **직사광선 피하기**

새로 채집한 표본에 햇빛을 바로 쪼이면 빨리 시들 수 있으니, 그늘에 보관한다.

8. **작업 공간을 서늘하게 유지하기**

온도는 식물에게 직접적인 영향을 준다. 작업 공간이 따뜻하면 식물은 모습을 바꾸고, 더 빨리 시들고 죽어버린다. 만약 표본을 채취한 즉시 작업할 수 없는 상황이라면 표본을 비닐봉투에 넣어 냉장고에 넣어 두는 것이 나을 수도 있다.

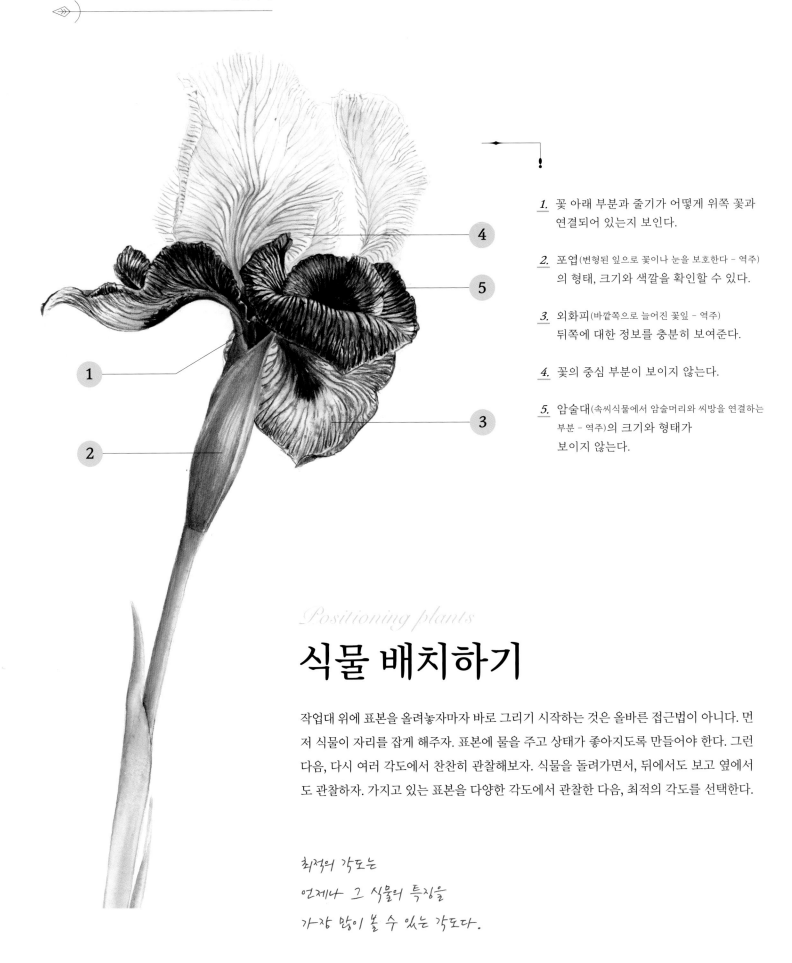

1. 꽃 아래 부분과 줄기가 어떻게 위쪽 꽃과
 연결되어 있는지 보인다.

2. 포엽(변형된 잎으로 꽃이나 눈을 보호한다 - 역주)
 의 형태, 크기와 색깔을 확인할 수 있다.

3. 외화피(바깥쪽으로 늘어진 꽃잎 - 역주)
 뒤쪽에 대한 정보를 충분히 보여준다.

4. 꽃의 중심 부분이 보이지 않는다.

5. 암술대(속씨식물에서 암술머리와 씨방을 연결하는
 부분 - 역주)의 크기와 형태가
 보이지 않는다.

Positioning plants

식물 배치하기

작업대 위에 표본을 올려놓자마자 바로 그리기 시작하는 것은 올바른 접근법이 아니다. 먼저 식물이 자리를 잡게 해주자. 표본에 물을 주고 상태가 좋아지도록 만들어야 한다. 그런다음, 다시 여러 각도에서 찬찬히 관찰해보자. 식물을 돌려가면서, 뒤에서도 보고 옆에서도 관찰하자. 가지고 있는 표본을 다양한 각도에서 관찰한 다음, 최적의 각도를 선택한다.

최적의 각도는
언제나 그 식물의 특징을
가장 많이 볼 수 있는 각도다.

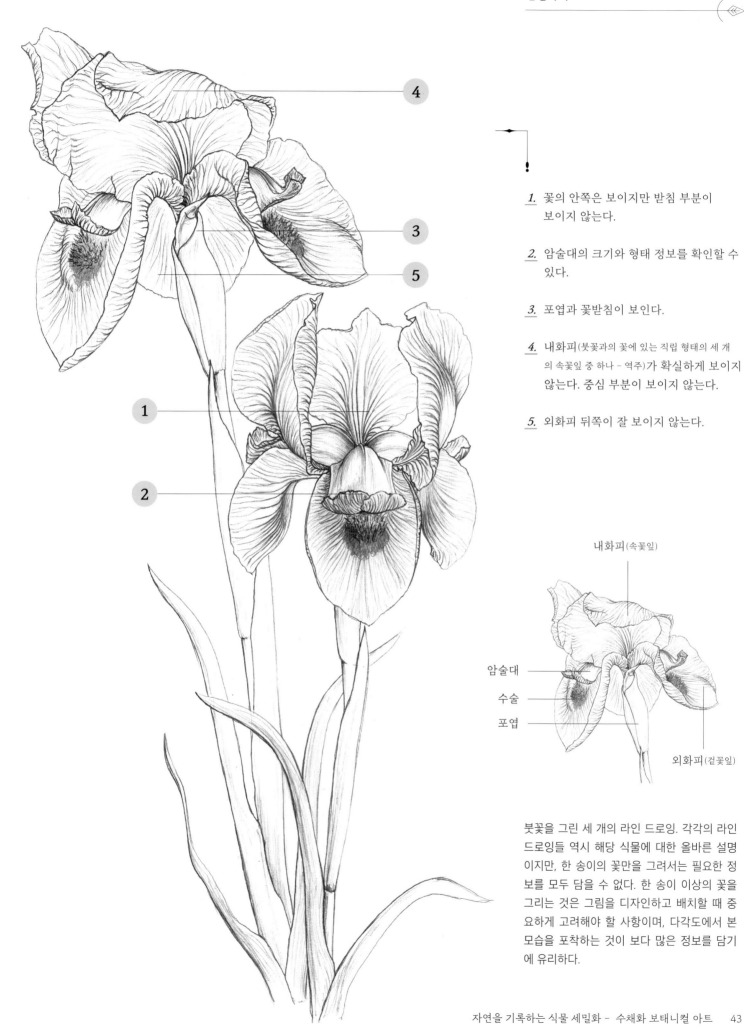

1. 꽃의 안쪽은 보이지만 받침 부분이 보이지 않는다.

2. 암술대의 크기와 형태 정보를 확인할 수 있다.

3. 포엽과 꽃받침이 보인다.

4. 내화피(붓꽃과의 꽃에 있는 직립 형태의 세 개의 속꽃잎 중 하나 - 역주)가 확실하게 보이지 않는다. 중심 부분이 보이지 않는다.

5. 외화피 뒤쪽이 잘 보이지 않는다.

내화피(속꽃잎)

암술대

수술

포엽

외화피(겉꽃잎)

붓꽃을 그린 세 개의 라인 드로잉. 각각의 라인 드로잉들 역시 해당 식물에 대한 올바른 설명 이지만, 한 송이의 꽃만을 그려서는 필요한 정 보를 모두 담을 수 없다. 한 송이 이상의 꽃을 그리는 것은 그림을 디자인하고 배치할 때 중 요하게 고려해야 할 사항이며, 다각도에서 본 모습을 포착하는 것이 보다 많은 정보를 담기 에 유리하다.

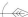

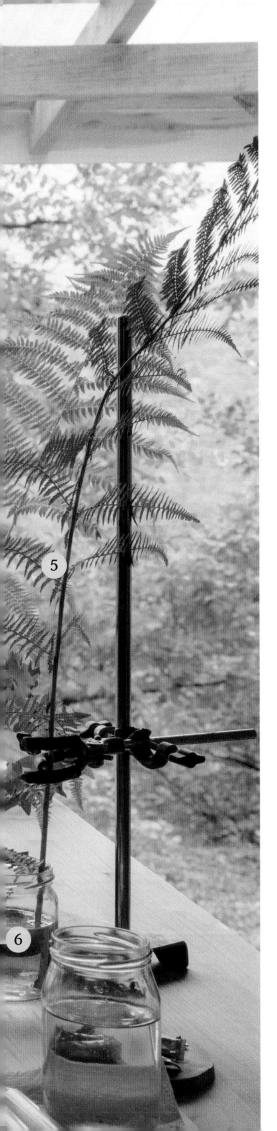

Positioning yourself

작업할 때의 자세

작업할 때의 자세는 그림 속 식물의 배치를 잡는 것만큼이나 중요하다. 연필을 집어 들기 전에 본인의 자세를 검토하고 편안한 상태로 만들자. 이 자세를 유지해야 그림을 그리는 동안 식물을 일정한 각도에서 바라볼 수 있다. 조금만 각도가 바뀌어도 대상 식물의 원근법에 커다란 차이를 가져올 수도 있다. 일정한 시점을 유지해야 처음과 같은 각도로 계속 그릴 수 있다. 또한 자연광 아래에서 스케치하고 채색해야 생동감 있는 그림을 그릴 수 있다(자연광 아래에서 보아야 식물의 색깔을 정확하게 인지할 수 있고 세부 요소들을 더 잘 볼 수 있다). 책상 준비를 끝내고 그릴 준비가 되었다면, 멋진 결과물을 그려내는 일만 남았다!

1. 똑바른 자세로 앉는다. 허리 건강에 중요하다.

2. 오른손잡이라면 광원이 왼쪽에 있는 것이 이상적이다.

3. 오른손잡이라면 그림 도구들은 오른쪽에 두자.

4. 화판을 앞으로 기울어진 상태로 놓자. 나무토막이나 책 등을 사용해 화판 각도를 조절한다.

5. 식물을 정면에 두되 너무 멀리 두지 않는다. 작업을 하면서 자세를 너무 많이 바꾸지 않은 채로 식물을 만질 수 있어야 한다. 식물의 색깔이 더 잘 보이는 배경을 확보하기 위해 표본 뒤쪽에 흰 종이를 배경지로 써도 좋다. 과도한 역광은 피한다. 이상적인 조명 방향은, 식물은 비스듬한 각도(오른손잡이일 경우 왼쪽)로 배치하되 식물이 정면에서 빛을 받는 상태다.

6. 식물에 공급하는 물이 충분하되 그 물이 작업대 위에 쏟아지지 않도록 안전하게 담아둔다.

Draw

스케치하기

Draw from life

살아있는 식물 그리기

식물을 직접 만져봐야 하며, 이러한 교감을 통해 식물 세밀화 작업에 미요한 특성들을 담아낼 수 있다.

식물 세밀화 작업의 장점은 살아있는 표본을 그리기 위해 이를 관찰하고, 만져보며, 그 향을 맡아볼 수도 있다는 것이다. 이러한 방법을 통해 우리는 예술가뿐만 아니라 과학자의 입장에서도 그 식물을 면밀히 관찰할 수 있다. 식물을 만져 보고 가까워지다 보면, 식물의 정확한 치수를 재거나 분석하고 조사할 수 있게 될 것이다. 이는 식물 세밀화를 그리기 위한 이상적인 준비 과정일 뿐 아니라 작품에 과학적 가치를 더해준다. 물론 사진이 이 과정에 도움이 될 수 있으나, 진짜 식물을 보며 작업할 수 있다면 과학적 이해도를 훨씬 높일 수 있을 것이다.

살아있는 식물을 두고 작업하면 그 식물을 온전히 이해할 수 있을 뿐 아니라 식물을 돌려보거나 비틀어볼 수도 있고, 심지어 잘라볼 수도 있다. 그려야 할 식물이 눈앞에 놓여있다면, 그 식물과 친해질 수 있다. 사진을 보며 작업하다 보면 이러한 경험에 한계가 있으며, 그 식물의 본질을 느낄 수도 없다.

연습할수록 나아진다

스케치는 운동과도 같아서, 연습한 만큼 실력이 늘고 정확도도 높아진다. 그림 그리기란 눈, 머리, 그리고 손이 조화를 이루는 작업이다. 그리는 대상을 관찰하고 많이 그려보는 데 시간을 투자할수록, 하나씩 그려갈 때마다 실력이 늘어가는 것을 느낄 수 있을 것이다. 연습 외의 지름길은 없다!

시간을 두고 연습하다 보면, 스케치 작업이 손에 익을 것이다. 나중에는 자연스럽게 그림이 그려진다. 하지만 아주 정확하게 스케치하기 위해서는 수백 장의 습작을 그려봐야 한다.

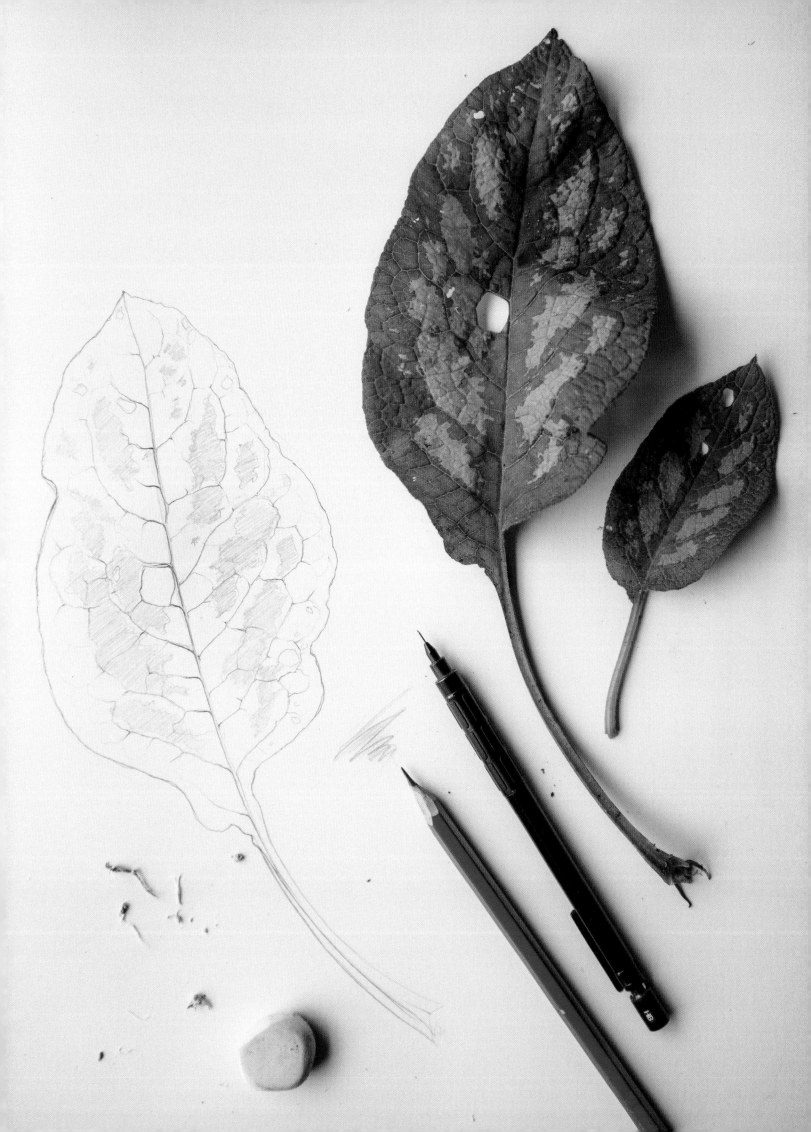

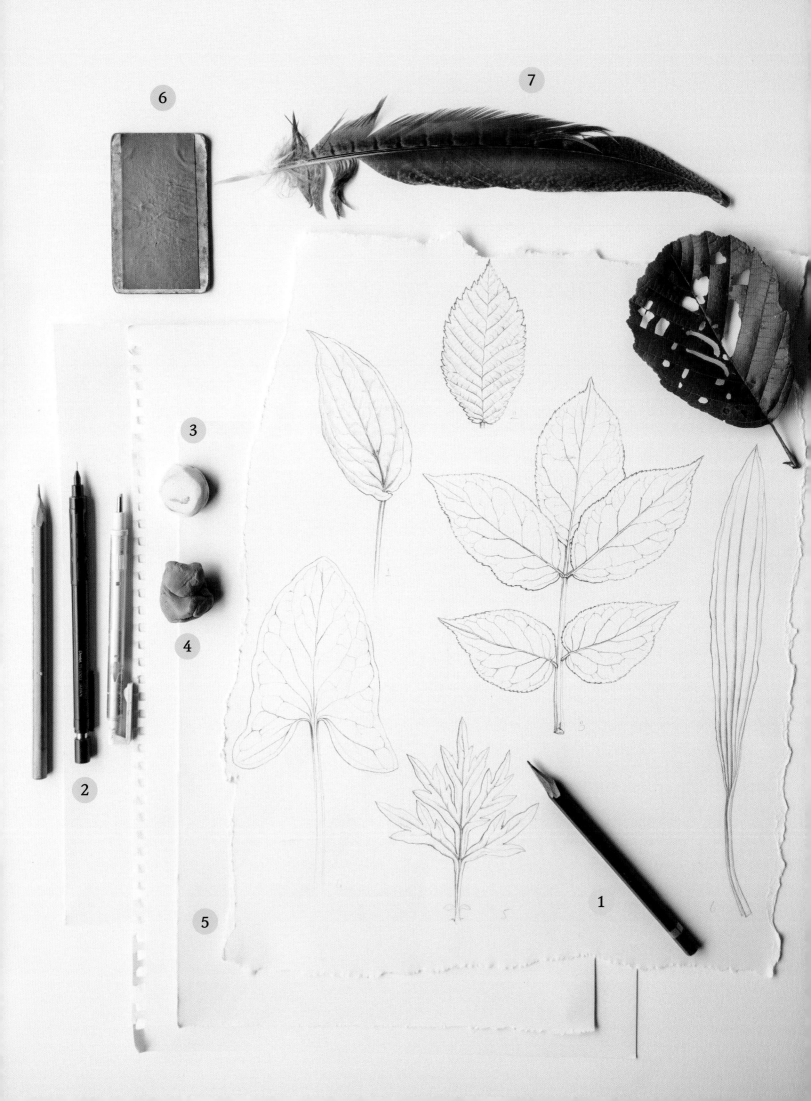

Starting to draw

그림 시작하기

모든 그림에서 가장 어려운 단계는 바로 그림을 시작할 때다. 백지 위에 첫 연필 자국을 내는 것이 망설여지는 경우가 많다. 이럴 때는 옅은 선을 사용해 시작한 다음, 점차 짙은 선을 사용하는 방향으로 천천히 작업해 가면서 관찰하고 있는 식물을 시각적으로 표현하는 것이 좋다. 어떤 연필을 선택했는지, 그리고 필압이 어느 정도인지에 따라 연필선의 강도와 형태가 달라진다. 시간을 두고 연습하다 보면, 본인만의 독특한 스타일을 개발할 수 있을 것이다.

다양한 재료를 사용해 보면서 어떤 것이 본인에게 가장 잘 맞는지 찾아보자.

재료 선택하기

작업에 사용할 재료 선택은 스케치 스타일과 필압의 정도, 그리고 스케치의 목적에 따라 달라진다. 자신에게 보다 잘 맞는 재료가 무엇인지 알기 위해서는 다양한 재료를 사용해보는 것이 좋다.

1. **연필** 아주 단단한 것부터 아주 부드러운 심까지 다양한 종류의 연필을 선택한다. H(Hard) 계열의 심으로는 옅고, 가늘고 날카로운 선을 그릴 수 있으며 B(Bold) 계열의 심으로는 보다 부드러운 선을 그리기 적합하다. H 계열은 숫자가 커질수록 연필심이 단단해지고, B 계열은 연필심이 부드러워진다. 또한 연필 끝을 선을 그리기 좋은 정도로 뾰족하게 유지하려면 좋은 연필깎이가 필요하다.

2. **샤프** 스케치의 마무리 작업 단계에서 필요한 모든 요소들을 갖추고 있다. 0.3mm 두께의 2H 심을 넣은 샤프는 섬세한 디테일들을 그릴 때 매우 유용하다.

3. **지우개** 품질이 좋고 부드러운 것으로 골라 사용한다. 너무 힘을 주어 사용하면 종이 표면이 손상될 수 있으므로 주의하자.

4. **떡지우개** 과도하게 묻은 흑연 가루들을 쉽게 제거할 수 있다. 종이 표면에 굴려 주기만 하면 된다.

5. **종이** 최소한 평방미터당 130g 이상의 두께에 표면이 부드러운 중성지라면 스케치에 적당하다. 대량으로 구입하기 전에 다양한 종류를 조금씩 사용해 보는 것이 좋다.

6. **사포** 극도로 미세한 식물의 디테일을 기록해야 할 일이 생길 것이다. 이럴 때는 0.3mm 샤프를 사용하더라도, 고운 사포에 심의 한 쪽을 갈아 더 날카롭게 만들어야 이러한 디테일을 제대로 표현할 수 있다.

7. **깃털 또는 깃털 빗자루** 먼지나 지우개 부스러기들을 치울 때는 깃털을 사용한다. 종이 위를 손으로 쓸어 치우지 않도록 한다.

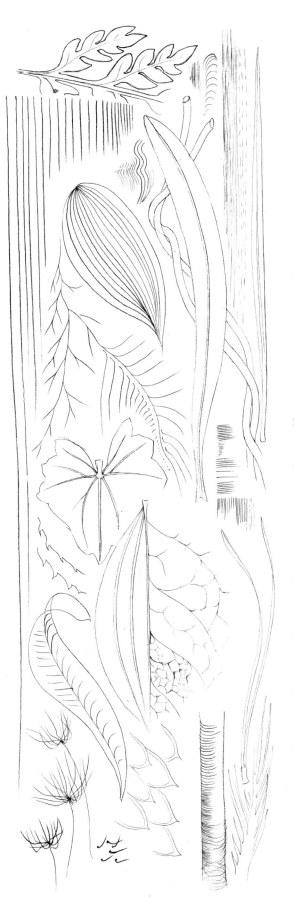

연필 잡는 법

어떤 대상이든 거의 실제와 똑같을 정도로 그리려면 디테일의 표현 수준이 매우 높아야 한다. 그리고 이렇게 섬세한 표현을 하려면 선이 깨끗하고 명확해야 한다. 깨끗하고 명확한 선을 그릴 것인지, 부드러운 밑그림용 선을 그릴 것인지는 연필을 어떻게 잡느냐에 달려 있다. 만약 명확하고 쉽게 알아볼 수 있는 세부 묘사를 하고 싶다면, 연필 다루는 법을 꼭 습득해야 한다. 그리고 연필을 제대로 다루려면 꾸준하게 연습해야 한다.

1. 연필의 중간 부분을 잡으면 손에 불필요한 힘을 뺄 수 있고 원하는 대로 자유롭게 그릴 수 있어, 대상의 기본적인 기하학적 형태를 잡아주는 부드러운 밑그림을 그리기 적합하다.

2. 나는 보통 HB와 2H 연필을 써서 부드럽고 가느다란 곡선들을 그린다.

3. 식물의 기하학적 형태를 그릴 때는 손에 힘을 빼고, 부드러운 선으로 그린다.

4. 밑그림을 그리다가 연필심이 너무 많이 묻어난 부분은 떡지우개로 지운다.

5. 연필을 잘 다루면 더 높은 수준의 세부 묘사가 가능하다. 연필심에 가깝게 연필을 잡으면 더 연필을 정확하게 다룰 수 있어 가늘고 뚜렷한 선을 그릴 수 있다. 0.3mm 두께의 2H 심을 사용하는 샤프가 이상적이다.

6. 0.3mm 두께의 HB 심 샤프를 사용하면 보다 선명하고 알아보기 쉬운 선을 그릴 수 있다.

7. 가늘고 곧은 선을 긋는 작업은 손이 안정적이어야 하며 연필 끝도 매우 뾰족해야 한다. 연필을 안정적으로 잡는 법을 배우려면 손이 종이 표면을 타고 움직이는 동안 손가락을 움직이지 않는 연습을 해보자. 이렇게 하면 훨씬 일관성 있고 균형 잡힌 선을 그을 수 있다. 손은 거의 움직이지 않고 손가락만 움직여서는 이러한 선을 긋는 것이 불가능하다.

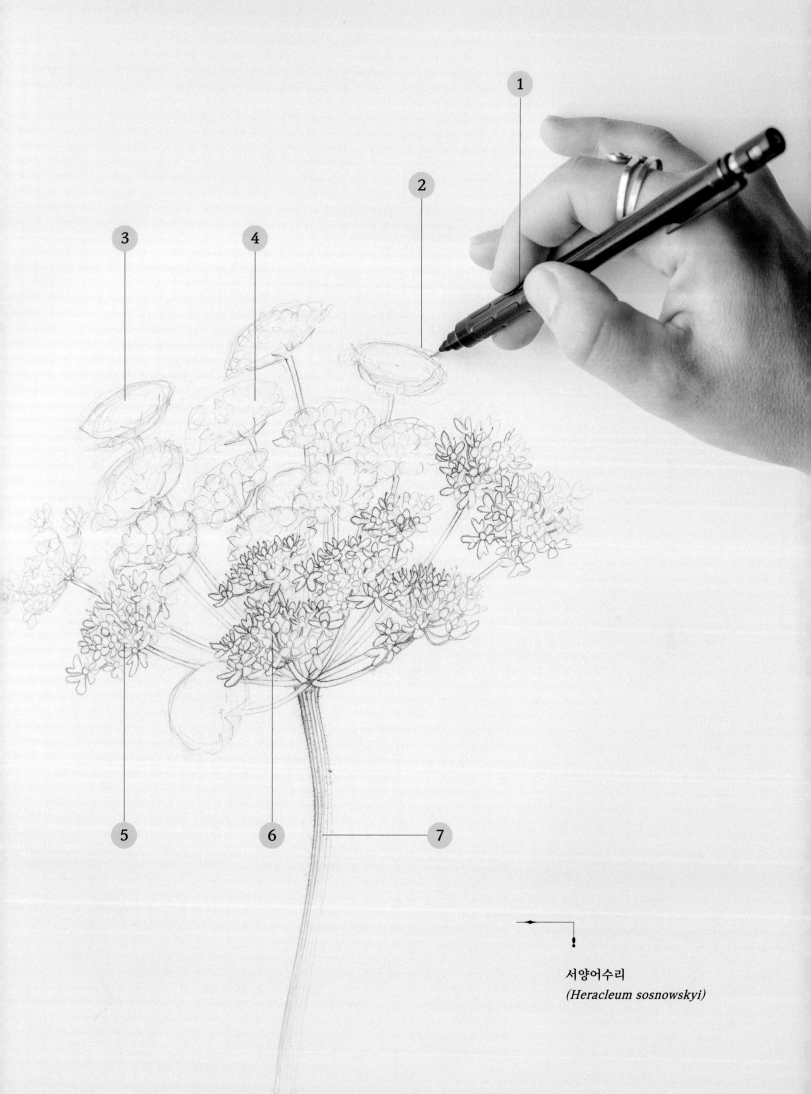

서양어수리
(Heracleum sosnowskyi)

스케치하기

훌륭한 과학적 식물 세밀화를 그리고 싶다면 정확하게 스케치를 그려야 한다. 또한 식물의 형태, 구조, 크기, 잎맥 등 식물의 특징에 대한 정보와도 연관성이 있어야 한다. 이 스케치 단계에서부터 모든 중요한 디테일들이 그림에 담겨야 한다. 지금 단계에서 그려 놓은 연필 선의 대부분은 채색 과정이 시작되면서 제거되겠지만, 그래도 항상 연필로 스케치를 해야 식물을 정확하게 해석할 수 있으며 보다 세밀하게 채색할 수 있다. 완벽한 수채 식물 세밀화는 정밀하고 또렷한 스케치가 좌우한다.

1. 그리는 대상의 기본적인 형태 포착하기

식물의 치수를 재고, 그 치수에 맞게 그려야 한다. 선으로 형태의 변화를 표시하고, 대상의 기하학적 형태를 포착하자. 2H 또는 HB 연필로(너무 세게 누르지 않아야 한다) 윤곽선을 그리고, 기본적인 형태를 표현한다.

2. 여백 활용하기

그리는 대상의 기하학적 형태를 파악하는 것은 쉬울지 몰라도, 종이 위에서 올바른 각도로 위치를 잡는 것은 어려운 작업일 수도 있다. 이럴 때는 식물 형태의 주위와 형태 사이의 공간을 살펴보고 측정해 유용한 가이드로 활용할 수 있다.

3. 과다한 연필 자국들 지우기

밑그림 선을 그리면서 너무 많아진 연필 자국들을 떡지우개로 지운다. 이 과정을 통해 깨끗한 표면을 만들어야 측정값에 따라 그린 초기 스케치(이 부분은 지우지 않아야 한다) 위에 나중에 더 많은 세부 요소들을 그릴 수 있다.

4. 세부 묘사하기

정확한 스케치는 또렷하고 확실하며 가느다란 연필 선으로 그려야 한다. 기하학적 형태가 포착되었고 치수를 정확히 재었다면, 디테일을 더욱 명확히 그리는 작업을 시작하자. 미세한 선들은 2H심 샤프로 그리고 나서 HB심으로 좀 더 강하게 표현해준다. 이 단계에서 스케치는 나중에 수채 물감으로 채색 작업을 하기 위한 기초 공사로, 매우 또렷하고 정밀해야 한다.

5. 톤(색조)으로 부피감 나타내기

스케치에서 대상의 윤곽선을 정확하게 나타냈다 할지라도 윤곽선만으로는 보는 사람이 그 부피감을 파악할 만큼의 정보를 전달할 수 없다. 연필 선들을 사용해 명암을 표현해주어야 비로소 스케치가 3차원적 표현을 할 수 있게 된다. 이 작업을 통해 그리는 대상의 부피감을 더 잘 이해할 수 있다. 톤 연구는 수채화 작업을 완성하는 데도 매우 이상적인 훈련 방법이다.

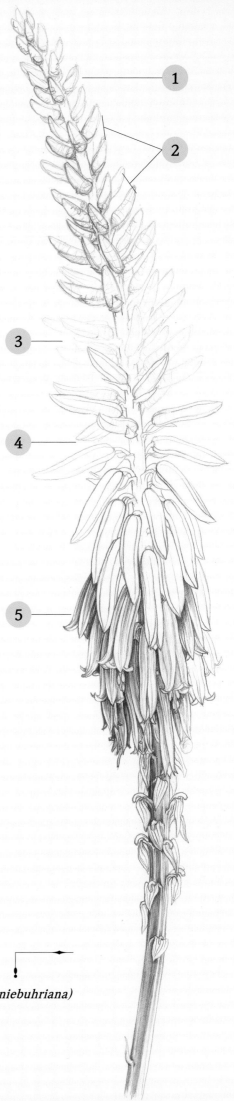

알로에(*Aloe niebuhriana*)

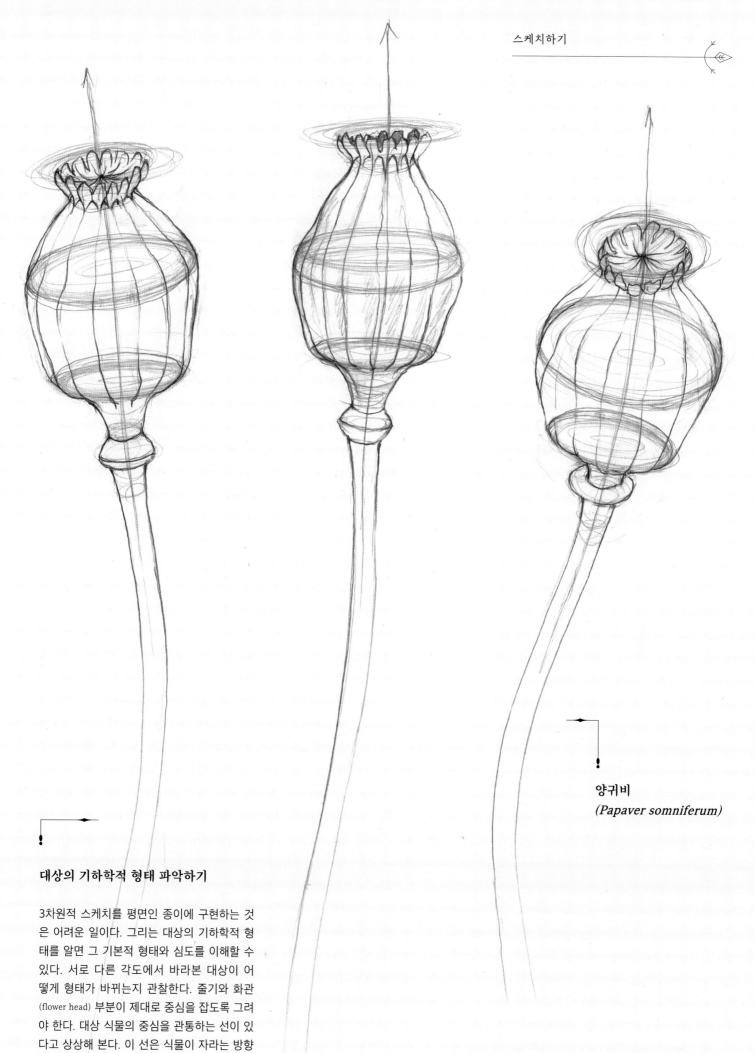

양귀비
(Papaver somniferum)

대상의 기하학적 형태 파악하기

3차원적 스케치를 평면인 종이에 구현하는 것
은 어려운 일이다. 그리는 대상의 기하학적 형
태를 알면 그 기본적 형태와 심도를 이해할 수
있다. 서로 다른 각도에서 바라본 대상이 어
떻게 형태가 바뀌는지 관찰한다. 줄기와 화관
(flower head) 부분이 제대로 중심을 잡도록 그려
야 한다. 대상 식물의 중심을 관통하는 선이 있
다고 상상해 본다. 이 선은 식물이 자라는 방향
을 나타낸다.

1. 잘못된 부분 찾아내기

대상을 한 각도에서만 보면서 그리는 것은
쉽지 않은 일이다. 잘못 그려진 부분을 보다
쉽게 찾아내는 방법이 있다면 바로 그림과
대상 주맥(식물의 중심이 되는 잎맥)의 궤적과
이어지는 연장선을 그려보는 것이다(연장선은
허공을 향해 그린다). 그리고 실제 식물과 그림을
비교해보라. 연장선을 길게 그려보면 잘못된
부분이 더 잘 보일 것이다. 이 그림에서 왼쪽
의 잎은 수정해 그린 잎이고, 위에 겹쳐져
있는 잎은 수정 전의 초기 스케치이다.

2. 꺾이고 구부러진 곳들 관찰하기

구부러진 곳이 있다면 각각의 방향과 이들
사이의 거리를 관찰하자. 그리고 윤곽선에
서 생기는 모든 미세한 변화들을 측정하라.
가장자리 쪽으로 뻗은 측맥(주맥에서 뻗어나온
가지 형태의 잎맥들 – 역주)들은 부드러운 곡선으
로 세심하게 그려야 하며 잎의 앞면과 뒷면
이 모두 이어져야만 한다. 마른 잎은 꺾이고
구부러진 것을 연습하기에 좋은 대상이다.

감나무(*Diospyros kaki*)

58

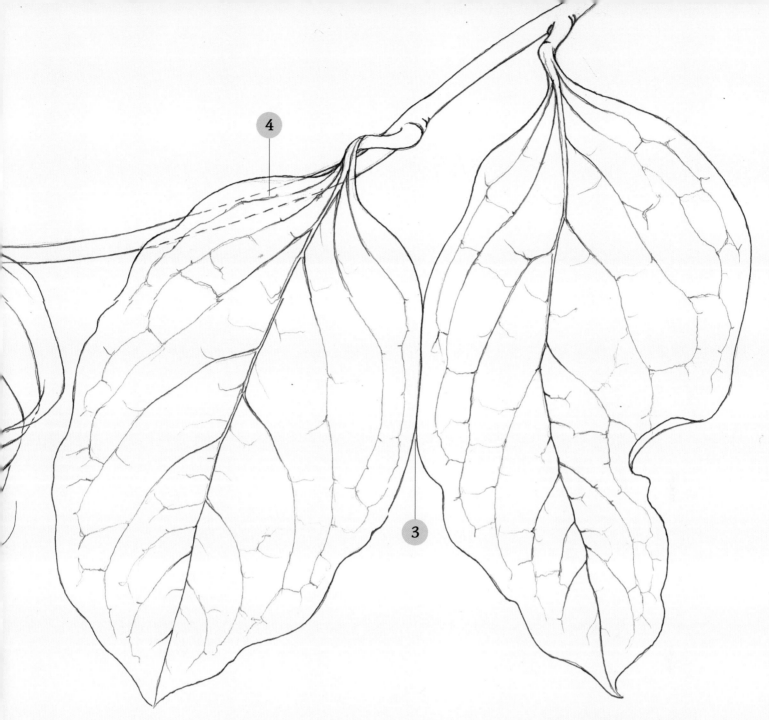

4. 보이지 않는 곳까지 생각하기

겹쳐진 이미지 뒤쪽에 있는 곳까지 연결되어 있고 이해할 수 있도록 그려야 한다. 아래의 선들을 자세히 보자. 방향에 아주 작은 변화만 있다 해도 떨어진 곳에서는 심하게 달라 보일 수 있다.

3. 하나로 겹쳐지는 선 피하기

대상 식물의 가장자리와 가장자리가 닿아 있는 경우가 있다. 이 그림에서는 두 장의 잎이 하나의 선을 따라서 서로 가장자리가 맞닿아 있다. 단순히 두 잎의 위치를 움직여 이러한 경우를 피할 수 있다. 두 잎은 거리를 벌리거나 서로 겹쳐지도록 놓을 수 있다. 좋은 그림이라면 각각의 선은 하나의 대상만을 표현해야 한다.

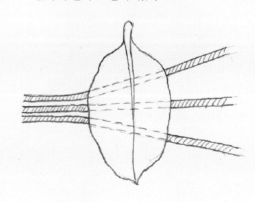

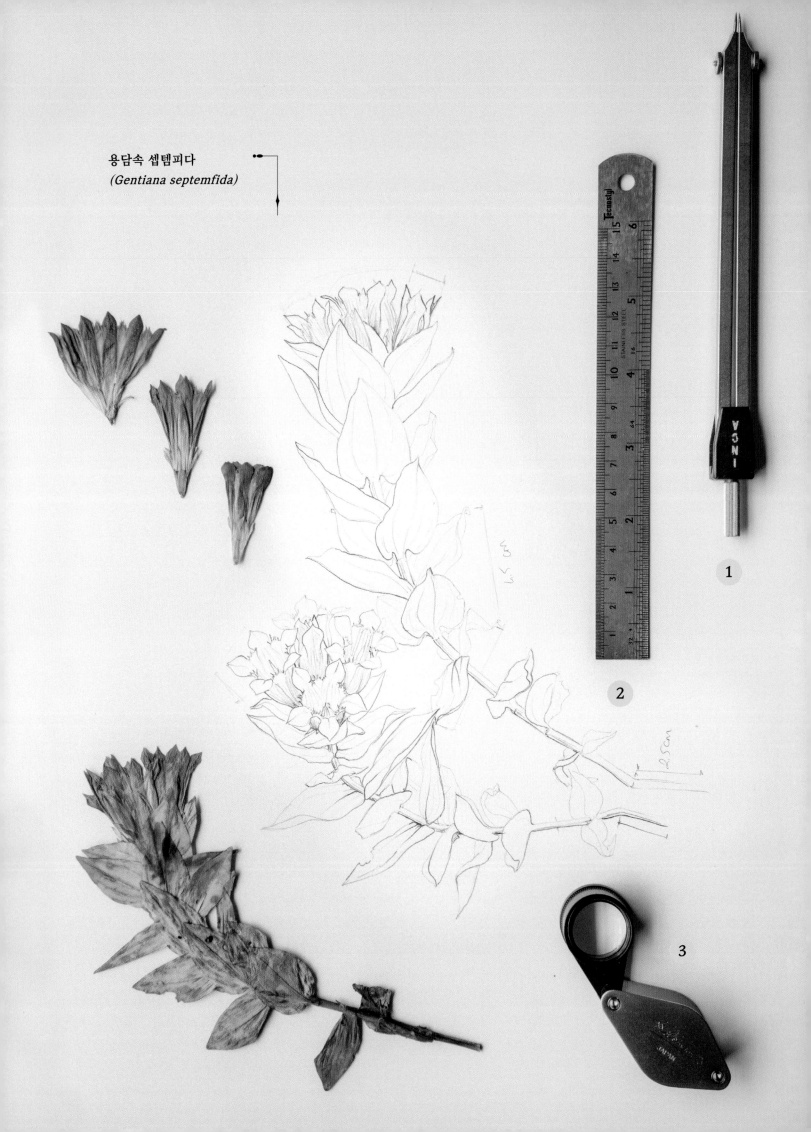

용담속 셉템피다
(Gentiana septemfida)

Measured drawing

측정해서 그리기

과학적 식물 세밀화는 식물의 모든 과학적 특성을 정확하게 나타내야 한다. 어떤 종을 다른 종과 구별하는 것은 미세한 차이점인 경우가 많으며, 이를 인지하고 세부 요소들을 묘사하는 것이 바로 훌륭한 식물 세밀화를 그리는 능력이다.

식물의 어떤 부분을 그리든 그 크기를 명시하는 것은 매우 중요한 일이며, 정확한 측정을 통해 실물 크기나 일정 비율로 확대 또는 축소해서 그릴 수 있다. 길이와 너비, 모든 꺾어진 부분과 구부러진 부분, 각각의 부위들 사이의 공간, 잎맥과 다른 작은 디테일들 사이의 간격 등 모든 세부 요소들을 측정해야 한다. 또한 크기에 있어 모든 확대와 축소 비율 역시 기록해야 한다. 컴퍼스와 자를 사용해 측정한 수치를 정확하게 유지하는 것이 중요하다.

어떤 종들은
그 크기로 다른 종들과
구분되는 경우도 있기 때문에
정확하게 측정해야 한다.

1. **컴퍼스** 컴퍼스는 정밀한 측정을 할 수 있도록 해주므로 정확한 그림을 그리는 데 용이하고, 원근법을 올바르게 나타낼 수 있도록 해준다. 처음에는 컴퍼스 사용이 어렵게 느낄 수 있지만, 연습하다보면 거의 본능적으로 사용할 수 있게 될 것이다.

2. **자** 길이를 잴 수 있을 뿐 아니라 대상 식물의 각도를 감지할 때도 매우 유용하다. 자를 수직 방향이나 수평 방향으로 들고 식물에 갖다 대 보면 식물의 각도를 관찰하는 데 도움이 된다.

3. **루페와 돋보기** 식물의 모든 세부 요소들을 맨눈으로 볼 수 없을 때도 있다. 돋보기는 식물의 미세한 디테일을 또렷하게 보여줄 뿐 아니라 작업 중인 스케치와 채색화를 보다 가까이서 점검할 때도 아주 유용하다. 그리고 루페(소형 확대경 - 역주)는 복잡하게 얽힌 식물의 디테일들이 보여주는 놀랍기 그지없는 세계로 여러분을 푹 빠져들게 만들 것이다.

컴퍼스 사용하기

컴퍼스를 올바르게 사용하기 위한 간단한 규칙은 다음과 같다. 컴퍼스를 어떻게 잡든 (수직, 수평 또는 특정 각도로), 어떤 각도에서 식물을 보든(위, 아래나 정면 등), 컴퍼스의 두 꼭지 끝은 그리는 사람의 눈에서 같은 거리를 유지해야 한다는 것이다. 본인의 눈과 컴퍼스의 다리 끝점 두 개를 연결하는 이등변삼각형이 있다고 상상하라.

컴퍼스를 사용하는 연습을 하기 위해 간단한 잎을 그려보자. 먼저 잎을 본인의 시점과 평행을 이루도록 배치하여 모든 특징들이 같은 거리상에서 보이도록 하자. 그런 다음 대상의 위치를 바꾸어 가며 연습한다.

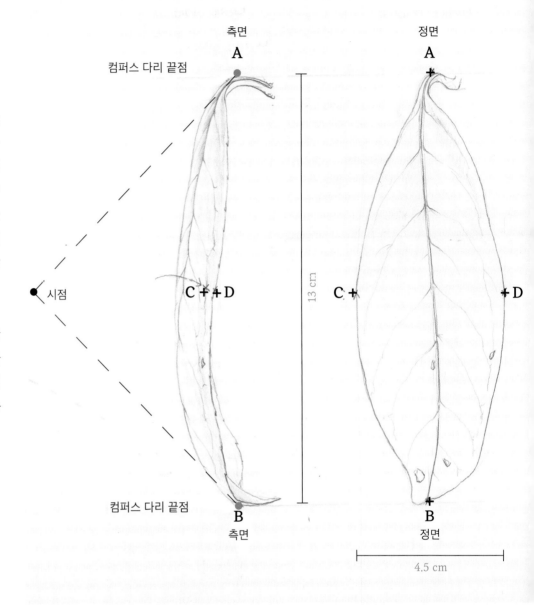

전체 길이 잎

이 잎은 그리는 이의 시점과 평행을 이루도록 놓여 있다. 이 그림은 잎의 '정면'을 그렸다. A, B점과 C, D점은 각각 그리는 사람의 눈에서 같은 거리만큼 떨어져 있어야 한다('측면' 참조). 그리는 사람은 잎의 전체 길이(13cm)와 너비(4.5cm)를 볼 수 있다.

1. A에서 B 사이 주맥(잎 가운데를 관통하는 가장 굵은 잎맥 - 역주)의 길이를 측정한다. 그리는 이의 시점에서 이 두 점까지의 거리가 같으므로, 길이를 측정할 때에 컴퍼스의 양쪽 꼭짓점은 이 두 점과 물리적으로 닿아야 한다.

2. 두 점을 종이에 표시하고 바로 주맥을 그린다.

3. 잎의 너비가 가장 긴 부분의 가장자리(C와 D)를 측정한다. 이때도 두 점이 그리는 이의 시점에서 각각 똑같은 거리만큼 떨어져 있으므로, 컴퍼스의 두 다리 끝은 이 두 점과 닿아야 한다.

4. 잎의 윤곽선을 그린다. 몇 개 지점을 더 측정하면 그려야 할 잎의 곡선과 휘어진 부분을 정확하게 표현하는 데 도움이 된다.

5. 각각의 측맥들이 주맥에서 얼마나 떨어져 있는지를 하나하나 측정해 종이에 옮긴 뒤, 하나씩 그린다.

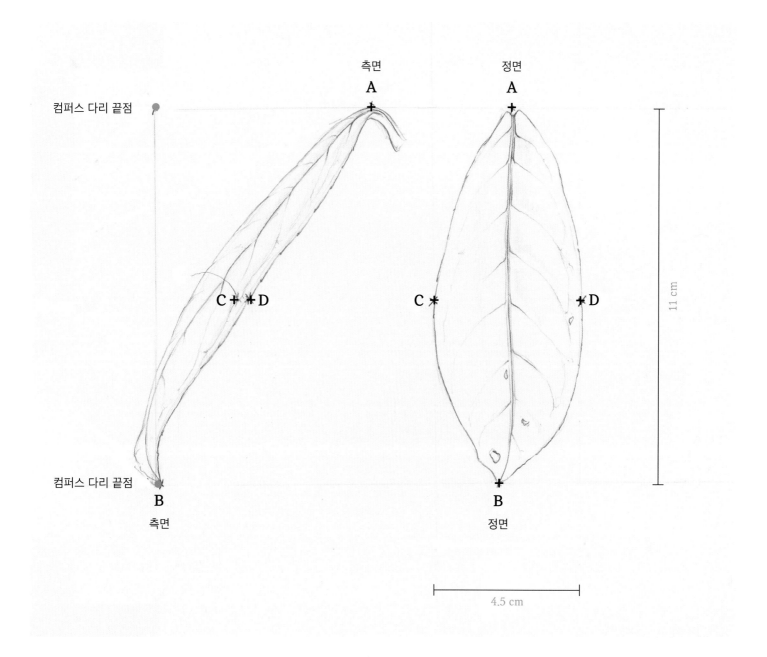

측면

A

컴퍼스 다리 끝점

C + ✱ D

컴퍼스 다리 끝점

B

측면

정면

A

C ✱ ✱ D

11 cm

B

정면

4.5 cm

축소된 잎

이 그림 역시 잎의 '정면'이다. 이 잎은 약간 기울어진 상태로 배치되었다(A점이 B점보다 시점에서 멀리 있다). 그래서 그리는 사람은 실제 잎의 11cm까지만 볼 수 있는데, 이 때문에 잎이 축소되어 그려졌다. C점과 D점은 원래 너비 4.5cm를 유지한다.

1. A점에서 B점 사이 주맥의 길이를 측정한다. B점은 시점에 더 가까이 위치한다. 그러므로 컴퍼스의 한쪽 다리 끝은 이 점에 물리적으로 닿아야 하지만, 다른 한 쪽 다리 끝은 A점의 위치를 조금 떨어진 거리에서 찾아내어야 한다. 컴퍼스의 두 다리 끝 모두 같은 면에 위치해야 하는데, 측면 모습을 그린 그림에서 이를 볼 수 있다.

2. 이 점들을 가볍게 표시하고, 바로 주맥을 그린다.

3. 잎의 너비는 똑같이 유지된다. C점과 D점은 여전히 시점에서 같은 거리상에 위치한다. 컴퍼스의 양 다리 끝을 이 두 점에 닿게 벌리면 잎의 실제 너비를 잴 수 있다.

4. 잎의 윤곽선을 가볍게 그린다.

가지에 달린 나뭇잎들

가지에 달린 나뭇잎을 그릴 때는 항상 앞쪽부터 시작해 뒤쪽에 있는 잎을 가장 나중에 그린다. 그리는 대상이 나뭇잎일 경우 언제나 잎의 주맥을 먼저 측정한 다음 가장 넓은 부분의 너비를 재고, 모든 곡선과 꺾인 부분을 잘 나타낼 수 있도록 신중하게 윤곽선을 그려야 한다. 그림은 처음 시작할 때가 중요하다. 첫 잎을 올바른 각도에서 포착해 정확한 치수로 그릴 수 있도록 하자. 첫 잎을 잘 그리고 나면 이미지의 나머지 부분은 그 첫 잎에서부터의 거리를 측정해가며 자연스럽게 그려나갈 수 있을 것이다.

식물에서
가장 가까이 보이는
부분에 집중하라.

1. '축소된 잎'의 예시와 같은 순서로 그리기 시작하되, 이 경우에는 잎의 너비도 축소되어 보이는 상태다. 컴퍼스의 두 다리 끝이 같은 평면상에 있도록 유지하기만 한다면 어떤 각도로 컴퍼스를 들어도 상관없다. 중심 잎맥이 올바른 각도가 되도록 유의하자. 종이 위에서 B점의 위치가 올바른지가 중요하다.

2. 중심 잎맥의 길이를 재자. 첫 번째 잎이 그려진 상태라면, 이 잎의 각도를 잡는 것은 한결 쉬울 것이다. 일단 B점과 C점 사이의 거리를 확인하라. 그런 다음 잎 가장자리의 구부러진 부분들을 측정하면 된다.

3. 이 잎은 극도로 축소되어 보인다. 먼저 잎의 길이를 측정하고 D점과 다른 잎들 간의 거리를 비교해 가장 이상적인 형태를 가늠한다. 이 잎은 너비도 축소되어 보인다. 컴퍼스 한쪽 다리를 잎 가장자리에 가장 가깝게 대고, 다른 쪽은 가장 멀리 있는 잎 가장자리에 닿지 않게 돼야 한다. 이렇게 극도로 축소된 형태를 가늠할 때 한쪽 눈을 감는 것이 더 편하다면 그렇게 해도 좋다.

4. 이 잎은 잎자루 부분이 보인다. 이런 경우 수치를 재어야 할 부분은 가지에서부터 A점까지다. 이렇게 하면 B점의 위치를 참고로 하여 잎을 정확한 위치에 배치할 수 있다.

5. E점에는 다른 지점들과의 위치를 참고하고 비교하기 위한 수직선과 수평선을 그릴 수 있다. 예를 들어 A점은 E점의 왼쪽인가, 오른쪽인가? F점은 E점의 위에 있는가, 아래에 있는가?

6. 이 부분은 그리기 까다로울 수 있다. 이 잎은 뒷면이 보이며 약간 먼 거리에 위치하고 있다. 중심 가지가 이 잎의 앞에 위치해 있기 때문에 시야가 제한되어 있기도 하다. 그래도 잎의 주맥을 먼저 그리도록 하자. 잘 볼 수 있는 곳부터 측정하라. 가장 멀리 있는 쪽의 잎이라면 손이 닿지 않을 수도 있다. 이러한 경우에는 다른 종이에 따로 그린 다음 나중에 옮겨 그리는 방법도 있다.

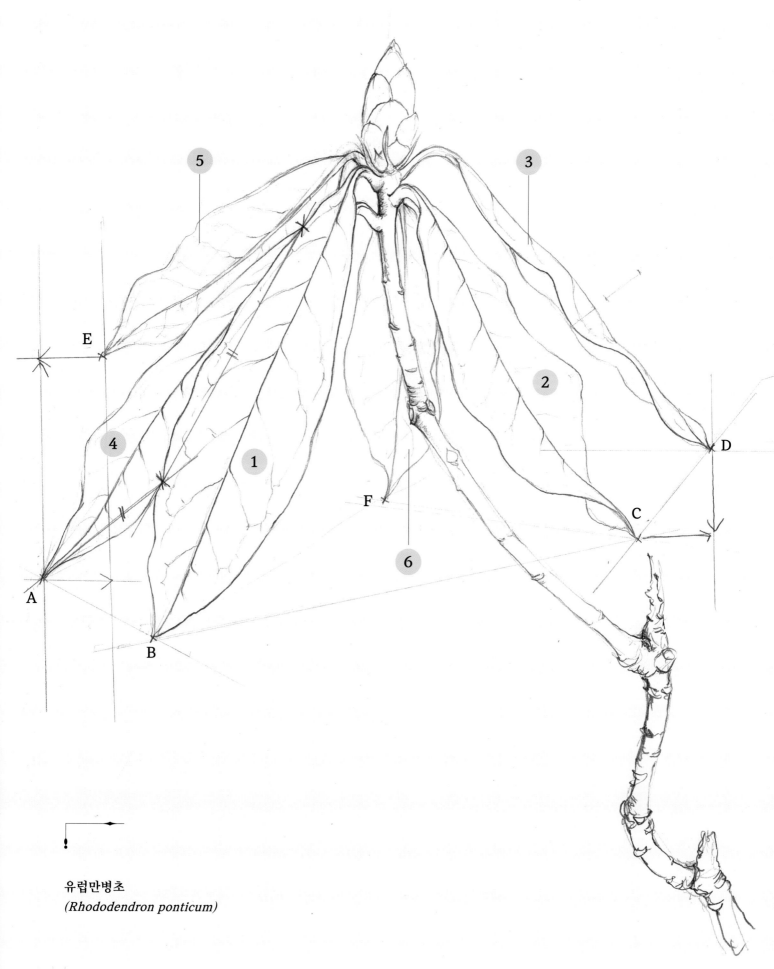

유럽만병초
(Rhododendron ponticum)

원근법 적용해 그리기

실감나는 원근법으로
그려진 그림은
보는 사람으로 하여금
그림 속에
묘사된 공간까지
볼 수 있도록 해준다.

인도 역사 속의 식물 세밀화들을 찾아보면 어떠한 특징을 가진 그림들을 볼 수 있을 것이다. 이 그림들은 상당히 뛰어난 수준의 그림이지만 작품을 그린 예술가가 깊이나 원근법 등의 현대적인 감각을 배제한 '평면적' 세밀화를 그렸기 때문에 아주 독특한 느낌을 준다. 이러한 '평면적' 스케치나 채색화들은 거의 양식화된 수준의, 이들만의 확고한 화법이 있다. 이와는 대조적으로 현대의 식물 세밀화들은 원근법을 적용한, 보다 실감나고 입체적인 느낌의 이미지다.

평면적이고 양식화된 그림 같다는 느낌을 피하기 위해서는 몇 가지 기법을 적용해야 한다. 대상을 표현할 때 효과적으로 원근감을 더하고 명암을 다루는 법을 습득하기 위해서는 몇몇 식물 부분들을 준비해 다양한 각도에서 그려보아야 한다. 이러한 요소들은 실제 식물에 내재된 특성으로, 묘사된 식물에 입체감을 부여해 보는 사람이 그림을 통해 이 식물이 존재하는 공간을 보는 듯한 느낌을 주기 위해 중요한 부분이다.

다양한 배열을 스케치하는 연습을 통해 우리는 원근법과 그에 따른 축소가 어떻게 일어나는지 이해하고 감각을 키울 수 있으며, 대상이 다른 위치에 있을 때 생기는 변화도 알 수 있다.

잎이나 꽃, 가지가 그리는 이의 시선과 예각(직각보다 작은 각)을 이루는 위치에 있을 때 그리는 이에게 보이는 현상을 '축소'라는 용어로 표현할 수 있다. 이는 대상이 실제 길이나 너비보다 줄어들어 보이는 것으로, 실제 그대로 나타내려면 불균형한 모습으로 그려야 한다.

원근법은 그리는 이의 눈에서 멀리 떨어져 있을수록 크기가 줄어들어 보이는 것이다. 축소와 원근감을 함께 적용하면 평면 위에서도 상당히 설득력 있고 입체적인 느낌을 주는 그림을 그릴 수 있다.

여주(*Momordica charantia L.*)

연필로 그린 위에 수채와 잉크.
신원 미상의 마라타인 예술가, 인도 카르나타카 주 시모가에서 1846년 7월 15일 휴 F. C. 클렉혼(Hugh F. C. Cleghorn)(스코틀랜드 출신의 인도 삼림 감독관, 1820~1895 – 역주)을 위해 그림
에든버러 왕립 식물원 소장

식물학적 소양을 갖춘 인도의 외과의사들은 동인도회사 소속 예술가로서 다양한 분야에서 활동했는데, 특히 1770년부터 1870년까지는 식물 세밀화를 많이 제작했다. 인도 예술에는 동식물 삽화의 전통이 없었으며 종교적 이미지나 직물 등의 장식 미술이 주요 목적이었다. 인도의 예술가들은 서구적 전통인 원근법에 아무런 지식도, 관심도 없었으나 패턴을 만들고 종이 위의 공간을 최대한 활용하는 일은 즐겼다. 이 그림은 그 좋은 예다.

H.J. 놀티(H.J. Noltie)

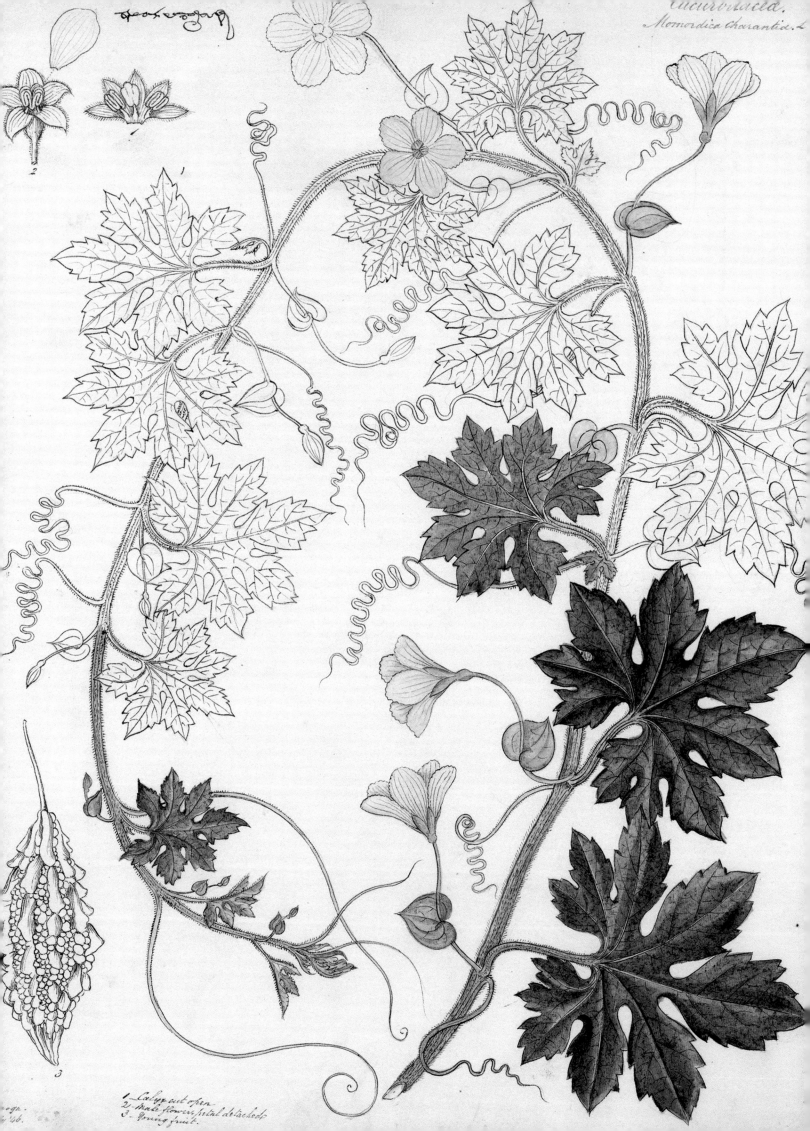

Momordica charantia. L.

1 — *Calyx cut open.*
2 — *Male flower; petal detached.*
3 — *Young fruit.*

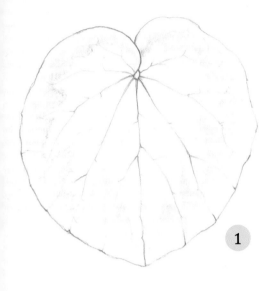

원근법을 적용한 잎

식물 세밀화가에게 잎은 기본적이면서도 어려운 주제다. 저마다 개성 있고 색다른 유형의 나뭇잎들이 존재하기 때문이다. 잎의 가장자리, 잎맥, 뾰족한 끝부분 모양뿐 아니라, 잎이 가지에 어떻게 붙어 있는지, 그리고 각각의 종이 어떠한 특정 잎차례를 따르는지 등도 중요한 요소다. 식물 세밀화에서는 최소한 한 장의 잎의 앞면과 뒷면이 모두 보이는 그림이 필수적이지만, 생동감 있는 이미지를 위해 다른 각도에서 본 잎도 그리는 것이다. 자연스럽게 꼬이고, 구부러지고, 극도로 축소된 잎들도 보이면서 실감나는 이미지를 만들기 위해서는 이 잎들을 관찰하여 최대한 잘 그려야 한다.

코움시클라멘(Cyclamen coum)

평범한 잎의 모습. 잎맥, 패턴과 잎의 무늬를 통해 어떻게 축소 현상이 일어나는지 더 잘 이해할 수 있다. 어떤 각도를 선택하느냐에 따라 잎의 세부 요소 전체에 영향을 준다.

1. 시클라멘 잎의 정면 모습. 전체 이미지를 실물 크기로 그렸다.

2. 같은 잎을, 보는 사람 방향으로 기울인 모습이어서 가운데 주맥의 길이가 실제보다 짧아 보인다. 측맥의 각도도 약간 바뀌었다. 이렇게 세부적인 수정 사항들이 모여 마치 실제로 보는 듯 실감나는 느낌을 더한다.

3. 이 잎은 거의 지면과 평행한 각도를 이루고 있으며 그 때문에 극도로 축소되었다. 잎의 실제 길이는 확연히 짧아져서 정면 모습의 ⅓정도만 보인다. 측맥들 간의 간격도 좁아졌으며 길이도 더 짧아 보인다.
잎의 길이는 극도로 축소되었지만, 잎의 너비는 같다는 점을 확인할 수 있다. 가장 흔하게 저지르는 실수 중 하나가 바로 잎의 너비도 같이 줄이는 것인데 이를 지양해야 한다.

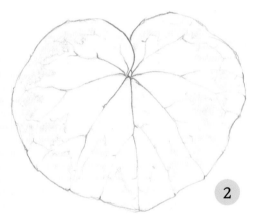

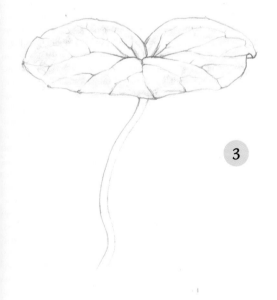

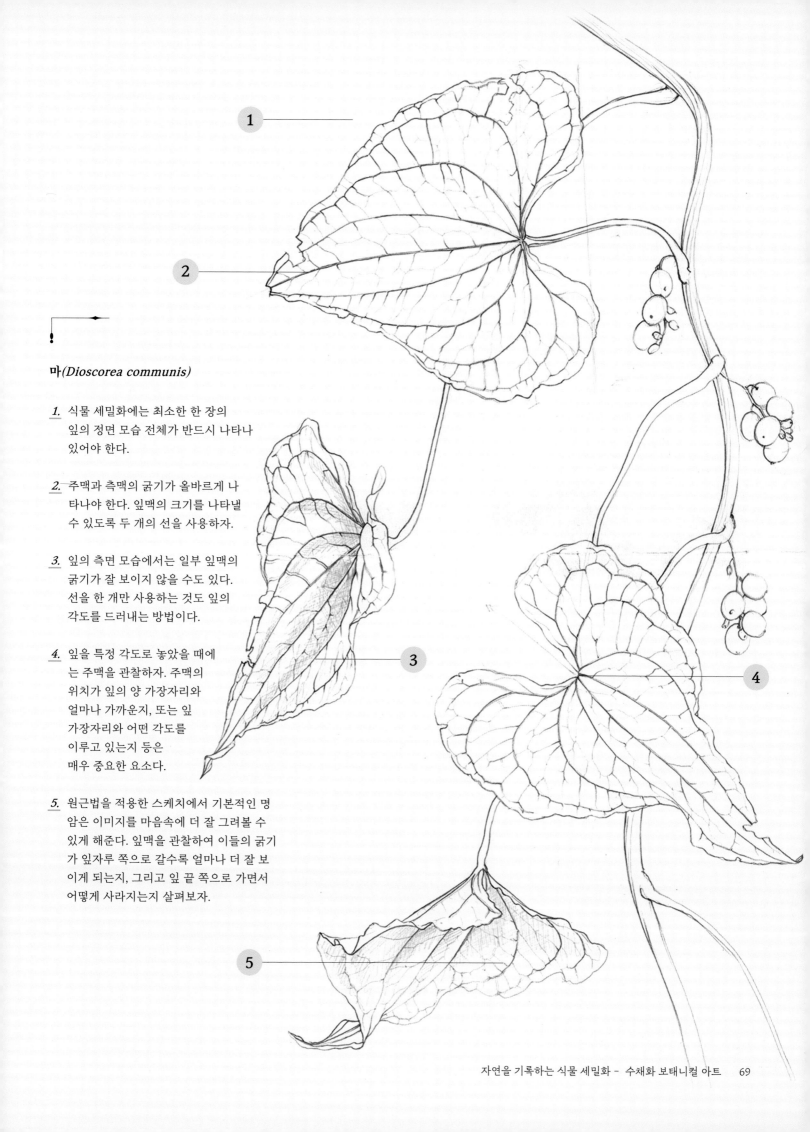

마*(Dioscorea communis)*

1. 식물 세밀화에는 최소한 한 장의
잎의 정면 모습 전체가 반드시 나타나
있어야 한다.

2. 주맥과 측맥의 굵기가 올바르게 나
타나야 한다. 잎맥의 크기를 나타낼
수 있도록 두 개의 선을 사용하자.

3. 잎의 측면 모습에서는 일부 잎맥의
굵기가 잘 보이지 않을 수도 있다.
선을 한 개만 사용하는 것도 잎의
각도를 드러내는 방법이다.

4. 잎을 특정 각도로 놓았을 때에
는 주맥을 관찰하자. 주맥의
위치가 잎의 양 가장자리와
얼마나 가까운지, 또는 잎
가장자리와 어떤 각도를
이루고 있는지 등은
매우 중요한 요소다.

5. 원근법을 적용한 스케치에서 기본적인 명
암은 이미지를 마음속에 더 잘 그려볼 수
있게 해준다. 잎맥을 관찰하여 이들의 굵기
가 잎자루 쪽으로 갈수록 얼마나 더 잘 보
이게 되는지, 그리고 잎 끝 쪽으로 가면서
어떻게 사라지는지 살펴보자.

관상화¹ 설상화²

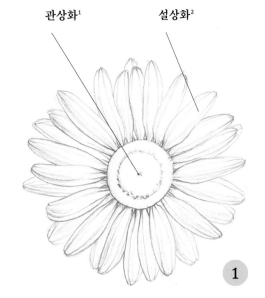

① 1

원근법을 적용한 꽃

꽃은 식물의 생식 기관이다. 꽃의 내, 외부 요소들은 현대 과학적 분류법에서 지극히 중요한 부분이다. 그러므로 식물 세밀화 역시 아주 정확해야 하며, 크기나 각도 또는 위치상의 작은 실수만으로도 같은 속(屬) 내의 다른 종들을 이해하는 데 혼란을 줄 수 있다. 또한 충분한 정보를 전달하기 위해 식물을 다양한 각도에서 보고 그림에 담아내야 한다. 정면 모습은 크기에 대한 이해를 돕기에 좋지만 측면 모습은 꽃받침 부분을 보여주기 좋다. 꽃이 가지고 있는 기하학적 형태들을 관찰하라. 원, 타원, 원통... 화두 부분의 형태는 저마다 다르다. 다른 각도에서 이 형태들을 관찰하고 세밀화 내에서 이를 분석하자.

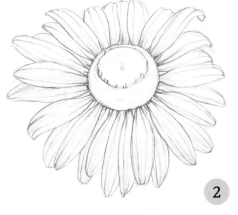

② 2

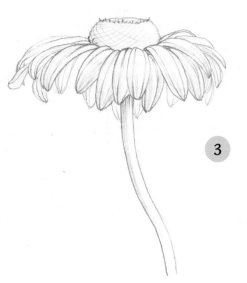

③ 3

1. 두상화(꽃대 끝에 꽃자루가 없는 많은 작은 꽃이 모여 피어 머리 모양을 이룬 꽃)의 정면 모습. 꽃의 중심 부분이 원형으로 완벽하게 보인다.

2. 같은 화두 부위를, 보는 사람 쪽으로 약간 기울인 모습. 중심부의 기하학적 구조가 어떻게 타원형에 가깝게 변하는지 관찰해보자. 뒤쪽의 설상화들은 앞쪽에 있는 것들보다 짧아 보인다. 이 설상화들의 꽃잎 끝이 뒤쪽으로 굽어진 모습을 볼 수 있다. 양 옆쪽의 설상화들의 길이는 변하지 않았다.

3. 화두가 지면과 거의 평행을 이루고 있으며, 자연히 축소되어 보인다. 중심부의 기하학적 구조는 완전히 바뀌었으며 앞쪽에 있는 요소들만 보인다. 앞쪽의 설상화들은 두드러진 곡선을 보여준다. 이 곡선을 포착해야 한다. 뒤쪽 설상화들은 일부의 끝 부분만 조금씩 보인다.

레우코사이클루스 포르모수스 *(Leucocyclus formosus)*

이 꽃은 두상화로, 여러 송이가 모여 이루어진 꽃이다. 중심부에는 '관상화'라고 불리는 꽃들이 모여 있고, 가장자리 동심원은 '설상화'라고 불리는 형태의 꽃들로 이루어져 있다.

1) 관상화(管狀花, tubulate flowers) 가늘고 긴 관 또는 통 모양의 꽃 – 역주

2) 설상화(舌狀花, lingulate flowers) 꽃잎이 합쳐져서 1개의 꽃잎처럼 된 꽃 – 역주

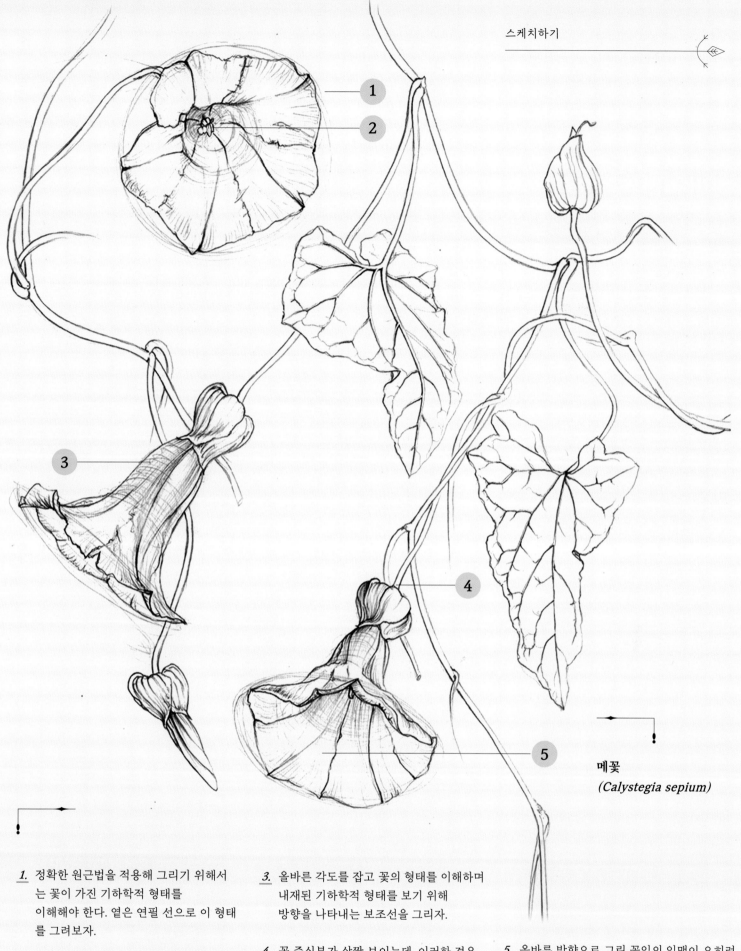

메꽃
(Calystegia sepium)

1. 정확한 원근법을 적용해 그리기 위해서
는 꽃이 가진 기하학적 형태를
이해해야 한다. 옅은 연필 선으로 이 형태
를 그려보자.

2. 실감 나게 그리기 위해서는 꽃의
중심부와 줄기 부분이 완벽하게 맞아떨
어져야 한다.

3. 올바른 각도를 잡고 꽃의 형태를 이해하며
내재된 기하학적 형태를 보기 위해
방향을 나타내는 보조선을 그리자.

4. 꽃 중심부가 살짝 보이는데, 이러한 경우
에도 줄기와 잘 연결되어야 한다. 기본
명암 표현 연습을 하면 그림 실력 향상에
도움이 된다.

5. 올바른 방향으로 그린 꽃잎의 잎맥이 오히려
원근감을 주는 데 방해가 될 때가 있으므로,
아주 세심하게 관찰해야 한다.

Aerial perspective

대기 원근법

대기 원근법은 식물이 있는 장소의 깊이감과 거리감을 그림 속에서 착시 현상으로 재현하며, 식물이 공간을 어느 정도 차지하는지를 보여준다. 대기 원근법을 고려하면 식물의 자연스러운 움직임과 생태를 그림에 더 잘 담아낼 수 있다. 그림 전체를 통해 부피감을 표현하여 식물이 마치 살아있는 것처럼 보이도록 하는 것이다. 그림에서 부피감을 표현하는 기본적인 접근법은 소재의 부분들 사이에 있는 공간을 포착하여 시각화하는 것에서 시작한다.

연필을 신중하게 사용해, 진하고 강하며 날카롭고 섬세한 선을 써서 그린 소재는 전면에 위치하며 생생하고 보는 이와 가까이 있는 것처럼 보이는 반면, 옅고 섬세히지 않게 그린 소재는 그림에서 멀리 떨어져 있는 것으로 보인다.

식물의 특징을 명확히 나타내기 위해,
식물 부분들 간에 충분한 여유 공간을 두자.

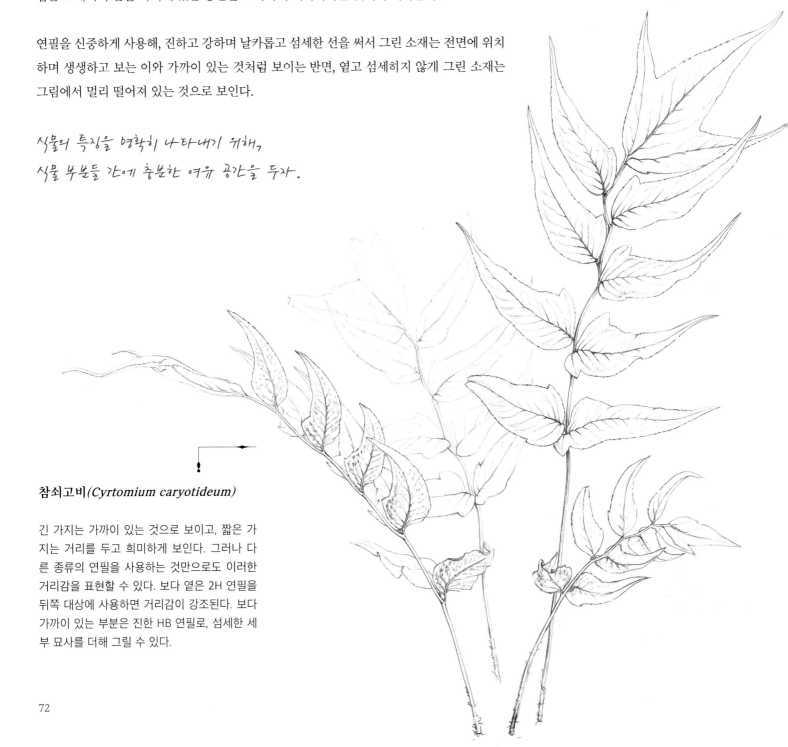

참쇠고비(*Cyrtomium caryotideum*)

긴 가지는 가까이 있는 것으로 보이고, 짧은 가지는 거리를 두고 희미하게 보인다. 그러나 다른 종류의 연필을 사용하는 것만으로도 이러한 거리감을 표현할 수 있다. 보다 옅은 2H 연필을 뒤쪽 대상에 사용하면 거리감이 강조된다. 보다 가까이 있는 부분은 진한 HB 연필로, 섬세한 세부 묘사를 더해 그릴 수 있다.

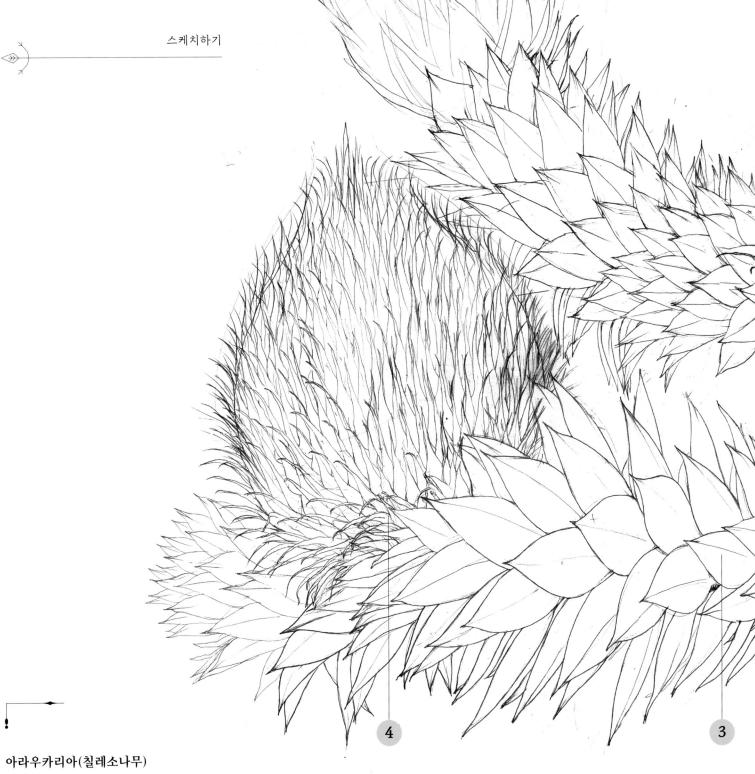

4

3

아라우카리아(칠레소나무)
(Araucaria araucana)

이 스케치는 2010년에 그린 것이다. 상당히 어려운 작업이었는데, 피보나치 수열에 따르는 나선형(이탈리아의 수학자 피보나치가 발견한 것으로 바로 앞의 두 항의 합으로 이루어지는 수열 - 역주)이 나무 전체를 둘러싸고 있기 때문이다. 이 나무는 놀라운 나선형 소용돌이 구조를 생성하며 자란다. 이 스케치 자체를 완성하는 데만도 한 달이 걸렸으며, 채색까지 완료한 작품은 왕립 원예학회(Royal Horticultural Society)와 보태니컬 이미지 스코티아(Botanical Images Scotia)의 연례 전시회 두 군데에서 '베스트 인 쇼(Best in Show)' 상을 수상했다.

1. 이렇게 복잡한 소재를 그릴 때는 본인이 어디를 그리고 있는지를 파악하는 것 자체가 힘든 일이다. 그래서 나는 숫자와 알파벳으로 작업 과정을 짚어 가며 패턴을 묘사했다.

2. 나선형 구조는 건조된 솔방울 부분에서 더 잘 보인다. 포엽이 떨어져 나가면서 남은 자국들이 모두 모여 완벽한 무늬를 이루고 있기 때문에, 이를 정확하게 기록하도록 노력해야 한다.

3. 잎들은 가지를 둘러싸며 명확한 나선형 패턴을 만들고 있다.

4. 암구과(Female cone) - 모든 포엽들이 피보나치 수열에 따라 배열되어 있다. 이 포엽들은 얇고 곡선으로 되어 있어 그리기 어려운 패턴을 생성하지만, 이 안에서 위치를 찾아내는 것을 목표로 해야 한다. 하다못해 작은 부위에서도 이 패턴이 보여야 한다.

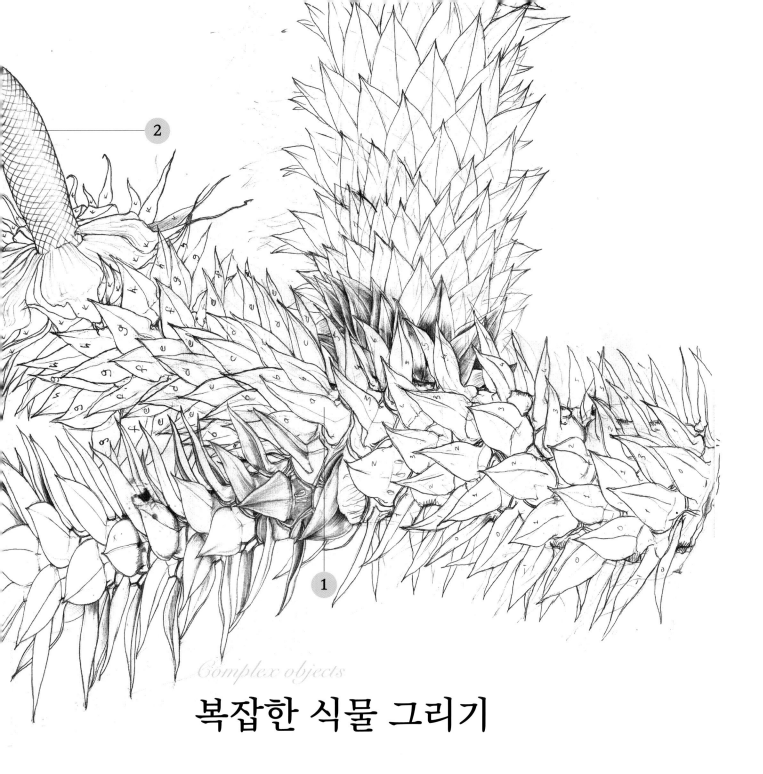

복잡한 식물 그리기

Complex objects

소재 안의
패턴을 읽어 보자.

식물 세밀화가로서 절대 잊지 말아야 할 점이 있다면, 여러분은 어떤 종을 눈앞에 두고 있지만 그림을 보는 사람은 이 식물에 대해 배울 수 있는 기회가 오직 이 그림을 통해서만 가능할 수도 있다는 사실이다. 그러므로 일부 식물들의 구조를 이해하고 식물 안에 있는 패턴을 알아보는 것이 매우 어려운 일일지라도 식물의 구조를 생략해 버리거나 하지 않고 정확하게 그리는 것을 목표로 삼아야 한다. 피보나치 수열도 이렇게 어려운 작업 중 하나다.

이탈리아의 수학자였던 피보나치는 과학과 수학에서 발생하는 특정 수열을 발견했는데, 이 수열이 바로 피보나치 수열로 모든 생물의 성장에 적용할 수 있다. 자연과 예술 세계에서 피보나치 수열이 발현되는 모습은 매혹적일 지경이다. 이 수열은 꽃, 씨앗과 나무 등 모든 자연에서 찾을 수 있으며 아름다움, 그리고 비율과 관련이 있다. 피보나치 수열은 마치 황금율과 같이 오랫동안 매력과 아름다움을 나타냈다. 균형과 조화를 분석해 보면 그 수학적 형식이 피보나치 수열과 관련이 있다는 점에서 이 수열은 예술에서도 찾을 수 있다.

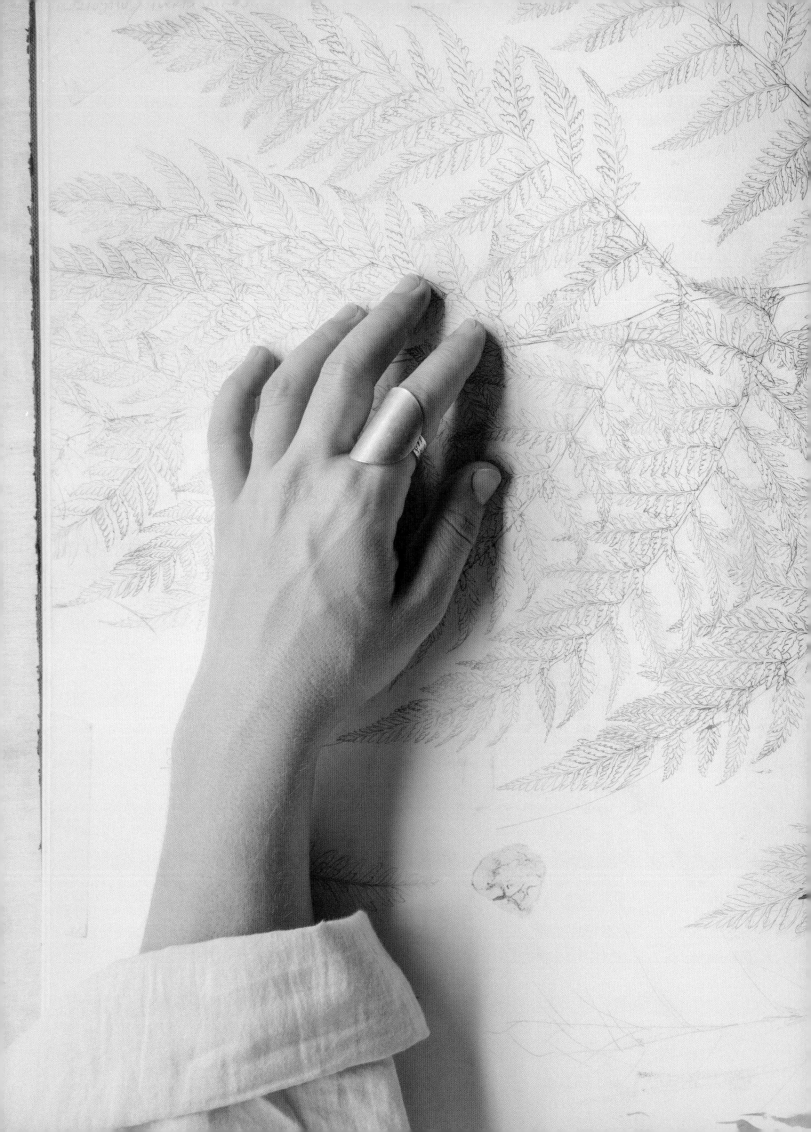

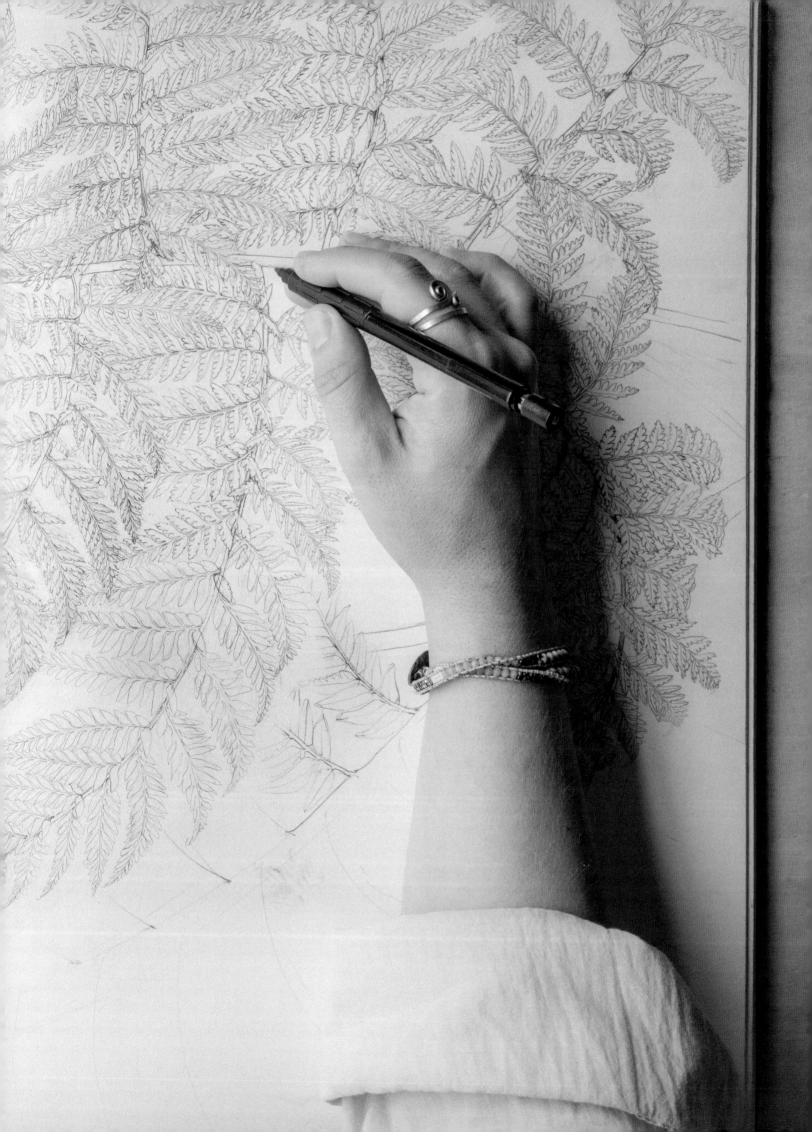

Let's draw plants

식물 스케치하기

낮에 스케치 작업을 시작하자. 연습한 그림들을 모두 최종 완성작에 포함시키지 않아도 되니 다양한 식물 표본을 스케치하는 연습을 하자. 식물의 위치를 잡고 적절한 조명에서 식물이 바른 각도로 보이는지 확인하라. 스스로의 자세를 편하게 잡자. 작업을 하는 동안 같은 시점을 유지하는 것이 중요하다. 컴퍼스와 자를 사용해 식물을 측정하자. 날카롭고 명확한 선으로 세부 묘사를 하고 명확한 윤곽선을 만드는 데 집중하자. 전체 식물을 담은 사진을 상당량 찍어두되, 그려야 할 시점과 일치하는 각도의 세부 요소는 클로즈업으로 찍어 두자. 이 사진들은 채색 작업을 하는 동안 더할 나위 없는 참고 자료가 될 것이다. 인공조명은 식물의 자연스러운 색깔을 왜곡할 수 있으므로 사진을 찍을 때는 자연광에서 찍도록 하자.

3. 꼭짓점의 위치를 활용해 식물 표본 부분의 위치를 잡고, 이 꼭짓점들이 이루는 기하학적 형태를 관찰한다.

4. 수직과 수평 방향의 보조선들은 정확한 각도를 보는 데 도움이 된다.

5. 마치 식물이 투명하게 들여다보이는 것처럼 생각해 모든 선들이 맞아떨어지도록 하자. 꽃이 줄기와 잎에 자연스럽게 붙어 있어야 한다.

6. 식물의 생장 방향과 같은 선을 그려서 잎이 향할 방향을 더 잘 알 수 있다. 이 선의 연장선을 그려보면, 대상 식물의 올바른 각도와 위치를 더 잘 잡을 수 있다.

7. 연필이 너무 많이 묻은 부분은 떡지우개로 지운다. 남아 있는 선을 바탕으로, 샤프를 사용해 더 디테일한 부분을 그리자.

1. 밑그림에는 식물의 기하학적 형태와 윤곽을 포착해두자. HB연필로 시작한다.

2. 컴퍼스와 자로 표본의 모든 부분을 측정하고, 이 부분들 간의 거리도 측정한다.

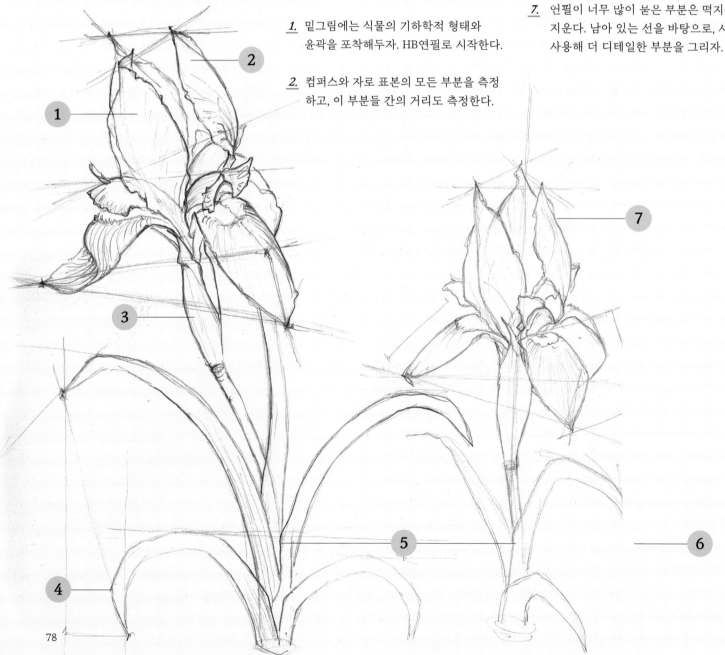

스프렝게리 붓꽃
(Iris sprengeri)

1. 얇은 2H 샤프로 뚜렷한 윤곽선을 부드럽게 그려주되 잎맥의 방향을 완벽하게 재현하는 것에 집중한다. 다음은 HB 샤프로 이 디테일 중 일부를 더 진하게 그려 넣어 스케치 전체에 또렷하고 명확한 느낌을 더한다.

2. 잎맥의 방향은 식물의 부피감을 나타내는 데 매우 중요하다.

3. 잎의 잎맥 일부를 표시하면 잎의 형태를 더 쉽게 파악할 수 있다.

4. 어두움을 적절히 넣어주면 식물의 구조와 깊이감을 더 명확하게 이해할 수 있다.

5. 실수한 부분은 언제든 고치되, 식물의 모양은 계속해서 바뀐다는 사실을 명심하라. 처음 그렸던 것이 맞을 수도 있다. 만약 해당 식물을 촬영한 믿을 만한 사진을 참고 자료로 가지고 있으며 그 사진이 최초의 모양을 찍은 것이라면, 결국 그 사진이 가장 싱싱한 상태의 식물이므로 처음 그린 스케치를 계속 사용해도 된다. 그렇지 않다면 눈에 띄게 변해 버린 식물 표본을 대체할 표본을 준비해두자.

6. 그림의 윤곽선을 따라 그려둔 방향 보조선은 곡선과 구부러진 부분을 정확히 보는 데 도움이 되기도 한다. 대상의 움직임을 파악할 수 있을 때까지, 선을 많이 그려 가며 활용한다.

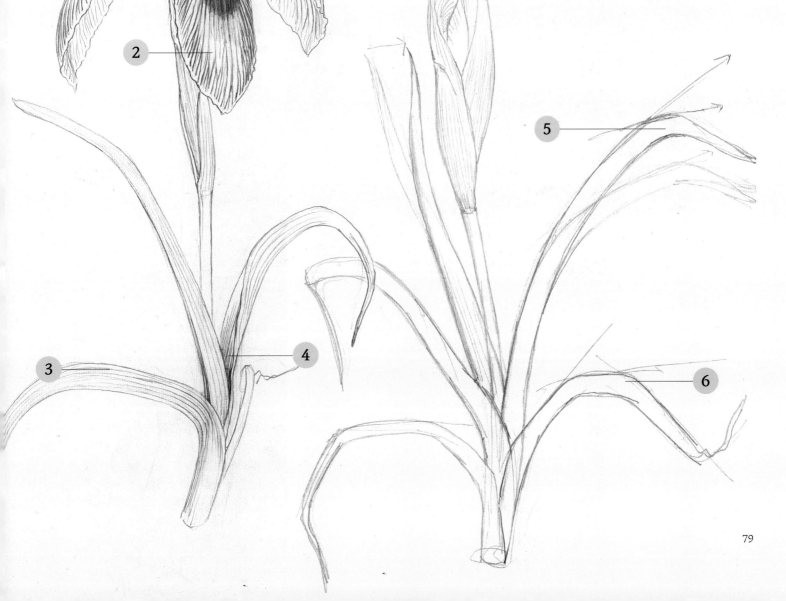

Composition

구도

좋은 구도의 주요 요소는 공간들 간의 균형이다. 예를 들어, 식물의 크고 묵직한 부위를 아래쪽에 배치하고, 종이 위쪽에 여백이 많은 부위를 배치하는 전통적인 배열을 고려할 수도 있다. 이러한 배열은 대부분 삼각형 구도에 어울린다. 중심이 되는 부분은 황금률과 비슷해 수평 방향으로 ⅓지점과 수직 방향으로 ⅓지점이 겹치는 부분과 거의 맞아떨어진다.

식물을 선택하는 초기 단계에서는 그 식물이 자생지에서 보이는 자연스러운 배치에 영감을 받은 바람직한 구도 아이디어 몇 가지를 전개할 수 있다. 간략한 스케치를 그려보면 초기 구상에 도움이 된다. 그런 다음에는 그리기로 선택한 각도의 식물을 각기 다른 도화지에 따로 그리면 좋다. 나는 이러한 개별적인 스케치를 사용해 그림을 구성하는 편이다. 트레이싱지의 도움을 받아 서로 다른 각도에서 그린 그림들을 간단히 배치해볼 수 있다.

1. 수평, 수직선 또는 너무 일렬로 늘어선 배치는 피해야 한다.

2. 두 선이 너무 근접해있거나 보기에 불편한 느낌으로 두 대상이 맞닿아 있는 위치는 피하는 것이 좋다.

3. 평행선이 너무 많거나 식물의 위치 배열이 부자연스러운 구도를 피하도록 한다.

4. 한 부분에 너무 많은 선이 겹치는 구도는 피하도록 한다. 겹치는 대상 중 하나를 거리를 떨어뜨려 놓는 방법을 고려할 수 있다.

트레이싱지

트레이싱지는 아주 유용한 재료다. 내가 트레이싱지를 사용하는 가장 큰 이유는 수채용지 위에 그린 스케치를 옮겨 그릴 수 있을 뿐 아니라 최종 구도를 정하는 데 도움이 되기 때문이다. 나는 각각의 스케치를 모두 별개의 트레이싱지에 하나씩 옮겨 그려둔다. 이렇게 하면 트레이싱지에 옮긴 그림을 수채용지 위에 재배치해 보기만 하면 된다. 또한 이 방법을 쓰면 하나의 선 위에서 그림이 겹쳐지는 등의 소소한 문제점들도 방지할 수 있고, 최종 디자인에 더 좋은 배치를 적용할 수도 있다. 그림을 옮겨 그리는 다른 방법은 라이트박스를 사용하는 것이다. 수채용지를 라이트박스 위에 올려놓고, 아래쪽에 트레이싱지에 그린 그림을 넣은 다음 수채용지 위에 가볍게 따라 그려 나가면 된다.

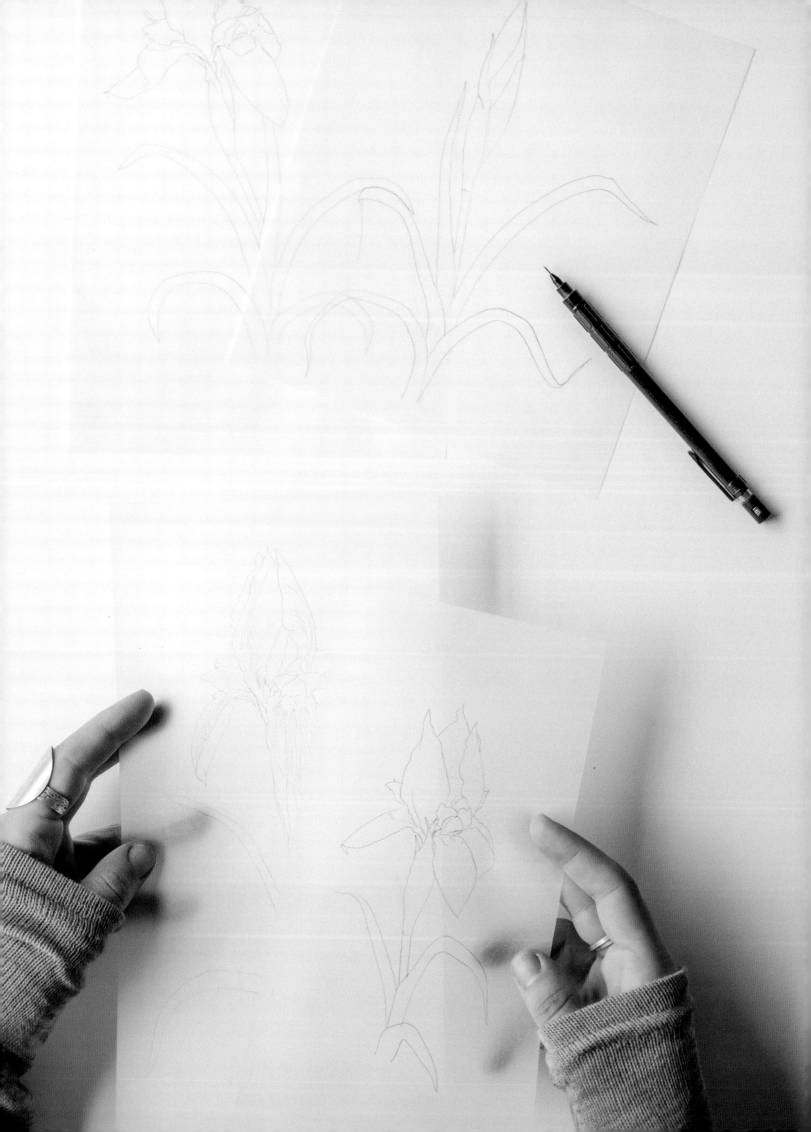

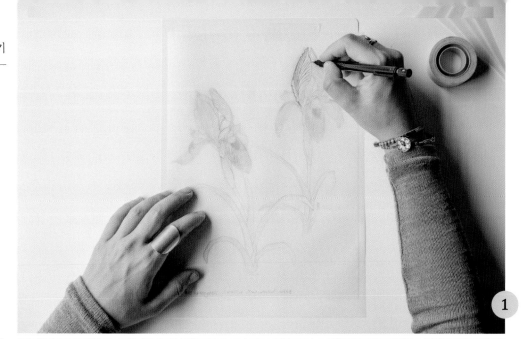

1. 접착테이프를 사용해 트레이싱지를 원본 스케치의 한 부분에 고정시킨다. 2H 샤프로 트레이싱지 위에 필요한 선들을 옮겨 그린다. 테이프가 종이를 손상시키지 않도록 주의하자.

2. 트레이싱지의 뒤쪽을 HB 연필로 휘갈기듯 칠한다.

3. 과도하게 묻은 연필가루는 키친타월로 살짝 닦아낸다. 모든 칠을 다 지우지는 말고, 트레이싱이 가능할 만큼의 연필가루를 남겨두자.

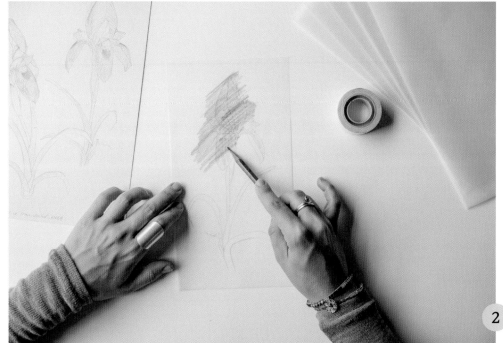

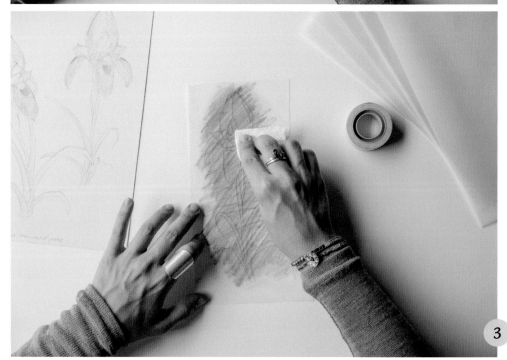

82

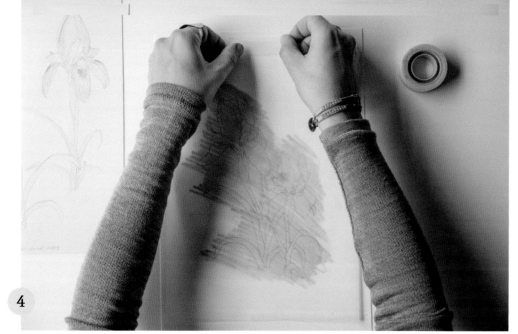

4

4. 테이프로 수채용지 위에 트레이싱지를 고정시킨다. 고정시킬 위치를 잘 잡되, 옮겨 그릴 스케치 주변으로 여백이 골고루 있는지 확인하자.

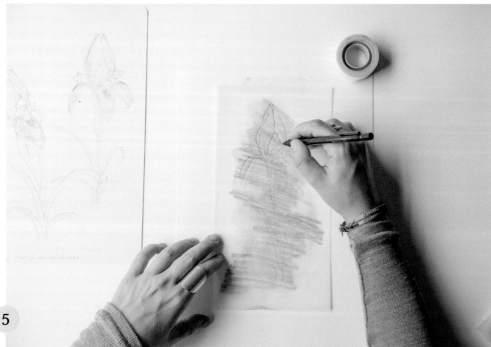

5

5. 2H 샤프를 사용해 스케치를 조심스럽게 따라 그린다. 연필을 너무 꽉 누르면 종이가 상할 수 있으니 주의하자.

6. 트레이싱지를 떼어 내기 전에 모든 선을 잘 따라 그렸는지 확인한다.

6

Ready to paint

채색 준비

이제 그림에 색을 입힐 준비가 되었다. 선명하고 깨끗한 선으로 그린 이미지는 채색을 시작하기 위해 꼭 준비해야 할 요소다. 연필 선은 옅지만 잘 보여야 한다. 또한 종이에 필요 이상으로 묻어난 연필 선은 떡지우개로 지운다. 만약 미처 옮겨 그리지 못해서 다시 그려야 할 부분이 있다면 2H 샤프를 써서 신중하게 그려야 한다. 가능한 종이를 깨끗한 상태로 유지하기 위해, 작업하는 손 아래에 작은 쪽지 크기의 종이를 한 겹 깔아둔다. 처음 그린 그림이 항상 가장 정확하므로 옮겨 그린 그림을 확인하기 위한 참고 자료로 원본 스케치를 사용하면 좋다. 제안을 하나 하자면, 특히 첫 번째 칠을 할 때 처음 그린 스케치를 옆에 두고 작업하라는 것이다. 섬세한 디테일은 원본 그림에서 더 잘 볼 수 있기 때문이다.

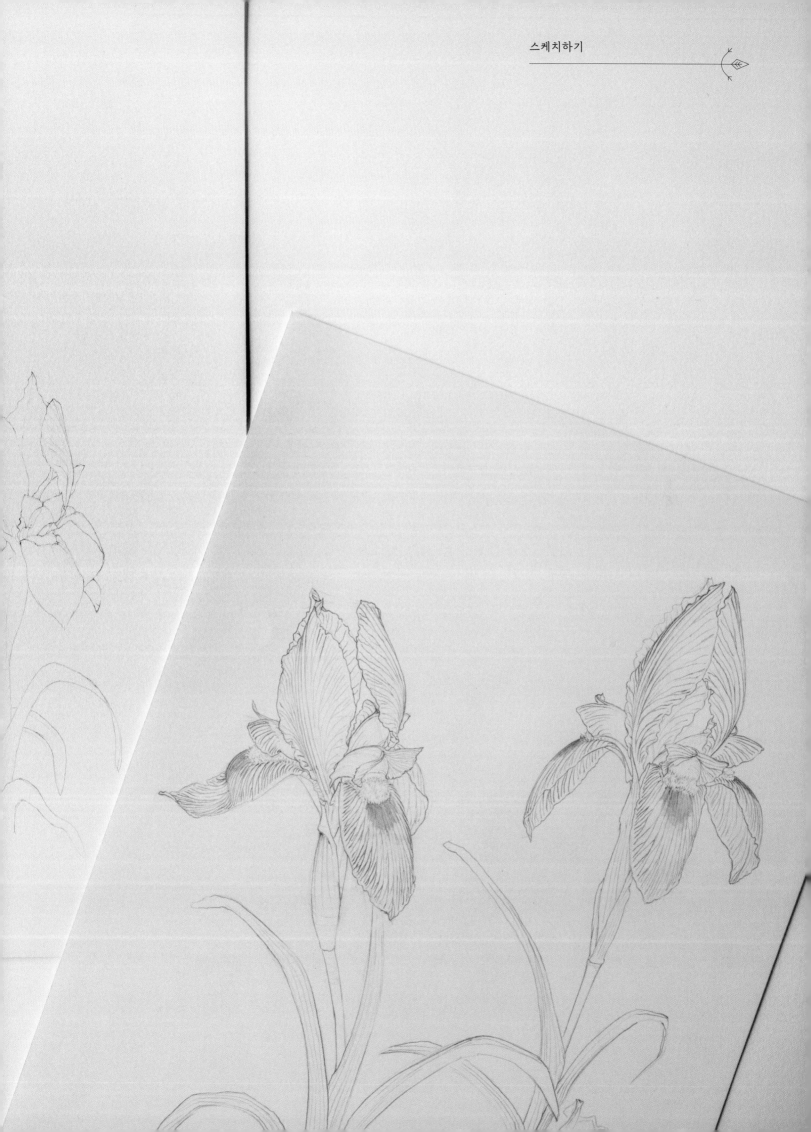

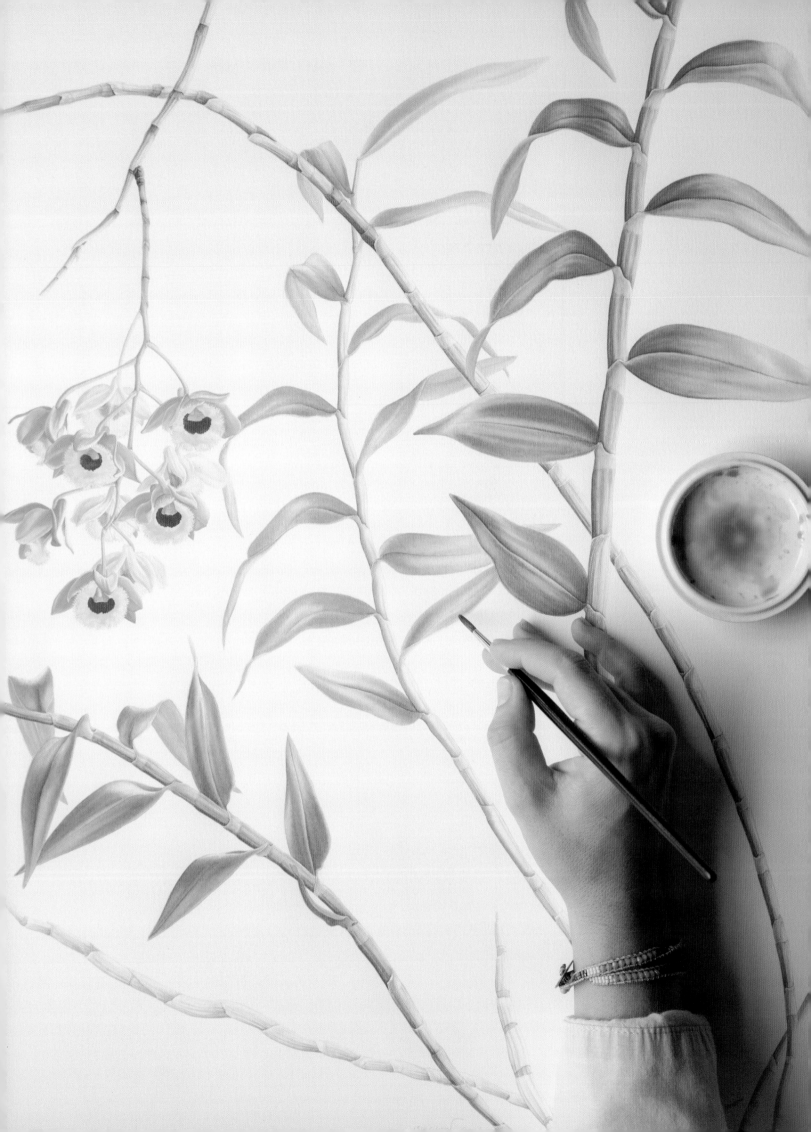

Paint

채색하기

Watercolor

수채화

수채화는 다양한 회화 종류 중에서도 상당히 세련된 형식으로 섬세하거나 자유로운 느낌 모두를 표현할 수 있어 생생하고 세부 묘사가 많은 이미지를 표현하기 좋다. 수채화는 어디에나 적용하기 좋고 활용 범위가 넓으며 적절한 기법과 정확성만 갖춘다면 무한히 변화를 줄 수도 있다. 식물 세밀화에서 수 세기 동안 수채화가 선호되어 온 이유는, 바로 이러한 특징들 덕분에 식물 형태의 다양성과 섬세함을 나타내기 좋기 때문이다.

두 걸음 앞으로, 한 걸음 뒤로

이것이 바로 수채화 작업의 법칙이다. 수채화 작업 기법은 물의 농도, 습도, 시간, 물감 성분, 종이의 펄프 함유량, 붓의 모질 등 상당히 다양하고 많은 요소들에 따라 다르다. 이 요소들의 양이나 농도가 조금이라도 바뀌면 그림에 영향을 준다.

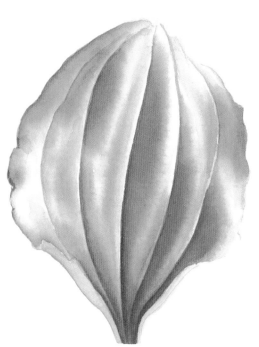
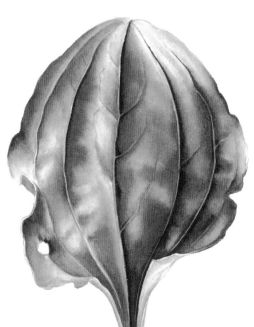
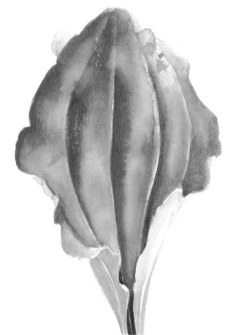

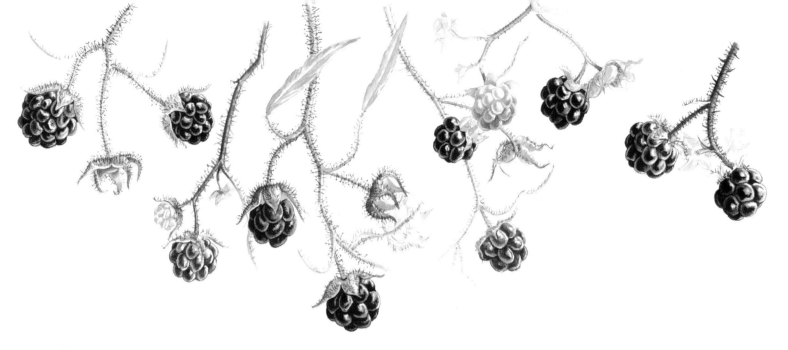

열심히 연습하라

진정한 발전을 이루려면 오랫동안 방해받지 않고 그림을 그려야 한다. 처음 몇 시간은 준비 운동 정도로 생각해야 한다. 그림을 그릴 때마다 더 오랜 시간 동안 작업하는 것이 목표가 되어야 한다. 이렇게 해서 향상된 실력은 만족스러운 결과로 나타날 것이다.

자유롭게 그려라

최종 작품을 시작하기 전에 언제나 스케치를 하되, 스케치 단계에서 최대한 자유롭게 실험을 해보자. 불안함과 걱정은 한 쪽으로 제쳐 두고 일단 칠해보라! 다양한 기법을 시도해보고, 서로 다른 물감을 사용해보자. 이 단계에서 그리는 대상을 탐구하고, 어떤 물감들을 사용할 것인지 결정하고, 적용할 기법들을 마스터하는 것이다.

확신을 가지고 칠하라

한 번이라도 붓질을 할 때는 항상 칠하기 전에 정확히 어디를 칠할 것인지, 손을 어떻게 움직일 것인지, 어떤 식으로 붓을 놀릴 것인지를 정확히 생각하고 칠해야 한다. 붓질을 너무 많이 하면 종이가 버티지 못하므로, 짧은 시간 안에 재빠르고 섬세하게 붓질을 해야 한다.

Starting to paint

채색 시작하기

자기만의 재료에
확신을 가져라.

수채화 기법을 익히려면 우선 본인이 쓰는 재료에 익숙해져야 한다. 기법에 익숙해지는 것은 어떤 재료를 사용하느냐에 따라 다를 수 있다. 품질이 좋은 재료는 사용하기도 쉽고, 더 좋은 결과를 낼 수 있게 해준다. 예를 들어 부드러운 담비털 붓을 사용하면 인조모보다 더 매끄럽게 칠할 수 있다. 너무 저렴한 물감보다는 질이 좋은 물감이 칠하기 쉽다.

재료 선택하기

장비는 최소한으로 유지하자. 일단은 각각 몇 가지의 노랑, 빨강, 파란색 등 기본 색깔들로 시작하고, 유용한 색깔 몇 가지를 나중에 추가하자. 다양한 종이를 써 보고 여러 가지 종류의 붓들을 시도해보자.

1. **종이** 300g짜리 세목(수채용지는 세목, 중목, 황목으로 나뉘며 세목으로 갈수록 매끈하고 황목은 울퉁불퉁한 결이 있다 - 역주) 중성지로 코튼 함유량이 최소 50% 이상 되는 종이를 사용한다. 이러한 종이는 여러 겹 덧칠할 수 있으며 표면이 매우 매끄럽다. 종이의 앞면을 사용하는지, 뒷면을 사용하는지에 따라서도 그림이 달라진다. 보통은 종이 브랜드의 로고 워터마크가 있는 면의 반대쪽을 사용한다. 그러나 언제나 양쪽 모두를 사용해보는 것이 좋다.

2. **붓** 최고급 품질의 붓은 일명 콜린스키 담비털 붓으로 족제비의 털을 사용한 것이다. 이러한 붓은 관리만 제대로 한다면 상당히 오랫동안 형태와 질감을 유지하며 쓸 수 있다. 둥근붓은 넓은 면적을 칠하기 좋고, 작고 털이 짧은 붓은 세밀한 부분을 칠하기 좋다. 붓의 크기는 000호부터 6호까지 정도면 필요한 표현을 모두 해낼 수 있다.

3. **물감** 수채화 물감은 5㎖나 12㎖ 튜브, 또는 하프 팬 또는 풀 팬 고체 물감 단위로 구입할 수 있다. 이는 판매단위만 다를 뿐 같은 제품이다. 작은 용량의 물감을 구입하라. 수채화에서 아주 선명한 그림을 그린다 해도, 그에 필요한 물감의 양은 놀랄 만큼 적다.

4. **팔레트** 물감을 섞을 곳이 필요할 것이다. 플라스틱 소재를 구할 수도 있지만, 도자기 소재로 된 것이 좋다. 백색 도자기 소재 팔레트가 가장 좋다.

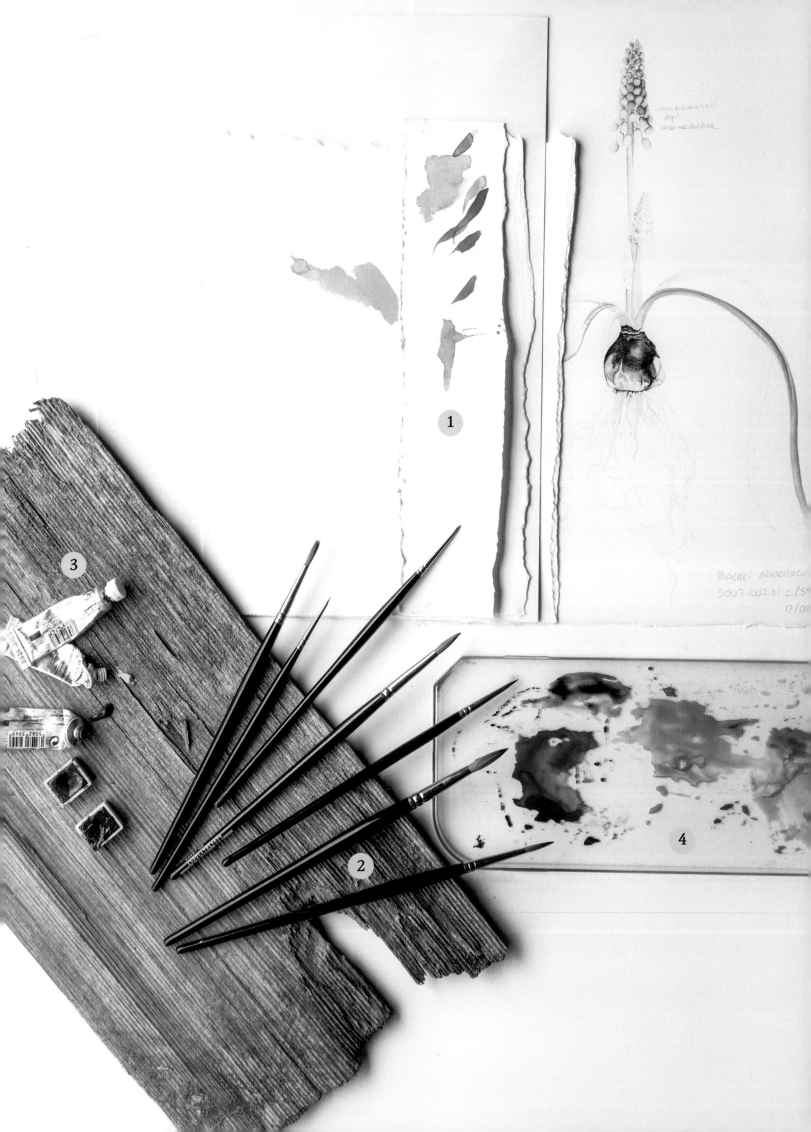

붓 잡는 법

붓은 연필 잡듯이 잡으면 된다. 손을 종이 위에 대고 붓의 앞쪽을 잡으면 마음먹은 대로 정확하게 붓을 움직일 수 있다. 이 때 사람의 손은 자연스럽게 곡선으로 굽어진 형태로 움직이게 되어 있다. 그러니 손목이나 붓이 부자연스럽게 움직이지 않도록 주의하고, 필요한 경우 종이를 약간 돌려도 좋다. 붓 끝 상태에 따라 붓이 종이와 정확히 맞닿는 지점이 달라지므로, 붓의 각도를 눕히거나 세우거나 붓의 가운데 부분에 가까운 지점을 잡는 방법 등으로 붓 끝 부분을 조절해야 한다. 붓의 중간 부분을 잡으면 더욱 넓은 면적을 최소한의 붓질로 칠할 수 있는 반면, 붓모에 가깝게 붓의 하단 부분을 잡으면 보다 또렷하고 섬세한 선을 그릴 수 있다.

*연필을 잡듯이
붓을 잡아 보자.*

붓 자국으로 표현하기

수채화로 표현할 수 있는 붓 자국의 종류는 무한대라고 할 수 있다. 물의 농도와 종이에 칠하는 시점이 매우 중요하며, 어떤 형태의 붓을 어떻게 사용하는지도 중요하다. 예를 들어 붓이 아닌 스펀지 조각을 쓸 수도 있고, 낡고 거친 질감의 붓을 쓸 수도 있으며 부드러운 동양화 붓을 쓸 수도 있다.

1. 호수가 큰 붓이나 동양화 붓을 사용해 넓은 면적을 얼마나 매끈하게 칠할 수 있는지 실험하고 확인해두자.

2. 제각기 다른 호수의 붓들로 아주 큰 붓 자국부터 섬세한 선까지, 표현할 수 있는 모든 붓 자국을 만들어 보자. 물감을 옅게, 또는 짙게도 할 수 있다.

3. 납작붓을 사용해 대나무 줄기와 같은 특정 대상을 그릴 때 어떻게 사용할 수 있을지 가늠해보자.

4. 낡고 거친 붓으로는 멋진 질감이 있는 표면을 표현할 수 있다. 먼저 여분의 종이에 물감을 닦아내어 붓이 갈라지게 만든 다음, 종이에 살짝 문지른다.

5. 점이 많이 있고 약간 거친 질감이 있는 표면을 표현할 때는 스펀지를 사용하면 유용하다.

6. 붓 끝으로 점을 얼마나 섬세하게 찍을 수 있는지 확인해본다. 마른 종이 표면에도 찍어 보고, 젖은 종이에도 해보자. 물이 번지면서 어떻게 다른 색깔의 물감들이 섞이는지 관찰한다.

7. 붓 자국 사이에 얼마나 가느다란 틈을 남길 수 있는지 확인해보자.

8. '마스킹 용액'을 사용해 얼마나 섬세하게, 또는 어수선하게 표현할 수 있는지 실험해보자. 마스킹 용액은 종이 표면을 덮어 주는 용액으로 물감 입자가 종이에 스며들지 못하게 막아 준다. 물감이 마른 다음 마스킹 용액을 쉽게 떼어낼 수 있다.

기법을 한번 자신의 것으로
만들고 나면,
완전히
마스터할 수 있게 될 것이다.

How to paint

채색하는 법

수채화 기법을 배우고 발전시키는 것은 시간과 노력의 문제다. 식물의 색깔, 질감과 특징을 포착하는 것은 관찰의 문제다. 식물의 색깔을 관찰하고, 질감을 느껴보고, 형태와 부피감을 이해하고, 이러한 모든 요소들을 종이 위에 담아내기 위해 수채화 기법을 각기 다르게 적용할 수 있도록 준비해야 한다.

수채화 기법을 마스터하기 위해서는 먼저 물의 특성을 잘 알아야 한다. 종이에 칠하는 물의 양, 그리고 물감과 섞는 물의 양은 매우 중요한 요소다. 채색 기법을 배우고, 발전시켜서 자신의 것으로 만들자. 기법을 한번 자신의 것으로 만들고 나면, 완전히 마스터할 수 있게 될 것이다.

내가 채색하는 방법

나는 두 개의 붓을 사용하는데, 하나는 물만 묻히는 용도로 사용하고 다른 하나를 채색 용도로 사용한다. 물을 묻히는 붓으로 주로 4호 붓을 사용하는데, 크기가 커서 액체를 많이 머금을 수 있으며 뾰족한 붓 끝으로도 물을 묻힐 수 있기 때문이다. 또한 이와 같거나 작은 호수의 붓으로 물감을 섞어 칠한다.

나는 여러 번에 걸쳐 덧칠을 하는데, 한 겹을 칠할 때마다 아주 신중히 작업한다. 처음 칠할 때는 아주 옅은 색깔을 칠한 뒤, 완전히 마른 후 그 위에 점차 물감의 양을 늘려 가면서 칠해 나간다. 한 겹을 칠할 때마다 물감의 농도는 짙게, 섞는 물의 양은 줄여 가면서 필요한 만큼 진한 색이 나올 때까지 칠하는 것이다. 세부 요소들은 가느다랗고 물을 적게 묻힌 붓으로, 거의 물을 섞지 않은 정도로 짙은 물감으로 그린다.

주요 과정은 위와 같다. 하지만 사실 수채화에는 꼭 지켜야 할 법칙은 없다. 아주 섬세하게 그린 표면 위에 아주 옅게 푼 물감을 칠해야 할 상황이 있을 수도 있다. 종이의 성질을 먼저 이해해야 어떤 물감이 필요할지 알 수 있다. 옅게 푼 물감이어야 할까? 아니면 농도가 조금 더 진한 물감을 물에 살짝 적신 표면에 칠해야 할까? 아니면 마른 상태의 종이에 바로 칠해야 할까?

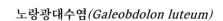

노랑광대수염(*Galeobdolon luteum*)

1. **첫 번째 칠** 물에 살짝 적신 종이 위에 옅게 푼 물감을 칠한다.

2. **세 번째 칠** 대상의 명암에 집중하여 부드럽게 덧칠을 해준다.

3. **여섯 번째 칠** 잎에서 볼 수 있는 다른 색깔들을 현재 쓰고 있는 물감에 섞거나, 그림에 바로 칠한다.

4. **그림이 실제 대상과 완전히 같아졌을 때 채색이 끝난다.** 그리는 대상과 비교해 가면서 언제 채색을 멈출지 판단한다. 디테일 표현에 집중하면서 보다 짙은 물감을 칠해 나간다.

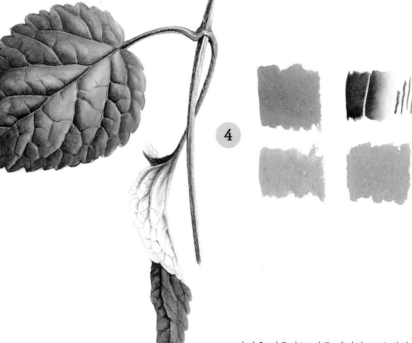

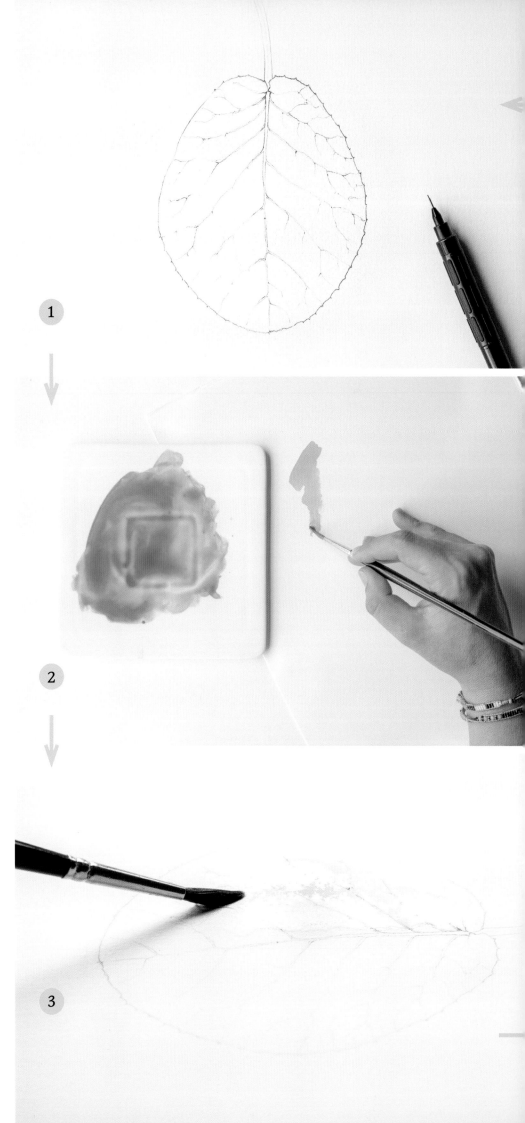

1

1. 칠해야 할 부분 확실히 파악하기

채색 부위가 명확하게 표시되어 있어야
칠할 때 망설임 없이 물감을 입힐 수 있다.

2. 붓에 묻힐 물감 넉넉히 준비하기

첫 번째 칠을 할 때 쓸 옅게 푼 물감을
넉넉히 준비한다. 작업하려고 하는
종이와 똑같은 종류의 종이에 이 물감을
테스트해보자.

3. 종이 표면 적시기

물감을 칠하려는 부위보다 약간 넓은
면적에 물을 묻히되 윤곽선 안쪽으로
범위를 유지한다. 물의 양은 충분해야
하지만, 어느 정도가 충분한 것인지는
직접 시험해 가면서 알아내는 수밖에
없다. 정확한 양의 기준은 없다. 이 과정
에서 가장 중요한 점은, 종이가 마르기
전에 물감을 칠하고, 그 형태를 잡는 데
걸리는 시간을 확보할 수 있을 만큼의
물로 종이를 적시는 것이다.

2

3

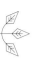

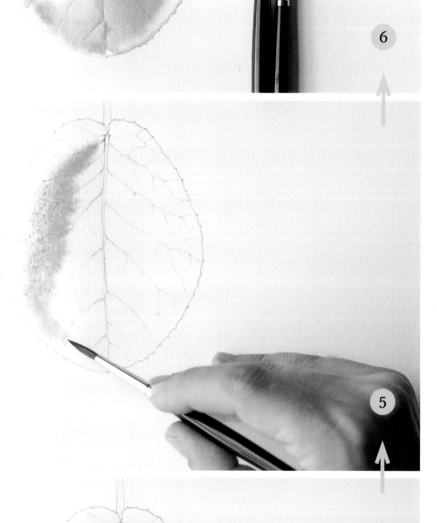

4. 물감을 묻히기

준비해 둔 물감용 붓으로 채색이 필요한
부분에 정확히 맞추어 첫 번째 칠을 하는데,
보통 그림자가 있는 곳을 칠한다.

5. 형태 만들기

다시 물만 묻힌 붓을 사용해, 물과 물감이
마르기 전에 물감을 묻힌 부위의 가장자리
를 부드럽게 펴 준다. 이렇게 하면
밝은 영역에서 어두운 영역으로 연결되는
그러데이션이 더 자연스럽게 표현된다.
이 작업을 할 때 주의할 점은 적당히 물
기가 있는 상태의 붓을 사용하는 것이다.
만약 붓에 물기가 너무 많으면 물감을
칠한 부위까지 망칠 수도 있다.

6. 완전히 마를 때까지 기다리기

다음 단계 덧칠은 반드시 첫 번째 칠이
완전히 마른 후에 해야 한다. 이 단계에서
인내심을 가져야 한다. 완전히 마른 다음
같은 순서로 한 번 더 덧칠한다. 대상의
기본 형태를 조금씩 발전시키면서 물감의
색조와 농도를 조금씩 높여가며 어두운
영역에 색을 입힌다.

Color

색

색은 아주 개인적인 부분으로, 색을 받아들이는 방식은 사람마다 다를 수 있다. 그러나 색에 대한 어떤 사실들은 분명히 알아두면 좋으며 작업할 때 기준으로 참고할 수 있다. 물감을 섞고 칠할 때, 모든 색은 그 주변의 색들에게 영향을 받아 다르게 보인다. 순백의 종이 위에 칠해진 특별한 색만 보는 것은 아니기 때문이다. 그림을 그릴 때는 이 부분을 염두에 두어야 한다.

물감에 사용된 염료는 각기 다른 성질을 가지고 있다. **색이 바래지 않는 정도인 내광성**이 다른데, 이는 색깔이 얼마나 오래 지속되는지에 영향을 미친다. 염료의 지속성과 내광성은 유명한 물감 제품들에는 보통 표기되어 있다. 물감을 선택할 때에 이 부분은 고려해보아야 할 점으로 직사광선, 종이의 산도 또는 공기의 질에 따라 단시간에 색이 바래거나 변할 수도 있기 때문이다.

염료의 성질

색은 크게 따뜻한 색인 난색과 차가운 색인 한색으로 나뉜다. 난색은 주로 풍성하고, 칠해진 부분이 앞으로 나와 보이게 하는 반면, 한색은 시각적으로 그림에서 멀어 보인다. 난색과 한색처럼, 염료는 투명한 것과 불투명한 것 두 가지로 나뉜다. 투명한 물감은 종이에 칠했을 때도 물감 아래 있는 종이의 흰색이 여전히 빛을 받기 때문에 아주 선명하고, 얇고 겹겹이 보이는 효과가 있다. 반면 불투명 염료를 쓴 물감은 짙고, 묵직한 느낌을 주는 색을 낸다. 불투명 염료를 쓴 물감은 아래 칠한 색깔이 보이지 않지만, 만약 불투명한 성질을 가진 대상을 그릴 때는 이러한 성질이 유용할 수도 있다.

식물 세밀화에서 투명 염료 사용 여부가 중요하게 여겨지는 이유는 여러 겹의 채색으로 색감을 만들어낼 수 있는 특징 때문으로, 식물 세밀화가들은 투명 염료 물감으로 옅게 여러 번 덧칠을 해서 대상의 색을 완전히 재현하기 때문이다. 이러한 방법을 적용하면 아래쪽에 깔린 색상들도 볼 수 있다.

식물 세밀화의 특정 부분이나 전체에 투명 물감을 사용하는 것은 대상의 색상을 나타내는 데 큰 차이를 가져올 수 있다. 적절한 색을 선택하여 채색을 하면 색의 명도를 낮출 수도 있는데, 예를 들어 아주 밝은 갈색을 덧칠하는 식이다. 반대로 대상이 밝고 빛나는 느낌이어야 한다면, 노란색을 옅게 칠할 수도 있을 것이다.

나의 팔레트

아래는 내가 사용하는 기본 물감들이다. 이 목록에 물감을 추가할 수도 있겠지만, 같은 물감을 사용하되 섞는 비율을 아주 약간만 다르게 하여 무한히 다양한 색을 만들어 내는 작업은 말할 수 없이 매력적이다. 반면 완전히 다른 물감들을 섞어 사용해 결과적으로는 같은 색을 낼 수도 있다.

		투명성*	내광성*
1.	네이플스 옐로(Naples Yellow)	O	I
2.	오레올린(Aureolin)	T	II
3.	카드뮴 레몬(Cadmium Lemon)	O	I
4.	그린 골드(Green Gold)	T	
5.	윈저 옐로(Winsor Yellow)	ST	I
6.	카드뮴 옐로(Cadmium Yellow)	O	I
7.	퍼머넌트 마젠타(Permanent Magenta)	T	I
8.	퍼머넌트 로즈(Permanent Rose)	T	II
9.	알리자린 크림슨(Alizarin Crimson)	T	
10.	스칼렛 레이크(Scarlet Lake)	ST	II
11.	윈저 레드(Winsor Red)	ST	
12.	페릴렌 마룬(Perylene Maroon)	T	
13.	페인즈 그레이(Payne's Gray)	SO	II
14.	인디고(Indigo)	O	II
15.	프렌치 울트라마린(Fernch Ultramarine)	T	I
16.	인단트렌 블루(Indanthrene Blue)	ST	
17.	윈저 블루(그린 셰이드)(Winsor Blue)	T	II
18.	로 엄버(Raw Umber)	T	I
19.	세피아(Sepia)	O	I
20.	뉴트럴 틴트(Neutral Tint)	O	II

***투명성**
T - 투명, ST - 반투명, SO - 반불투명, O - 불투명

***내광성**
I - 뛰어남, II - 매우 좋음
두 가지 등급 모두 예술적 용도로 사용할 때 영구하다고 간주된다.

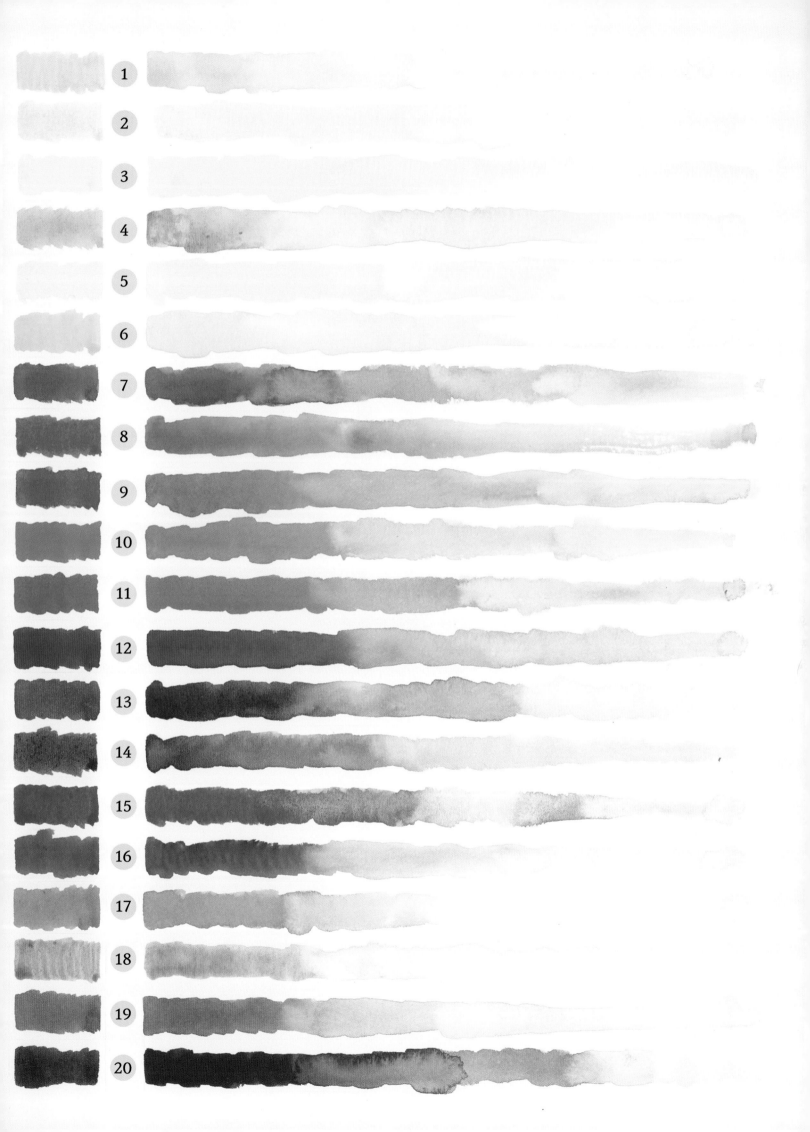

Mixing colors

색 혼합하기

몇몇 식물 종들은 아주 개성적인 색을 가지고 있으며, 심지어 어떤 식물은 색에 따라 이름을 짓기도 한다. 서식지나 토양의 산도 또는 햇빛에 노출되는 정도 등에 따라 같은 종이라도 다른 색을 띨 수도 있다. 그러므로 물감을 혼합해 대상의 정확한 색에 맞게 칠하는 것은 식물과 그 서식 환경에 대한 정확한 자료를 제공할 뿐 아니라 그림을 알아보기 쉽게 만들기 위해서라도 꼭 참작해야 할 부분이다.

색을 혼합해 적절한 색을 만드는 것은 매우 어려운 일이지만, 연습을 통해 몸에 배도록 만들 수 있다. 색채 이론의 기본을 알아두면 색을 혼합할 때 유용하디. 원색은 빨강, 노랑, 파랑이며 이 색은 다른 색을 섞어 만들어낼 수 없다. 이 중 두 가지 원색을 섞어 만든 색을 2차색이라고 부른다. 빨강과 노랑을 섞으면 주황색이 되고, 노랑과 파랑을 섞으면 녹색, 빨강과 파랑을 섞으면 보라색이 된다. 이 색들이 2차색이다. 그 다음 이 혼합색에 세 번째 색을 첨가하면 3차색이 된다. 이 색들은 회색과 갈색이라는 양 극 사이에 다양하게 분포해 있으나, 각각의 2차색들에서 조금씩만 바뀐 색들이기도 하다.

모든 물감들은 각각 다른 종류의 염료와 화학 물질들로 만든 것이다. 각각의 염료들은 물이나 다른 염료들을 만났을 때 각자 다르게 반응한다. 어떤 염료는 아주 잘 섞이는 반면, 어떤 염료는 기름과 비슷한 질감을 보이거나 입자가 보이기도 하고 어떤 염료는 입자 없이 곱게 나타나기도 한다. 본인이 사용하는 염료들이 서로 어떻게 반응하는지, 그리고 다른 색과 섞였을 때 어떻게 바뀌는지 알아두자.

1. 카드뮴 레몬
2. 인디고
3. 카드뮴 레몬과 인디고 색만을 섞되 물감과 물의 비율만을 조절해 무한히 많은 녹색을 만들어낼 수 있다.
4. 윈저 블루(그린 셰이드)
5. 퍼머넌트 마젠타
6. 퍼머넌트 마젠타
7. 프렌치 울트라마린
8. 섞어서 만든 색은 마른 후에 종이 위에서 분리될 수도 있다.
9. 녹색에 퍼머넌트 로즈를 섞은 것
10. 녹색 위에 퍼머넌트 로즈를 덧칠한 것
11. 마른 후에 염료 입자가 어떤 모습이 되는지를 주의 깊게 보아야 한다.

팔레트에서 혼합하기

먼저 필요한 색깔을 신중하게 찾아본 후, 원색 두 가지를 시작점으로 삼아 한 색에다 다른 한 색을 물과 함께 아주 조금씩 섞는다. 이 색을 시험해 보면서, 물감이 더 필요한지 또는 물의 양을 조절해야 할지를 판단한다. 이때 색을 실제 식물 옆에다 갖다 대고 확인해 보면서 세 번째 색을 섞어 더 비슷하게 조절한다. 이 세 번째 색깔은 대개 나머지 한 가지 원색인 경우가 많다. 예를 들어 녹색 잎을 칠한다면, 아마도 노란색에 파란색을 섞어 가며 녹색을 만들 것이다. 그리고 노란색이나 파란색을 조금씩 더하거나, 다른 종류의 노랑과 파랑을 섞는 등의 방법으로 색감을 맞추고 물감의 양을 조절한다. 그런 다음, 녹색과 보색 관계에 있는 빨강을 아주 약간 섞으면 보다 깊고, 자연스러운 색을 만들 수 있다. 이렇게 보색을 섞을 때는 색이 너무 탁해지지 않도록 주의해야 한다.

종이에서 혼합하기

한 가지 색을 칠한 부분이 마르고 나서 그 위에 다른 색깔을 얹어 칠하는 방법으로 색을 혼합할 수도 있다. 만약 예를 들어 파랑과 분홍 두 가지 색을 섞는다고 친다면, 종이 위에 각각의 색깔을 따로 칠하되 덧칠을 하는 방식으로 섞으면 분명 다른 느낌의 보라색이 될 것이다. 종이에 처음 칠한 색 위에 부드럽게 다른 색을 덧칠하는 것만으로도 색에 효과적으로 변화를 줄 수 있다. 예를 들어 녹색 잎을 칠한다면, 잎에서 보이는 녹색을 희미하게 만든 색을 만들어 칠할 수 있다. 그런 다음 그 칠이 다 마르고 난 후, 같은 물감을 가장 색이 짙게 보이는 부분에 다시 칠해 마를 때까지 조금 더 기다리는 것이다. 이런 방법을 통해 색을 점점 강하게 만들 수 있다. 이렇게 몇 겹을 칠하고 난 다음에는 약간의 파란색을 더해야 할 수도 있고, 따뜻한 느낌의 노란색이 약간 필요할 수도 있다. 이 색들은 원래 칠한 물감이 마른 후 그 위에 얇게 덧칠할 수도 있고, 특정 부분에만 조금씩 칠할 수도 있다.

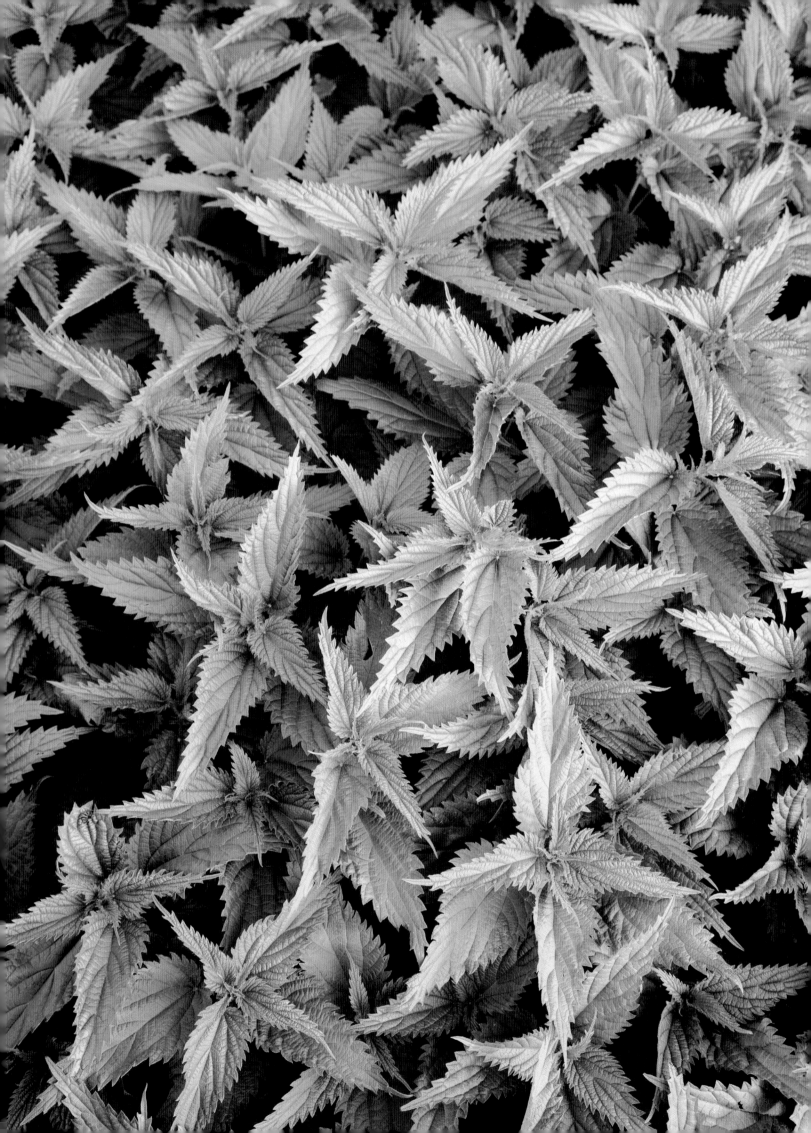

Color contrast

색조 대비

명암의 대비는 한 가지 색으로 된 공간 안에서 어둠에서 밝음으로 변화할 때에 볼 수 있으며, 이것은 강한 대비를 통해 대상의 모양과 형태를 잘 보여준다. 이는 주로 비슷한 색들이 여러 겹으로 혼합되었을 때 나타나며 이미지가 더 강하고 풍부해 보이는 효과를 낸다. 그려야 할 대상을 형상화할 때, 그리고 입체적인 모습을 표현해야 할 때에 이 효과는 기본 원칙이라고 해도 좋을 것이다. 그러나 명암의 대비만으로는 종이에서 대상이 튀어나와 보이게 하고 그 정수를 느낄 수 있도록 하는 데 한계가 있다. 예를 들어 녹색 잎을 그려야 한다면, 비슷한 녹색을 섞은 물감을 여러 겹으로 칠하기만 한다면 사용한 녹색이 실제와 아주 흡사하더라도 그림이 무겁게 보일 수 있다. 하지만 만약 녹색과 반대되는 색깔을 물감에 살짝 섞거나, 그림 위에다 얇게 칠하는 식으로 더해주면 이미지가 훨씬 생동감 넘쳐 보이며 그림 전체에도 깊이감을 더할 수 있다.

반대되는 색이 무엇인지 알아내려면 색상환을 보면 되는데, 대부분의 경우 보색이라고 부른다. 본인의 팔레트에 있는 각각의 원색들로 자신만의 색상환을 만들어 두는 것도 좋다. 이 색상환을 길잡이 삼아 보색 관계를 탐구할 수 있다.

그리는 대상을 볼 때에는 대상을 이루는 모든 색의 집합을 보려고 노력해야 한다. 이 색의 집합을 보다 보면 꽃의 중심부에 들어있는 색 중에 노란색에 가까운 라임 빛의 녹색이 있을 수도 있고, 흰 꽃의 어두운 영역에서 옅은 보라색과 분홍색이 섞인 푸른빛이 보일 수도 있을 것이다. 만약 녹색 잎을 이루는 색의 집합을 본다면 옅은 노랑에서부터 짙은 파랑에 이르는 색의 범위와, 이와 보색 관계인 빨강과 보라도 볼 수 있다.

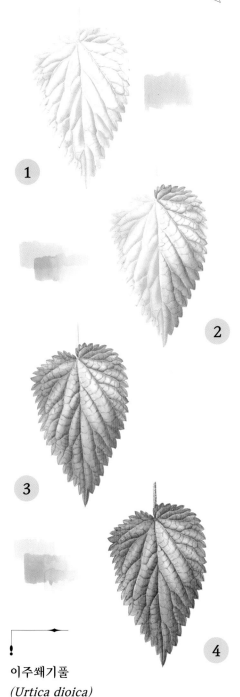

이주쐐기풀
(*Urtica dioica*)

1. 첫 번째 칠을 할 때, 나는 명암 대비를 표현하는 데 집중한다. 그리고 섞어둔 물감을 얇게 여러 겹 덧칠하여 대상의 형태를 나타낸다. 이 색은 인디고, 카드뮴 레몬에 그린 골드 색을 약간 섞었다.

2. 기초 단계를 채색하면서 잎맥에 세부 묘사를 더했다. 부드럽게 덧칠을 하고 잎맥의 세부 묘사는 여러 겹의 붓질로 표현했다. 각각의 덧칠은 거의 똑같은 색을 사용했으나 진하지 않게 했다.

부드러운 색을 칠하기 위해서는 옅게 푼 물감을, 세부 묘사에는 보다 짙게 만든 물감을 쓴다.

3. 같은 물감으로 여러 겹을 칠해서 표현할 수 있는 최대치는 여기까지다. 이 시점에서 이 물감으로 또 덧칠을 하면 아무리 색조 대비가 잘 드러났다 해도 그림이 무거워 보이고 입체감이 떨어진다.

4. 완전히 대비를 이루는 다른 색을 덧칠했을 때 나타나는 변화에 주목하자. 색을 물감에 섞었을 때가 아니라 다른 겹으로 칠했을 때 드러나는 색상의 영향력을 이해해야 한다. 이 단계에서 나는 대상에서 볼 수 있는 몇몇 다른 색들을 더하기 시작한다. 하이라이트 부분에는 아주 옅게 밝은 하늘색을 더했고, 잎맥을 따라서는 짙게 어두운 푸른색을 칠했다. 또한 일부 어두운 영역을 더 어둡게 표현하기 위해 약간의 빨강을 더해 색을 조정했다.

Color perspective

색 원근법

색 원근법은 명도와 채도, 그리고 색상을 변화시켜 그림에 깊이를 더해주어 대상이 거리에 따라 멀어져 보이게 한다. 밝은 영역과 어두운 영역의 대비를 줄이거나 푸른 빛 도는 회색과 같이 차가운 느낌의 색상을 사용하면 대상이 멀리 떨어져 있는 것처럼 보이고, 이로써 그림에 깊이가 있는 느낌을 줄 수 있다. 세부 묘사가 되어 있으며 보다 대조가 강하고 난색을 사용한 이미지는 도드라져 보이고 더 잘 보이며, 그림이 그려진 평면과 가까워 보인다. 앞쪽에 배치된 대상에는 이러한 효과를 적용해주어야 한다.

색 원근법에서 고려해야 할 점은, 사실 이 기법은 멀리 있는 대상의 색의 가시성에 공간이 어떻게 영향을 주는지를 반영한 것이라는 것이다. 멀리 떨어진 색상은 대기의 색에 점차 가까워지므로, 거리가 멀수록 색조는 희미해진다. 파란색의 비중을 늘리고 색조와 대비를 거리에 따라 조금씩 조절하면 생생한 깊이감이 표현된다.

페인즈 그레이에 약간의 윈저 블루(그린 셰이드)와
오레올린 색을 섞었다.

참쇠고비(*Cyrtomium caryotideum*)

이 식물은 카트만두의 국립식물원에서 채집한 것이다. 다수의 잎을 관찰하여 각기 다른 각도에서 그렸다. 최종 작품을 그릴 때, 나는 이 식물이 잎의 뒷면을 아래로 등지며 눕는다는 점을 보여주기 위해 잎들 간의 거리를 강조하기로 했다. 이러한 표현을 위해 나는 뒤쪽에 있는 잎들은 푸른빛을 띤 아주 옅은 색으로 칠했으며 덧칠을 많이 하지 않았다. 색조의 대비를 줄이고 세부 묘사를 적게 하여, 거리가 멀수록 희미하게 보이는 효과를 낸 것이다.

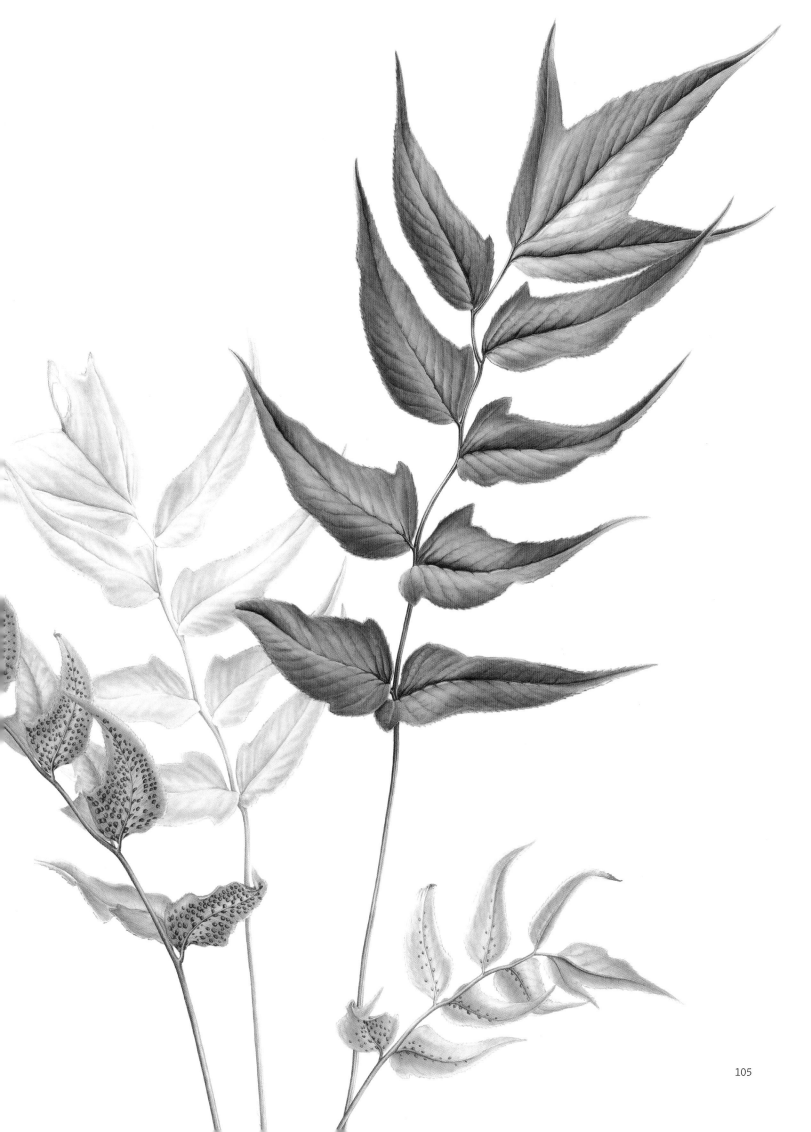

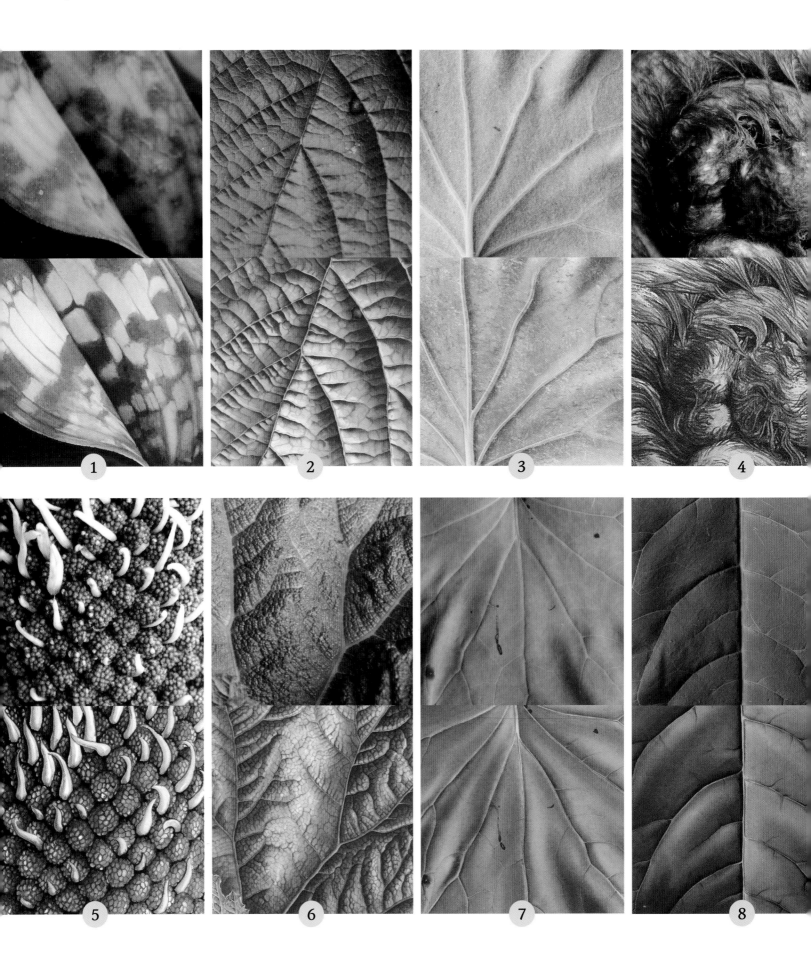

Texture

질감

식물의 표면은 종에 따라 각각 아주 개성적인 모습을 하고 있다. 때로는 해당 식물을 표현하는 데 있어 가장 어려운 부분으로 느낄 수도 있지만, 식물 세밀화에서는 이러한 질감을 그림에 잘 담아내는 것이 중요하다. 식물의 표면은 매끄럽거나 광택이 있을 수도 있고, 복잡할 수도 있으며, 벨벳 같은 촉감이거나 표면에 털이 많은 경우도 있으며 아주 올록볼록하거나 잔주름이 많은 구조일 수도 있다. 각각의 표면을 잘 보여주고 실감 나게 그리기 위해서는 연구와 연습이 필요하다. 결국 목적은 마치 식물을 만져보는 것처럼 생생하게 그리는 것이며, 바로 이 점 때문에 식물 세밀화가의 작업이 쉽지 않은 것이다.

보는 사람이
마치 식물 세밀화 속 식물을
꺾을 수 있을 것처럼
느껴지도록 그려보자.

1. **무늬가 있는 표면** 표면의 무늬를 정확하게 기록하는 것도 중요하지만, 표면 아래 있는 대상의 형태와 부피감을 재현하는 것이 우선되어야 한다. 모든 무늬는 각각의 명암을 반영해 신중히 그려야 한다. 때로 무늬가 잎맥을 따라 나 있거나 그리기 쉬운 구조를 형성하고 있는 경우도 있다.

2. **광택이 있는 표면** 하이라이트 부분은 물감을 칠하지 않고 종이의 흰색을 그대로 남겨 두어야 하며, 하이라이트 부분은 아주 작은 부위라도 이 부위를 둘러싼 물감이 매우 부드럽게 스며든 듯 보여야 한다. 대상에 자연스러운 푸른빛이나 따뜻한 핑크빛이 감돌게 보이도록 만들기 위해, 이 흰색 부분을 옅은 색깔로 칠해야 할 때도 있다.

3~4. **털이 있는 표면** 털이 있는 표면을 표현하는 방법은 여러 가지가 있지만, 불투명 과슈 물감을 아주 가느다란 붓에 묻혀서 칠하는 방법이 많이 사용된다. 이때 물감의 색은 식물이 어떻게 보이느냐에 따라 파랑이나 노란빛이 도는 색을 사용할 수 있다.

가느다란 털들은 극도로 미세하고 섬세한 경우도 있고, 때로는 이 얇은 털들의 아래쪽에 가느다랗게 약간 어두운 선을 그려 넣어 아래쪽 그림자를 표현해야 할 때도 있다. 때로는 털이 표면에 붙어 있거나 잎 가장자리에 나 있는 경우도 있다. 각각의 털은 특정 방향으로 자란 그대로 그려져야 하며, 이때 다른 색을 사용해 빛의 움직임을 표현해야 한다. 미묘하게 다른 색들을 활용해, 표면의 다양한 부위들의 색을 표현하도록 하자.

5~6. **주름진 표면** 이러한 표면은 주로 잎의 가느다란 잎맥들이 복잡하게 얽혀서 나타난다. 대부분의 경우 이를 표현하는 방법은 물감과 물을 능숙하게 사용하여 각각의 부분들을 하나하나 그려주는 것이다. 잎맥들 사이에 있는 잎몸은 흰색이나 옅은 색으로 내버려두고, 조금씩 짙은 색조를 더하는 작업을 반복해가며 주름진 느낌을 표현한다. 만약 밝은 영역이 충분히 확보되지 않는다면, 나중에 물감을 지우는 방법도 고려해볼 수 있다.

7. **벨벳 같은 표면** 여러 겹으로 채색해 풍부하고 깊은 질감의 표면을 만들어야 한다. 여기서 중요한 점은, 맨 위 채색은 색감이 아주 풍부하고 짙은 물감을 사용하되 몇 번의 붓질만으로도 표면 전체를 칠할 수 있을 만큼 넉넉하게 색을 만들어 두어야 한다는 점이다. 최종 채색 단계에서는 채색 층의 가장 위에 칠해지는 물감이 사실상 입체감을 낸다. 최종 채색 단계에 다가갈수록 아래 칠한 물감이 벗겨지지 않도록 세심한 주의를 기울여야 한다. 만약 벨벳 질감이 아주 풍부한 표면이라면, 가장 마지막에 아주 메마른 상태의 세필 붓으로 미세한 점을 찍어주는 방법을 쓸 수도 있다.

8. **매끄러운 표면** 매끄러운 표면을 표현하려면 붓에 물감을 넉넉히 묻혀서 손목의 유연성을 한껏 활용해 물감이 마르기 전에 전체 면적을 한 번에 칠해야 한다. 붓 자국이 전혀 남지 않게 하기 위해서는 붓에 묻히는 물감에 물의 양이 충분해야 하고, 종이는 보통 정도로 젖어 있어야 한다. 최소한의 붓질로 물감과 물을 종이에 칠해보자.

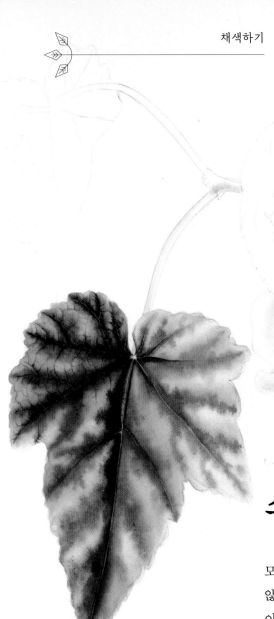

**코린아부틸론 오크세니
(Corynabutilon ochsenii)**

스케치 단계에서는 전 단계에 채색한 것이 보이도록 내버려두 어도 좋다. 나중에 최종 그림을 작업할 때에 이 부분은 어떤 단 계를 거쳤는지 볼 수 있는 시각 적 기록으로서 도움이 된다.

여러 번에 걸친
스케치 습작이야말로
다양한 문제들을
해결해 줄
귀중한 방법이다.

Sketches

스케치

모든 식물 세밀화가들이 맞닥뜨리고 해결해내야 하는 큰 문제가 있다면, 바로 식물의 고정적이지 않은 속성일 것이다. 식물은 살아있으며, 온도와 빛, 공기의 움직임과 습도에 반응하여 항상 움직 이는 습성이 있다. 꽃봉오리는 꽃이 되고, 꽃은 시들거나 죽어 버릴 수도 있으며, 잎은 색과 질감, 색조나 위치까지 변할 수 있다. 심지어 마른 잎들도 더 건조해지거나 축축해질 수 있다. 표본을 채 취하여 작업실로 가져와 보면, 좋은 식물 세밀화를 완성하는 데 걸리는 시간에 비해 표본을 사용 가능한 시간이 짧다는 것을 알 수 있다.

판형으로 마무리된 최종 식물 세밀화를 완성하는 작업은 상당히 느리게 진행된다. 물론 어느 정 도의 수준을 필요로 하는지, 어떤 기법을 선택하는지와 그리는 대상도 이에 영향을 주지만, 높은 수준의 세부 묘사를 한 작품일 경우 몇 달간 작업해야 할 수도 있다. 한 겹씩 섬세하게 채색하고 완전히 마를 때까지 기다리고, 정확한 질감을 표현하기 위해 세밀한 부분까지 작업하여 살아있는 듯한 이미지를 만들어 내는 데는 상당한 시간이 소요된다. 인내심을 갖고 서두르지 않는 것도 하 나의 기술이라고 할 수 있겠다.

최종 완성작을 작업할 때 소요되는 시간과 에너지는 상당한 수준일 수 있으며 그 과정에서 점점 더 스트레스를 받을 가능성도 있다. 또한 작업 초기에는 대부분의 사람들이 시작하는 데 대한 두 려움을 겪는다. 빈 종이 위에 물감을 묻힌 붓을 처음 갖다 대는 것은 분명 보통 일이 아니다! 이 후의 채색 과정 역시 매우 부담스러운 일인데, 까딱 한 번 잘못 붓질을 했다가 그림이 돌이킬 수 없이 변하거나 손상될 수 있다는 생각이 언제나 식물 세밀화가의 어깨를 무겁게 짓누르고 있기 때문일 것이다. 여러 번에 걸친 스케치 습작이야말로 이러한 문제들을 해결할 귀중한 방법이다.

거대대황(*Gunnera tinctoria*)

큰 대상의 작은 부분을 채색해 보면 꼭 전체를
완성하지 않아도 방법을 찾을 수 있다. 한 부위
에서 다른 부위로, 다양한 접근 방법과 기법을
적용해 보면 최선의 작업 방식을 선택할 수 있을
것이다.

자유롭게 그리며 한계를 넘어서라

실수를 두려워하지 말라.
실수는 일어나기 마련이니,
실수를 통해 배우는 것을 즐기자!

스케치는 최종 작품과는 완전히 다른 그림이다. 식물의 모든 세부 요소들을 파악하기 위해 표본이 시들기 전에 빠르게 그려볼 수 있는 동시에 최종 작품 작업에 대한 스트레스를 덜어주기도 한다. 이러한 스케치를 그릴 때는 실수할 수도 있고, 종이가 상할 수도 있으며, 심지어 이전에 칠했던 덧칠을 망칠 수도 있다. 스케치는 속도가 생명인 '작업 준비' 과정인 것이다.

스케치를 해 보면 최종 작품의 시작과 작업 단계를 충분히 연구할 수 있으며, 가능한 구도를 연습할 수도 있다. 이렇게 하면 스케치 과정에서 방대한 경험과 지식을 얻을 수 있고, 성공적인 최종 작품을 완성하기 위해 꼭 필요한 요소들에 대한 이해도와 인식을 높일 수 있다.

스케치를 놀이터로 생각하고 마음껏 뛰놀자. 자유로운 마음으로 다양한 기법과 물감을 사용해 보되, 언제나 눈앞의 실제 식물을 보다 생생하게 그리는 것을 목표로 하자.

칠레동백꽃 (*Lapageria rosea*)

2007년에 작업 준비로 그렸던 스케치의 전체 모습으로, 스스로 길잡이로 삼기 위해 수없이 메모를 해 두었다. 거의 모든 잎에 조금씩 다른 시도를 해 보았다. 어떤 잎은 채색을 시작할 때 잎맥 부분에 물감을 전혀 묻히지 않기도 했고, 어떤 잎을 그릴 때는 다 완성한 다음 잎맥을 나타내기 위해 종이에 묻은 물감을 지워보기도 했다. 다른 시도들을 할 때마다 각각의 결과물을 평가하고 서로 비교했으며, 최선의 결과를 보여준다고 생각하는 방법을 선택해 칠레동백꽃의 최종 작품에 사용했다.

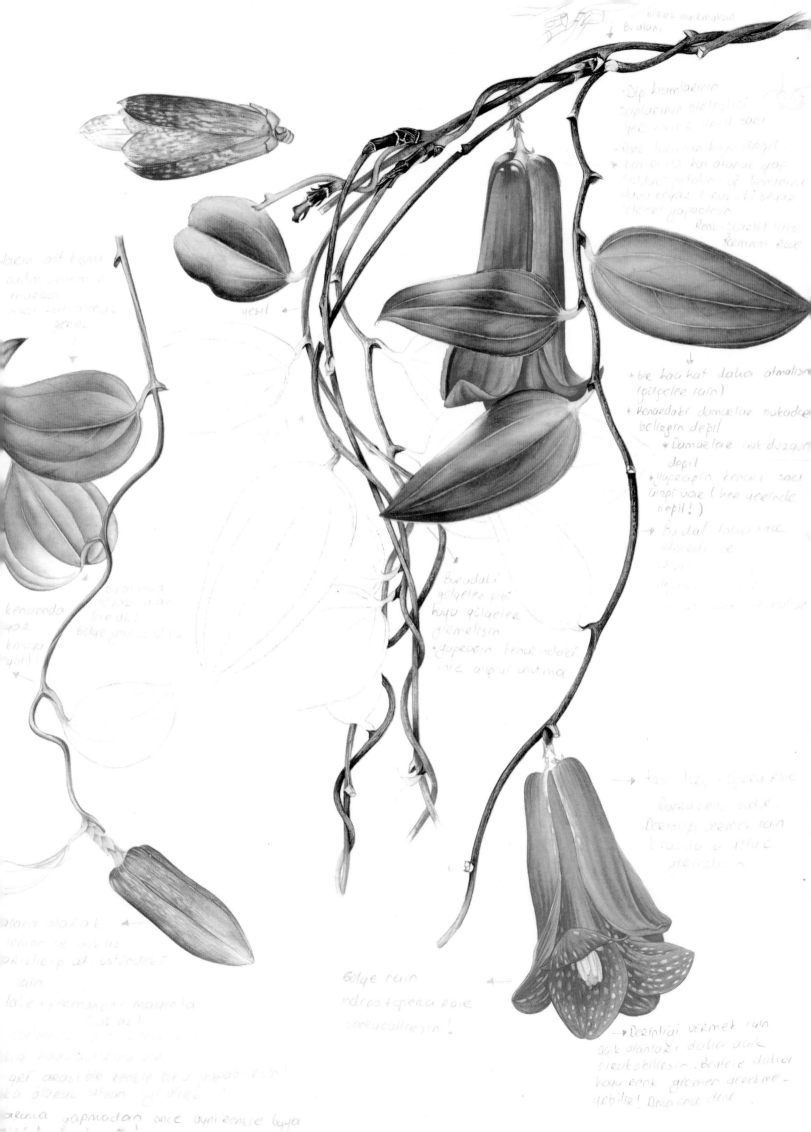

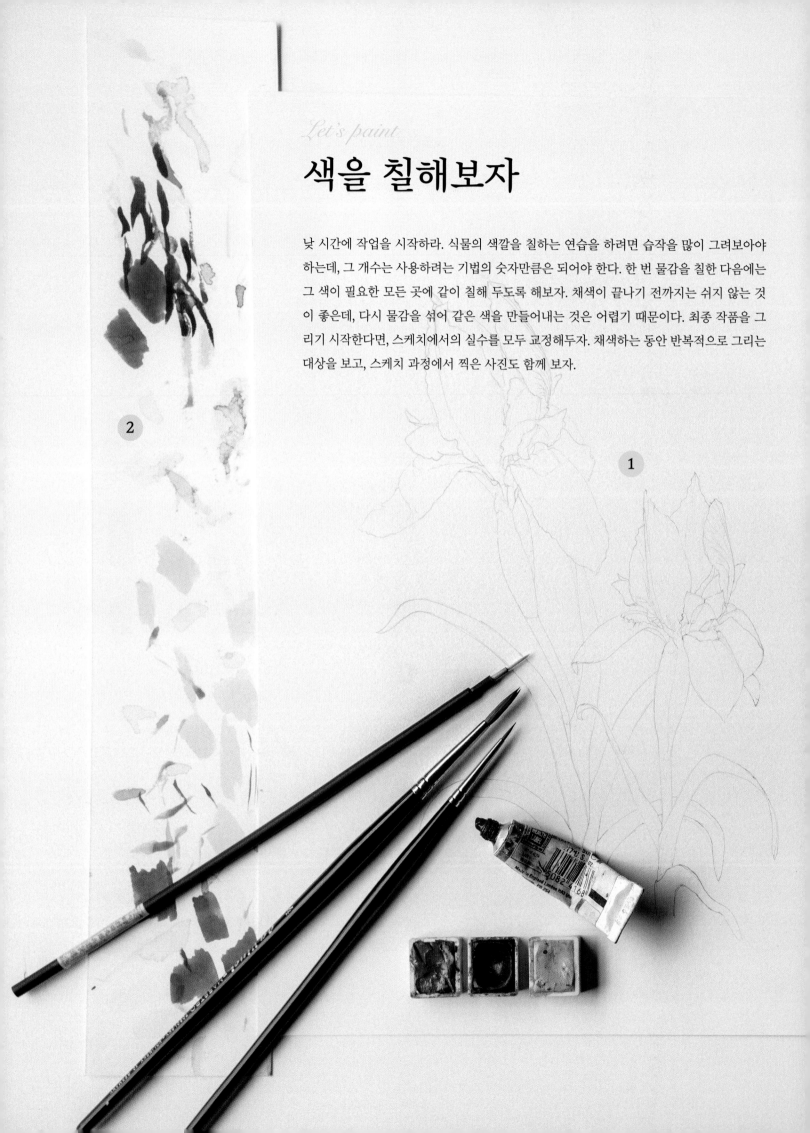

색을 칠해보자

낮 시간에 작업을 시작하라. 식물의 색깔을 칠하는 연습을 하려면 습작을 많이 그려보아야 하는데, 그 개수는 사용하려는 기법의 숫자만큼은 되어야 한다. 한 번 물감을 칠한 다음에는 그 색이 필요한 모든 곳에 같이 칠해 두도록 해보자. 채색이 끝나기 전까지는 쉬지 않는 것이 좋은데, 다시 물감을 섞어 같은 색을 만들어내는 것은 어렵기 때문이다. 최종 작품을 그리기 시작한다면, 스케치에서의 실수를 모두 교정해두자. 채색하는 동안 반복적으로 그리는 대상을 보고, 스케치 과정에서 찍은 사진도 함께 보자.

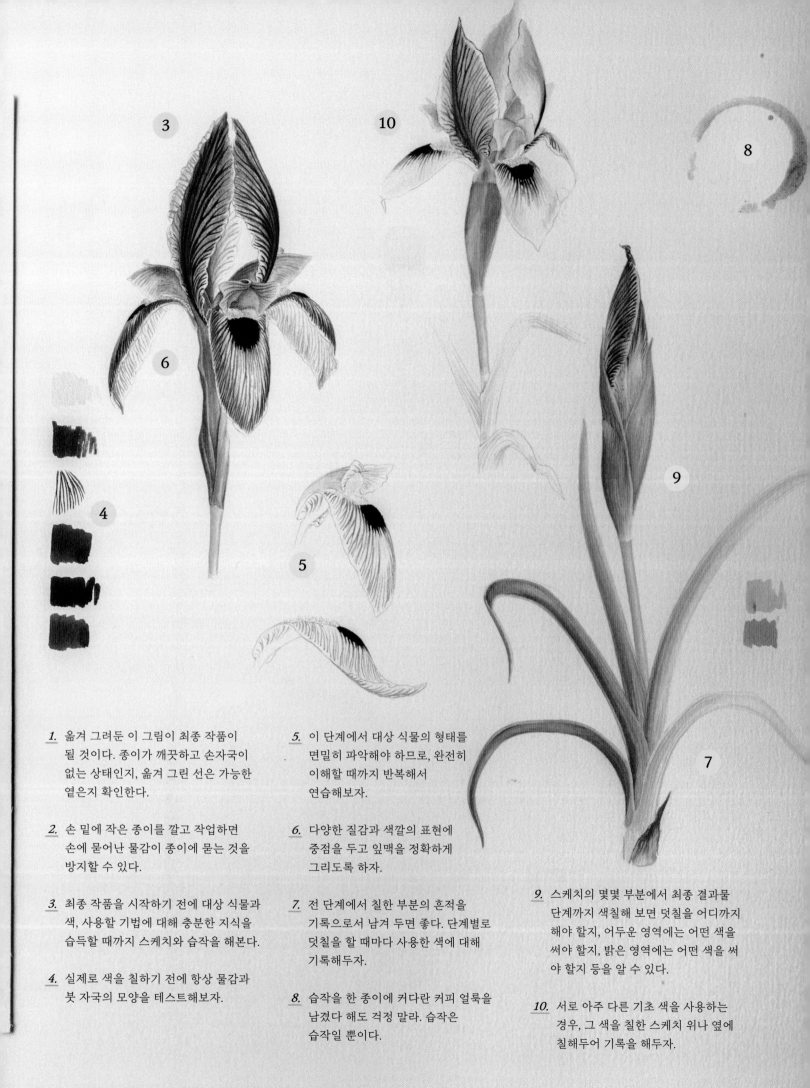

1. 옮겨 그려둔 이 그림이 최종 작품이 될 것이다. 종이가 깨끗하고 손자국이 없는 상태인지, 옮겨 그린 선은 가능한 옅은지 확인한다.

2. 손 밑에 작은 종이를 깔고 작업하면 손에 묻어난 물감이 종이에 묻는 것을 방지할 수 있다.

3. 최종 작품을 시작하기 전에 대상 식물과 색, 사용할 기법에 대해 충분한 지식을 습득할 때까지 스케치와 습작을 해본다.

4. 실제로 색을 칠하기 전에 항상 물감과 붓 자국의 모양을 테스트해보자.

5. 이 단계에서 대상 식물의 형태를 면밀히 파악해야 하므로, 완전히 이해할 때까지 반복해서 연습해보자.

6. 다양한 질감과 색깔의 표현에 중점을 두고 잎맥을 정확하게 그리도록 하자.

7. 전 단계에서 칠한 부분의 흔적을 기록으로서 남겨 두면 좋다. 단계별로 덧칠을 할 때마다 사용한 색에 대해 기록해두자.

8. 습작을 한 종이에 커다란 커피 얼룩을 남겼다 해도 걱정 말라. 습작은 습작일 뿐이다.

9. 스케치의 몇몇 부분에서 최종 결과물 단계까지 색칠해 보면 덧칠을 어디까지 해야 할지, 어두운 영역에는 어떤 색을 써야 할지, 밝은 영역에는 어떤 색을 써야 할지 등을 알 수 있다.

10. 서로 아주 다른 기초 색을 사용하는 경우, 그 색을 칠한 스케치 위나 옆에 칠해두어 기록을 해두자.

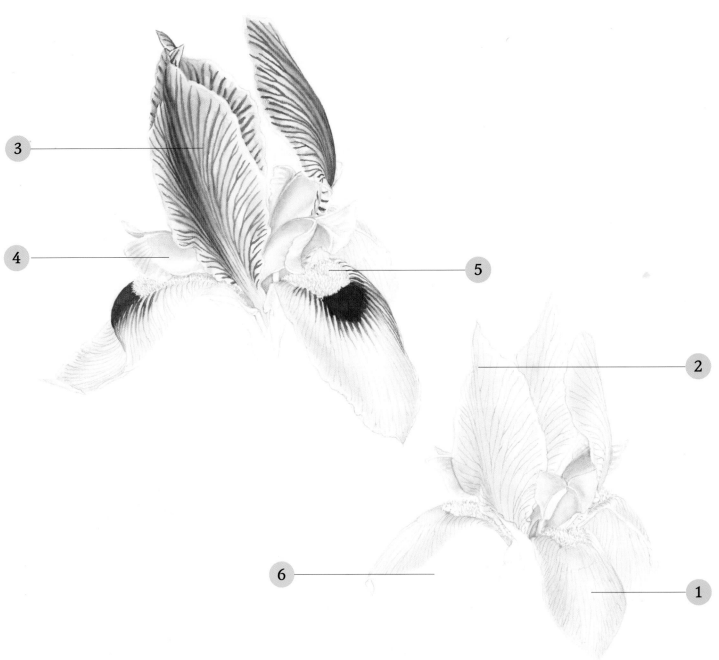

1. 꽃 부분에는 난색 계열의 회색을 기초
색으로 사용했으며 형태가 잡힐 때까지
두어 단계에 걸쳐 덧칠을 했다. 나는 항상
전체 이미지를 한꺼번에 채색하는 편이다.
한 번 만들었던 색깔을 정확히 똑같이
다시 만들기는 힘들다. 한 가지 색이라도
몇 겹을 칠하면 달라질 수 있다. 그러니
필요한 부분에 모두 같은 물감을
칠해두면, 이미지의 전체적인 색깔이
통일된 느낌을 주면서도 조금씩 달라
보인다.

혼합한 색
인디고, 스칼렛 레이크와 카드뮴 레몬. 이 염료들
은 아주 조금만 사용하더라도 많은 양의 물을 섞
어야 한다. 그렇지 않으면 매우 지저분한 갈색을
띠게 된다.

2. 잎맥의 방향은 너무나 중요한 부분이다.
나는 가느다란 2H 연필을 아주 부드럽게
사용해 나만의 기준선으로서 이 잎맥들을
그렸다. 안쪽 부위(접합부)의 잎맥은
아주 짙은 색이므로 몇 번 덧칠을 하여
쉽게 연필 선을 가릴 수 있지만, 이러한
경우가 아니라면 연필을 사용하는 것은
피해야 한다.

3. 잎맥을 그릴 때는 방향뿐 아니라 색조도
아주 주의 깊게 관찰해야 한다. 가까이서
보면 잎맥에서 어디가 가장 어둡고
어디가 가장 밝은지를 볼 수 있으니,
이에 맞게 채색하자. 또한 덧칠을 할 때
색조가 변할 수도 있다는 사실에도
주의하자.

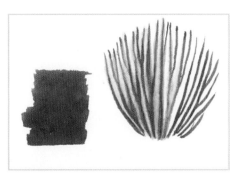

혼합한 색
페릴렌 마룬, 인디고와 약간의 그린 골드. 그림에
강한 색을 칠하기 전에는 언제나 미리 연습을 해
보자. 이 연습 부분에서 나는 가느다란 선으로 채
색하고 마를 때까지 기다렸다. 그런 다음 젖은 붓
으로 이 선을 쓸어내려 보았는데, 종이 표면에서
물감이 어떻게 번지는지를 보기 위해서였다.

4. 암술대 가지가 아주 독특한 형태로 되어
있다. 이 형태를 잘 표현하기 위해서는
명암을 정확히 넣어야 한다. 이렇게
작은 부위를 칠할 때는 작은 붓을
사용한다.

혼합한 색
그린 골드에 아주 약간의 스칼렛 레이크와 윈저
블루(그린 셰이드)

5. 외피 위쪽의 수염 부분 채색은 세필붓에
보다 진하게 푼 물감을 묻혀 칠하면 좋을
것이다. 이 털들은 첫 채색 단계 후 바로
그리기 시작한다.

6. 첫 채색 단계는 대상의 부피감을 정확히
잡아내는 데 중요한 과정이다. 그러나
옅게 푼 물감을 사용할 경우, 실수를
했거나 붓 자국이 보이는 경우라도 다음
단계 덧칠을 하면서 수정해 나갈 수
있다.

1. 꽃에 더 세부적인 묘사를 하기 전에, 그림 전반에 최소한 한 단계 이상의 채색을 해 두는 것이 좋다. 이렇게 하면 식물이 균형 잡힌 모습인지, 잘 그려져 있는지 더 잘 확인할 수 있으며 만약 만족스럽지 않다면 수정할 기회가 있다.

2. 아주 옅게 푼 물감으로 채색을 시작하되, 이 단계에서는 잎맥의 방향에 특히 주의 하자. 잎맥의 각도에 따라 잎들의 어두운 영역이 달라진다. 첫 단계라 할지라도, 이 단계서부터 부피감을 파악하고 섬세한 세부 요소들을 명확하게 해두자.

혼합한 색
프렌치 울트라마린, 카드뮴 레몬에 약간의 윈저 블루(그린 셰이드)와 그린 골드

3. 다음 단계들은 보다 짙게 푼 물감으로 덧칠한다. 필요한 경우 색상, 명도, 채도 에 변화를 준다. 나는 대비를 더 뚜렷하 게 나타내기 위해 물감에 파란색 계열을 채색했다. 마지막에는 잎 가장자리에 노 란빛을 띤 색을 아주 부드럽게 더 채색했다.

혼합한 색
잎에 칠한 색과 같은 물감을 사용하되, 가장자리 부분에 쓴 물감에는 카드뮴 옐로와 그린 골드 색 을 조금 더 혼합했다.

4. 포엽(꽃싸개) 부분에서는 다양한 색을 볼 수 있다. 나는 내가 인지한 다양한 색깔들을 여러 겹에 걸쳐 칠했다. 먼저 바탕색으로 노란빛을 띤 색을 칠하고, 그 위에 붉은 계열 색을 칠했으며 가장 어두운 영역에 파란색을 약간 더해주었다. 색 조합과 부피감이 만족스럽게 표현될 때 까지 이 색깔들을 순서를 바꾸어 가며 계속 칠했다.

5. 일단 암술대 가지를 아주 세심하게 관찰 하고, 같은 색을 덧칠해가며 색조 대비를 더할 수도 있으며 약간의 회색을 어두운 영역에 더하는 방법을 쓸 수도 있다. 질감을 표현하기 위해, 암술대 부분에 아주 옅게 점을 찍었다.

6. 털이 나 있는 수염 부분의 묘사를 위해 보다 섬세한 무늬를 그려 넣었다. 약간 짙게 푼 회색 물감과 세필붓을 사용해 어두운 영역을 표현한다.

5

6

4

1

2

3

마무리 단계

식물 세밀화의 마무리 작업은 긴 과정으로, 종이에 뜻하지 않은 자국이나 얼룩을 남길 수도 있으며 실수로 가장자리까지 물감이 번질 수도 있다. 이런 자국들은 종이에 너무 깊이 스며 들지만 않았다면 아트나이프나 버니셔로 지울 수 있다.

아트나이프(공예칼) 삼각형의 날카로운 칼날은 종이 표면을 긁어내어 의도치 않은 물감 자국을 지우기 좋다.

마노 버니셔(연마기) 종이의 긁어낸 표면을 평평하게 만들 때 쓴다. 보통 마노(agate) 소재로 제작한다.

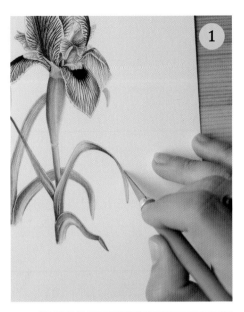

1. 가장자리에 과도하게 묻은 물감을 제거하려면 칼날 끝부분을 사용해 가장자리 선을 따라 종이의 표면을 살짝 잘라낸다.

2. 아트나이프의 중간 부분 쪽을 잡아 수평에 가까운 각도를 만든다. 그런 다음, 아주 조심스럽게 필요 없는 물감 부분을 긁어낸다. 그림 가장자리에서 번진 물감만 긁어내도록 주의하자. 여기서 요점은, 칼날을 아주 납작하게 잡고 종이의 가장 위쪽 표면만 긁어내야 한다는 점이다. 종이의 표면이 균일하게 긁히도록 하려면 긁는 방향을 바꿔도 된다.

3. 마노 버니셔를 쓰기 전에, 입김으로 긁어낸 부분에 약간의 습기를 준다. 그런 다음 곧바로 돌 부분을 긁어낸 표면에 문지른다. 종이가 원래의 매끄러운 표면이 되는 놀라운 광경을 볼 수 있을 것이다.

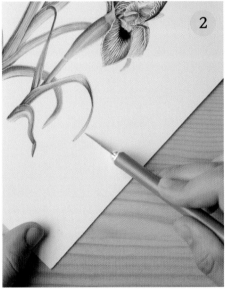

누구나 실수할 수 있지만,
그를 바로잡는 법을
배울 수도 있다.

스프렝게리 붓꽃(Iris sprengeri)은 터키의 고유 종이다. 이 꽃은 아나톨리아 반도 내륙에서 볼 수 있으며, 모래 비율이 높은 흙이나 화산재 토양에서 자란다. 개화 시기는 4월 말부터 5월 초다. 기후변화로 인해 보통의 경우보다 2주 앞당겨졌다.

아딜 귀너(Adil Güner)

이스탄불의 네자하트 괴키트 식물원(Nezahat Gökyiğit Botanic Garden)에서 표본 채집과 연구 페이지 작성

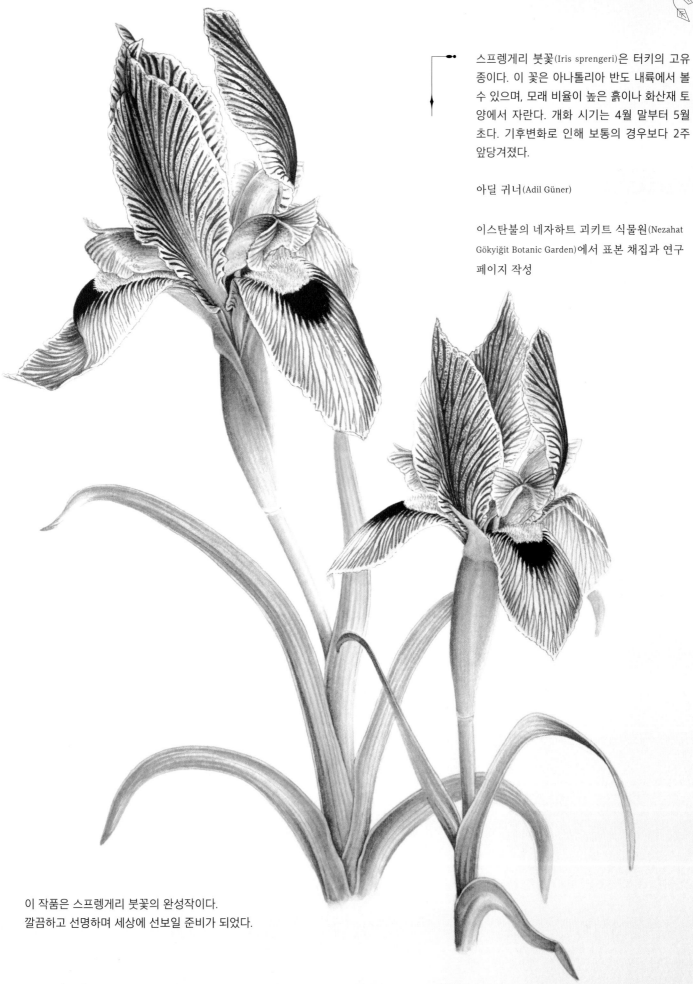

이 작품은 스프렝게리 붓꽃의 완성작이다.
깔끔하고 선명하며 세상에 선보일 준비가 되었다.

Explore

탐구하기

Botanical Illustration is all about details

식물 세밀화에서
가장 중요한 것은 세부 표현이다

대상 식물의 정확한
정보 전달을 위해서는
모든 세부 묘사들이 중요하다.

식물 세밀화의 주요 목적은 식물을 기록하고, 묘사하고, 식별하는 것이다. 이를 만족하는 그림을 그리기 위해, 식물 세밀화가는 식물의 다양한 형태와 구조를 이해할 필요가 있다. 이때 식물학에 대한 기초 지식이 없이는 혼란스러울 수 있는데, 식물을 묘사한 그림의 상세 설명에 전문 용어가 사용될 수도 있기 때문이다. 식물 세밀화는 해당 종에 대한 시각화된 명확한 식물 표본을 제공하여 식물에 대한 상세 설명을 보조하고 그 의미를 강화하는데, 이 상세 설명은 식물의 진단적 특징과 해당 종의 전반적인 모습을 기술한다. 식물 세밀화에는 식별을 위한 설명문에 드러난 진단적 특징과 주요 특징들이 모두 명확히 표현되어야 하며, 보는 사람이 설명을 이해하지 못하더라도 식물을 쉽게 식별할 수 있어야 한다. 식물 세밀화가는 작품을 통해 정확도 면에서 사진이 담아내지 못하는 식물의 주요 특징을 특정 구도나 형태와 정보 등을 통해 강조할 수 있다.

식물의 형태와 외형적 구성 요소의 이해가 모든 식물 세밀화 작업의 기초가 되어야 하지만, 서두르거나 그림 자체의 과정에 더 집중하는 경우가 많다. 이런 경우 결국 식물의 중요한 특징을 무시하거나 놓치게 된다. 이 특징들은 식물이 속한 과(科)나 속(屬) 내에서 해당 식물을 구별하는 미세한 차이점들인 경우가 많다. 우리는 출판 목적이든 장식 용도의 그림이든, 언제나 식물학적으로 올바르게 묘사를 하려고 노력해야 한다. 어떤 종을 조사할 때는 해당 종의 진단적 특성 부분에 주의를 기울여야 하며 이러한 특성들은 식물의 미세한 세부 요소에 숨겨져 있다.

메르비 옘루스-코스키(Mervi Hjelmroos-Koski)

멕시칸햇(*Ratibida columnifera*)
이시크 귀너

종이에 수채, 2017년
42 x 30cm
콜로라도 고유 식물
덴버 식물원(Denver Botanic Garden) 컬렉션

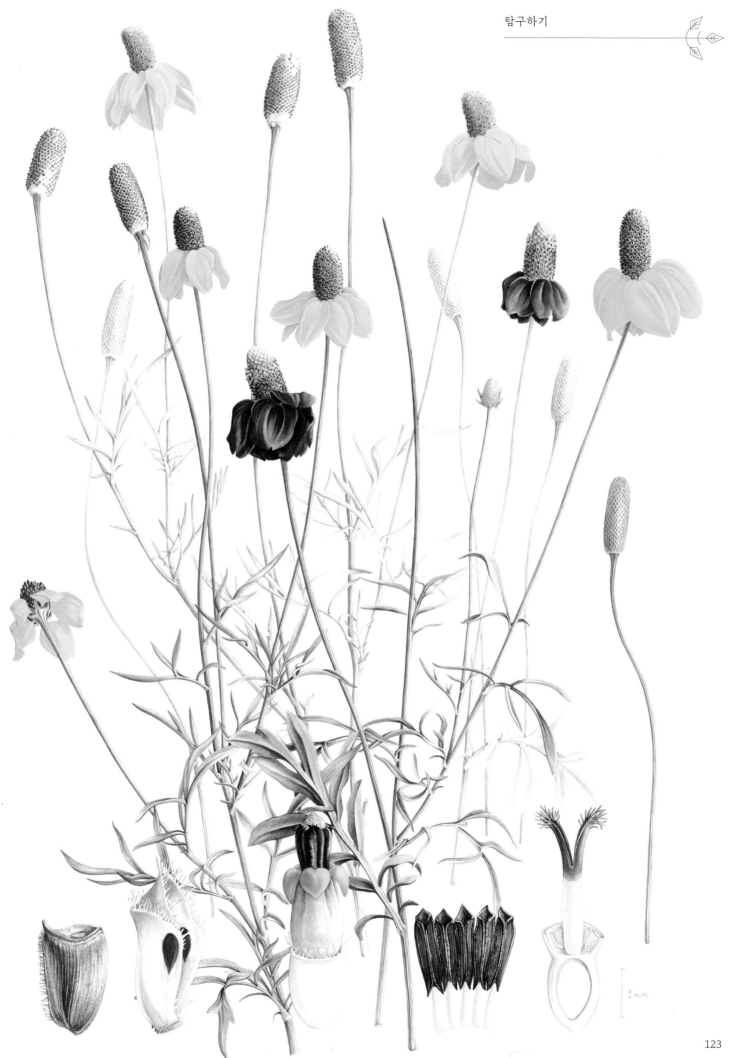

Ratibida columnifera / Denver Botanic Gardens / 이기애, 2017

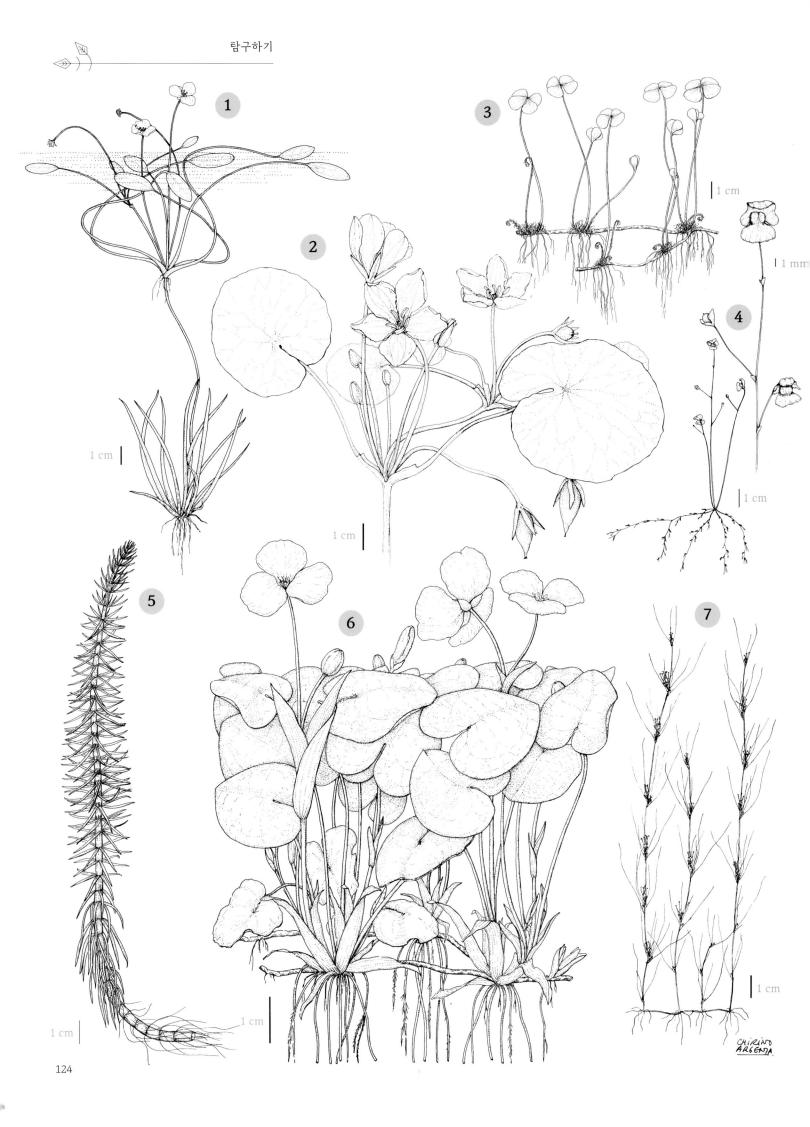

Explore many different types of plants

다양한 종류의
식물들을 탐구하라

종들 간의 차이점을 이해할 수 있는 가장 좋은 방법은 생물분류체계에서 같은 과나 속 생물들에 익숙해지기 위해 이들을 가능한 많이 그려보면 된다. 다양한 종류의 식물들을 탐구할수록 해당 종들만의 특징들에 대해 더 알 수 있다. 식물학 지식은 그린 그림의 수에 비례하여 쌓이는 것이다. 이렇게 하다 보면, 곧 식물이 가진 특징을 더 잘 알아볼 수 있게 될 것이다.

최종적으로, 여러분은 모든 식물 부위의 용어를 알고 있으며 엄청난 테크닉을 가진 식물 세밀화가가 될 수도 있다. 또는 대상 식물에 대해 잘 이해하고 있으며 모든 식물 부위들을 비례에 완벽하게 맞게 그리는 면밀한 관찰자가 될 수도 있을 것이다. 분명 둘 다 좋은 방향이지만, 면밀한 관찰이야말로 언제나 최고의 가치다.

만약 그림의 목적이 한 식물의 특징적 요소들을 식별하고 설명하는 것이라면 선택한 표본의 모든 세부 요소들은 아주 세밀하게 관찰되어야 하며, 가장 효과적이고 명확한 방법으로 묘사되어야 한다. 간단하지만 어려운 과제다.

식물의 모든 부분이 중요하니, 그림 작업 자체보다는 식물 자체에 집중하자. 이렇게 하면 보다 정확한 그림을 그릴 수 있으며, 이러한 그림이야말로 앞으로 수년간 과학계에 보탬이 될 수 있을 것이다.

작품보다 식물이 더 중요하므로, 그림 작업을 하는 동안 식물에 전적으로 집중하라.

개체 감소종이자 보호대상으로 지정된 식물인 이베리아 수생 식물
(Iberian Aquatic Flora)
마르타 치리노 아르젠타

폴리에스터 종이에 잉크, 2014년
42 x 30cm
이 식물들의 대부분은 마드리드의 왕립 식물원 표본실에 보존된 건조 표본을 보고 그렸다.

해당 작품들은 S. 치루하노 브라카몬테(S. Cirujano Bracamonte), A. 메코 몰리나(A. Meco Molina), P. 가르시아 무릴로(P. García Murillo) 저 『스페인 수생 식물. 잎맥의 수소(Flora acuática española. Hidrófitos vasculares)』를 위해 그렸으며 해당 책에 실렸다.

각 종의 이름은 아래 목록과 같다.

1. 물수세미속 나탄스(Luronium natans)
2. 노랑어리연꽃(Nymphoides peltata)
3. 네가래속 바타르다에(Marsilea batardae)
4. 외래종 통발 '기바'(Utricularia gibba)
5. 쇠뜨기말풀(Hippuris vulgaris)
6. 유럽자라풀(Hydrocharis morsus-ranae)
7. 가래속 오리엔탈리스(Althenia orientalis)

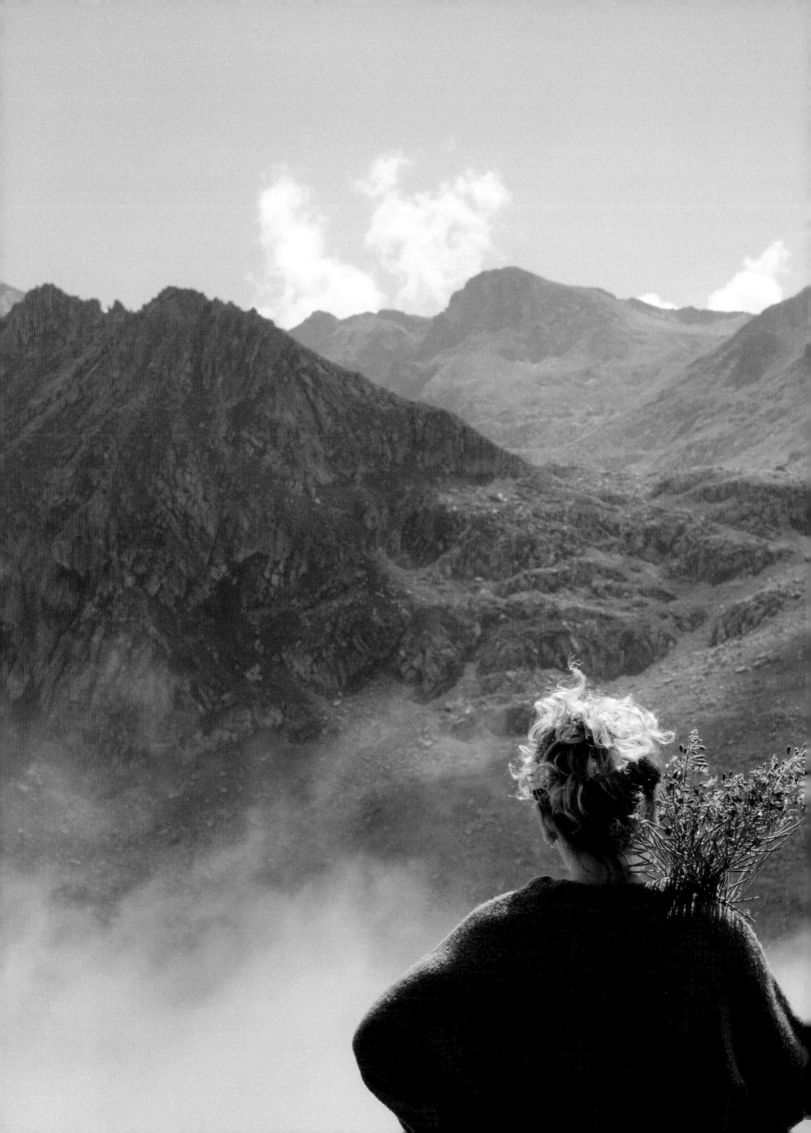

Identification of the species

종 식별하기

식물 세밀화가들은
식물의 세부 요소들에게
식물학자들만큼이나
깊은 주의를 기울여야만 한다.

하나의 식물은 뿌리, 가지, 눈, 잎, 꽃, 열매, 씨와 발아체 등 다양한 기관들로 구성된다. 각각의 기관은 위치와 배열, 그 수와 크기, 형태, 표면 질감, 잎맥, 암수, 수분(受粉)과 성장과 발달, 표면의 무늬와 색깔 등에 따라 달라진다. 식물의 종을 분류하기 위해서는 식물의 DNA 구조와 같이, 보다 심화된 내용도 검토할 수 있다.

종을 식별하기 위해 묘사할 수 있는 식물의 특징은 매우 다양하다. 이러한 특징들은 종류, 형태 또는 구조나 식물의 습성일 수도 있으며, 이는 분류학 기초를 이룬다. 과학자들은 한 종과 다른 종을 비교하는 방법으로 종을 구별하는데, 각각의 특징이 있기에 가능하다. 식물의 특징은 종 분류의 기초적인 정보가 되며, 이 방법을 통해 분류군의 이름을 지을 수 있다. 모든 식물들은 한 가지 식물에게만 주어지는 고유의 학명이 있으며, 이는 국제적으로 인정되는 이름이다. 이 이름들은 식물들 간의 관계를 이해하는 데 유용하며, 정확한 종의 식별을 위해서 꼭 필요하다.

근본적으로 과학자는 해당 종의 가장 세밀한 특징들까지 관찰하고 많은 특징들을 연구하여 분류군을 정한다. 그러므로 식물 세밀화가는 이러한 모든 특징들에 깊게 주의를 기울여야 한다. 물론 학술적 용어들을 몰라서 활자로 된 설명을 이해하지 못할 수도, 종의 진단적 특징을 알지 못할 수도 있다. 이러한 문제들을 극복하는 간단한 방법은, 바로 식물의 모든 세밀한 특징들에 진지하게 주의를 기울이고, 그 특징 하나하나를 명확하고 정확하게 작품으로 표현하는 것이다.

Pleurothallis sp. nov. (Orchidaceae)
플레우로탈리스 종 신종 *(난초과)*

이 식물은 콜로라도 스프링스에 위치한 콜로라도 칼리지(Colorado College)의 마크 윌슨(Mark Wilson)이 컬럼비아 바예델카우카 주 칼리에 위치한 오르퀴데아스 델 바예(Orquideas del Valle) 식물원에서 수입한 것이다. 이 식물은 개화시기에 새로 발견된 종으로 식별되었다. 이 식물은 상세 설명 작성 과정 중 하나인 식물 세밀화 작업을 위해 덴버 식물원으로 옮겨졌다.

1. **속**(Genus, 屬) 공통적인 특징들을 공유하는 식물 그룹에 부여되는 이름. 속은 하나 이상의 식물들로 구성된다. 속의 첫 번째 글자는 항상 대문자로 표기한다.

2. **종**(Species, 種) 속 내에서 고유하고 구별되는 그룹에 부여되는 이름. 특정 종소명(epithet)이다. 이 이름을 쓸 때는 속 다음에 쓴다. 예를 들어 플레우로탈리스 룩투오사(Pleurothallis luctuosa)라는 이름을 쓸 때, 종소명의 첫 번째 글자는 항상 소문자로 쓴다. 만약 해당 종이 새로 발견된 종이라면, 약어로 sp.(= species)라고 쓴다.

3. **신종** nov.는 -nova의 약어로 새로운 종을 나타낸다. 속과 특정 종소명은 보통 이탤릭체로 표기하는 것을 알아두자.

4. **과**(family, 科) 하나 이상의 속으로 구성된 그룹. 과는 난초과(Orchidaceae)와 같이 항상 -aceae로 끝나기 때문에 쉽게 알아볼 수 있다.

5. **플레우탈리스 룩투오사 Rchb.f.**
 (*Pleurothallis luctuosa* Rchb.f.) 해당 종을 처음 설명한 사람의 이름이나 머리글자를 학명 맨 뒤에 이탤릭체가 아닌 로마체로 쓴다.

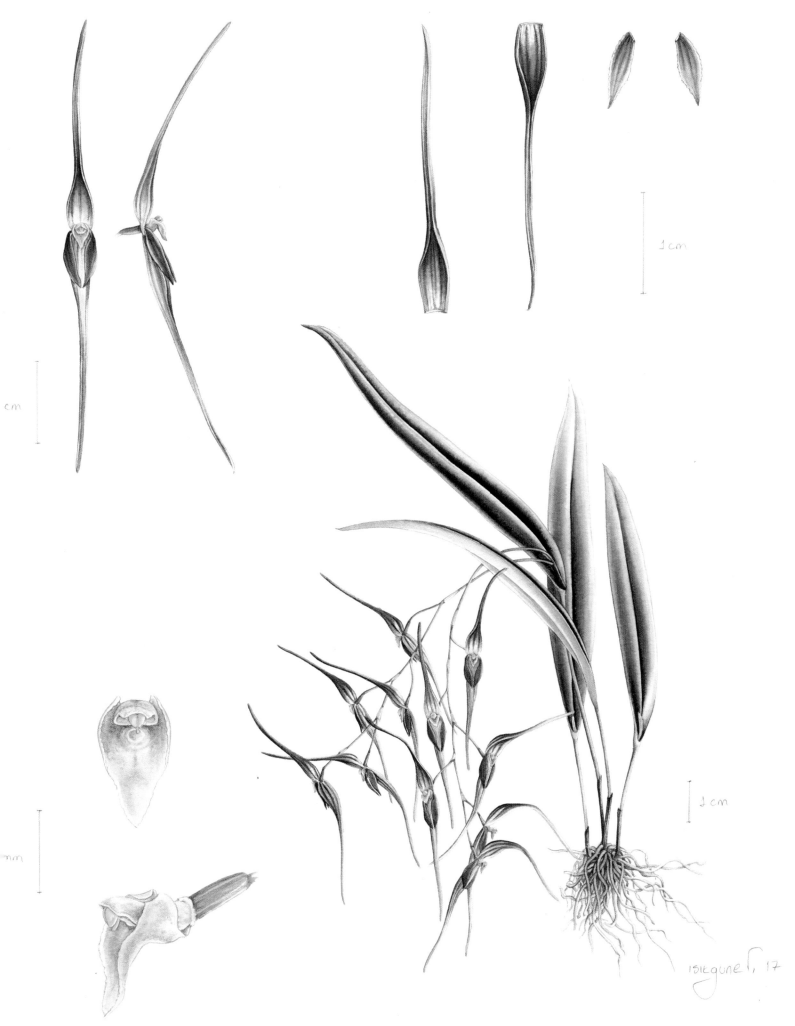

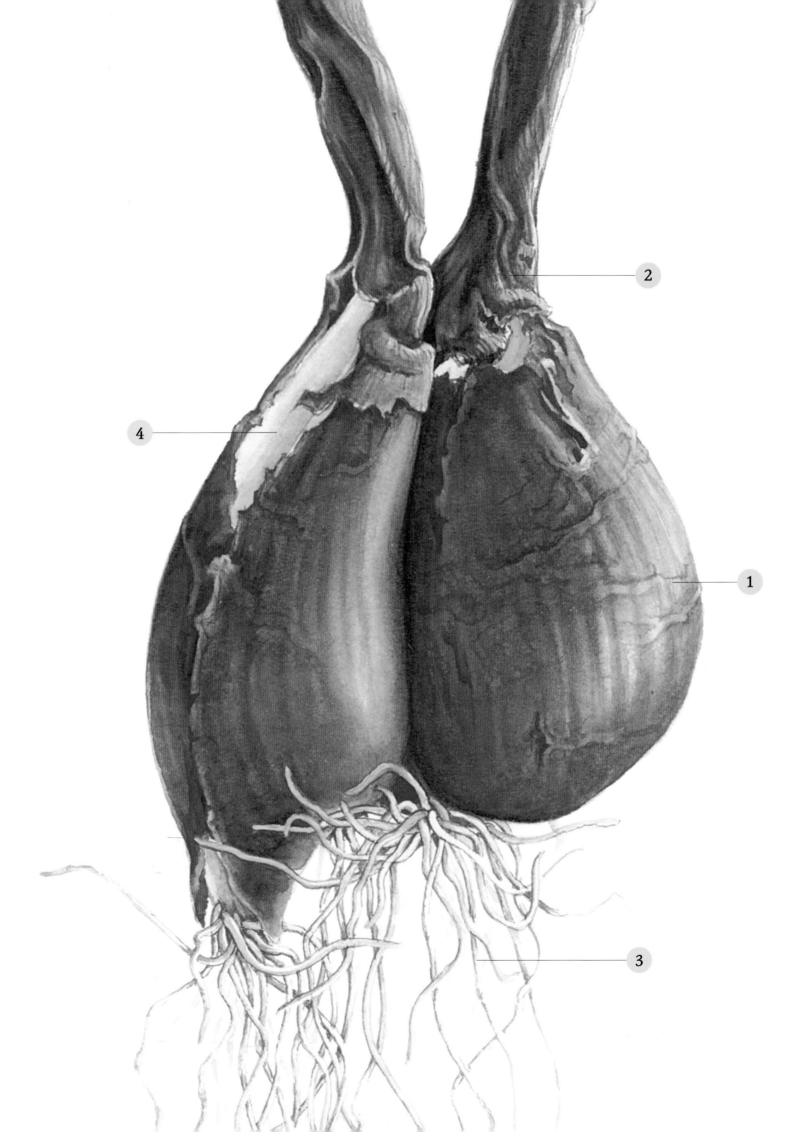

Roots

뿌리

뿌리 조직의 주요 기능은 식물의 지탱과 물 흡수와 영양분 저장이다. 뿌리는 아주 안정적으로 식물을 지탱하기 때문에 거대한 나무도 곧게 서 있을 수 있다. 뿌리 조직은 식물의 모든 기관들이 성장에 필요한 영양소와 용질 미네랄을 공급받을 수 있도록 하고 물을 흡수한다. 대부분 식물의 뿌리 조직은 땅속에 있으며 아래쪽이나 흙 안쪽으로 비스듬한 방향으로 자라지만, 착생 난초와 같은 일부 식물들은 공기 중에 뿌리를 드러내고 대기 중의 수분을 흡수한다.

뿌리 조직의 종류는 크게 세 가지가 있다. 곧은뿌리, 실뿌리와 막뿌리다. 곧은뿌리는 아래로 갈수록 가늘어지는 하나의 주요 뿌리가 흙 아래로 파고 들어가는 형태로, 이 뿌리에서 잔뿌리들이 나오고 식물을 지탱하며 물을 흡수한다. 반면 실뿌리는 주요 뿌리가 없는 섬유질 모양의 뿌리 형태다. 이 뿌리들은 가늘고, 여러 방향으로 자란다. 막뿌리는 약간 다른 조직인데, 마치 가지처럼 땅 위로 자라거나 때로는 잎 뒤쪽에서 자라나기도 한다.

만약 표본의 뿌리가 온전한 상태로 채집해 화분에 심었다면, 초기 연구를 할 시간도 벌고 식물의 여러 가지 정보를 수집할 시간도 확보할 수 있을 것이다. 이 작업을 마친 후에야 뿌리를 흙에서 꺼내 그려야 한다. 뿌리에 묻은 흙은 물로 부드럽게 씻어낸 후, 다음 연구를 준비하자.

뿌리는
식물의 가장 근본적이고
기반이 되는 기관이다.

콜키쿰 스페시오섬 *(Colchicum speciosum)*

어떤 식물들은 아래쪽에 저장 기관이 있다. 이 기관들은 비늘줄기(인경), 알줄기(구경), 덩이줄기(괴경), 뿌리줄기(근경) 또는 다른 구조일 수도 있다. 이들의 주요 역할은 겨울이나 건기 등과 같은 극한의 환경에서 식물이 생존하는 데 필요한 물과 영양분을 저장하는 것이다. 이 콜키쿰은 '알줄기'라고 불리는 독특한 종류의 기관이 있으며, 알줄기 부분 아래에는 실뿌리가 있다.

다양한 저장 기관들은 땅 속 아주 깊은 곳에서 자라기 때문에, 아주 조심해서 파내야 한다. 또한 이들은 아마도 여러분이 생각한 것보다 오래 흙 밖에서 생존할 수 있으니, 연구를 마친 다음에 다시 심어 주는 것을 잊지 말자.

1. 표면 질감에 주위를 기울여야만 한다. 콜키쿰과 같은 몇몇 속의 식물들에게 이 질감이 중요한 진단적 특성일 수 있다.

2. 알줄기에 있는 각각의 갈색 겹은 잎들이며, 이를 '인편(Scale)'이라고 부른다.

3. 가느다란 실뿌리들이 다양한 방향으로 무작위로 자라 있으며, 아주 촘촘하여 서로 엉켜 있기도 하다. 이러한 뿌리의 성질을 작품에 표현해야 한다.

4. 알줄기의 표면 조직이 찢어진 틈으로 저장줄기가 보인다.

Colchicum speciosum

콜키쿰 스페시오섬

1. 부피감 살리기

뚜렷하면서도 세밀하고, 명확한 이미지를 그리자. 채색할 부분의 종이 표면을 물로 적시고, 어두운 영역에 아주 옅게 푼 물감을 칠한다. 덧칠을 하면서 명암의 대조를 더하고 부피감을 준다. 이 첫 채색 작업 때는 항상 종이 표면이 젖은 상태에서 물감을 칠하고 완전히 마른 후 다음 채색에 들어간다. 언제나 그리는 대상과 같은 형태의 붓을 택하는 것이 좋은데, 이 그림의 경우 둥근붓을 써야 한다. 조심스럽게 알줄기의 잎맥 부분을 표현한다.

혼합한 색
그린 골드, 세피아와 스칼렛 레이크.
이 조합을 희석한 물감으로 시작한다.

혼합한 색
카드뮴 레몬, 윈저 블루(그린 셰이드).
줄기 부분의 색을 더 정밀하게 맞추기 위해 물을 많이 섞는다.

2. 색 맞추기

보다 짙게 푼 물감으로 다음 단계를 칠한다. 세필붓을 사용해 조심스럽게 세부 묘사를 늘려 가는데, 잎맥을 칠하고 표면의 곡선과 구부러진 곳들을 더 뚜렷하게 칠한다. 밝은 영역의 색을 관찰하자. 나는 이 부분에 아주 옅게 푼 파랑과 보라를 칠해 더 정확하게 색을 맞추었다.

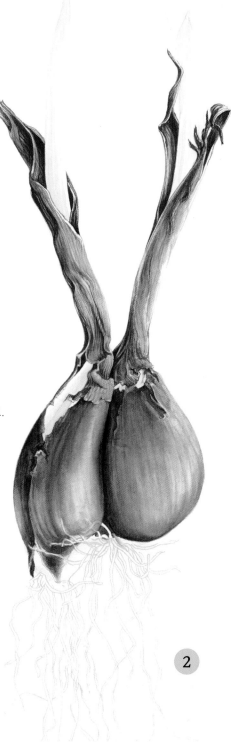

처음 만든 갈색 혼합 물감에 세피아 색을 조금 더 섞는다. 튀어나온 부분과 패인 부분을 관찰하고, 그에 따른 잎맥 방향의 변화를 살펴보자.

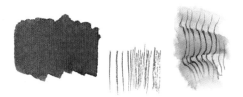

혼합한 색
퍼머넌트 마젠타와 윈저 블루(그린 셰이드). 마른 상태의 종이에 칠할, 아주 옅게 푼 물감을 준비해 대상의 밝은 영역에 칠한다.

3. 색조 더하기

초반 채색 과정에서 세부 요소들을 모두
배치하고 나면, 보다 짙은 물감을 칠하면
서 색조를 지속적으로 더해주는 작업이 쉬
워진다. 사용하고 있는 물감으로 각각의
부분을 칠할 때 물의 양을 줄여서 칠한다.

혼합한 색
아주 짙게 푼 물감을 준비한다. 원래
의 갈색 물감 혼합에 퍼머넌트 마젠
타를 더한다. 일부 물감에는 별도로
페릴렌 마룬 색을 섞어 색을 바꾼다.
두 가지 다른 갈색을 모두 사용해 보
다 생생한 이미지를 표현한다.

4. 마지막 마무리

실감 나고 입체감 있는 이미지가 될 때까
지 덧칠을 하면서 색깔이 실제와 일치하도
록 맞춘다. 표면 질감을 이루는 세밀한 부
분들을 더 자세히 표현하고, 어두운 영역에
더 어둡게 칠한다. 필요한 경우, 옅게 푼 보
라색을 밝은 영역에 칠한다. 줄기의 어두운
부분에 보다 짙은 물감을 덧칠해 더 뚜렷하
게 표현한다. 세필붓을 사용해 실뿌리를 칠
한다. 매우 얇은 뿌리들의 명암을 표현하는
데 초점을 맞춘다. 뒤쪽에 있는 뿌리들은
한 번만 채색해도 충분할 수도 있으나,
앞쪽의 뿌리들은 여러 겹에 걸쳐서 칠하고
뚜렷한 윤곽선을 꼭 그려야 한다.

실뿌리는 줄기 부분을 칠했던 물감을 사용하되
퍼머넌트 로즈 색을 아주 약간만 더해 따뜻한 느
낌을 더하고, 특히 앞쪽의 뿌리들에 이를 집중적
으로 사용한다. 회색이 도는 색은 윤곽선을 그리
는 데 매우 유용하며 섬유질 형태 뿌리의 명암을
강조하는 데도 쓸 수 있다.

Stems

줄기

줄기는
가장 복잡한 식물의
주요 구조적 지지대이다.

줄기는 대부분 땅 위에 있고, 일반적으로 뿌리와 줄기의 굵기와 길이는 지탱할 수 있는 잎의 수에 비례한다. 그러므로 작품에서의 줄기는 그 굵기와 길이를 정확하게 측정해 그려서 자연스럽고 안정적으로 보이게 해야 한다. 대부분의 식물 세밀화에서 줄기를 그릴 때 가장 초점을 맞추어야 할 점은 표피 조직의 질감으로, 줄기의 외부 표면을 덮고 있는 부분이다. 줄기는 뿌리와 나머지 식물 기관들을 연결하는 다리 같은 존재다. 줄기 내부의 관들은 수분과 미네랄을 공급하며, 그 구조와 기하학적 구조에 따라 방대한 종류로 나뉜다. 줄기는 나무 기둥처럼 길고 거대할 수도 있고, 아주 얇고 섬세한 모습일 때도 있다. 어떤 줄기는 나선형으로 자라는 반면, 어떤 줄기는 사각형이나 둥근 모양이기도 하다.

기본적으로 줄기는 목본과 초본으로 분류할 수 있으며, 이들은 매끄러울 수도, 거친 질감을 가지고 있을 수도 있다. 대부분의 초본 줄기는 겨울이나 여름 가뭄에 생존하지 못한다.

파파오페딜륨 말리포엔스 변종 재키
(Paphiopedilum malipoense var. jackii)

어떤 줄기는 표피에 털이 있는데, 이 털은 두꺼울 수도 있고 부드러울 수도 있으며, 각자 길이가 다르기도 하다. 또한 다양한 색깔을 갖고 있기도 하다. 줄기에 돋아 있는 이 표면 털은 주로 식물을 보호하는 역할을 한다. 이 털들의 길이와 자라는 방향은 매우 중요한 특징이다. 이들이 줄기에 연결된 방식, 연결부의 형태, 털끝의 모양 등은 종을 판별하는 기준이 될 수 있다. 필요한 경우 이 부분은 확대하여 더 큰 비율로 그려야 한다. 티타늄 화이트 등의 불투명 흰색 수채 물감이나 흰색 과슈 물감 등을 사용해 줄기 부분의 이 털들을 묘사하자. 옆에 난 털들은 보다 회색을 띤 물감으로 칠해야 흰색 배경에서 잘 보인다. 이 털들이 잘 보이게 하기 위해, 나는 때로 연필을 아주 가볍게 사용하기도 한다.

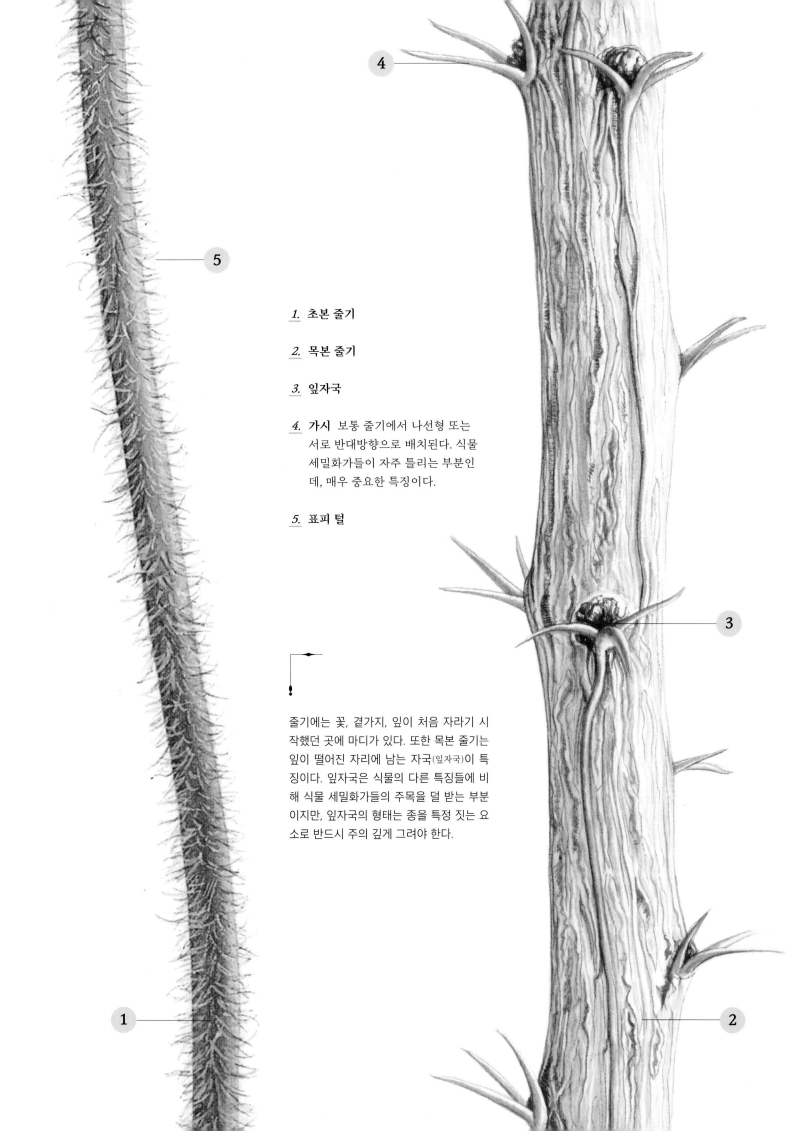

1. 초본 줄기

2. 목본 줄기

3. 잎자국

4. 가시 보통 줄기에서 나선형 또는
서로 반대방향으로 배치된다. 식물
세밀화가들이 자주 틀리는 부분인
데, 매우 중요한 특징이다.

5. 표피 털

줄기에는 꽃, 곁가지, 잎이 처음 자라기 시
작했던 곳에 마디가 있다. 또한 목본 줄기는
잎이 떨어진 자리에 남는 자국(잎자국)이 특
징이다. 잎자국은 식물의 다른 특징들에 비
해 식물 세밀화가들의 주목을 덜 받는 부분
이지만, 잎자국의 형태는 종을 특정 짓는 요
소로 반드시 주의 깊게 그려야 한다.

Heracleum sosnowskyi

서양어수리

1. 바탕색 칠하기

녹색을 띤 바탕색을 어두운 영역에 집중하여 부드럽게
칠한다. 이렇게 긴 줄기를 처음부터 끝까지 한 번에 채색
하기는 힘들다. 구역을 나누어 물감을 칠하는 방법을 시
도해보자. 이 구역들 간에 경계가 생기지 않도록 하기 위
해서는 한 구역의 물감이 마르기 전에 다음 구역을 칠해
야 한다.

2. 녹색 위에 붉은색 칠하기

줄기의 녹색 부분이 완전히 마른 다음,
붉은색의 위치를 표시해주는 정도로만
아주 밝은 붉은색을 칠한다.

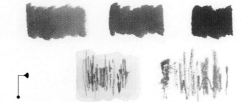

혼합한 색

카드뮴 레몬과 프렌치 울트라마린. 붉은
색을 칠하기 전에 녹색을 몇 겹 칠해 둔다.
이렇게 긴 줄기를 칠하기에 충분한 양의
물감을 준비하도록 하자.

혼합한 색

페릴렌 마룬, 인디고와 퍼머넌트 마젠타. 녹색으
로 칠해 둔 종이에 미리 테스트해 준비한 색이
어떻게 보이는지 확인하자.

붉은색 부분을 칠한 다음에라도 아주 옅게 푼 녹
색 물감을 그 위에 덧칠할 수 있다. 여기서 관건
은 가능한 최소한의 붓질로, 붉은색 물감이 줄기
전체에 번지지 않게 칠하는 것이다.

2

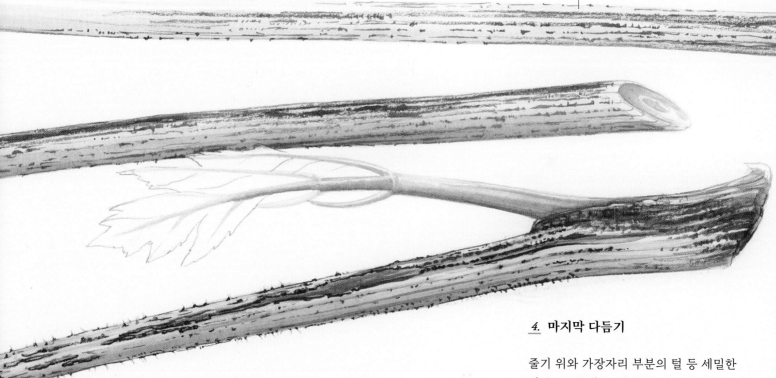

4. 마지막 다듬기

줄기 위와 가장자리 부분의 털 등 세밀한
세부 요소들을 그린다. 나는 000호 붓에
아주 되직한 흰색 물감(티타늄 화이트)을
묻혀서 가지에 돋은 아주 얇은 털들을
칠했다. 가장자리에 난 털들은 약간 더
회색이 도는 색을 칠해 흰색 종이를
바탕으로 더 잘 보이게 했다.

3. 질감과 색

더 정확한 색을 나타내고 질감을 표현하기
위해, 녹색과 붉은색을 몇 번 더 칠한다.
이 단계까지는 물감을 칠할 때 종이에 물
기를 더한 후 칠한다. 어두운 영역에 푸른
빛을 띠는 색을 칠하여 색깔 대비를 점차
크게 한다. 한 번 붉은색 부분의 세부 묘사
를 한 다음에는 그 위에 녹색이나 다른 덧
칠을 해서는 안 된다. 이렇게 덧칠을 할 경
우, 붉은색 물감이 표면 위로 번질 수 있으
며 녹색과 섞여 매우 지저분한 색을 만들
수 있기 때문이다.

혼합한 색

프렌치 울트라마린과 카드뮴 레몬. 프렌치
울트라마린은 다른 색과 분리되는 성질과
특유의 질감 때문에 사용하기 힘든 색일 수
있다. 칠할 때마다 이 색이 잘 섞여 있는지
확인하자.

Dudleya pulverulenta
두들레야 풀베룰렌타 (설산)

1. 선명하게 스케치하기

세밀하고 뚜렷한 연필 스케치가 중요하다. 어디를 채색해야 할지 정확하게 알 수 있어야 하기 때문이다. 꽃대와 주요 줄기 사이의 연결 부위가 반드시 완벽하게 알아볼 수 있게 드러나야 한다.

2. 조심스럽게 시작하기

아주 옅게 푼 물감으로 채색을 시작한다. 어두운 영역과 밝은 영역을 정확하게 관찰하고, 각각의 꽃대가 연결된 부분에 집중한다. 어두운 영역의 경우 종이가 마른 상태에서 물감을 칠한 다음, 이 부분이 마르기 전에 물에 적신 붓으로 경계 부분을 쓸어준다.

혼합한 색
인디고, 카드뮴 레몬과 알리자린 크림슨

3. 색깔 맞추기

미리 섞어둔 물감으로 계속 덧칠하여 줄기의 부피감을 잘 나타낸다. 줄기의 밝은 부분은 칠하지 않은 상태여야 한다. 색을 정확하게 나타내기 위해서는 흰 종이 부분을 유지하는 것이 매우 중요하다. 미리 만들어 둔 회색 물감에 다른 염료를 조금씩 섞어 색을 변형한다. 이 색들을 따로 만들어서, 줄기에서 해당 색을 볼 수 있는 곳에만 칠하자.

+ 윈저 블루(그린 세이드)

+ 카드뮴 레몬

+ 알리자린 크림슨

4. 집중적으로 세부 묘사하기

줄기의 색깔은 아주 밝고 부드러우므로, 마지막 칠을 할 때에도 옅게 푼 물감을 사용한다. 칠할 때 종이를 적신 후 칠하자. 부피감을 더 잘 드러내기 위해 어두운 영역을 약간 더 어둡게 칠하고 필요한 경우 얇은 윤곽선을 그린다. 잎이 줄기에 어떻게 붙어 있는지 명확하게 보여 주기 위해 각각의 연결부 아래쪽에 있는 그림자를 약간 강조해준다.

5. 선명한 이미지 만들기

줄기 아랫부분이나 잎 주위에 색깔을 더하여 섬세하고 명확한 그림자를 그려주어야 더욱 선명한 이미지를 만들 수 있다. 질감을 묘사하고 더 생생한 느낌을 주기 위해서는 강한 색 대비가 꼭 필요하다.

혼합한 색
원래의 회색 물감에 페인즈 그레이를 더했다.

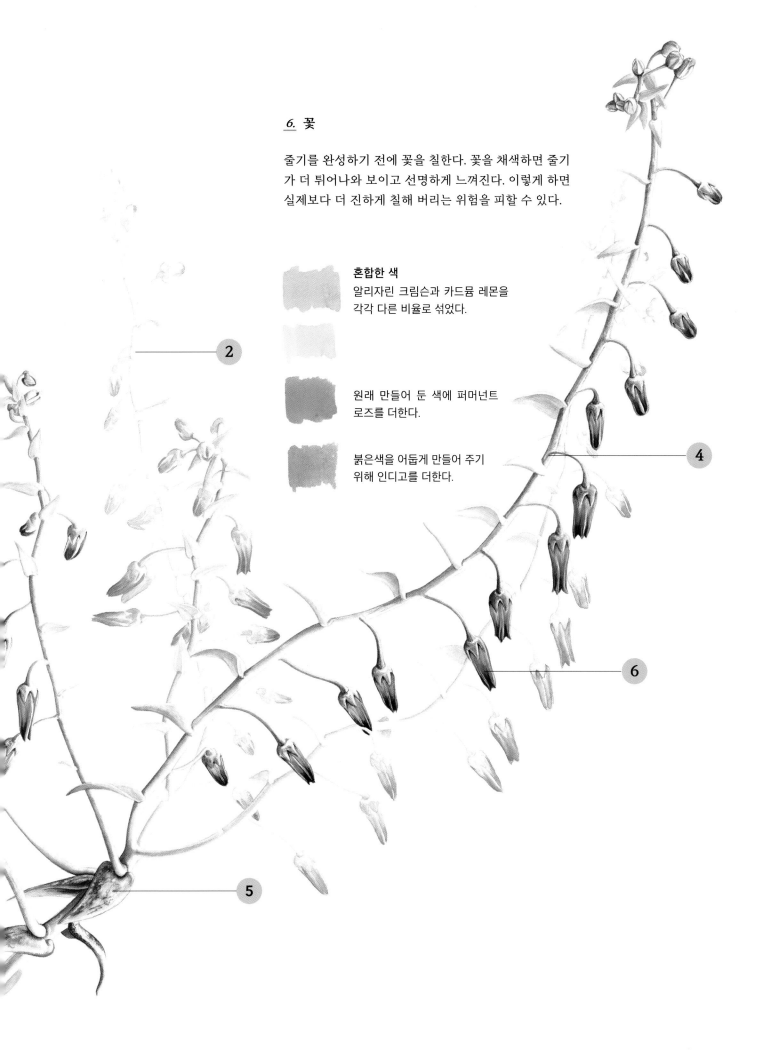

<u>6.</u> 꽃

줄기를 완성하기 전에 꽃을 칠한다. 꽃을 채색하면 줄기
가 더 튀어나와 보이고 선명하게 느껴진다. 이렇게 하면
실제보다 더 진하게 칠해 버리는 위험을 피할 수 있다.

혼합한 색
알리자린 크림슨과 카드뮴 레몬을
각각 다른 비율로 섞었다.

원래 만들어 둔 색에 퍼머넌트
로즈를 더한다.

붉은색을 어둡게 만들어 주기
위해 인디고를 더한다.

Buds

눈

꽃눈은 종자가
형성될 곳에 자라는
미성숙한 봉오리로
식물의 번식을 담당한다.

눈은 잎눈과 꽃눈 모두를 가리킨다. 이들은 그 위치에 따라 분류할 수 있으며 보통 엽액(줄기와 잎이 붙어 있는 사이의 겨드랑이)이나 줄기 끝에 붙어 있다. 눈의 위치는 매우 중요하며 가장 먼저 면밀히 관찰해야 할 부분이다.

꽃눈은 아주 짧은 줄기와, 변형된 잎들이 보호하고 있는 배아 상태의 꽃으로 이루어져 있다. 이 변형된 잎들은 꽃의 여린 부분을 아주 촘촘하고 단단하게 둘러싸고 있으며, 안쪽의 변형된 잎들과 겹쳐져 있다. 중요한 것은 이 변형된 잎들이 다양하게 이루는 조직의 형태로, 이 잎들이 겹쳐져 있는지 가장자리에 있는지 여부, 그리고 눈의 전체적인 모양 등이다. 이 잎들은 보통 모든 종에 공통적으로 적용되는 일정한 순서로 배열되어 있는데, 이를 개엽(開葉, aestivation)(눈에서 포개진 잎이나 꽃잎이 펼쳐지는 모양 – 역주) 또는 아층(芽層, estivation)(눈 속에 피어날 잎이나 꽃이 배열되어 있는 상태 – 역주)이라고 하며 꽃눈이 벌어지기 전에 그 안에서 꽃의 기관들이 배열되어 있는 상태를 말한다. 개엽은 분류학상 중요한 진단적 특성이 될 수 있다.

쥐방울덩굴(*Aristolochia griffithii*)

눈이 바로 아래 줄기와 어떻게 연결되어 있는지, 그리고 주경(Main stem, 제일 먼저 나오거나 중심이 되는 줄기)에는 어떻게 붙어 있는지를 반드시 면밀히 관찰하고 명확하게 그려야 한다. 식물 세밀화에서는 이러한 디테일이 항상 잘 보이지는 않을 수 있다. 이 부분들이 잎이나 꽃 뒤에 가려져 보이지 않는 쪽으로 식물의 위치를 잡을 수 있기 때문이다. 하지만 작품 전체에서 이 부분 중 최소 한 개의 예시는 명확하게 보이도록 위치를 선정해야 한다. 이 디테일들이 보이도록 식물을 보는 각도를 바꾸는 방법도 있다. 단, 식물이 생생하고 자연스러운 모습으로 보여야만 한다. 디테일이 잘 보이는 위치와 사실적인 위치 사이에서 무게 중심을 잘 잡아 식물의 위치를 선정하자.

1. 꽃눈

2. 꽃

3. 잎눈 잎이 벌어지기 전에는 잎의 양쪽 가장자리 부분이 서로 맞대어져 있다는 점을 주목하자.

4. 연결 부위에 세심한 주의를 기울이자.

5. 잎의 엽액에 있는 이 작고 뾰족한 부분이 눈이지만, 꽃눈인지 가지인지는 알 수 없다. 이렇게 세밀한 디테일은 식물 세밀화가도 놓칠 수 있는 부분이지만, 이런 것들을 포착하는 것이야말로 사실 정말 중요한 일이다.

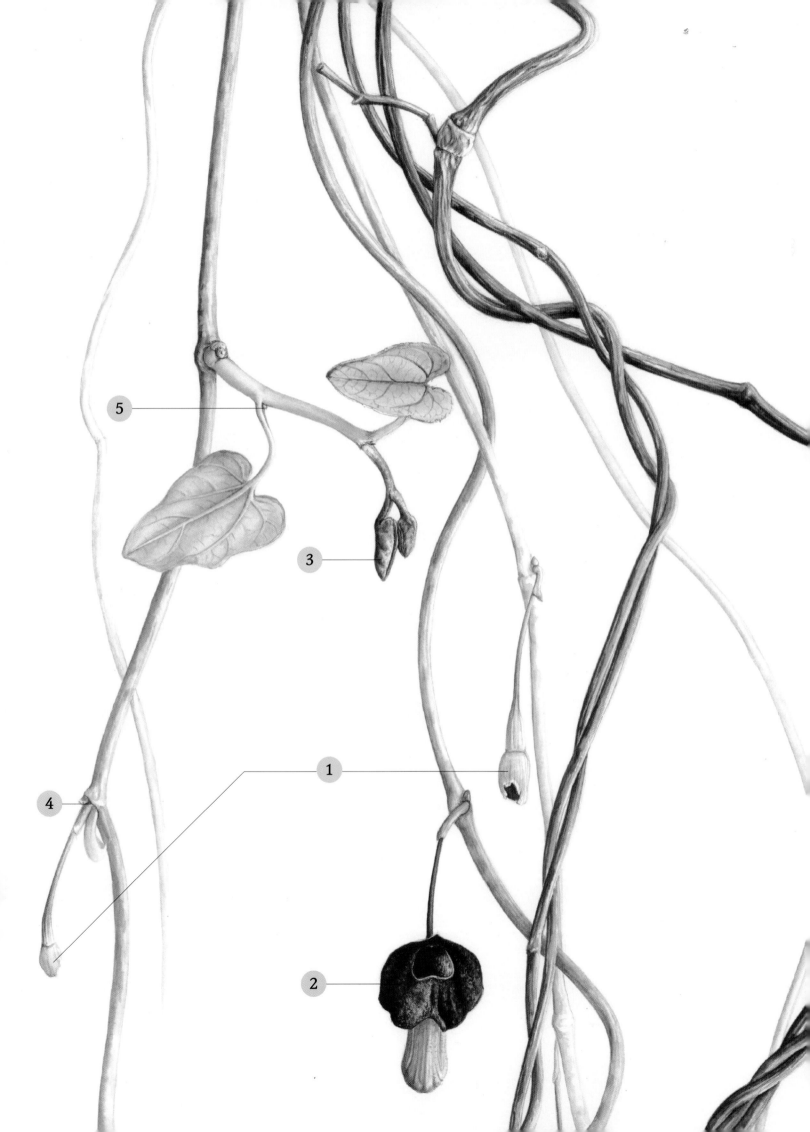

Rhododendron caucasicum

로도덴드롱 카우카시움(진달래속)

1

2

혼합한 색

카드뮴 레몬, 페인즈 그레이와 퍼머넌트 로즈. 각각의 염료를 아주 약간씩만 덜어 낸 후 넉넉한 양의 물에 잘 섞이도록 풀어야 아주 옅은 색을 만들 수 있다.

1. 최초 채색은 섬세하게

이렇게 밝은 색의 대상을 채색할 때는 미묘한 붓놀림으로 부드럽게 색을 입히는 작업이 중요하다. 아주 옅게 푼 물감들을 혼합해 밝은 미색 물감을 준비하는데, 이렇게 옅은 색을 아주 세밀하게 칠하는 작업은 매우 어려울 수 있다. 이럴 때 권하고 싶은 방법은 다음과 같다. 일단 옅게 푼 물감을 준비하되, 수분이 살짝 증발할 때까지 조금 기다리면 미세하게 짙지만 여전히 밝은 톤의 물감이 된다. 그리고 세필붓을 사용하되 과하게 묻은 물감을 여분의 종이에 닦아낸 다음, 그림의 종이가 마른 상태에서 그림자 부분을 칠하는 것이다. 물에 살짝 적신 붓으로 이렇게 칠한 부분의 가장자리를 쓸어내 부드럽게 만드는 작업을 잊지 말자.

2. 다채로운 색상의 포엽

포엽 부분에서 다양한 색상들을 볼 수 있다. 식별할 수 있는 색깔들을 모두 따로 준비하되 이 색들을 하나씩 차례로 쌓듯이 칠해나간다. 노란색 물감을 칠한 다음, 붉은색을 볼 수 있는 곳에 한해 노란색 위에 해당 색을 칠한다. 그리고 어두운 영역에는 푸른색 계통의 색을 조심스럽게 더해준다. 이렇게 한 겹씩 칠하는 과정을 포엽의 형태가 드러날 때까지 반복한다. 이 단계에서는 포엽들의 형태를 정확히 묘사하는 것이 매우 중요하다. 포엽 하나하나의 명암을 주의 깊게 관찰하면 그 형태와 모양을 잘 볼 수 있을 것이다.

그린 골드, 퍼머넌트 로즈와 페인즈 그레이

+ 스칼렛 레이크

+ 퍼머넌트 로즈

+ 프렌치 울트라마린과 그린 골드를 조금 더 추가

3. 눈의 형태

어두운 영역을 칠할 물감의 색을 변경한다. 같은 방법으로 덧칠을 해 나가되 각각의 눈의 명암을 표현하는 데 집중한다. 물의 양이 적은 물감을 조심스럽게 칠하여 눈들의 형태와 구조를 정확하게 묘사한다. 아주 가는, 00호나 그 이하 호수의 붓을 사용해 각 가장자리, 곡선과 구부러진 곳의 윤곽선을 그린다. 각각의 꽃잎들이 어떻게 겹쳐져 있는지, 어느 것이 위에 있고 어느 것이 아래 있는지를 이해할 수 있도록 가능한 명확하게 나타낸다. 가장 어두운 부분을 작은 구역으로 나누어 가며 조심스럽게 칠한다. 맨 마지막에 노란빛을 띤 미색을 옅게 덧칠해 실제와 더 비슷한 색으로 맞추어 준다.

4. 포엽의 질감

미리 섞어 둔 다양한 색의 물감을 사용해 덧칠을 해 나간다. 종이 위에 겹쳐 칠하면서 섞는데, 포엽의 형태를 입체적으로 표현하도록 신중히 덧칠을 한다. 맨 마지막에는 보다 따뜻한 느낌의 붉은색을 칠해 실제 색과 가깝게 맞추고, 어두운 그림자 부분에는 갈색 계열 색을 더해 깊이감을 준다. 최종 채색시 물의 양을 아주 적게 한 물감을 사용해 질감을 표현한다.

처음 만들었던 노란색 물감에 뉴트럴 틴트 색을 약간 더한다.

혼합한 색
카드뮴 레몬, 윈저 블루(그린 셰이드)와 뉴트럴 틴트

혼합한 색
그린 골드, 스칼렛 레이크, 프렌치 울트라마린. 여분의 종이에 물감을 닦아내어 붓에 물기 없는 물감이 묻도록 한다. 이렇게 물기 없는 물감을 부드럽게 칠하면 질감을 정확하게 표현할 수 있다.

혼합한 색
세피아와 프렌치 울트라마린. 이 어두운 색상들은 작은 구역이나 윤곽선에만 사용한다. 이 색들은 색상 대비를 강화하고 그림에 깊이를 더하기 좋은 색이나, 과하게 사용하거나 필요 이상으로 넓은 범위에 사용하면 대상의 색을 부정확하게 바꿀 수도 있다.

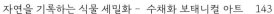

Leaves

잎

식물 세밀화가에게 잎은 기초적이면서도 어려운 소재다. 잎의 모양을 설명하고 줄기에 달려 있는 배열을 설명하는 수없이 다양한 용어들이 있다. 이들은 잎자루부터 잎 끝까지, 가장자리에서 잎맥까지, 그리고 표면 질감에 이르기까지 모두 다르다. 또한 어린 잎이 성숙한 잎과 모양이 다를 수 있다.

잎은 크게 홑잎과 겹잎 두 가지로 분류할 수 있다. 홑잎은 잎몸이 나뉘지 않은 한 장의 잎으로 된 잎인 반면, 겹잎은 여러 개의 작은 잎으로 구성되어 있다. 잎은 유병과 무병으로 나뉘는데, 유병은 잎자루를 통해 식물 줄기에 붙어 있는 잎인 반면 무병은 잎자루 없이 바로 줄기에 붙어 있는 잎이다.

이렇게 저마다 다른 형태, 질감과 구조는 모두 분류학상의 진단 기준으로 사용된다. 그러므로 식물 세밀화가는 반드시 이렇게 다양한 잎의 형태를 관찰하고, 이해하며 올바르게 그림으로 표현하는 능력을 갖추어야 한다. 식물 세밀화에서는 잎의 배열과 부착 방식과 잎맥에 아주 세심한 주의를 기울여야 한다.

대부분의 식물들의 주요 생명 기능은 잎에 좌우된다.

노토파구스속 알레산드리
(Nothofagus alessandrii)

1. 기본적인 잎의 예

2. 어린 잎의 색은 성숙한 잎과 다를 수 있다.

3. 잎이 줄기에 연결되는 형태는 진단적 용도로 사용된다. 이 부분은 작품에서 반드시 명확하게 묘사되어야 한다.

4. 잎은 줄기에 붙어 있으며 항상 엽액에 눈이 있다. 이는 잎을 식별하는 방법이지만, 때로 눈이 보이지 않는 경우도 있다.

5. 어떤 식물들은 잎자루 부분에 한 쌍의 '탁엽'이 붙어 있기도 하며, 이는 잎이 눈 안에 들어 있는 상태일 때 잎을 보호하는 역할을 한다. 그러나 대부분 나중에 떨어진다.

6. 잎은 가지에 붙는 배열에 따라 분류한다. 이렇게 다양한 배열을 표현하는 많은 용어들이 존재한다. '마주나기' 로 붙는 잎의 경우, 잎들이 마디의 양쪽에 한 쌍으로 붙어 있는 것이고 '돌려나기'의 경우 세 장 이상의 잎이 마디 하나에 각도를 다르게 하여 붙는 것이다. 이 노토파구스속 알레산드리는 또 다른 '어긋나기' 배열을 보여주는데, 잎이 한 마디에 하나씩 줄기 둘레에 위치해 나선형을 이룬다. 잎의 배열은 식물 세밀화가가 꼼꼼하게 관찰해야 할 첫 번째 특징이다. 숨은 패턴을 관찰하고 어떻게 잎들이 배열되어 있는지 면밀히 살펴보자. 이는 같은 과 식물들을 찾아내고 분류하는 데 매우 중요하다.

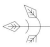

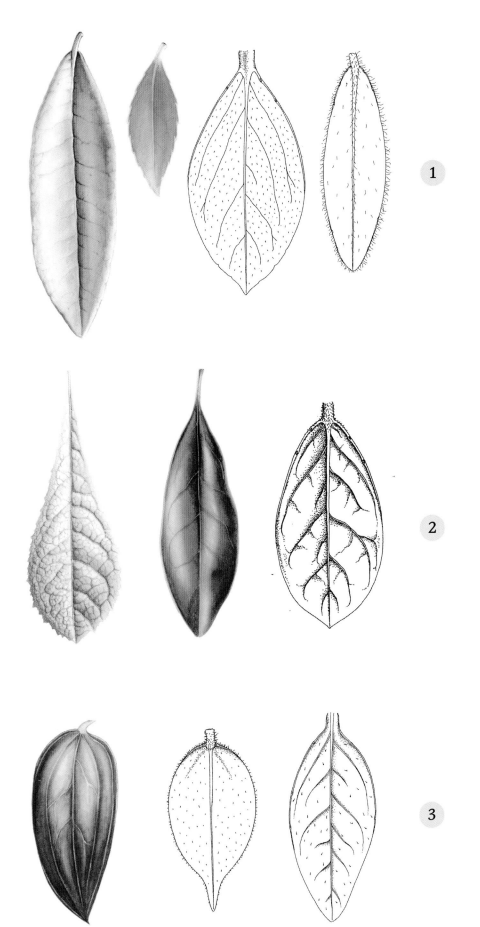

Diversity
다양성

잎의 모양을 정확하게 그린다. 일단 중심부의 맥인 주맥을 그린 다음, 잎의 가장 넓은 부분에 집중하자. 잎맥 상 가장 넓은 부분의 위치는 잎 모양의 종류를 이해하는 데 중요하다. 잎 모양의 종류는 크게 세 가지로 나뉘는데, 중심이 가장 넓은 모양*(1)*, 끝 부분이 넓은 모양(2), 잎자루 쪽이 넓은 모양(3)이다.

한 가지 종을 다른 종과 구별하기 위해 잎의 정단부(잎의 맨 끝부분 – 역주), 기저부(줄기나 잎자루에 가까운 부분 – 역주)와 가장자리의 형태를 설명하는 수많은 용어들이 있다. 예를 들어 잎의 정단부가 둥근 모양이라면 '둔두(obtuse)', 뾰족한 모양이라면 '예두(acute)' 또는 '첨두' 라고 한다. 잎의 가장자리도 다양한 모양이 있는데, 매끄러운 모양, 물결치는 듯한 모양, 나선형 모양 등이 있다. 심지어 가장자리에 달린 가시의 방향도 중요하다. 잎 기저부의 형태와 잎자루에 연결되는 방식에도 다양한 종류가 있다. 원형에 가까운 잎도 있고, 하트 모양의 잎도 있으며 한 잎 안에서 가장자리의 길이나 형태가 각기 다른 잎도 있다.

우리는 잎 한 장을 그릴 때도 이렇게 다양한 특징들이 존재한다는 사실을 이해해야 한다. 한 종을 다른 종과 구별해주는 것은 바로 이러한 세부 요소들이다. 식물 세밀화가라면 이러한 잎들의 특징 중 하나라도 놓쳐서는 안 되며, 특히 초심자의 경우에는 더욱 주의해야 한다. 시간이 지나고 경험이 쌓여서 식물의 특징들에 보다 친숙해지면, 어떤 특성들에 반드시 주의를 기울여야 하는지 보다 잘 알게 될 것이다.

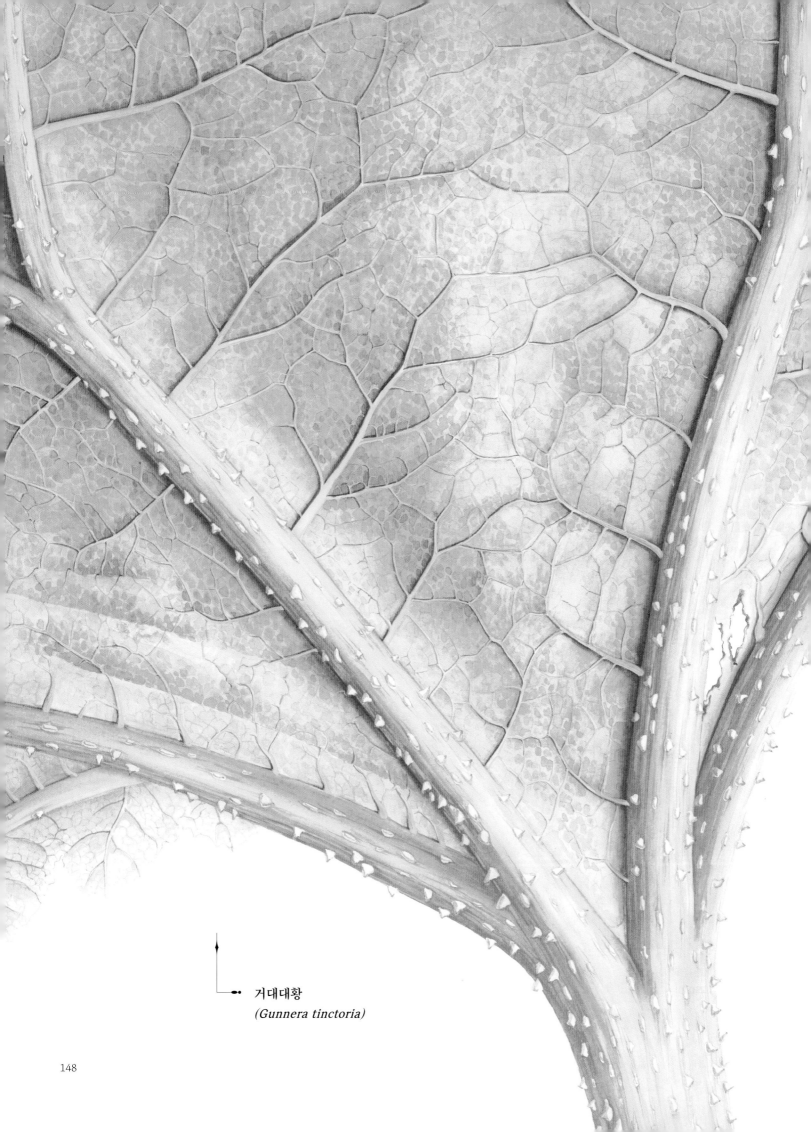

거대대황
(Gunnera tinctoria)

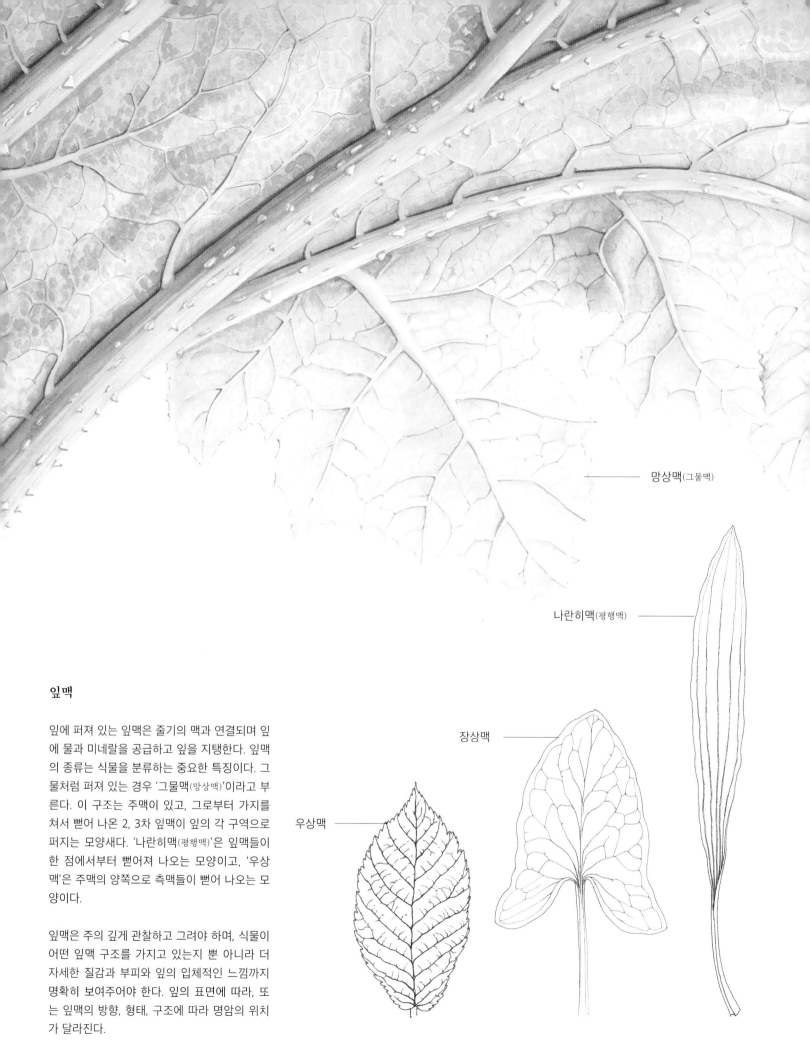

망상맥(그물맥)

나란히맥(평행맥)

장상맥

잎맥

잎에 퍼져 있는 잎맥은 줄기의 맥과 연결되며 잎에 물과 미네랄을 공급하고 잎을 지탱한다. 잎맥의 종류는 식물을 분류하는 중요한 특징이다. 그물처럼 퍼져 있는 경우 '그물맥(망상맥)'이라고 부른다. 이 구조는 주맥이 있고, 그로부터 가지를 쳐서 뻗어 나온 2, 3차 잎맥이 잎의 각 구역으로 퍼지는 모양새다. '나란히맥(평행맥)'은 잎맥들이 한 점에서부터 뻗어져 나오는 모양이고, '우상맥'은 주맥의 양쪽으로 측맥들이 뻗어 나오는 모양이다.

우상맥

잎맥은 주의 깊게 관찰하고 그려야 하며, 식물이 어떤 잎맥 구조를 가지고 있는지 뿐 아니라 더 자세한 질감과 부피와 잎의 입체적인 느낌까지 명확히 보여주어야 한다. 잎의 표면에 따라, 또는 잎맥의 방향, 형태, 구조에 따라 명암의 위치가 달라진다.

Asplenium scolopendrium

골고사리

1. 세심하게 스케치하기

잎 가장자리의 모든 곡선과 구부러진 부분을 관찰한다. 잎의 움직임에 따라 잎 표면의 명암이 바뀔 것이다. 그러니 주의해서 잎을 측정하고 정확하게 옮겨 그리자. 잎맥은 너무 진하지 않게, 옅은 연필 선으로 그려 두면 도움이 된다.

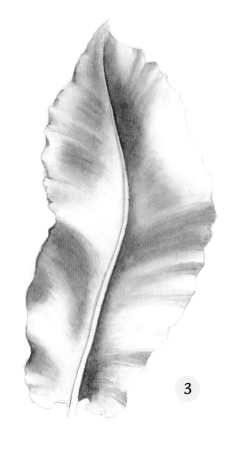

3. 몇 겹 더 칠하기

물감을 섞어 만족스러운 색이 나왔다면 그 물감을 써서 몇 겹을 더 칠하되, 전에 칠했던 부분이 완전히 마른 다음 칠한다.

2. 명암

물감을 섞어서 어두운 영역에 부드럽게 칠한다. 이 잎은 아주 광택이 있는 잎이므로 잎 위에서 빛의 움직임을 포착하는 것이 중요하다. 밝은 부분은 종이의 흰색이 보이도록 남겨두자. 붓을 잎맥 방향으로 움직이며 칠한다. 이 잎의 예에서는 주맥이 휘어있고 잎맥이 또렷하지 않아 덕분에 붓질을 더 쉽게 할 수 있다.

혼합한 색
그린 골드, 인디고, 프렌치 울트라마린, 카드뮴 레몬. 푸른색보다는 노란색을 더 띠도록 만들었고, 미리 만들어 두었던 옅게 푼 물감을 사용했다.

덧칠하기 전에는 항상 같은 재질의 여분 종이에 시험해 본 뒤 칠하자. 반드시 전에 칠한 부분이 완전히 마른 다음에 칠해야 한다.

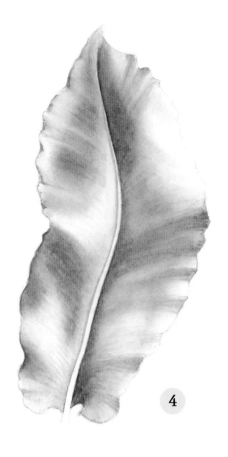

4

5. 잎맥에 집중하기

이제 잎맥을 중점적으로 칠할 차례다. 잎맥들은 아주 가느다란 나란히맥으로 선명하거나 도드라지지 않지만 표면에 닿는 빛과 아름답게 조화를 이루고 있다. 종이 표면을 물로 적신 뒤, 이 얇은 잎맥들을 농도 짙은 물감으로 칠하자. 너무 옅게 푼 물감을 사용하거나 물이 너무 많으면 전에 칠해둔 것을 망칠 수도 있으니 주의하자. 중심에 위치한 잎맥인 주맥은 아주 선명하고 또렷하다. 이전 단계에서 이 주맥을 이미 채색했을 수도 있지만, 이번 단계와 다음 단계에서도 이 부분을 더 강조해야 할 것이다.

여분의 종이에 물을 적시거나 마른 상태로 붓 자국을 내어 어떤 표면에 그리는 것이 표면 질감을 가장 잘 표현할 수 있을지 시험해보자.

6. 깊이감 표현하기

색의 생생한 깊이감을 표현하기 위해서는 대상과 같은 색이 나타날 때까지 같은 방법으로 여러 번 덧칠을 해야 하므로, 만든 색이 대상 색과 같은지 여부가 중요하다. 이 과정에서 대상의 특징을 표현하기 위해 몇 번 더 덧칠을 해야 할 수도 있다.

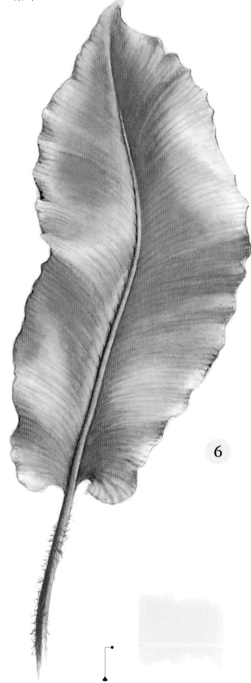

6

4. 하이라이트

이제 밝은 부분에 집중할 차례다. 하이라이트 부분은 항상 종이처럼 하얗지만은 않다. 자세히 들여다보면, 아주 멋진 반사광 색을 볼 수 있을 것이다. 이 잎의 경우 반사된 색은 매우 아름다운 파란색이었다.

미리 만들어둔 녹색 물감에 프렌치 울트라마린을 약간 섞어서 사용했다. 명심해야 할 점은 여러 번 덧칠을 해야 하므로 아주 옅게 푼 물감을 준비하여, 인내심을 가지고 작업해야 한다는 점이다.

후반부 덧칠 때는 더욱 푸른빛을 띠는 색을 칠하고자 아주 약간의 윈저 블루(그린 셰이드)를 섞었다.

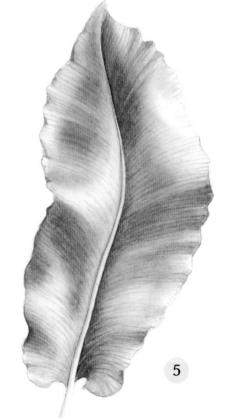

5

이 예에서 몇 번 덧칠을 한 후 잎이 너무 파란빛이 돈다고 느껴져서, 옅게 푼 노란색 계열 물감을 주로 어두운 영역에 집중하여 전체적으로 칠해주었다.

Paeonia wittmanniana

위트먼작약

1. 큰 붓을 사용하자

이렇게 넓은 면적을 칠할 때는 아주 옅게 푼 물감을 큰 호수 붓으로 칠한다. 바탕색을 칠할 때는 물을 많이 섞어서 붓의 움직임이 멈추기 전에 물이 다 말라 버리지 않도록 하자.

혼합한 색
그린 골드, 윈저 블루(그린 셰이드)와 약간의 퍼머넌트 로즈

2. 잎맥

첫 번째 채색을 할 때부터, 끝이 아주 뾰족한 붓으로 잎맥을 표시해둔다. 잎맥 주위 어두운 영역의 위치를 자세히 관찰한다.

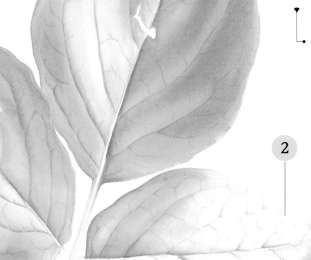

혼합한 색
페인즈 그레이, 윈저 블(그린 셰이드)와 카드뮴 레

4. 가장자리

가장자리와 구부러진 부분, 곡선을 칠할 때는 세심한 주의를 기울여야 한다. 이 부분의 색조는 아주 어둡고 선명할 수도 있고, 가장자리를 따라 얇게 밝은 선을 그려야 할 때도 있다.

3. 밝은 영역

전반적인 이미지와 디테일 내에서 명암을 주의 깊게 보고 이해한다. 이후 덧칠을 할 때는 식물의 어두운 부분을 칠해야 하며 밝은 부분은 칠하지 않은 상태로 유지하거나 물감을 아주 옅게 풀어 칠한다. 나는 밝은 영역에는 종이를 물에 적시지 않은 상태에서 아주 연한 푸른색을 옅게 칠하여 색깔 대비를 유도하고 실제와 더 색이 비슷해지도록 만들었다.

5. 줄기

줄기는 칠해야 할 부분이 크지 않으므로, 종이 표면을 적시는 데 많은 물이 필요하지 않다. 끝이 가느다란 붓을 사용해 손이 흔들리지 않게 하여 줄기 오른쪽의 밝은 영역을 표현하도록 하자.

6. 질감

처음과 같은 방법으로 채색해 나가되
색조를 짙게 하고 물감을 더 진하게 만들
면서 작업한다. 이렇게 부드러운 질감의
잎은 물감을 옅게 풀어서 가능한 붓 자국
을 남기지 않고 한두 번 만에 칠하는 것이
핵심이다.

7. 잎맥을 더 선명하게

진한 물감을 사용해 잎맥을 더
또렷하게 표현한다. 긴 잎맥의
그림자 부분을 살짝 적신 후
물감을 칠했다. 짧은 잎맥들은
종이가 마른 상태에서 칠했으며
젖은 붓으로 물감을 칠한 가장자리를
부드럽게 표현해주었다.
아주 가느다란 잎맥들은 물기 없
는 가느다란 붓으로 선을 그려 주
는 방법이 효율적이다.

처음 칠한 것과 같은
색을 사용하되 염료를
추가했다.

미리 만들어 둔 물감
에 그린 골드를 더 섞
었다. 넓은 부분에 칠
해야 할 경우 물감을
희석해서 사용하자.

밝은 영역에 보다 푸른빛이 도는
색을 칠해 실물과 색이 더 비슷해
지도록 했다.

8. 색 맞추기

식물의 진정한 색을 관찰하고, 본인의 그림과 비교해보자.
필요한 경우 섞어둔 물감의 색을 바꾸어야 한다. 세부
요소를 그린 다음, 그 위에 옅게 덧칠을 하는 것을 두려워
해서는 안 된다. 디테일이 흐릿해지면 위에 다시 칠하면 되
고, 이는 꼭 필요한 작업이다. 이러한 채색 방법에는 특정
규칙이 없다는 것을 이해해야 한다. 아주 세밀한 잎맥을
그리는 작업을 한 후에라도, 아주 옅게 푼 물감을 잎 전체
에 칠해야 할 수도 있다.

9. 잎맥 마무리하기

잎맥의 색이 잎의 색보다 연하다. 이런 경우에는 물감을 닦아낼 수
도 있다. 붓끝이 아주 뾰족한 붓을 사용해 잎맥의 가장 윗부분을
살짝 적신 후, 즉시 페이퍼 타월로 이 부분을 찍어내면 물감의
염료가 닦아진다. 이렇게 하면 잎맥을 나타내는 선명하고 보다
밝은 색의 선이 생긴다. 이 방법을 쓴 후 잎맥의 굵기가 정확하지
않다면, 어두운 영역에 약간의 물감을 칠한 다음 더 좁은 범위에
같은 방법을 적용해보자.

Prenanthes cacaliifolia
왕씀배속 카칼리폴리아

1. 명암

전체 잎과 미세한 잎맥들 사이의 명암을
면밀히 관찰하자. 잎맥들 사이의 어두운
영역에는 옅게 푼 물감을 섬세하게 칠해
줄 필요가 있는 반면, 통일감을 주기 위해
잎 전체에는 더 큰 붓으로 채색해야 한다.
전에 칠한 부분이 완전히 말랐는지 반드시
확인한 다음 덧칠을 하자. 이 첫 단계에서
잎맥의 일부를 표시해두자.

혼합한 색
그린 골드, 인디고와 약간의
퍼머넌트 로즈

2. 색조 대비 강하게 만들기

녹색을 계속해서 덧칠하되 물감의 농도를
점차 짙게 한다. 바탕을 칠할 때는 항상 물
을 더하고, 색조의 대비를 강조해준다.
밝은 영역에는 푸른색을 띠는 물감을 옅게
풀어 칠해야 할 때도 있다. 잎맥의 색을 선
형태로 부드럽게 칠한다. 이 단계에서는
아주 연한 물감을 사용하는 것이 중요하다.

혼합한 색
원래 만들어 두었던 색
에 인디고와 윈저 블루
(그린 셰이드)를 조금 더
했다.

혼합한 색
페릴렌 마룬, 인디고와
퍼머넌트 마젠타의 조
합은 잎맥의 색을 나타
내기 시작하는 단계에
쓰기 적합하다.

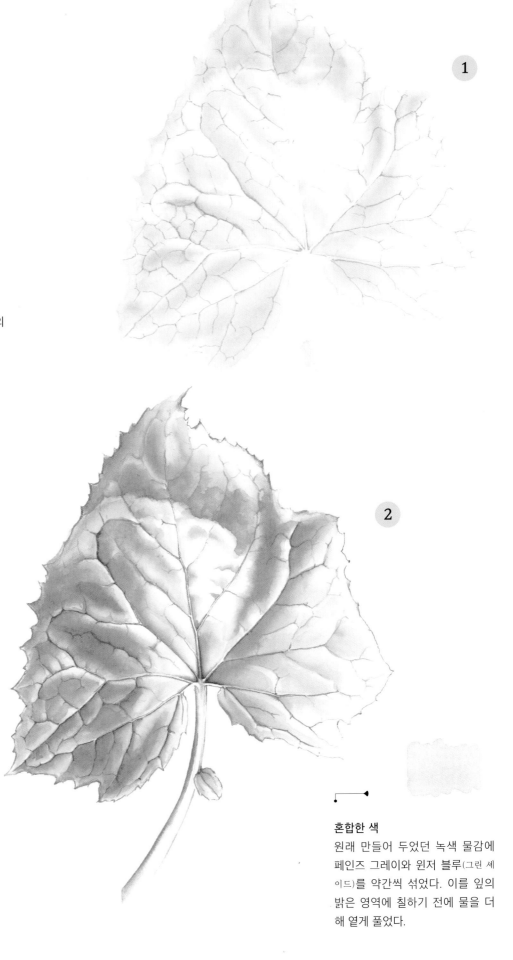

혼합한 색
원래 만들어 두었던 녹색 물감에
페인즈 그레이와 윈저 블루(그린 셰
이드)를 약간씩 섞었다. 이를 잎의
밝은 영역에 칠하기 전에 물을 더
해 옅게 풀었다.

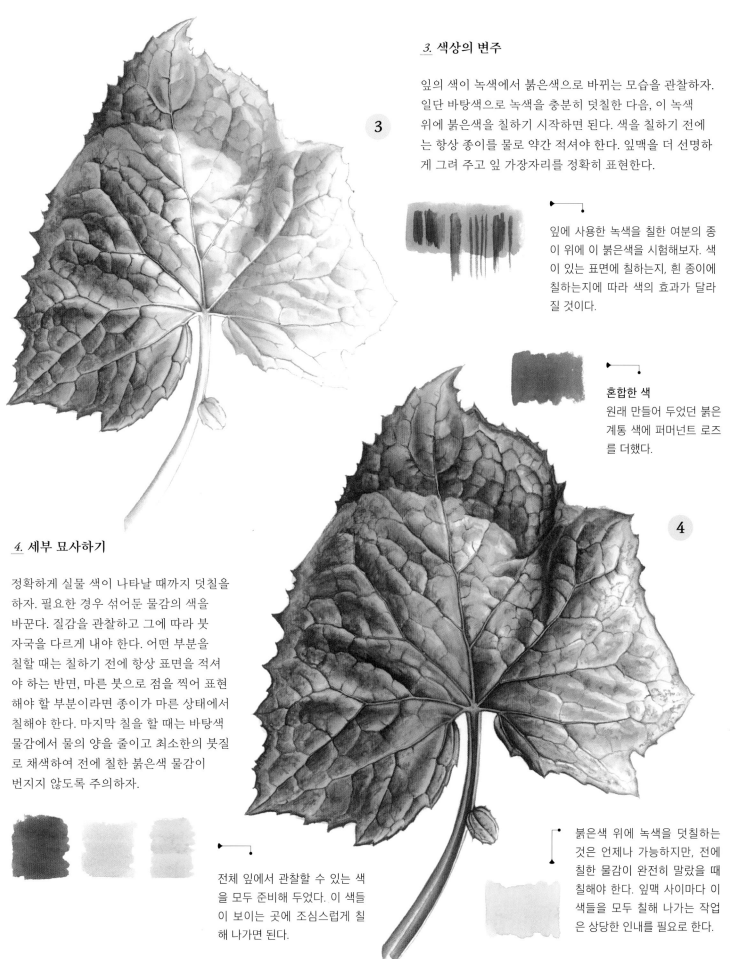

3. 색상의 변주

잎의 색이 녹색에서 붉은색으로 바뀌는 모습을 관찰하자. 일단 바탕색으로 녹색을 충분히 덧칠한 다음, 이 녹색 위에 붉은색을 칠하기 시작하면 된다. 색을 칠하기 전에는 항상 종이를 물로 약간 적셔야 한다. 잎맥을 더 선명하게 그려 주고 잎 가장자리를 정확히 표현한다.

잎에 사용한 녹색을 칠한 여분의 종이 위에 이 붉은색을 시험해보자. 색이 있는 표면에 칠하는지, 흰 종이에 칠하는지에 따라 색의 효과가 달라질 것이다.

혼합한 색
원래 만들어 두었던 붉은 계통 색에 퍼머넌트 로즈를 더했다.

4. 세부 묘사하기

정확하게 실물 색이 나타날 때까지 덧칠을 하자. 필요한 경우 섞어둔 물감의 색을 바꾼다. 질감을 관찰하고 그에 따라 붓자국을 다르게 내야 한다. 어떤 부분을 칠할 때는 칠하기 전에 항상 표면을 적셔야 하는 반면, 마른 붓으로 점을 찍어 표현해야 할 부분이라면 종이가 마른 상태에서 칠해야 한다. 마지막 칠을 할 때는 바탕색 물감에서 물의 양을 줄이고 최소한의 붓질로 채색하여 전에 칠한 붉은색 물감이 번지지 않도록 주의하자.

전체 잎에서 관찰할 수 있는 색을 모두 준비해 두었다. 이 색들이 보이는 곳에 조심스럽게 칠해 나가면 된다.

붉은색 위에 녹색을 덧칠하는 것은 언제나 가능하지만, 전에 칠한 물감이 완전히 말랐을 때 칠해야 한다. 잎맥 사이마다 이 색들을 모두 칠해 나가는 작업은 상당한 인내를 필요로 한다.

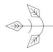

Cyclamen coum

코움시클라멘

1. 무늬 부분의 색

바탕색으로는 무늬 부분의 색을 옅게 만든
색을 칠한다. 다른 때와 마찬가지로 종이
를 적신 다음 칠한다. 무늬가 잎맥들 사이
에 나타나기 때문에, 이 잎맥을 정확하게
그리는 것이 매우 중요하다. 잎맥 주위의
그림자를 칠해주면 부피감 표현뿐 아니라
잎맥을 또렷하게 나타낼 수도 있다.

혼합한 색
카드뮴 레몬과 프렌치
울트라마린

혼합한 색
인디고, 페인즈 그레이와 카드뮴 레몬.
이 색은 잎의 색보다 약간 더 푸른빛이 돈다.

① 1

② 2

3. 색상 변화

무늬의 형태를 뚜렷이 표현하고, 잎의
가장자리 부분에 덧칠을 하여 잎의
형태를 부드럽게 나타내준다. 잎의 가장자
리 쪽으로 갈수록 아래쪽에 깔린 연한 노
란빛 도는 색이 마치 점처럼 표면에
나타난다. 이 색과 질감의 변화는 아주
끝이 뾰족한 붓 끝으로 점을 찍어서 표현
할 수 있다. 보다 짙은 색상이 표현될 때까
지 같은 방법으로 덧칠한다.

혼합한 색
미리 만들어둔, 푸른빛을 띠는 녹색에 물
을 조금 더 타서 사용한다.

2. 형태 나타내기

각각의 잎맥 사이를 채색한다. 종이를
적시되 너무 많은 양의 물을 쓰면
물감이 주위로 번져 버릴 수 있으니
주의하자. 어두운 영역에 집중적으로
채색하며 부피감을 나타내도록 하자.
각 잎맥 사이에 있는 어두운 녹색의
가장자리 부분이 정확하게 나타나도록
주의한다. 미리 만들어둔 같은 색 물감
을 다시 사용한다.

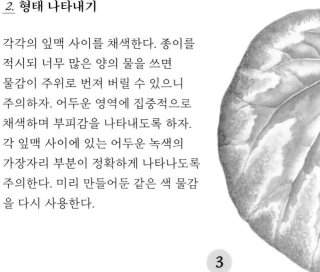

③ 3

아주 가느다란 붓으로 젖은
표면과 마른 표면에 점묘법
을 쓴다.

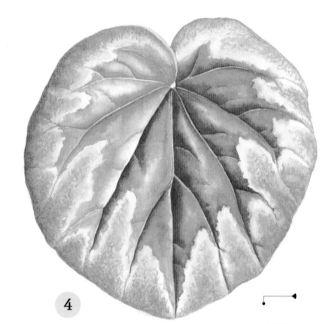

4

4. 대비를 더 강조하기

보다 짙은 물감으로 덧칠을 시작하기 전에
연한 노란빛 도는 색을 잎 가장자리에
아주 부드럽게 칠해주면 대비를 강조하고
잎의 부피감을 더 잘 표현할 수 있다.
어두운 색에서 밝은 색까지의 멋진 그러데
이션을 표현하기 위해, 덧칠을 하기 전에
항상 약간의 물을 종이에 적셔 두자.

혼합한 색
인디고, 페인즈 그레이에 카드뮴 레몬을 조금
더 섞고 물을 약간만 섞었다.

5. 색 맞추기

어두운 영역 쪽에 노란색 물감을 옅게 덧
칠해 전체적인 잎의 색과 무늬를 실제와
비슷하게 맞춘다. 밝은 영역은 전 단계에
서 칠한 푸른빛이 도는 녹색을 유지하자.
디테일에 집중하여 잎맥들을 조금 더 선명
하게 하고 가장자리 쪽에는 붓 끝으로 점
을 더 찍되, 그림자가 가장 어둡다고 생각
되는 부분에만 적용한다.

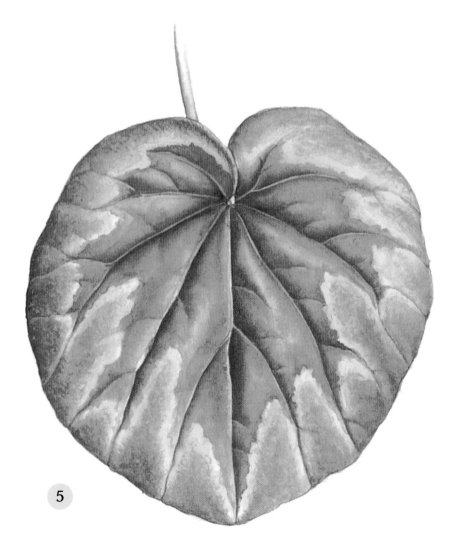

5

바탕으로 칠한 노란색을 약간만 진하게
만든 것으로, 표면 전체에 사용했다.

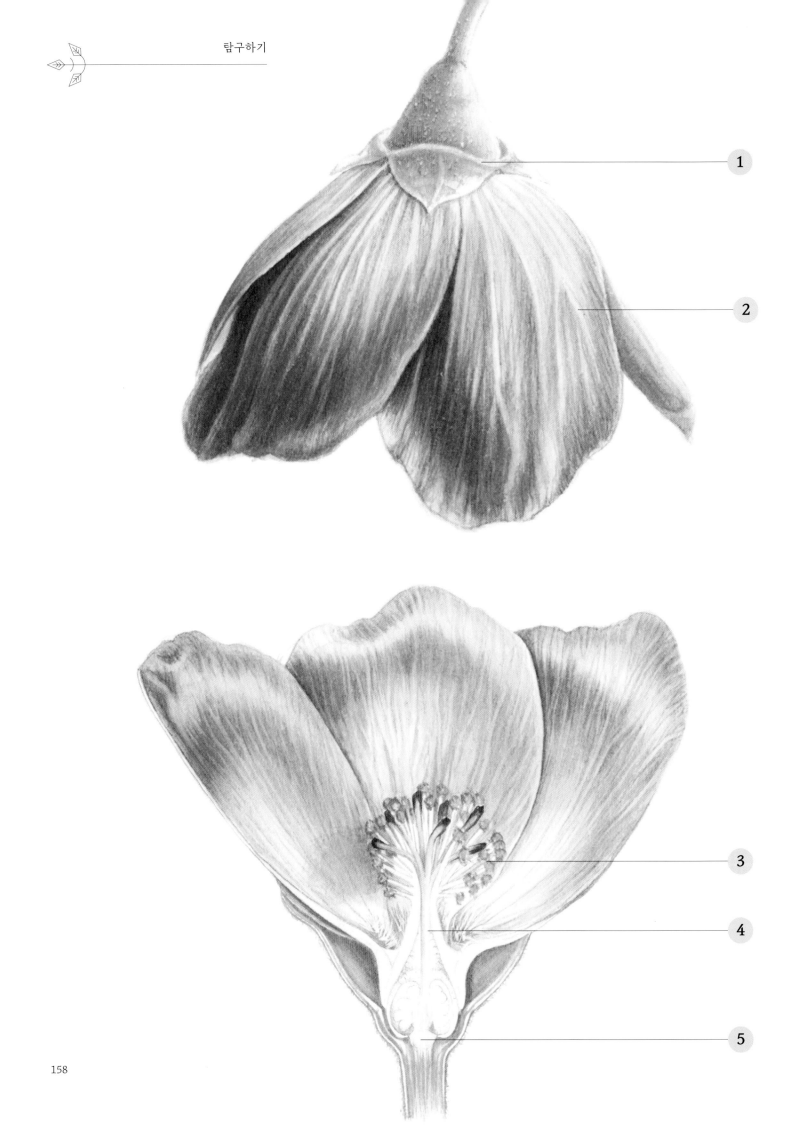

1

2

3

4

5

Flowers

꽃

꽃은 생식 과정에서
중요한 역할을 한다.

꽃은 대부분의 식물에서 시각적으로 가장 매혹적인 모습을 한 기관이다. 꽃들은 수없이 다양한 구조, 질감, 무늬가 있으며 상당수는 수분의 매개가 되는 생물들을 유혹하기 위해 놀라운 향기를 만들어낸다. 꽃들은 엄청나게 다양한 색을 갖고 있기 때문에, 이를 표현할 수 있는 다양한 물감을 찾기 위해 노력해야 할 것이다. 우리가 수세기 동안 꽃의 매력에 빠져 있는 것은 이들의 절묘한 아름다움 때문만이 아니라, 꽃이 인류에게 주는 이로움 때문이기도 하다. 꽃은 식물의 생식 기관이다. 그래서 꽃들은 수천 년에 걸쳐 수분에 성공해 열매와 종자를 맺을 수 있도록 진화해왔다.

갖춘꽃은 꽃받침, 꽃잎, 수술과 암술이 모두 있으며 이들이 꽃자루에 달린 꽃턱에 붙어 있다. 꽃턱은 씨방이 어디 있느냐에 따라 모양이 달라진다. 꽃잎과 수술은 잎이 변형된 것으로 생식에 직접적으로 관여하지는 않으며, 주로 식물의 생식 기관을 보호하고 그 일부로 포함된다. 꽃받침은 꽃의 바깥쪽에 둘러져 있으며 주로 꽃이 눈 안에 있을 때 꽃을 보호하기 위한 구조다. 꽃잎은 꽃을 둘러싸고 있는 두 번째 구조. 대부분의 경우 꽃잎은 수분 매개자들을 유혹하는 역할을 한다. 꽃을 보호하는 역할을 하는 꽃받침조각들의 집합을 꽃받침이라고 부르며, 꽃잎들의 집합을 화관이라고 부른다. 때로는 꽃의 아래쪽에 변형된 잎(포엽)이 추가로 달려 있는 경우도 있다. 이는 종이 같은 재질에 녹색이나 다른 색을 띠고 있기도 하다. 꽃으로 구분되기 위해서는 꽃받침이 있어야 한다. 꽃받침은 개화 후 떨어져나갈 수도 있다. 보통은 녹색이지만, 다른 색일 수도 있다.

각각의 꽃의 종류는 셀 수 없이 다양하지만, 꽃의 종류를 결정짓는 요소는 위 기관들의 형태와 배열, 그리고 개수다.

코린아부틸론속 오크세니
(Corynabutilon ochsenii)

화피 구조의 유형 화피는 꽃에서 생식에 관여하지 않는 기관으로 생식기를 둘러싸고 있는 꽃잎과 꽃받침으로 되어 있다. 종자식물에서 화피는 두 가지 방법으로 묘사할 수 있는데, 꽃잎과 꽃받침이 명확하게 구분되어 있는 경우와 이들이 합쳐져 있는 경우다. 후자의 경우 '화피 조각'이라고도 부른다.

꽃 몇 송이를 놓고 각각 몇 가지의 기관으로 이루어져 있는지 세어 보면, 이들이 얼마나 가변적인지 알 수 있다. 어떤 꽃은 각각의 꽃에 달린 꽃잎과 꽃받침의 개수가 일정하다. 어떤 꽃의 경우, 예를 들면 보통은 다섯 장의 꽃잎이 달리지만 어떤 꽃은 여섯 장의 꽃잎이 있기도 하다. 꽃잎과 꽃받침의 개수를 세어 보는 것부터 그림을 시작해야 한다.

1. 보호 역할의 꽃받침

2. 매력적인 역할의 꽃잎

3. 남성 역할의 수술

4. 여성 역할의 암술

5. 꽃턱

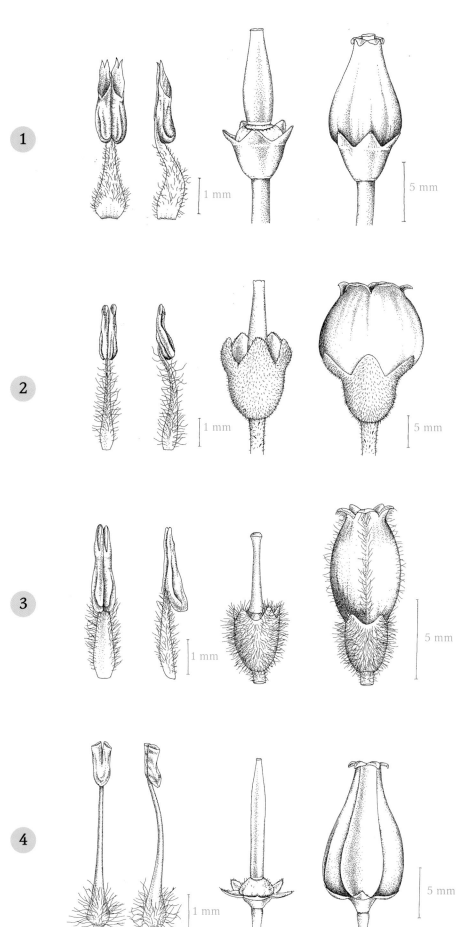

Carl Linnaeus
칼 린네

칼 린네는 이명법(속명과 종명으로 구성되는 학명 작성법 – 역주)이라고 불리는 근대적 종의 명명 체계를 만든 스웨덴 출신의 식물학자다. 이 체계는 꽃의 생식 구조에 기반하고 있는데, 즉 식물을 식별하기 위해서는 꽃을 해부하고 주로 현미경을 사용해 주의 깊게 관찰해야 한다는 의미기도 하다.

꽃 내부에는 작은 세계가 들어 있다. 아주 작은 꽃이라도 그 안에는 믿기 힘든 형태와 색깔과 구조가 조화를 이루며 들어 있다. 수술은 꽃밥과 수술대로 되어 있으며 다양한 종류의 구조가 있다. 꽃밥의 종류와 씨방을 둘러싼 배열은 종의 특징적 요소다. 꽃가루는 웅성(수컷)의 유전정보를 담고 있으며 꽃밥에서 생산되어 자성(암컷)의 밑씨를 수정시킨다. 꽃의 암술부는 암술머리와 씨방으로 구성되어 있으며 이 두 기관은 주로 암술대로 연결되어 있다. 수정이 이루어지면 씨방은 열매가 된다.

암술과 수술의 모양은 모두 종에 따라 상당히 다양하다. 돋보기나 현미경으로 꽃을 들여다보면, 이 작디작은 유기체의 형태와 구조와 세밀한 디테일의 방대한 다양성에 압도될 것이다.

산앵도나무속의 종들

이 그림들은 산앵도나무속에 속하는 각기 다른 종들로, 꽃의 구조들 간의 차이점을 쉽게 알아볼 수 있다. 같은 속으로 분류될 수 있는 종의 꽃들은 반드시 세밀히 관찰해야 한다.

1. 산앵도나무속 우디아눔
 (Vaccinium woodianum)

2. 산앵도나무속 큐밍기아눔 변종 이사롱기(V. cumingianum var. isarongii)

3. 산앵도나무속 트리코카르품
 (V. trichocarpum)

4. 산앵도나무속 테뉴입스(V. tenuipes)

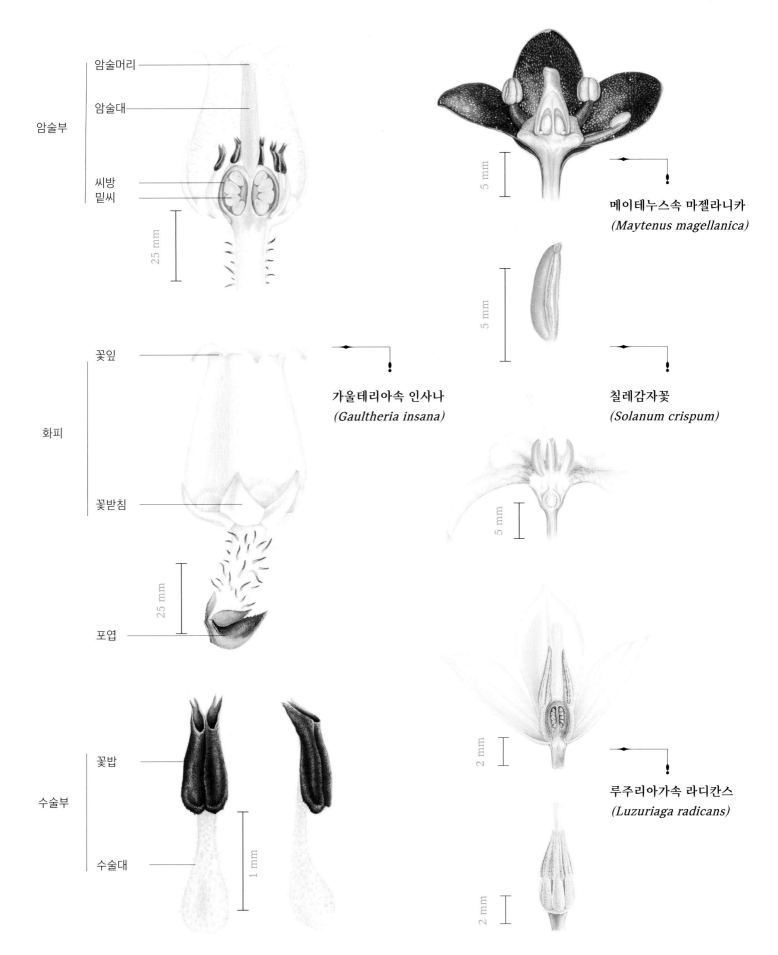

암술부
- 암술머리
- 암술대
- 씨방
- 밑씨

25 mm

화피
- 꽃잎
- 꽃받침
- 포엽

25 mm

수술부
- 꽃밥
- 수술대

1 mm

가울테리아속 인사나
(*Gaultheria insana*)

메이테누스속 마젤라니카
(*Maytenus magellanica*)

5 mm

5 mm

칠레감자꽃
(*Solanum crispum*)

5 mm

루주리아가속 라디칸스
(*Luzuriaga radicans*)

2 mm

2 mm

1. 꽃의 발달 단계

일반적으로 꽃의 발달 단계에는 암술부와 수술부의 발단 단계가 있으며, 꽃밥 모습의 변화는 꽃가루를 날리기 시작한 시점이나 수정이 준비된 시점에 일어난다.

꽃가루를 날리기 전 꽃가루를 날린 꽃밥의 모습

거대대황
(Gunnera tinctoria)

2. 꽃의 대칭 여부

꽃의 대칭성 역시 식물 세밀화가가 주의해서 보아야 할 특징이다. 정제화(꽃의 각 부분이 모양이나 크기가 같아 2개 이상의 대칭면이 있는 꽃)의 경우 방사 대칭을 이룬다. 그렇다면 정제화는 정확하게 반으로 나누었을 때 한 쪽은 다른 한 쪽과 같을 것이며, 이를 '방사상칭형'(중심축을 중심으로 여러 방향으로 대칭을 이루는 모양 – 역주)이라고 한다. 이를 적용할 수 없는 꽃들도 있는데, 난초나 콩과 식물들의 꽃이 그렇다. 이들은 비정제화로 구조상으로 대칭을 이루지 않으며, 이를 '좌우상칭형'(단일면에 의해 좌우로 나뉘는 꽃 – 역주)이라고 한다. 옆 페이지의 *(4)번* 나비나물속 니그리칸스 *(Vicia nigricans)*는 전형적인 좌우상칭형이다. 꽃의 형태에 대한 명확한 정보를 전달하기 위해, 최소 한 개 이상의 꽃을 온전한 정면에서 그려야 한다.

정확하게 반으로 나눈 꽃의 단면. 두 개의 온전한 꽃잎과 반으로 나뉜 두 장의 꽃잎이 보여서 여섯 장의 꽃잎이 있다는 사실을 알 수 있으며, 모두 합해서 여섯 개의 수술이 있다는 점도 보인다. 한 쪽에 세 장의 온전한 꽃잎이 달린 형태로 자를 수도 있지만, 어떤 방향으로 자를 것인지 여부는 씨방의 위치에 따라 달라져야 한다. 잘랐을 때 밑씨가 명확하게 보여야 하기 때문이다.

3. 꽃의 기관들

꽃의 형태가 매우 복잡할 수도 있다. 이런 경우에는 어떤 각도에서 보아도 암술과 수술 등 꽃의 모든 부위가 잘 보이지 않기도 한다. 그렇다면 꽃을 분해해서 이러한 세부 요소들을 모두 이해할 수 있고, 꽃에 대해 보다 잘 설명할 수 있도록 따로 그려주면 된다.

4. 계절에 따른 변화

꽃들은 발달 단계의 후반으로 가면서 색이나 모양이 변하기도 하고, 이러한 변화가 특정 종의 전형적인 모습일 때도 있다. 각자 다른 발달 단계에 있는 꽃과 형태를 표현해 보면 보다 자연스러운 그림을 그리는 데 도움이 된다.

1

칠레감자꽃
(Solanum crispum)

2

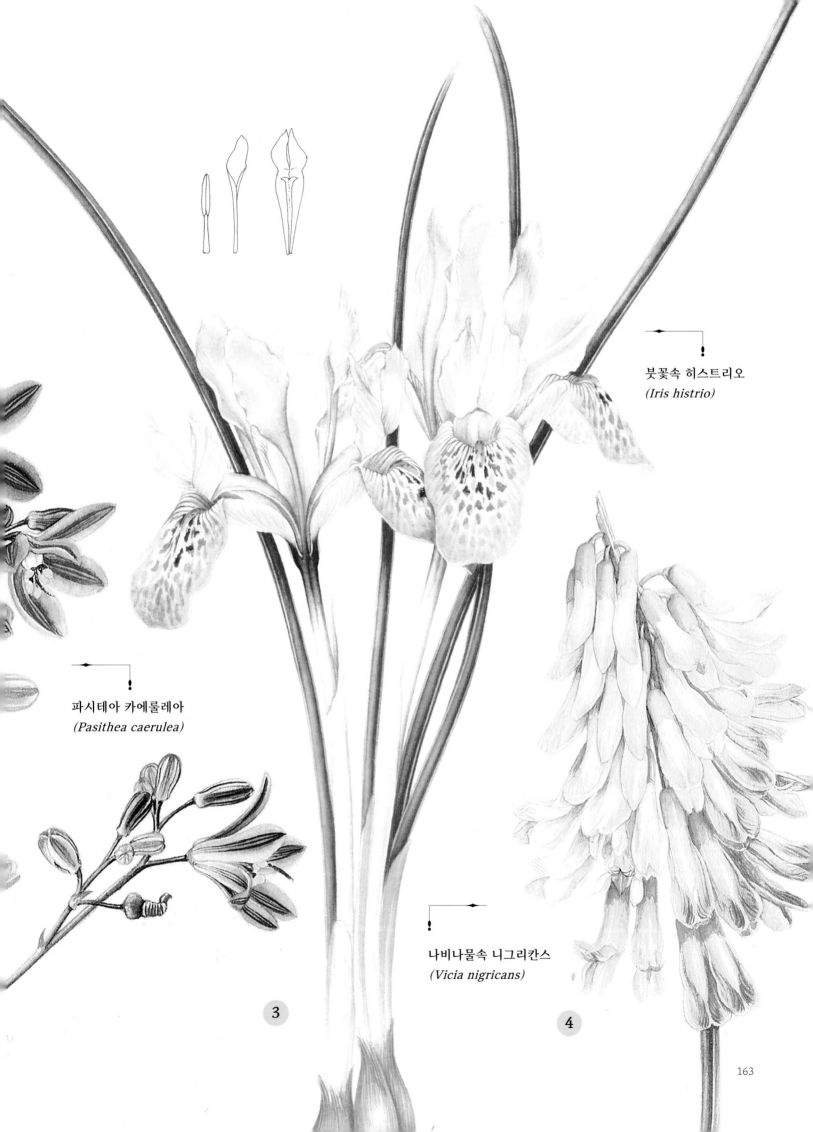

붓꽃속 히스트리오
(Iris histrio)

파시테아 카에룰레아
(Pasithea caerulea)

나비나물속 니그리칸스
(Vicia nigricans)

3

4

Colchicum speciosum

콜키쿰 스페시오섬

1. 중앙부에 집중하기

가운데 부분부터 그리기 시작한다.
첫 단계 채색은 디테일을 살려서 아주
섬세하게 해야 한다. 암술과 수술의 형태
와 구조가 명확하게 보여야 한다. 이렇게
세밀한 부분을 칠할 때는 옅게 푼 물감을
마른 종이에 곧바로 칠하면 된다. 옅은
회색을 화피 조각과 수술들 사이에 칠해주
면 수술의 형태를 선명하게 보여주는 데
도움이 된다.

혼합한 색

카드뮴 옐로와 카드뮴 레몬을 섞어 연하게 푼
것. 수술대 부분에 이 색을 사용했다. 이 색에
뉴트럴 색상을 약간만 더해 어두운 영역에 칠
할 색을 만들었다. 카드뮴 옐로는 꽃밥 부분에
그대로 사용할 수 있다. 꽃밥 부분의 꽃가루
입자를 관찰하여 입자가 보인다면 마른 종이
위에 짙은 물감으로 점을 찍어서 표현한다.

혼합한 색

코발트 바이올렛, 네이플스 옐로와 약간
의 인디고를 섞어 아주 옅게 푼 것. 이 색
을 중심부의 화피 조각에 사용한다.

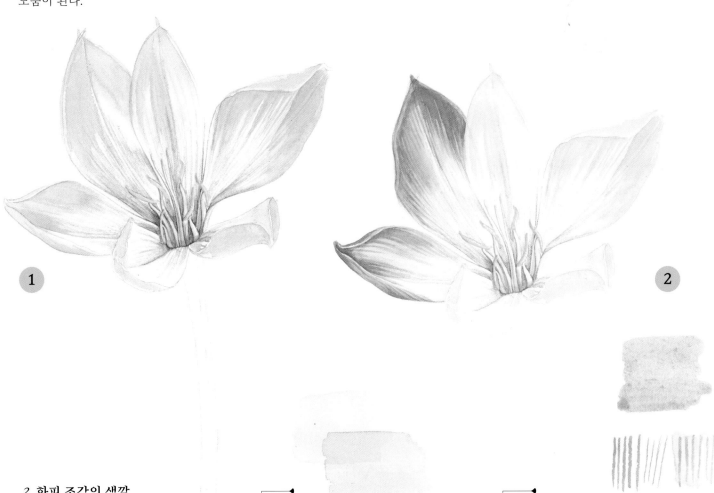

2. 화피 조각의 색깔

바탕색으로는 물을 충분히 탄, 아주 연한
분홍색을 칠하는 것부터 시작한다. 분홍색
이 흰색으로 바뀌는 지점을 관찰해 명확하
게 보여주자. 흰색 부분(화피 조각의 중심부)은
물감이 묻지 않은 상태로 유지한다.

혼합한 색

퍼머넌트 로즈와 윈저 블루(그린 셰이드)를 섞어
옅게 풀어서 첫 단계 채색에 사용했다.

첫 단계 채색의 마지막에는 코발트 바이올렛을
사용했다. 화피 조각의 잎맥을 중점적으로 표현
했다. 이 잎맥들을 칠하는 것도 종이가 말랐을
때 칠할 수도, 종이를 적셔서 칠할 수도 있고, 각
각의 선을 그은 다음 그 위를 젖은 붓으로 쓸어
줄 수도 있고 모든 선을 그은 다음 한 번에 쓸어
주는 방법도 있다.

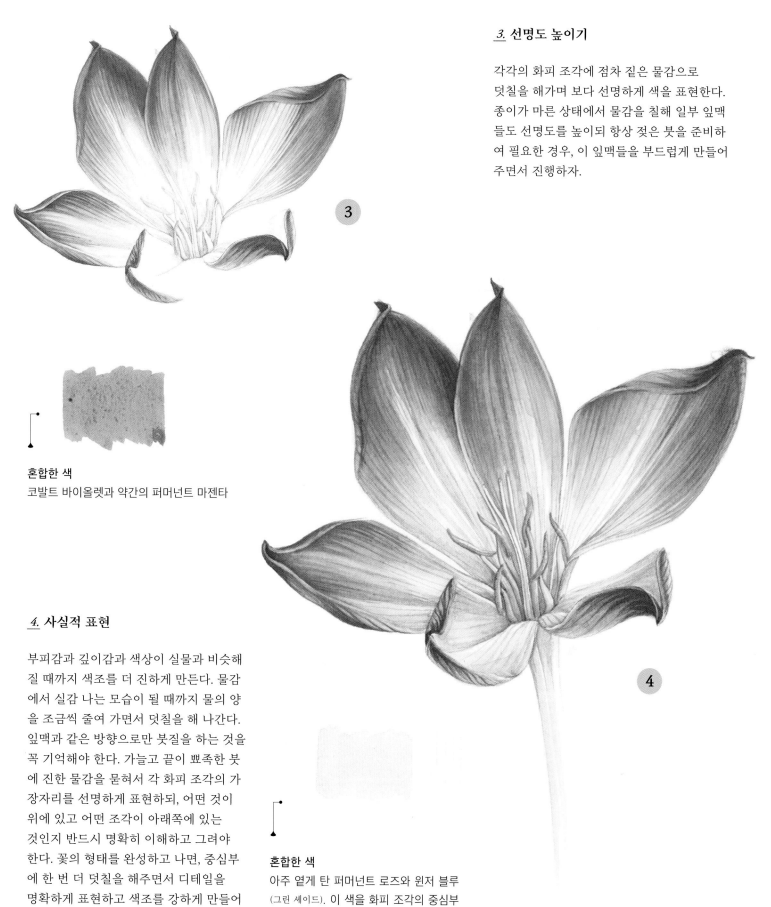

3. 선명도 높이기

각각의 화피 조각에 점차 짙은 물감으로
덧칠을 해가며 보다 선명하게 색을 표현한다.
종이가 마른 상태에서 물감을 칠해 일부 잎맥
들도 선명도를 높이되 항상 젖은 붓을 준비하
여 필요한 경우, 이 잎맥들을 부드럽게 만들어
주면서 진행하자.

혼합한 색
코발트 바이올렛과 약간의 퍼머넌트 마젠타

4. 사실적 표현

부피감과 깊이감과 색상이 실물과 비슷해
질 때까지 색조를 더 진하게 만든다. 물감
에서 실감 나는 모습이 될 때까지 물의 양
을 조금씩 줄여 가면서 덧칠을 해 나간다.
잎맥과 같은 방향으로만 붓질을 하는 것을
꼭 기억해야 한다. 가늘고 끝이 뾰족한 붓
에 진한 물감을 묻혀서 각 화피 조각의 가
장자리를 선명하게 표현하되, 어떤 것이
위에 있고 어떤 조각이 아래쪽에 있는
것인지 반드시 명확히 이해하고 그려야
한다. 꽃의 형태를 완성하고 나면, 중심부
에 한 번 더 덧칠을 해주면서 디테일을
명확하게 표현하고 색조를 강하게 만들어
준다. 보다 입체적인 느낌을 위해 중심부
에 그림자 색을 더한다.

혼합한 색
아주 옅게 탄 퍼머넌트 로즈와 윈저 블루
(그린 셰이드). 이 색을 화피 조각의 중심부
와 기타 어두운 영역에 칠해 보다 생생하
고 실제와 비슷한 색을 재현한다.

Leucocyclus formosus

레우코사이클루스 포르모수스

1. 구조 이해하기

중심부를 자세히 관찰해 보면, 피보나치
배열에 따라 기하학적으로 나열된 것을
알 수 있다. 연한 선으로 배열을 그린다.

2. 관상화 배열하기

마른 종이 위에 작은 점을 찍어서 꽃들을
표시한다. 가장자리에서 중심부로 가면서
이 꽃들의 크기가 어떻게 변하는지 관찰하자.
카드뮴 옐로를 사용했다.

3. 그림자 깊이감 표현하기

꽃들 주위로 그림자 색을 가볍게 칠한다.
이렇게 하면 꽃들이 보다 선명하게 보이고
구조를 잘 보여줄 수 있다. 이제 꽃들의
순서가 다 정해졌으니 덧칠하기가 수월할
것이다.

4. 색깔 맞추기

가능한 물을 적게 하여 진하게 만든 물감
을 칠한다. 덧칠해 가면서, 필요하다면
색깔 자체나 노란색의 색조를 변경할 수도
있다. 중심 부분에서도 안쪽과 바깥쪽
원형의 색깔이 어떻게 다른지 관찰하자.

5. 맞춤형 회색 만들기

빨강, 노랑, 파랑의 삼원색 계열을 적절한
비율로 섞으면 회색을 만들 수 있다.
삼원색의 비율을 다르게 하여 혼합해
만들 수 있는 회색의 색조는 놀라울 만큼
다양하다. 여기서 중요한 점은 섞을 때
물을 많이 사용하고, 각각의 색을 아주
소량씩만 혼합해 한다는 것이다.
시작할 때부터 너무 많은 물감을 섞으면
지저분한 갈색이 된다.

울트라마린 바이올렛과
카드뮴 레몬의 혼합

5

코발트 바이올렛, 네이플스
옐로, 인디고의 혼합

인디고, 카드뮴 레몬,
스칼렛 레이크 혼합

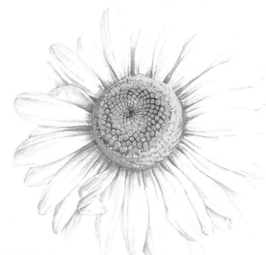

6. 종이의 흰색 활용하기

회색 물감을 아주 옅게 칠한다. 설상화들은 아주 작은 표면적을 가지고 있으니 물감의 물의 양을 적게 해서 중심부 쪽을 칠한다. 흰색 꽃을 채색할 때 요점은 종이의 흰색 부분을 물감을 칠하지 않은 상태로 유지하는 것이다. 회색 물감은 그림자 부분에만 칠해야 한다. 이 색을 꽃잎 전체에 칠하면 꽃이 흰색이 아니라 회색으로 보일 것이다.

6

7. 색조 강화하기

여러 겹으로 채색해 어두운 영역의 색조를 강화한다. 꽃의 전체적인 모습을 면밀히 관찰하여 명암을 파악하자. 이 꽃의 왼쪽은 오른쪽에 비해 어둡다. 덧칠을 할 때도 물감의 농도는 아주 연하게 유지하자. 꽃 하나하나를 선명하게 표현하고 보다 진한 물감으로 가장자리를 또렷하게 나타내며, 아주 세밀한 디테일을 채색할 때는 종이가 마른 상태에서 칠한다. 가장자리의 윤곽선을 그려주면 흰 종이 바탕에서 흰 꽃이 잘 보이도록 만드는 데 큰 도움이 된다.

7

8. 그림을 선명하게 묘사하기

8

중심부를 둘러싼 그림자 부분은 그림에 깊이감을 주는 중요한 부분이다. 항상 어디가 가장 어둡고, 어디가 가장 밝은 부분인지 찾아보고 이해하도록 하자. 그림을 입체적으로 만들어 주는 유일한 방법은 명암을 정확히 적용하는 것이다. 각각의 설상화에 드러난 선의 개수는 종의 특성일 수 있다. 이 부분은 꽃잎의 시작부터 끝부분에 이르기까지 아주 정밀하게 관찰해야 한다. 각각의 덧칠을 할 때나 다른 부분을 칠할 때 조금씩 다른 색감의 회색을 사용하여, 보다 실제와 비슷한 색을 가진 실감 나는 이미지로 채색하자.

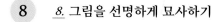

Fritillaria latakiensis
패모속 라타키엔시스

1. 꽃의 형태

긴 원통형 끝에 바깥쪽으로 구부러진
끄트머리가 달린 모양의 관상화와 화피 조
각을 주의해서 그린다. 화피 조각과 꽃의
색깔이 서로 다르다. 꽃 부분은 어두운 보
랏빛이고, 화피 조각은 아래쪽으로 뻗은
녹색의 줄무늬가 있다. 화피 조각에 흐르
는 회색의 광택을 표현하는 것은
어려운 작업일 수 있으나, 색을 정확하게
선택해 신중하게 채색하면 해낼 수 있다.
작은 호수의 붓으로 작업을 시작하는 것이
좋으며, 바탕을 칠할 때는 종이에 물을 충
분히 적시고 연하게 푼 물감을 사용한다.
각각의 화피 조각을 칠할 때는 잎맥과
같은 방향으로만 붓을 움직여야 한다.

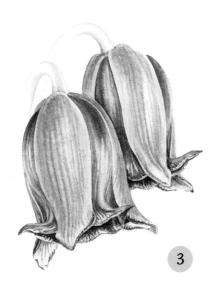

2. 색조 강화하기

같은 색을 사용하여 몇 겹을 더 칠하되,
한 번 덧칠을 할 때마다 물감의 농도를
조금씩 높인다. 프렌치 울트라마린은 꽃
의 광택을 표현하기에 아주 좋은 색이지
만, 종이의 흰색 부분을 약간 남겨 두어야
만 한다. 화피 조각들의 끝부분은 보다 짙
은 노란색이다. 오레올린 색깔을 조금 섞
어 섞어둔 물감의 색에 변화를 주자.

3. 가느다란 붓 자국 내기

화피 조각들의 색조를 조금씩 강화하면서
꽃의 전반적인 명암을 표현하는 데
집중한다. 농도가 더 짙고 어두운 색을
칠하기 전에, 꽃의 구조를 명확하게 표현
하고 가장자리를 선명하게 만들어 주며,
이 가장자리 부분의 아주 작은 무늬들을
칠해두자. 잎맥이 보다 잘 드러나게 표현
하고, 정확한 방향으로 뻗도록 채색한다.

카드뮴 레몬과 프렌치
울트라마린. 가장자리
부분에 이 색들을 조심
스럽게 칠한다.

페릴렌 마룬과 프렌치 울
트라마린. 가장 어두운
부분은 밝은 보라색부터
칠히기 시작한다. 밝은
부분에는 종이의 흰색을
약간 남겨두어야 한다.

프렌치 울트라마린
화피 조각들에 나타나는 광택을 표현하기에 매
우 좋은 색이다. 이 색을 아주 연하게 풀어서
잎맥과 표면의 자국들에 칠한다. 잎맥들 사이
에 종이의 흰색이 남아 있도록 유지하는 것을
잊지 말자.

오레올린

세밀한 세부 묘사를 할 때에는
마른 표면에 진하게 혼합한 색
을 사용한다. 필요한 경우, 물
묻힌 붓을 사용해 선을 부드럽
게 표현한다.

4. 완성된 이미지 미리보기

꽃을 더 채색하기 전에, 줄기와 잎의 바탕
색을 먼저 칠한다. 전체적인 그림을 확인
하면 그림을 보다 안정적으로 균형 잡힌
모습으로 만들 수 있게 된다.

혼합한 색
카드뮴 레몬과 인디고를 각
각 다른 비율로 섞었다. 줄
기와 잎의 표면은 아주 섬
세하고 면적이 좁으므로,
보통 때보다 물기가 적은
물감을 사용한다.

5. 디테일을 더 또렷하게

지금까지와 같은 색 물감을 사용하되
농도를 진하게 만들어서 칠해가며, 전반적
인 이미지의 색조와 대비를 강화한다.
가장자리 형태를 조심스럽게 잡아 주고,
가장 짙게 그림자가 있는 부분에는 아주
어두운 색을 칠해주며, 잎맥을 관찰하고,
각각의 화피 조각의 무늬와 점들을 표시하
며 각각의 디테일을 실제와 최대한 비슷하
게 보이게 표현한다.

줄기와 잎의 색조를 강화
하고 줄기의 무늬를 표현
하되, 각각의 잎이 줄기에
연결된 모습이 명확하게
보이도록 그린다.

Rhododendron luteum

노랑만병초

1. 중심부부터 시작하기

세필붓을 사용해 수술과 암술의 형태를
잡아 준다. 하나하나의 명암을 표현한다.

여러 겹 칠해 나가되, 꽃의 전체적 마무리를 할
때 중심부를 완성한다. 각각의 수술들의 그림자
는 형태를 표현하는 데 매우 중요하다.

마른 종이에 물감을 칠하되 그림자 쪽에 칠한 다
음, 곧바로 물에 적신 붓을 사용해 가장자리를
부드럽게 처리한다. 다른 쪽 가장자리는 거의 윤
곽선 부분에만 칠한 다음 가장자리를 부드럽게
만들어, 전체적으로 자연스러운 그러데이션을
만들어준다.

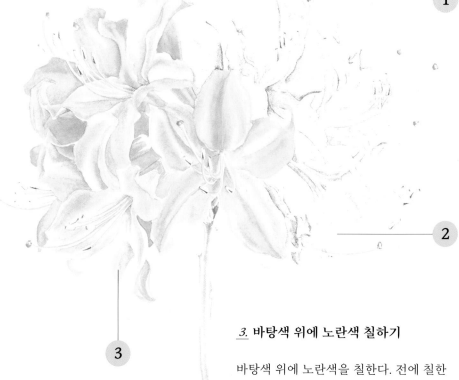

2. 바탕색 칠하기

노란색은 제대로 표현하기가 매우 까다로
운 색이다. 선명한 노란색을 칠할 때는 바
탕색 선정이 핵심이다. 보라색은 노란색과
보색이므로, 필요한 각각의 부분에 솜씨
좋게 칠하면 회색을 이루면서 완벽한 그림
자를 표현할 수 있다. 그림자 부분에 한해
이 보라색을 바탕색으로 칠해 둔다. 여기
서도 요점은 대상의 밝은 부분에는 종이의
흰색이 남아 있도록 해야 한다는 것이다.
꽃의 형태를 완전히 드러내기 위해 보라색
을 몇 겹 더 칠할 수도 있지만, 중간 톤 정
도로 유지하는 것이 좋다.

3. 바탕색 위에 노란색 칠하기

바탕색 위에 노란색을 칠한다. 전에 칠한
부분이 완전히 마른 다음 칠해야 한다. 노란
색을 칠하기 전에 종이를 물로 적시고, 명암
의 표현에 집중한다.

나는 이 꽃을 그릴 때 울트라마린 바이올렛을 다
른 색과 섞지 않고 바로 사용했다. 여러분은 본
인이 그리는 대상에 따라 색의 조합이 좋은 쪽으
로 이 보라색을 변경할 수 있다. 대신 칠하기 전
에, 여분의 종이에 본인이 사용할 노란색과 함께
꼭 색을 테스트해 보아야 한다.

연한 카드뮴 옐로는 이 꽃을 칠하는 첫 색으
로 좋은 색이다. 항상 옅게 푼 물감부터 칠하
기 시작한다.

4. 부피감 표현하기

꽃 전반의 명암을 나타내는 것은 각 꽃잎들의 디테일 내의 명암을 표현하는 것만큼이나 중요한 부분이다. 명암의 정도에 따라 노란색을 변경하자. 어두운 영역에는 덧칠을 하고, 밝은 영역에는 보다 옅게 희석한 물감을 칠해야 한다. 꽃의 부피감을 나타내기 위해서는 색조와 색깔의 대비를 만들어내야 한다.

보다 밝은 부분에는 윈저 옐로를 사용한다.

혼합한 색

카드뮴 옐로와 퍼머넌트 로즈. 이렇게 짙은 색은 아주 신중하게 칠해야 한다. 가장 어두운 그림자 부분과 윗꽃잎의 무늬 부분에만 사용한다.

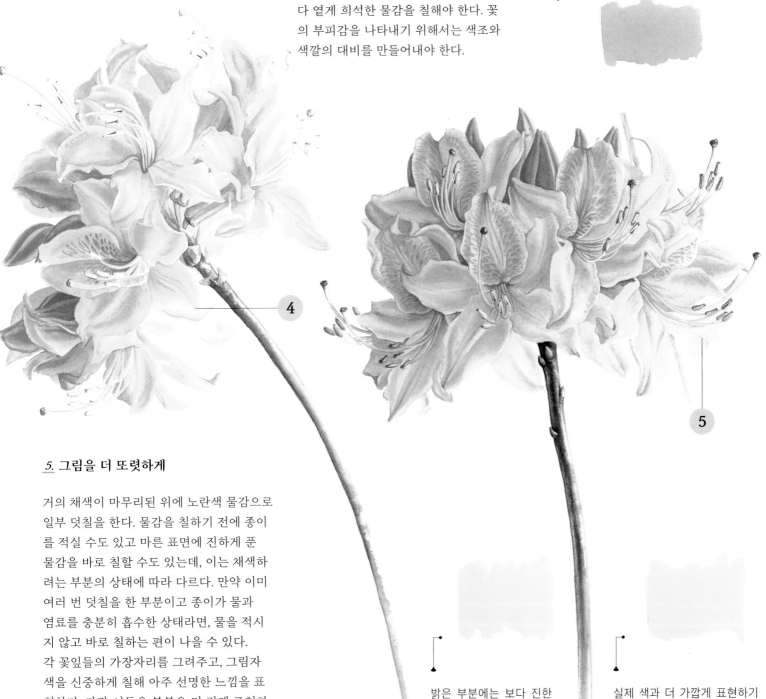

5. 그림을 더 또렷하게

거의 채색이 마무리된 위에 노란색 물감으로 일부 덧칠을 한다. 물감을 칠하기 전에 종이를 적실 수도 있고 마른 표면에 진하게 푼 물감을 바로 칠할 수도 있는데, 이는 채색하려는 부분의 상태에 따라 다르다. 만약 이미 여러 번 덧칠을 한 부분이고 종이가 물과 염료를 충분히 흡수한 상태라면, 물을 적시지 않고 바로 칠하는 편이 나을 수 있다.
각 꽃잎들의 가장자리를 그려주고, 그림자색을 신중하게 칠해 아주 선명한 느낌을 표현한다. 가장 어두운 부분은 더 짙게 표현하고, 수술과 암술은 세필붓에 물이 적은 물감을 묻혀서 또렷하게 그려준다.

밝은 부분에는 보다 진한 윈저 옐로를 칠한다.

실제 색과 더 가깝게 표현하기 위해 카드뮴 옐로를 칠한다. 카드뮴 옐로는 아주 불투명한 느낌을 줄 수 있으니 조심해서 사용하고, 특히 그림자 부분에는 아주 일부에만 사용해야 한다.

Aloe niebuhriana

알로에 니에부흐리아나

1. 형태 포착하기

첫 단계 채색은 꽃의 형태를 포착하고,
모양과 가장자리를 표시하며, 명암을 적절
히 배치하는 데 중점을 두어야 한다. 먼저
꽃들 끝부분의 녹색을 칠한다. 그런 다음
꽃의 나머지 부분에 아주 연한 분홍색을
칠하되 이 분홍색이 녹색 위로 겹쳐져서
지저분한 갈색이 되지 않도록 주의하자.
또한 개별적인 꽃 하나하나보다는 대상
식물의 전반적인 명암에 주의를 기울여야
한다. 이렇게 길쭉한 꽃을 채색할 때는 수
직 방향으로 칠하는 것이 좋다. 가장 위쪽
에서부터 시작하여 아래로 내려오면서
칠하고 가장 어두운 부분인 왼쪽을 먼저
칠하며, 중간 부분을 칠한 다음 나머지를
칠한다. 이 순서대로 채색 작업을 하면
정확한 명암이 반영된 입체적인 이미지를
더 잘 표현할 수 있다.

각 꽃의 아래 부분에 달린 포엽
로우 엄버, 오레올린과 프렌치
울트라마린을 혼합

꽃들의 끝부분
프렌치 울트라마린과 카드뮴
레몬을 혼합

꽃의 주요 색상
퍼머넌트 로즈와 오레올린을
혼합

2. 꽃의 색

얇게 덧칠을 하면서 조금씩 물감의 농도를
높인다. 점진적으로 색조와 대비를 강화한다.

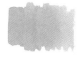

혼합한 색
퍼머넌트 로즈와 오레올린.
덧칠을 하면서 물감 염료의
농도를 높인다.

①

②

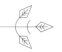

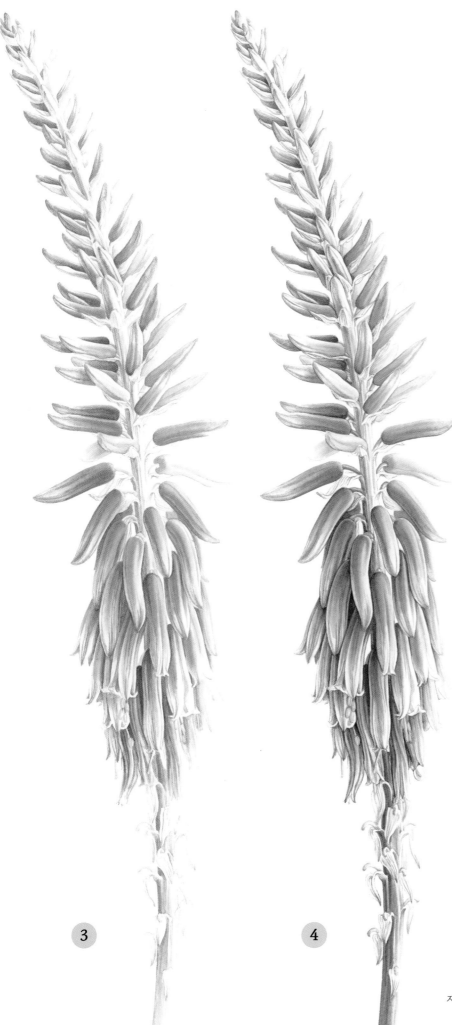

3

4

3. 그림자 부분 색 칠하기

몇 겹을 칠한 다음에는 각각의 꽃의 그림자 색을 칠해 부피감을 더한다. 파란색은 이 꽃 그림자의 주요 색상이다. 꽃 끝의 녹색 부분에도, 나머지 분홍색 부분에도 이 색은 그림자를 매우 잘 표현해준다. 그림자의 강도와 위치에 주의를 기울이면서, 각각의 꽃의 끝부터 아래 부분까지 적절한 파란색을 칠한다.

혼합한 색
프렌치 울트라마린, 윈저 블루(그린 셰이드)와 오레올린

4. 디테일을 집중적으로 그리기

미리 섞어둔 색을 더 진하게 만들어 가며 실제 꽃의 색과 같아질 때까지 덧칠을 한다. 작업을 진행하는 과정 내내 디테일에 집중 해야 하지만, 필요한 경우 마무리 단계에서 이 디테일들을 보다 명확하게 나타내 주어 야 한다. 벌어진 꽃들의 끝부분을 선명하게 나타내주되, 노란색을 더해 색상의 농도를 더 진하게 한다. 수술과 암술을 더 선명하고 잘 보이도록 표현해주기 위해 물기가 적은 붓을 사용해 섬세한 디테일을 칠한다. 포엽 에 주의를 기울이면서, 가지 부분의 색조와 색상을 강화한다.

퍼머넌트 로즈 약간에 오레올 린을 많이 섞어 가지에 달린 포 엽 부분과 가지의 세부 디테일 들을 칠한다.

 옆의 두 색상 모두 프렌치 울트 라마린과 오레올린을 섞어서 만들었지만, 섞는 양을 다르게 했을 때 나온 결과물이다. 줄기 부분에 한 색을 칠하고, 다른 한 색을 그 위에 덧칠한다.

혼합한 색
 퍼머넌트 로즈와 오레올린. 실제와 비슷한 색이 표현될 때 까지 몇 겹에 걸쳐 덧칠을 해 준다.

Fruits and seeds

열매와 씨앗

씨앗은 우리 문명와
진화의 원천이다.

열매는 종자식물에만 생긴다. 꽃의 수분 후에 수정된 밑씨는 종자로 발달하고, 이를 둘러싼 씨방 벽은 열매 조직 또는 과피가 된다. 열매는 종자가 심피 내에서 발달할 수 있도록 보호한다. 열매를 구분하기 위한 복잡한 식물학적 용어들이 존재하지만, 기본적으로 열매는 건과와 육질과의 두 가지로 분류된다.

건과는 단단하거나 종이 같은 질감을 보여주며 기본적으로 곤충의 포식에 저항하기 위한 목적을 갖는다. 일부 건과는 종자가 바람에 잘 날리도록 돕기 위한 부속물이 있기도 하고, 어떤 건과는 동물의 털에 붙어 확산되기 위해 갈고리 모양의 부속물이 있기도 하다. 한 씨방에서 발달한 단과가 있는가 하면, 여러 개로 된 다화과가 있다. 다화과는 여러 개의 씨방이 모여서 만들어지는데, 씨방 하나하나가 각자 하나의 꽃으로 나뉘어 있던 것이다.

더 나아가 열매는 종자를 어떻게 확산시키느냐에 따라 두 가지로 나뉜다. 열개과는 종자를 방출하기 위해 종자가 성숙하면 세로로 찢어진다. 폐과는 성숙해도 벌어지지 않고 안에 종자를 간직하며, 바람에 날아가 퍼지거나 인간 또는 동물에 의해 확산된다.

종자를 확산시키고 나면 식물의 생애주기가 완결된다. 적정량의 빛과 온도, 산소와 물이 있어 종자가 발아하고 모종이 되면 새로운 생애주기가 시작된다. 이후 모종은 뿌리를 발달시키고 잎으로 광합성을 하면서 성숙한 식물의 형태를 갖추어간다.

양귀비(*Papaver somniferum*)

양귀비는 건과 중에서도 삭과류다. 삭과는 가장 일반적인 열매 종류로 여러 갈래로 된 씨방에서 발달된 것이다. 삭과는 두 개 이상의 심피 조각으로 이루어진 암술이 만들어 낸 구조다. 몇 개의 심피 또는 씨방 조각으로 이루어졌는지 알 수 있는 좋은 방법은 수평 방향으로 절개하여 그 단면을 보는 것이다.

수평 방향으로 자르면 열매 안에 여러 개의 구획이 있는데, 이를 세어 보면 열매가 몇 조각의 심피로 되어 있는지 알 수 있다. 대부분의 경우 삭과는 종자가 성숙하면 이들을 방출하기 위해 세로로 찢어진다.

1. 건과류는 곤충의 포식으로부터 종자를 보호하기 위함이 주요 목적이다. 표면 질감이 잘 표현되어야 하며, 이를 위해 숙련된 채색이 필요하다.

2. 각각의 양귀비 삭과는 위쪽에 열다섯 개의 암술머리가 달려 있는데, 안에 열다섯 개의 방이 있으며 이는 곧 열다섯 개의 심피 조각이 모여 이 암술을 이루고 있었다는 뜻이다.

3. 표면의 세로선은 내부 방의 개수를 보여준다.

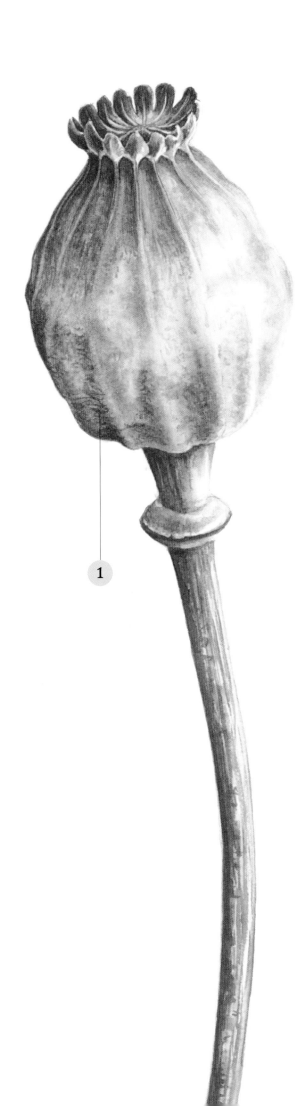

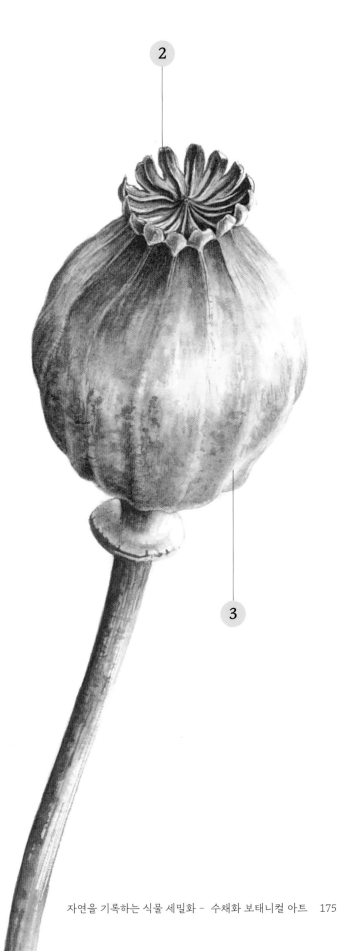

Papaver somniferum

양귀비

1. 서서히 채색 시작하기

아주 옅게 푼 물감을 물에 적신 종이에
채색하면서 시작한다. 형태와 부피감을
더 이해하기 위해, 열매의 기하학적 구조와
삭과의 일부 미세한 디테일에 집중하자.

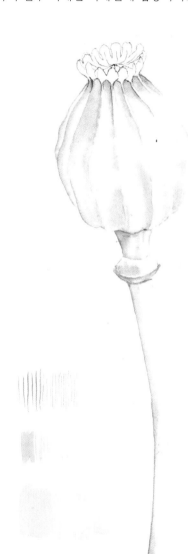

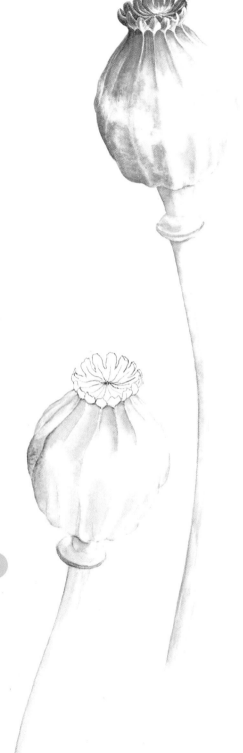

혼합한 색
프렌치 울트라마린, 카드뮴
레몬에 약간의 스칼렛 레이
크. 넓은 부위에는 4호 정도
의 큰 호수 붓을 사용하고,
디테일 부분에는 0호나 1호
정도의 끝이 뾰족한 붓을 사
용했다.

혼합한 색
프렌치 울트라마린과 퍼머넌트
마젠타. 넓은 부위에는 붓에 옅게
푼 물감을 넉넉히 적셔 칠하고, 섬
세한 디테일은 가늘고 물의 양을
적게 한 붓으로 조심스럽게 칠해
표면 질감을 묘사한다.

2. 그림자 부분 색 칠하기

비슷한 조합의 물감을 몇 겹 더 칠한 후,
부피감과 표면 질감 표현에 집중하여 보다
진한 색을 그림자 부분에 칠한다.

3. 색감 강화하기

부드럽게 여러 겹에 걸쳐 색감을 강화하되 한 번
덧칠을 할 때마다 색조와 색, 그리고 물감의 농도에
변화를 준다. 넓은 면적을 칠할 때는 항상 종이에
물을 적신 후 작업하자. 섬세한 디테일과 표면의
자국들은 종이를 적시지 않은 상태에서 물기 없는
붓으로 칠할 수 있지만 항상 물에 적신 붓을 준비
해 필요한 경우, 이 자국들을 부드럽게 만들어
주어야 한다.

4. 질감 표현하기

이러한 작업은 인내심을 필요로 한다. 이 그림과
같은 질감을 표현하는 것은 아주 세밀한 작업이
며 작업 속도도 느리다. 모든 디테일은 신중하게
칠해야 하며 필요하다면 하나씩 작업해 나가야
한다. 색깔이 다른 부분이나 명암은 가까이서
관찰하여 전체 면적에 걸쳐 신중하게 채색한다.
또한 채색할 면적의 크기와 표현하려는 질감에
따라 물감의 농도를 다르게 선택해야 한다.

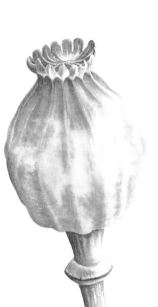

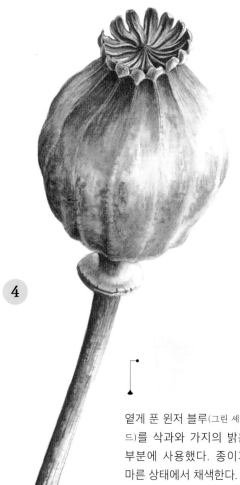

4

혼합한 색
스칼렛 레이크,
그린 골드와
세피아

혼합한 색
그린 골드와 스칼렛 레이크를
혼합한 색은 주로 가지 부분에
사용했으며 삭과의 일부에도
사용했다.

3

옅게 푼 윈저 블루(그린 셰이
드)를 삭과와 가지의 밝은
부분에 사용했다. 종이가
마른 상태에서 채색한다.

질감을 나타내기 위해 종이가 물에 젖
은 상태, 또는 마른 상태에서 가느다란
붓으로 점을 찍어 표현했다. 서두르지
말고 여러 겹에 걸쳐 채색한다.

Arum megobrebi

천남성속 메고브레비

1. 신중하게 바탕색 칠하기

이렇게 둥글고 광택이 있는 열매를 칠할 때는 첫 번째 채색을 신중하게 하는 것이 중요하다. 각각의 하이라이트 부분에는 종이의 흰색을 꼭 남겨두어야 하며, 첫 단계에서부터 열매 하나하나의 둥근 형태가 반드시 명확히 나타나야 한다.

2. 여러 겹으로 채색하기

여러 겹을 채색하되 색조와 색감을 조금씩 강하게 하고 명암에 최대한 집중하여 열매의 둥근 형태를 만들어준다.

3. 그림자 부분 색 칠하기

다음 단계로 넘어가기 전에 그림자를 칠한다. 파란색은 빨간색과 반대되는 색이므로 그림자를 표현하기 좋다. 이러한 색깔들은 사용하기 전에 꼭 작은 부위에 테스트 삼아 칠해보아야 한다.

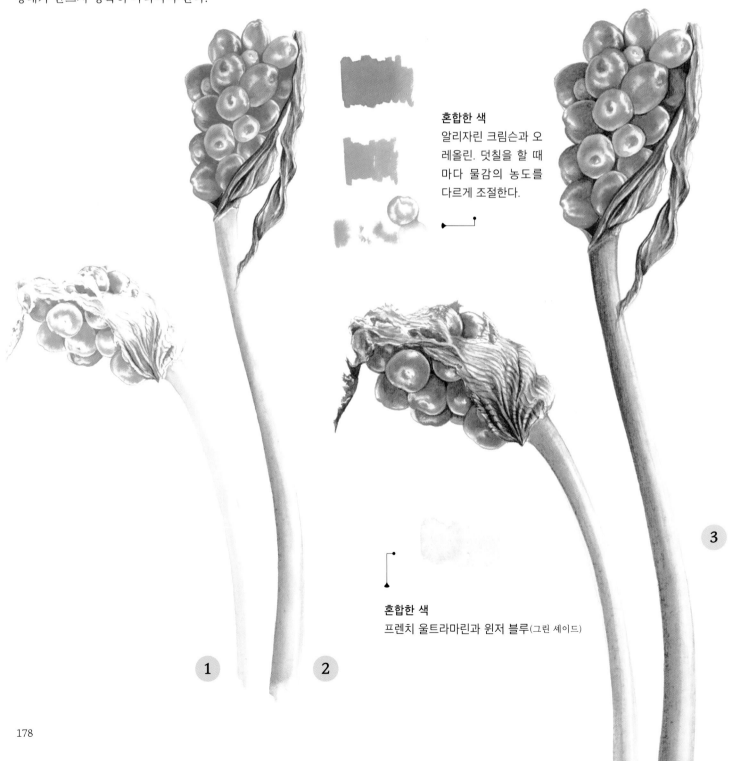

혼합한 색
알리자린 크림슨과 오레올린. 덧칠을 할 때마다 물감의 농도를 다르게 조절한다.

혼합한 색
프렌치 울트라마린과 윈저 블루(그린 셰이드)

4. 색상 강화하기

열매의 풍부하고 진한 빨간색을 표현하기 위해서는 반드시 여러 겹에 걸쳐 채색해야 한다. 맨 마지막 겹을 칠할 때는 물감을 아주 진하게 하여, 거의 물감에 물을 섞지 않는 느낌으로 칠한다. 이렇게 좁은 면적을 칠할 때는 물감에 물을 아주 조금만 섞어서 사용하며, 마지막 덧칠인 경우라도 종이에 물을 전혀 적시지 않고 칠한다. 광택이 있는 질감을 표현하기 위해 일정 부분은 종이의 흰색이 유지되어야 한다. 보다 짙은 파란색을 그림자 색으로 사용해 어두운 영역을 더 어둡게 표현해준다. 열매 하나하나의 윤곽선을 또렷하게 그려서 선명한 이미지로 만든다.

혼합한 색
윈저 레드와 오레올린. 필요한 경우 한 겹씩 채색할 때마다 빨간색에 조금씩 변화를 주어 더욱 실제와 비슷한 색을 표현한다.

혼합한 색
프렌치 울트라마린, 그린 골드와 인디고. 섞는 염료의 양을 조절하기에 따라 초록색이 더욱 푸른색을 띨 수도, 노란색을 띨 수도 있다. 종이 표면을 물로 살짝 적신 후 칠한다. 줄기의 밝은 부분에 집중하여 채색해 부피감을 표현하자.

열매 아랫부분의 마른 불염포(육수꽃차례를 싸고 있는 넓은 잎 모양의 큰 꽃턱잎 - 역주)에는 여러 가지의 색이 사용되었다. 이 색들은 따로 섞어 준비한 후 차례로 한 가지씩 칠한다. 이러한 디테일을 채색할 때는 아주 가느다란 붓이 필요하다. 물이 거의 묻지 않은 상태의 붓에 해당 색깔들을 물을 더하지 않고 묻힌다. 불염포가 어떤 방향으로 구부러지고 꺾여 있는지 설명하기 위해 잎맥의 방향이 아주 중요하다.

4

Quercus palmeri
파머참나무

1. 부피감 표현하기

대상의 명암의 위치와 형태를 면밀히 분석
한다. 바탕색으로 아주 옅게 푼 회색을 칠하고,
따뜻한 톤의 갈색으로 덧칠을 해 나간다.
붓 자국의 방향이 부피감에 많은 영향을 준다.
이 첫 단계 채색에서는 물을 적게 한 붓으
로 섬세한 디테일을 약간 더해준다.

혼합한 색
세피아, 스칼렛 레이크, 그린
골드와 윈저 블루(그린 셰이드)

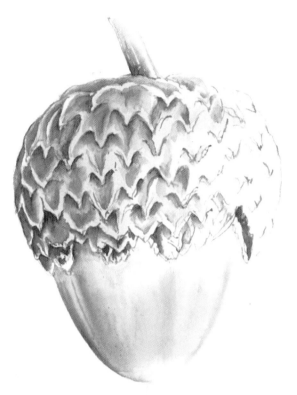

1

혼합한 색
위에서 만든 색에 스칼렛 레
이크를 약간 더한 것. 어떤 붓
자국 모양을 사용할 것인지
연습해보고 결정하자.

2. 표면 매끄럽게 만들기

명암의 위치에 집중하여, 마른 종이 표면
에 흐릿한 회색을 연하게 칠한다. 이 작업
을 통해 전에 칠한 부분을 보다 매끄러운
느낌으로 만들고 실제와 더 비슷한 색으로
맞출 수 있다.

혼합한 색
처음에 만들었던 색에 윈저 블루(그린 셰이드)를
더했다. 이 색을 아주 옅게 풀어서 4호 정도의
큰 호수 붓을 사용해 최소한의 붓질로 필요한 부
분을 칠한다.

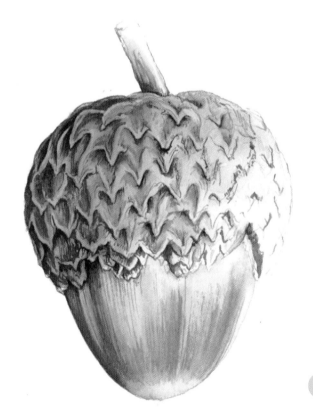

2

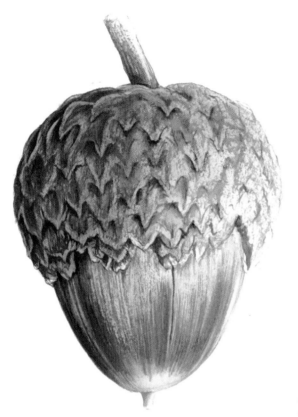

3

3. 부드럽게 덧칠하기

질감과 실제 색깔 재현에 집중하면서
따뜻한 톤의 갈색을 덧칠해 나간다. 조금
다른 붓 자국을 활용해 질감을 표현한다.
대상 전반에 보이는 여러 색깔들을 관찰하고,
각 색깔들을 적절하게 칠한다.

혼합한 색
처음에 만들었던 색에 그린 골드와 스칼렛 레이
크를 조금씩 더한 것. 여분의 종이에 물감을 닦
아내어 보다 마른 붓 자국을 낼 수 있게 만든다.

표면 질감을 더 잘 표현할 수
있도록 다양한 붓 자국을 연
습한다.

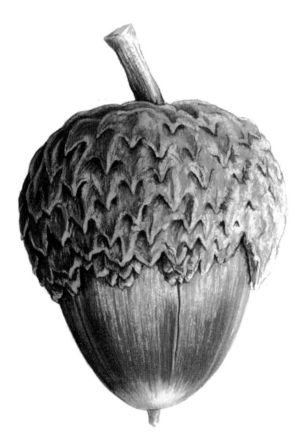

4

4. 색조와 농도 강화하기

채색 마지막 단계에서는 보다 농도가 짙은
물감을 사용한다. 필요한 경우 종이를
물에 적신 후 칠하되, 세밀한 디테일들을
칠할 때는 종이가 마른 상태에서 바로
물감을 칠한다. 보다 어두운 그림자 부분
에 푸른빛을 띠는 색을 더 칠하여 색의
대비를 강화하면, 보다 입체적인 느낌을
줄 수 있다.

채색 마지막 단계에서는 아주 가느다란 붓에 아
주 짙은 농도의 물감을 사용하여 디테일 내에서
도 가장 어두운 그림자 부분을 칠한다. 다른 색
깔들 위에 색을 칠할 때는 어떻게 느낌이 변하
는지 항상 테스트해 본 다음 칠한다.

Yucca glauca

유카 글라우카

1. 옅은 색부터 시작하기

첫 단계를 채색할 때는 항상 아주 옅은 색부터 시작한다. 넓은 면적을 칠할 때는 해당 부분의 종이를 넉넉한 양의 물로 적신 다음, 옅게 푼 물감으로 칠한다.

2. 대상의 형대 나다내기

옅게 푼 물감으로 덧칠을 해 나가되, 세필붓과 물을 적게 한 물감을 사용해 디테일을 표시하고 대상의 형태를 더 잘 나타내도록 표현한다.

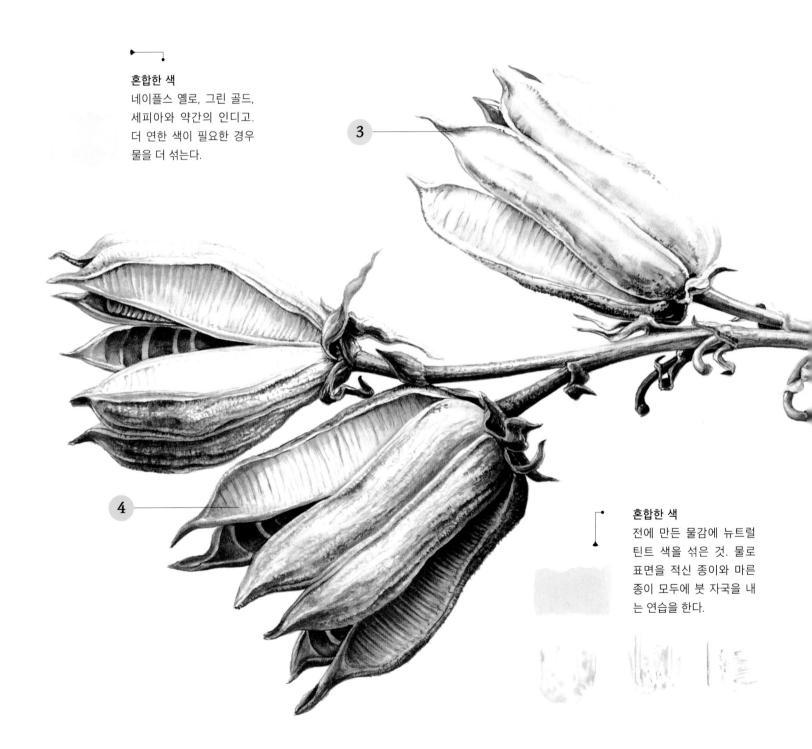

혼합한 색
네이플스 옐로, 그린 골드, 세피아와 약간의 인디고. 더 연한 색이 필요한 경우 물을 더 섞는다.

3

4

혼합한 색
전에 만든 물감에 뉴트럴 틴트 색을 섞은 것. 물로 표면을 적신 종이와 마른 종이 모두에 붓 자국을 내는 연습을 한다.

3. 대조 강화하기

형태가 명확하게 드러났다면, 보다 진한 물감을 사용해 섬세한 디테일들과 표면의 무늬를 덧칠한다. 대조를 강조하기 위해 어두운 영역을 더 많이 칠한다.

실제로 칠하기 전에 항상 붓 자국 내는 것을 미리 연습해 본다.

실제 색과 더 비슷하게 맞추기 위해, 마른 종이에 옅게 푼 물감을 칠한다. 디테일이 없어지는 것을 너무 두려워하지 말자. 디테일은 보다 실감나는 느낌을 위해 반드시 다시 그려 주어야 하는 부분이다.

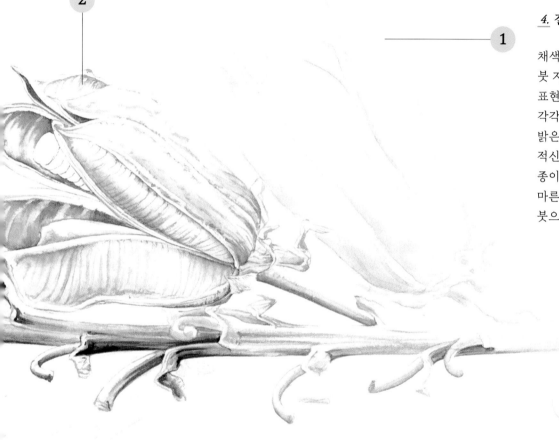

4. 질감 표현하기

채색 첫 단계부터 마지막 단계까지 계속해서 붓 자국을 내 가면서 실감나는 질감을 표현한다. 표면의 다양한 색깔들을 관찰하고, 각각의 색을 필요한 곳에만 한 가지씩 칠한다. 밝은 부분의 경우 물감을 칠할 때 항상 표면을 적신 다음 칠하고, 어두운 부분을 칠할 때는 종이가 마른 상태에서 칠한다. 필요한 경우 마른 종이 위에 붓질을 한 다음 물을 묻힌 붓으로 쓸어준다.

앞서 섞어 두었던 물감에 페인즈 그레이를 더했다. 이 색은 대상 전체가 아닌 그림자 부분에만 칠한다.

혼합한 색
네이플스 옐로, 세피아에 약간의 윈저 블루(그린 셰이드). 이 색은 옅게 풀어서 그림자 부분에 연하게 칠해주고, 마른 붓 자국을 내어 질감을 표현한다.

채색 마지막 단계에서는 삭과 아래쪽이나 가지 부분에 따뜻한 톤의 갈색을 부드럽게 칠해 작품을 마무리한다.

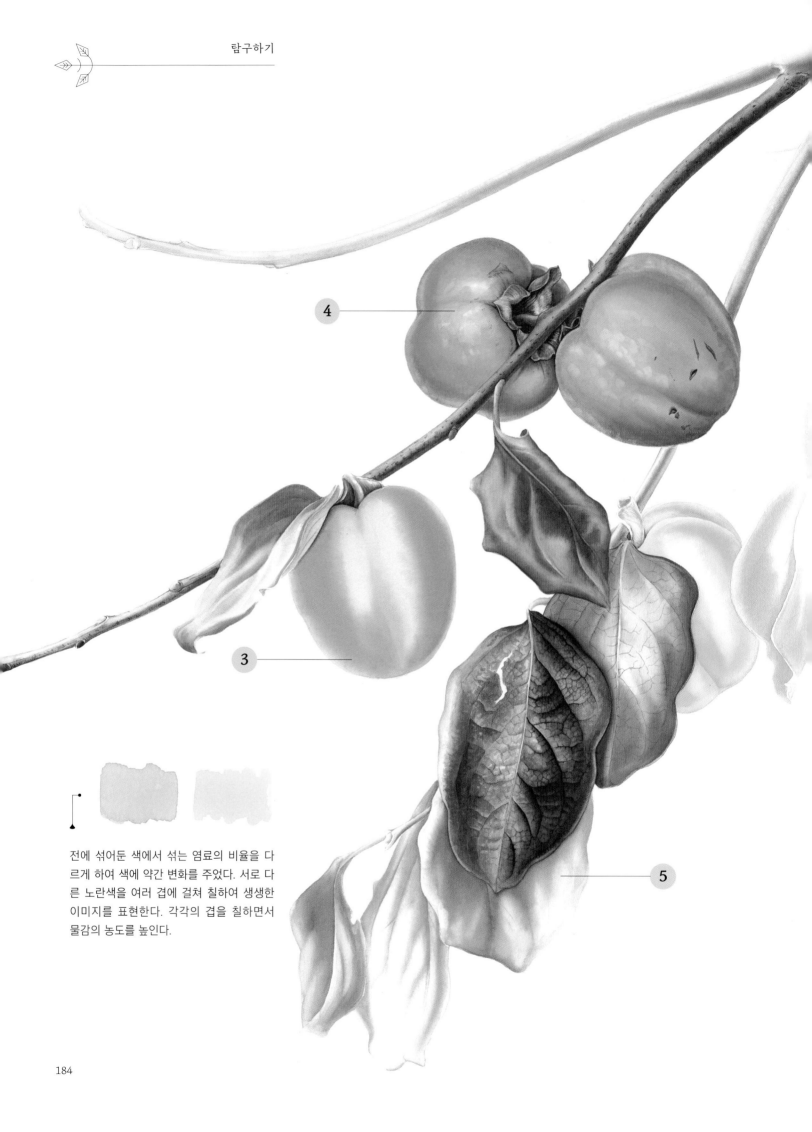

4

3

5

전에 섞어둔 색에서 섞는 염료의 비율을 다
르게 하여 색에 약간 변화를 주었다. 서로 다
른 노란색을 여러 겹에 걸쳐 칠하여 생생한
이미지를 표현한다. 각각의 겹을 칠하면서
물감의 농도를 높인다.

Diospyros kaki

감나무

1. 명확하게 스케치하기

대상을 날카롭고 명확하게 그려야 한다. 가장자리는 가느다란 연필선으로 분명하게 표시해두면 대상의 형태를 더 잘 이해할 수 있다.

2. 붓질의 방향

원형의 대상을 칠할 때는 붓질도 둥글게 하자. 넓은 면적을 칠할 때는 종이를 충분히 적시고 연한 색상으로 채색을 시작하는 것이 중요하다. 4호 정도의 큰 호수 붓을 사용한다. 명암을 면밀히 관찰하고, 대상의 형태를 표현하기 위해 정확한 위치에 채색을 한다. 꽃받침 아래쪽과 같이 가장 짙게 그림자가 진 부분을 분명하게 표현해주면 이 단계에서 이미지를 더 잘 알아볼 수 있다.

혼합한 색
트랜스페어런트 오렌지와 크롬 옐로. 짙은 색의 열매를 작업하려면 새로운 색의 염료를 찾아내야 한다.

3. 색상 강화하기

보다 진한 물감으로 여러 겹에 걸쳐 덧칠한다. 이렇게 강한 색을 표현하기 위해서는 여러 겹으로 채색해야만 한다. 덧칠을 하려고 붓을 들기 전에, 이전에 칠한 부분의 물감이 완전히 말랐는지 꼭 확인하자. 대상의 밝은 부분에는 종이의 흰색을 남겨두고, 윤기를 표현하기 위해 그 위에 푸른색을 옅게 칠한다. 숙련된 식물 세밀화가라면 이 옅은 푸른색을 대상 전체에 칠하는 방법도 사용할 수 있다. 열매 가장 위쪽 꽃받침 아래의 아주 어두운 그림자 부분은 부피감을 표현하기 위해 반드시 칠해주어야 한다.

4. 색깔과 형태

가능한 붓질의 횟수를 적게 하여 넓은 면적을 칠하자. 여러 겹을 칠하고 나면 종이가 포화 상태가 되어 더 이상의 물기나 물의 양이 많은 물감을 받아들이지 않게 된다. 이럴 때는 마른 상태의 종이에 채색하되 젖은 붓으로 가장자리를 쓸어 부드럽게 만들어준다. 가지 주위의 열매에 있는 가장 어두운 그림자 부분을 충분히 표현해준다. 보다 입체적인 표현을 위해서는 가장자리를 선명하고 정확하게 그리는 것이 중요하다. 꽃받침의 가장 깊게 파인 부분에는 부피를 표현할 수 있는 대비를 주기 위해 거의 검정에 가까운 색을 칠한다. 마지막에는 표면의 무늬를 그린다.

물감의 농도를 짙게 하되 넓은 면적에 칠할 때는 물감이 잘 퍼지기 위해 물의 양이 넉넉해야 한다. 가장 따뜻한 톤의 그림자가 있는 부분에는 마지막 단계에서 트랜스페어런트 오렌지 색상을 다른 색과 섞지 않고 바로 칠한다.

5. 덧칠하기

잎을 세밀하게 관찰한다. 색들이 이루는 층을 보도록 노력하자. 나는 작업할 때 모든 대상을 이와 같은 방법으로 접근한다. 색을 한 층씩 쌓듯이 칠해 나간다. 이 층들 간에 특별한 순서는 없다. 빨간색을 다른 색을 칠한 위에 칠하는 것도 아마 괜찮을 것이다. 한 층씩 채색해 나가면서, 한 층이 완성되면 그 다음 층을 어떻게 칠할지 결정한다. 어떤 물감을 사용할지 여부, 물감의 농도 등도 전에 칠한 층이 완성되었을 때 결정한다. 대상의 형태와 그림자의 모양에 따라 붓놀림을 다르게 하자. 또한 칠해야 할 부분의 크기에 따라 섞는 물의 양, 물감의 농도에 변화를 주어야 한다. 유연하게 결정한다. 얼른 마무리 단계를 칠하려고 서둘러서는 안 된다. 그림이 대상 식물과 정확히 똑같아지는 순간이 마무리 단계다.

혼합한 색
페인즈 그레이, 윈저 블루 (그린 셰이드)와 카드뮴 레몬. 대상의 윤기를 표현할 때 쓴다. 넓은 부분에 칠할 때는 반드시 옅게 풀어서 사용해야 한다.

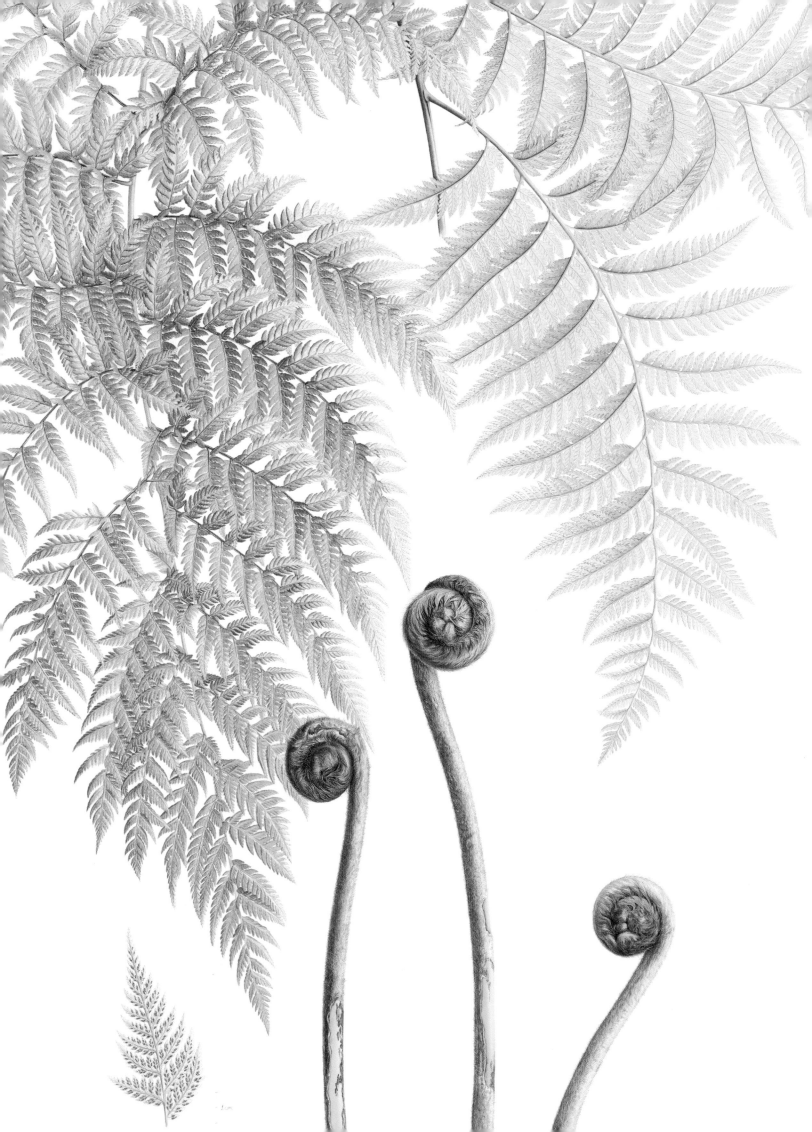

Master

마스터하기

Finding your style

자신만의 스타일 찾기

본인만의 방식과
스타일을 찾게 되면,
그 방식을
온전히 마스터하게 될 것이다.

아주 상세하게 그림을 그리는 작업을 몇 년을 하다 보면, 식물을 그리는 일을 마스터했다고 느낄 수도 있을 것이다. 물론 이렇게 되기까지는 수많은 연습과 헌신적인 노력으로 채워진 오랜 시간이 소요될 것이며, 타고난 재능이 필요할 수도 있다. 누구도 하룻밤 사이에 높은 수준에 이른 능숙한 식물 세밀화가가 될 수는 없다. 최선의 방법은 연습을 통해 자신만의 아름다운 스타일을 발전시켜 나가는 것이다. 그렇게 하다 보면 단지 식물을 기록하는 것만 아니라, 자신만의 방법으로 식물을 기록할 수 있게 될 것이다.

물론 다양한 화풍이 존재하며, 식물 세밀화가들은 저마다 자신만의 스타일과 독특한 접근방식을 가지고 있다. 어떤 면에서 이는 식물 세밀화가들이 사용하는 기법에 따라 생겨난 방식일 수도 있지만, 그들이 물리적으로 식물을 보는 방식과 어떻게 종이에 이를 기록하고 싶어 하는지에 따라 접근방식이 달라진다. 이에 영향을 주는 요소는 붓질, 색깔의 농도와 식물의 불규칙성이 만드는 그림의 자연스러움과 균형감, 복잡성, 채색 기법 등이 포함된 작품의 구성이다. 어떤 식물 세밀화가는 표면의 모든 흠을 모두 기록하는 반면 어떤 작가는 식물의 불완전한 부분을 제외하고 그리기도 한다. 이는 식물의 정보를 편집하는 작가의 방식에 따라 결정되는 부분이다. 수준 높은 기법으로 완성된 작품이라 함은, 식물 세밀화가의 작업이 갖는 고유한 특성을 알아보고 이해할 수 있는 작품이다.

나무고사리목 콰드리핀나타
(*Lophosoria quadripinnata*)

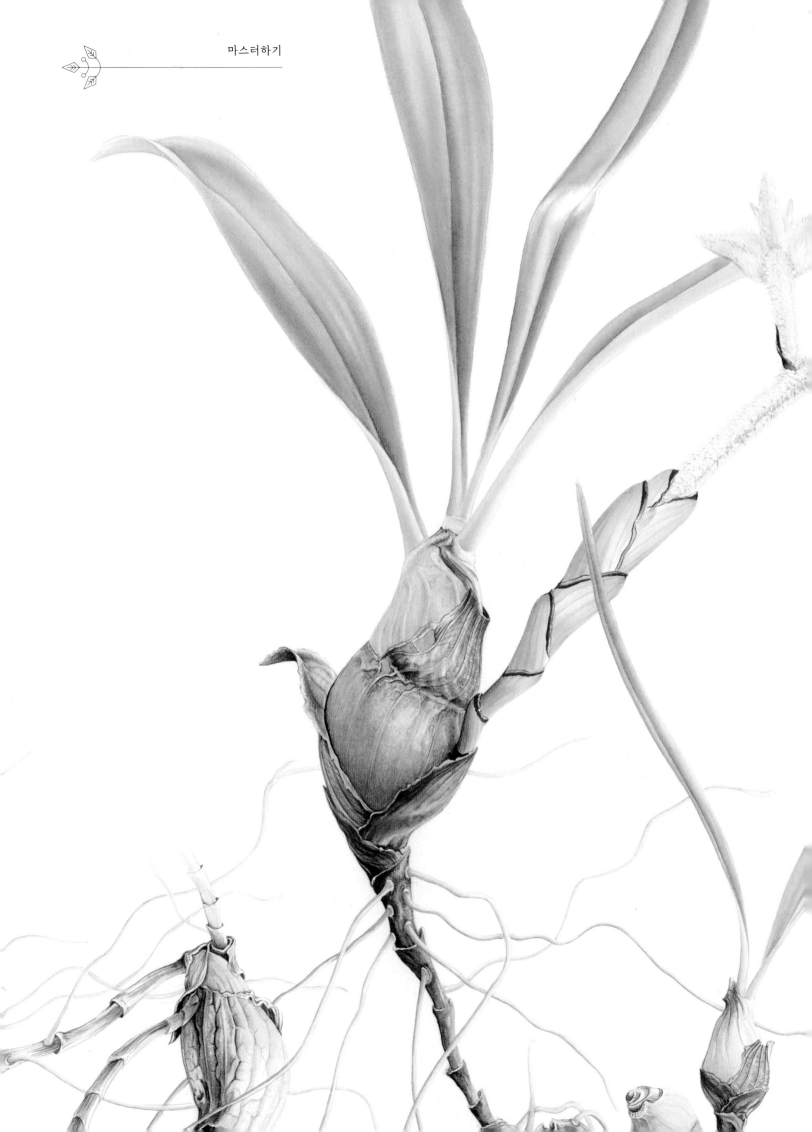

Find solutions to the unresolved

해결하지 못한 문제들의 해법 찾기

완벽을 목표로 하지 말고,
실수를 그치고
잘 가릴 수 있도록 노력하자.

식물 세밀화를 마스터한다는 것은 단지 작화 기법을 마스터하는 것이 아니다. 특정 대상을 보다 명료하게 표현하며, 종이 위에서 벌어지는 문제들을 해결하고, 그림을 보는 이들에게 가장 쉽고 명확한 방법으로 식물을 보여줄 수 있는 방법들을 찾아내는 것이다. 이리저리 엉킨 문제의 실타래를 풀기 위한 올바른 접근 방법을 찾아내는 것은 어려운 일이지만, 이러한 문제들을 해결하는 것이야말로 식물 세밀화를 마스터하는 길일 것이다.

어떤 대상을 정확하게 표현하고 질감의 정수를 그림에 담아내기 위해서는 지금껏 해 왔던 방법들은 잠시 잊고, 시도해 보지 않은 기법에 도전해야 할 수도 있다. 한 번도 해 보지 않았던 방법들을 시도하되, 할 수 있는 한 최선을 다해보라.

에리아 라시오페탈라*(Eria lasiopetala)*

보송보송한 털이 난 꽃대의 놀라운 질감을 표현하기 위해 여러 번에 걸쳐 서로 다른 방식으로 접근해 본 끝에, 결국 한 번도 시도해 보지 않았던 기법을 찾아냈다.

처음에 나는 털들을 흰색 물감으로 그린 다음 연필로 살짝 표시해주는, 이미 알고 있던 기법을 시도해 보았다. 그러나 이 방법으로는 표현이 되지 않았다. 그래서 보송보송한 털들을 흰색 과슈 물감으로 그려보았지만, 이 역시 잘 되지 않았다. 이미 알고 있던 기법들을 모두 적용해 보았으나 모두 소용이 없었다. 그리고

아이디어가 떠올랐다! 하지만 새로운 아이디어는 항상 습작을 해 보아야 한다는 점을 기억해두자. 일단 원래 그리던 대로, 매끄러운 질감인 것처럼 꽃대를 그렸다. 여기서 중점은 명암을 살려서 꽃대의 부피를 나타내 주는 것이다. 그런 다음, 뾰족한 바늘로 아주 조심스럽게 종이 표면의 일정 부분을 긁어냈다. 종이의 섬유질을 꽃대의 보송보송한 질감을 표현하는 데 활용한 것이다. 바늘을 사용해 이 섬유들을 하나씩 긁어낸 다음, 그 하나하나에 물을 거의 섞지 않은 흰색 물감을 조금씩 묻혔다. 이렇게 해서 에리아 라시오페탈라의 꽃대의 질감을 아주 입체적으로 살아있게 완성했다.

Get inspired by nature

자연에서 영감 얻기

자연은 아름다울 뿐 아니라 인류에게 필수적인 존재다. 그러나 불행히도 인류로 인해 수많은 식물들이 멸종 위기, 많은 숲들이 사라질 위험에 직면했다. 오늘날 우리가 살아가는 세계는 많은 환경 문제들로 고통 받고 있다. 식물 세밀화의 중요한 역할 중 하나는 이 문제의 중요성에 대해 소통하는 것이다. 식물 세밀화는 단지 평면에 놓인 시각적 도구가 아니라, 소통의 수단이다.

수년간에 걸친 방대한 연구를 통해 과학자들이 환경 문제를 인지하고 있음은 잘 알려진 사실이다. 이 문제에 대해 우리는 보다 높은 수준의 인식이 필요하며, 이 문제에 대해 더 잘 알고 있는 이들을 통해 사람들이 이 문제를 더 심각하게 받아들일 필요가 있다. 과학계와 대중 간의 소통은 언제나 어렵고 힘든 과제였다. 식물 세밀화의 훌륭한 점 중 하나는 대중들에게 어필한다는 점이다. 식물 세밀화는 과학계와 일반 대중들을 연결하는 다리가 될 수 있으니, 여러분의 재능으로 세상에 메시지를 전달하라. 여러분의 식물 세밀화에 담긴 메시지는 사람들이 환경 문제들을 인식하고 이해하는 데 도움을 줄 것이며, 환경 전반에 대한 인식을 고양시킬 수 있다. 그러니 환경 문제 발의를 돕는 더 좋은 방법은 바로 아름다운 식물 세밀화를 그리는 것으로, 이는 서른 쪽짜리 과학 논문을 쓰는 것보다 훨씬 강력한 방법이다. 매력적인 식물 세밀화는 사람들의 마음을 울리는 힘이 있기 때문이다.

기념비적인 서양회양목
(Buxus sempervirens) 숲

내가 살고 있는 터키의 퍼튜나 계곡(Fırtına Valley)에 있는 이 숲은 이렇게 높이 자란 나무들 덕분에 아주 독특한 곳이다. 이 나무들은 수 세기 동안 장식 목적으로 사용되었다. 벌목되고 절단되어 숟가락이나 빗 등을 만드는 데 사용되는 바람에, 상당 부분의 나무들은 덤불 같은 형태다. 서양회양목은 오직 이 지역에서만 크게 자라는 종이며, 아직 넓은 숲이 남아 있다. 그러나 불행히도 이 숲은 곰팡이병 때문에 멸종의 위기에 처해 있으며, 숲은 이끼와 지의류로 뒤덮여 있다. 덕분에 숲은 마치 동화 속에 나올 법한 모습이지만 이는 나무에 퍼진 곰팡이병 때문으로, 철저한 보호 대책을 적용하지 않는다면 숲이 사라질 것이다.

Get inspired by other artists

다른 아티스트들에게서 영감 받기

가장 최근에 그린 그림이
그 전에 그린 그림보다
나아지도록 하라.

어떤 대상을 마스터하려면 연습이 답이다. 그저 반복해서, 그리고 또 그려보는 작업이 필요하다. 이렇게 수년 동안 스케치와 채색을 연습하며 경험을 쌓는다 해도 여전히 실수도 많고 그리던 그림을 못 쓰게 되는 경우도 있겠지만, 실수를 한 작업을 통해 얻게 되는 지식과 경험만은 그대로 축적된다.

지속적인 스케치와 채색 연습을 하면서 식물 세밀화를 마스터하다 보면, 일부 훌륭한 그림들을 주의 깊게 관찰하는 것이 놀랍도록 도움이 된다는 사실을 발견할 수 있을 것이다. 명심해야 할 점은 여러분은 발전된 관찰 기술이 있다는 것, 그리고 다음 그림들을 그저 감상하지 말고 찬찬히 들여다보라는 것이다. 이 식물 세밀화가들이 특정 대상을 어떻게 그렸는지, 어떤 종류의 기법을 적용했는지 이해하도록 노력하라. 그림의 구성, 색다른 접근법과 세밀한 디테일들을 관찰하라. 이러한 요소들을 받아들이고 영감을 받되, 본인의 그림과 비교하는 것은 실력 발전에 부정적인 영향을 줄 수 있으니 주의하자. 식물 세밀화를 마스터한 수준으로 가는 길은 멀고 험하다. 본인이 얼마나 발전했는지 가늠하는 최선의 방법은 전에 그린 그림과 최근 그린 그림을 비교하는 것이다.

반다 브룬네아(*Vanda brunnea*)
이시크 귀너

종이에 수채, 2016년
66 x 46cm
중국 시슈앙반나 열대식물원(Xishuangbanna Tropical Botanical Garden)에서 채집

중국 레드 리스트(China Species Red List)(레드 리스트: 멸종 위기에 놓인 야생 생물종의 목록 – 역주)에 의하면 반다 브룬네아는 멸종 위기종(EN) 등급으로 분류된다. 이 희귀한 품종은 뛰어나게 아름답고 향기로운 꽃을 피워 현지인들이 판매용이나 원예 목적으로 수없이 채집했다. 최근 상업적 목적으로 집중적인 채집이 이루어져, 이제는 효과적으로 보호해야 하는 종이 되었다.

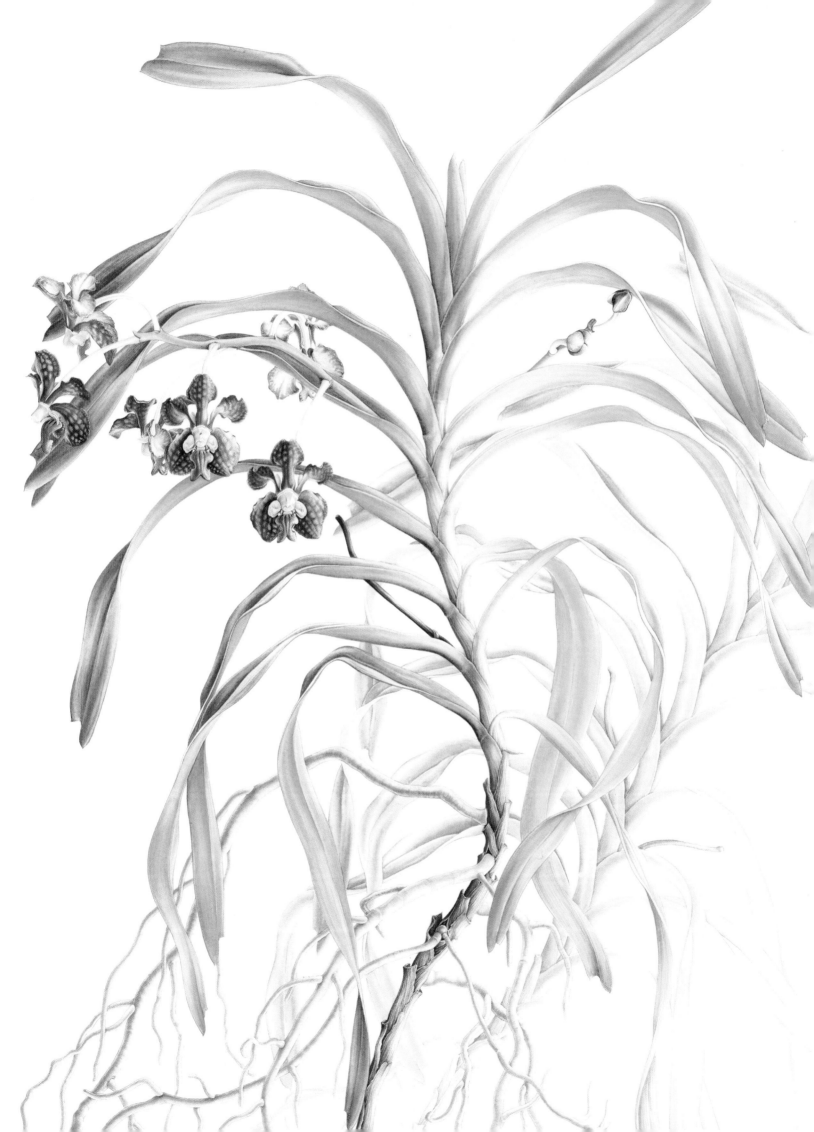

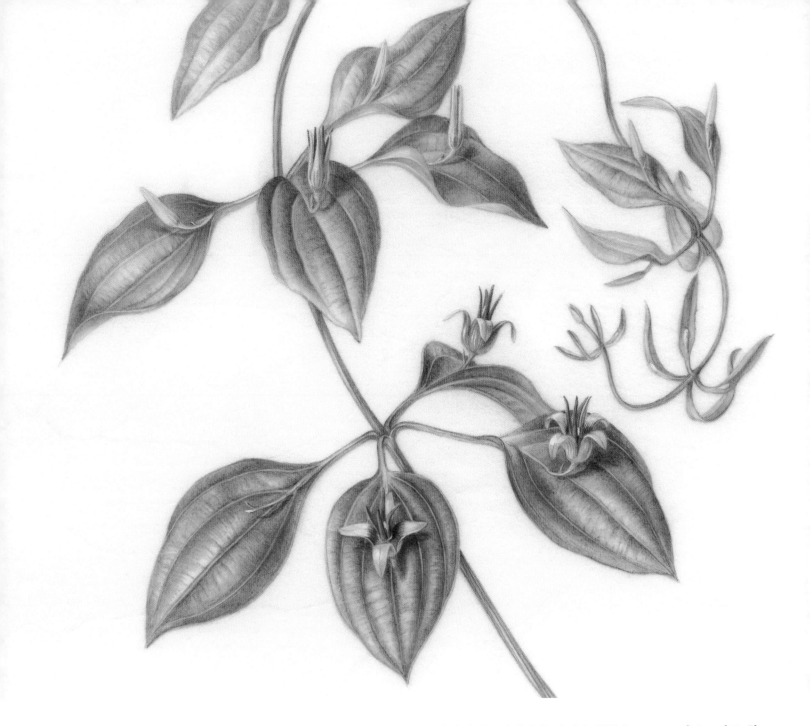

만생백부(*Stemona japonica*)
아키코 에노키도(Akiko Enokino)

양피지에 수채, 2017년
16 x 18cm
일본 교토 식물원에서 채집

만생백부는 중국어로 바이부라고 불리며
1713~1736년경에 중국에서 약용 식물로
유입되었다.

식물을 실제 크기로 그리는 것이 나의 스타일이다. 이 작은 꽃들은 1~1.5cm 정도 크기로, 흰
색 고양이털로 만든 일본화용 붓을 사용해 양피지에 그렸다. 흰고양이털 붓은 물감을 아주
잘 머금고 있기 때문에 가느다란 선을 그릴 때 적합하다. 옛날 일본의 예술가들은 이 붓을 사
용해 아주 세밀한 식물 세밀화를 그렸는데, 펜과 잉크를 사용한 그림과 매우 비슷하다. 양피
지는 소, 양이나 사슴 가죽으로 된 것도 있으며 가죽 종류에 따라 색깔이 다르다. 나는 미색
을 띤 양피지를 즐겨 사용하는데, 색을 더 잘 보여주기 때문이다. 그러나 어떤 식물들은 보
다 어두운 색의 양피지에 그리는 것이 보다 흥미롭고 자연스러운 느낌을 주기도 하는데, 배
경에 가죽의 혈관이 살짝 비치기 때문이다.

작은 식물이라도 명암이 있다. 식물의 각 요소들을 그릴 때, 나는 언제나 명암에 깊게 주의
를 기울인다.

아키코 에노키도

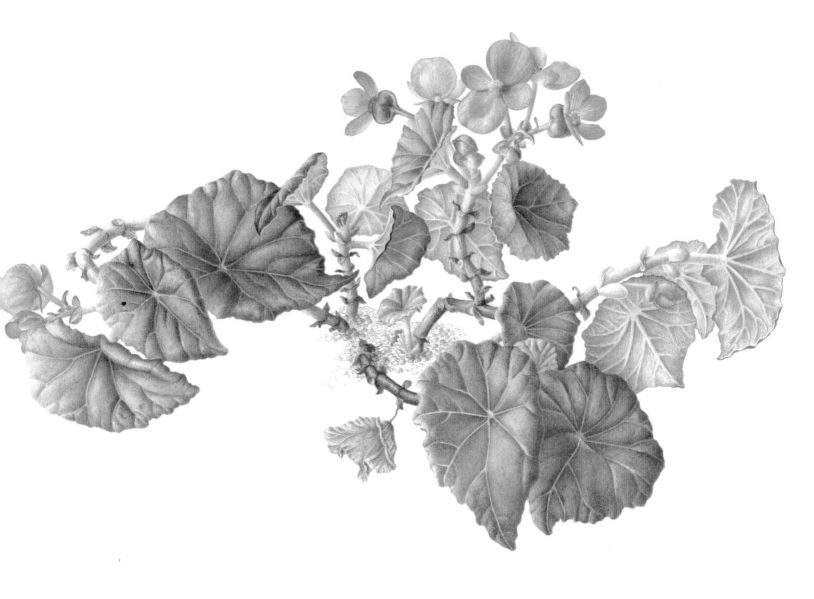

1996년, 왕립 에든버러 식물원은 소코트라 섬의 사마 지역을 탐사하면서 식물 한 종을 발견했다. 1999년에 시행된 심화 연구에서는 다른 두 지역에서도 이 식물을 발견했는데, 처음 발견한 종과 거의 같은 모습이었다. 현재 이 식물은 2km 거리 내에 500m 간격으로 천 개 미만의 개체만 존재하는 것으로 추정되고 있다. 베고니아 사마엔시스는 이렇게 아주 좁은 기후대에 극히 적은 개체만이 존재하기 때문에, 인간이나 동물의 활동과 기후 변화에 민감할 수밖에 없다. 이러한 이유로, 이 종은 국제자연보호연합(IUCN)의 레드 리스트에 등재되었다. (국제자연보호연합 레드리스트 범주 B2ab(iii))

이 그림은 미국 보태니컬 아트 협회(American Society of Botanical Art)에서 주최한 세계의 멸종 위기 종을 주제로 한 '사라지는 낙원(Losing Paradise)'이라는 제목의 전시회에 전시되었다. 이 전시는 미국 전역을 순회하며 여러 장소에서 열렸는데, 그 중 국립 자연사 박물관(스미소니언 협회)과 뉴욕 식물원도 있었다. 나중에는 런던의 왕립 큐 식물원에서도 전시가 열렸다.

리지 샌더스

베고니아 사마엔시스(*Begonia samhaensis*)
리지 샌더스(Lizzie Sanders)

종이에 수채, 2007년
18 x 28cm
에든버러의 왕립 식물원에서 채집

뱅크시아 세라타(Banksia serrata)

앤 헤이즈(Anne Hayes)

종이에 수채, 2007년
95 x 74cm
오스트레일리아에서 채집

나는 수 년 동안 뱅크시아 종의 매력에 푹 빠졌는데, 특히 이 식물이 만드는 씨앗 꼬투리에 완전히 마음을 빼앗겼다. 뱅크시아 세라타는 아름다운 조형적 형태를 가지고 있어, 내가 가장 좋아하는 종이다.

이 그림은 어려운 작업이었는데, 그 이유는 그때까지 그렸던 중 가장 큰 그림이기도 했지만 가장 복잡하기도 했기 때문이다. 만족스러운 결과가 나올 때까지 그린 끝에, 나는 일곱 번 만에 씨앗 꼬투리 스케치를 완성했다. 덕분에 대상 식물의 구조를 아주 잘 이해하게 되었고, 식물에 아주 익숙해졌다. 이 그림은 석 달보다 조금 덜 걸려서 완성했다. 세밀한 디테일들을 그리기 위해 나는 보석 세공사들이 사용하는 헤드 루페(머리에 착용해 사용하는 소형 확대경 - 역주)를 내 안경에 끼우고 작업했다. 또한 씨앗 꼬투리 부분을 정확하게 보기 위해 손으로 들고 보는 돋보기도 사용했다.

앤 헤이즈

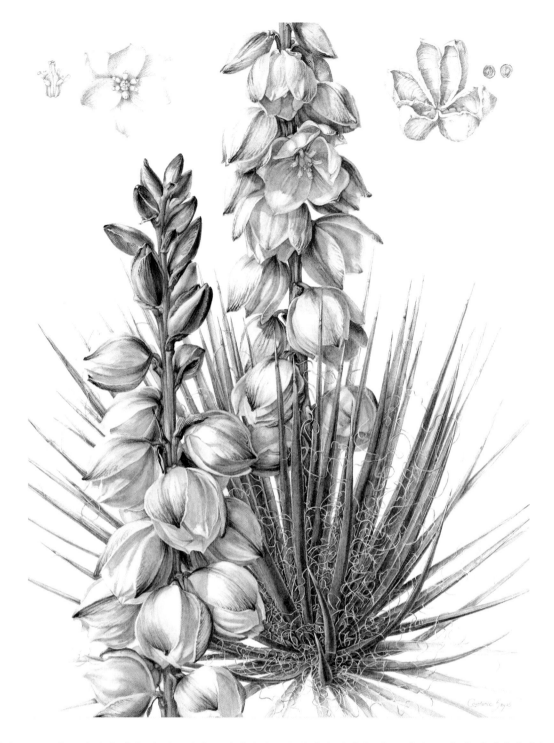

식물을 사실적으로 그리는 작업에 대한 내 접근방식은 기이하게도 추상적인 편이다. 나는 선택한 대상의 형태, 가치, 색과 질감에 대한 고려를 가장 우선순위에 둔다. 유카 하리마니에라는 이종은 내가 그림 작업에서 선호하는 시각적 대비를 보여준다. 보랏빛을 띤 가시가 달려 있는 크림색의 둥근 꽃이 삐죽삐죽하게 잔뜩 돋아난, 가늘고 끝이 뾰족하며 빳빳한 잎 위에 달려 있다. 이식물을 그릴 때 가장 어려웠던 부분은 서로 겹쳐진 잎들과 그 사이로 엉켜 있는 구불구불한 섬유들을 정확히 나타내는 것이었다.

내 수채화 작업은 시작할 때는 아주 제멋대로 그리는 것처럼 보인다. 종이 표면을 물로 적신 위에 물을 많이 탄 물감을 칠하는데, 이 과정에서 신속하고 집중적인 붓 자국 몇 개만으로 큰 형태를 확립하려 한다. 내가 사용하는 두꺼운 수채화 용지는 물과 물감을 과감하게 사용하는 내 스타일에도 적합하기 때문에, 그 위에서 쉽게 물감을 섞고, 방향을 유도하며 덜어낼 수도 있다. 마른 붓으로 칠하는 기법은 그림을 다듬는 마지막 단계에서 디테일을 그릴 때만 사용하는 편이다.

유카 하리마니에(*Yucca harrimaniae*)
콘스탄스 세예스(Constance Sayas)

종이에 수채, 2017년
30.5 x 40.6cm
현장에서 채집 – 미국 콜로라도 주 해발 1764m
콜로라도 자생 식물

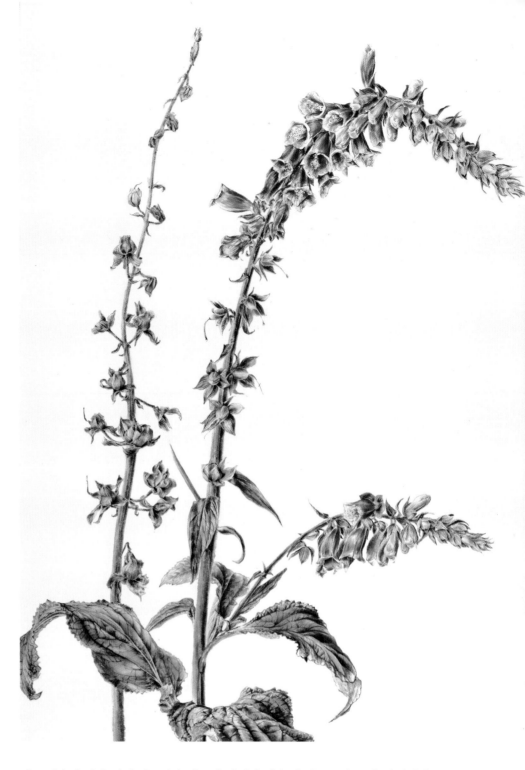

디기탈리스*(Digitalis purpurea)*
재키 페스텔

뽕나무 종이에 수채, 2018년
70 x 50cm
스코틀랜드의 인버위 가든(Inverewe garden)
에서 채집
스코틀랜드 자생종

이 그림은 에든버러에 위치한 에든버러 왕
립 식물원에서 열린 국제 자생종 식물 전시
회인 <플로라 스코티아(Flora Scotia)>에 전
시되었다.

이른 가을이 되면, 가장 아름다운 핑크와 마젠타 빛을 띤 아주 고운 꽃을 만기개화(개화가 비교적 늦은 품종 - 역주)로 피우는 디기탈리스를 만날 수 있다. 이 꽃은 시각적으로 매우 뛰어날 뿐 아니라 심장질환 치료제로 쓰이는 성분인 디곡신의 주요 원료기도 하다.

이 그림에서 내가 선택한 종이는 일본 뽕나무 종이로, 정교하고 세심한 디테일들과 인상적인 붓 자국을 겹쳐서 표현할 수 있다. 종이는 아주 얇지만 튼튼하여, 종이에 묻히는 물감의 양을 아주 주의 깊게 조절해야 했다. 이렇게 작업하면 아름답고 선명한 색감을 얻을 수 있었으며, 흐르고 번지는 물감과 섬세하게 채색한 부분의 대조가 잘 어우러졌다. 이 종이는 상당히 유연한 작업 스타일을 요구하는데, 나는 다양한 종류의 종이에 대상의 정수를 표현하기 위해 종이에 맞게 내 붓질과 기법들을 조정하는 작업을 즐길 수 있었다.

재키 페스텔

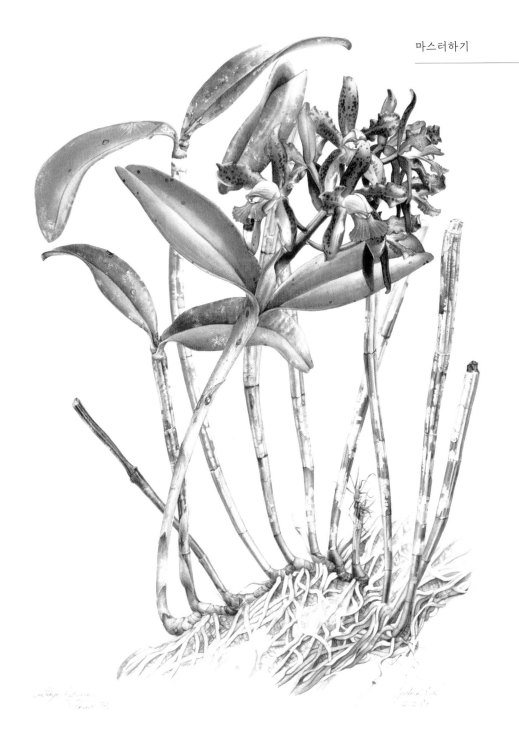

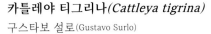

카틀레야 티그리나는 원예 식물로서의 높은 가치 때문에 과도하게 채집되고 자생지가 사라져 가는 등의 문제에 시달리고 있으며, 이 때문에 자연 개체군의 생존 능력이 위협받고 있다. 이 종은 야생 개체를 찾기가 점점 더 어려워지고 있지만, 바이아 주 남쪽의 코코아(학명 테오브로마 카카오(Theobroma cacao)) 농장들에서는 비교적 자주 볼 수 있다. 왜냐하면 코코아는 대서양 열대우림 내에서 가장 생산성이 좋은데, 이 생물군계는 카틀레야 티그리나가 서식하는 환경이기도 하기 때문이다. 이렇게 하여 이 숲이 보호되고 있으며 그 안의 난초들도 같이 보호받고 있다. 이 그림에 나타난 개체는 시험관 재배를 통해 해당 종의 종자를 생산했다. 현재는 이 종자들로부터 대략 15,000 개체가 자라서 실험실에 보관되면서 해당 종의 미래를 보장하고 있다.

내 생각에 식물 세밀화는 보존의 의미에서 귀중한 수단이다. 식물 세밀화는 보편적인 언어이며, 종들의 높은 가치를 강조하고 이를 일반 대중들에게 선보일 수 있는 동시에 과학적 연구에도 도움이 된다.

구스타보 설로

카틀레야 티그리나(*Cattleya tigrina*)
구스타보 설로(Gustavo Surlo)

종이에 수채, 2017년
50 x 35cm
브라질 바이아 주 일례우스 지역에서 채집

카틀레야 티그리나는 브라질 고유의 착생종 난초로 브라질의 동쪽 해안을 따라 형성되어 있는 대서양 열대우림에서 자란다.

작가	제작년도	표본 채집	저작권
Işık Güner	2016	XTBG, China	
Işık Güner	2017	Van, Turkey	
Işık Güner	2018	Fırtına Valley, Turkey	
William Curtis	1790		
Jacqui Pestell	2015	Annapurna, Himalayas	© Jacqui Pestell
Claire Banks	2017	Phulchoki Mountain, Nepal	© Claire Banks
Ann Swan	2018	Wiltshire, England	© Ann Swan
Işık Güner	2018	Fırtına Valley, Turkey	
		Fırtına Valley, Turkey	
		Kaçkar Mountains, Turkey	
Jacqui Pestell	2015	National Botanical Garden, Kathmandu	© Jacqui Pestell
Işık Güner	2015	National Botanical Garden, Kathmandu	
Sharon Tingey	2015	National Botanical Garden, Kathmandu	© Sharon Tingey
Işık Güner	2014	Puerto Varas, Chile	© RBGE
Işık Güner	2018	Fırtına Valley, Turkey	
Işık Güner	2018	RBGE, Scotland	
Işık Güner	2017	Denver Botanic Gardens, Colorado	
Işık Güner	2017	Fırtına Valley, Turkey	
Işık Güner	2018	Катkar Mountains, Turkey	
Işık Güner	2018	Fırtına Valley, Turkey	
Işık Güner	2017	Kaçkar Mountains, Turkey	
Anonymous Marathi artist	1846		© RBGE
Işık Güner	2018	Fırtına Valley, Turkey	
Işık Güner	2018	Fırtına Valley, Turkey	
Işık Güner	2018	Fırtına Valley, Turkey	
Işık Güner	2018	Fırtına Valley, Turkey	
Işık Güner	2015	National Botanical Garden, Kathmandu	
Işık Güner	2009	RBGE, Scotland	© RBGE
Işık Güner	2017	NGBB, Turkey	
Işık Güner	2016	XTBG, China	
Işık Güner	2018	Fırtına Valley, Turkey	
Işık Güner	2018	Fırtına Valley, Turkey	
Işık Güner	2007	NGBB, Turkey	
Işık Güner	2018	Fırtına Valley, Turkey	
Işık Güner	2018	Fırtına Valley, Turkey	
Işık Güner	2014	Puerto Varas, Chile	© RBGE
Işık Güner	2011	Cambridge, England	© RBGE
Işık Güner	2007	RBGE, Scotland	© RBGE
Işık Güner	2017	Denver Botanic Gardens, Colorado	
Marta Chrino Argenta	2014	Royal Botanic Garden, Madrid, Spain	© Marta Chrino Argenta
Marta Chrino Argenta	2014	Royal Botanic Garden, Madrid, Spain	© Marta Chrino Argenta

식물 목록

작가	제작년도	표본 채집	저작권
Marta Chrino Argenta	2014	Royal Botanic Garden, Madrid, Spain	© Marta Chrino Argenta
Marta Chrino Argenta	2014	Royal Botanic Garden, Madrid, Spain	© Marta Chrino Argenta
Marta Chrino Argenta	2014	Royal Botanic Garden, Madrid, Spain	© Marta Chrino Argenta
Marta Chrino Argenta			© Marta Chrino Argenta
Marta Chrino Argenta			© Marta Chrino Argenta
Işık Güner	2017	Denver Botanic Gardens, Colorado	
Işık Güner	2017	Fırtına Valley, Turkey	
Işık Güner	2016	XTBG, China	
Işık Güner	2012	RBGE, Scotland	© RBGE
Işık Güner	2018	RBGE, Scotland	
Işık Güner	2016	Phulchoki Mountain, Nepal	
Işık Güner	2018	Kaçkar Mountains, Turkey	
Işık Güner	2013	Murthly Castle, Perthshire	© RBGE
Işık Güner	2017	Fırtına Valley, Turkey	
Işık Güner	2018	Kaçkar Mountains, Turkey	
Işık Güner	2018	Fırtına Valley, Turkey	
Işık Güner	2009	RBGE, Scotland	
Işık Güner	2009	RBGE, Scotland	
Işık Güner	2009	RBGE, Scotland	
Işık Güner	2009	RBGE, Scotland	
Işık Güner	2012	Isle of Bute, Scotland	© RBGE
Işık Güner	2010	RBGE, Scotland	© RBGE
Işık Güner	2013	Puerto Varas, Chile	© RBGE
Işık Güner	2010	RBGE, Scotland	© RBGE
Işık Güner	2013	Cachagua, Chile	© RBGE
Işık Güner	2013	NGBB, Turkey	
Işık Güner	2012	RBGE, Scotland	© RBGE
Işık Güner	2018	NGBB, Turkey	
Işık Güner	2018	Fırtına Valley, Turkey	
Işık Güner	2018	Fırtına Valley, Turkey	
Işık Güner	2017	Denver Botanic Gardens, Colorado	
Işık Güner	2017	Denver Botanic Gardens, Colorado	
Işık Güner	2016	XTBG, China	
		Fırtına Valley, Turkey	
Işık Güner	2016	XTBG, China	
Akiko Enekido	2017	Kyoto Botanical Garden, Japan	© Akiko Enekido
Lizzie Sanders	2007	RBGE, Scotland	© Lizzie Sanders
Anne Hayes	2007	Australia	© Anne Hayes
Constance Sayas	2017	Colorado, USA	© Constance Sayas
Jacqui Pestell	2018	Inverewe gardens, Scotland	© Jacqui Pestell
Gustavo Surlo	2017	Ilhéus - Bahia, Brazil	© Gustavo Surlo

Thank you

감사의 말

지금까지 내 그림이 실렸던 책들은 많지만, 내가 직접 책을 구성하고, 집필하고 그림까지 그린 것은 이번이 처음이다. 어쩌다 보니 이 책을 만들게 되었지만, 많은 사람들이 정말로 열심히 일해 준 덕분이다. 이렇게 즐겁게 책을 펴낼 수 있게 해준 모두에게 마음 속 깊은 곳에서부터 우러나오는 감사를 전하고 싶다.

일이 매끄럽게 처리되도록 하기 위해 보이지 않는 곳에서 세심하게 계획하고 열심히 노력해 준, 책을 만들기까지 뒤에서 노력해 준 파라몬 편집부에게 감사를 전한다. 이들이 전문가답게 일해 주었기 때문에 내가 모든 것을 훨씬 수월하게 할 수 있었다.

내가 가장 경애하는 친구 재키 페스텔에게도 특별한 감사를 표하고 싶다. 재키는 그의 지식과 비전을 공유해주었을 뿐 아니라 이 책을 더욱 매력적으로 보일 수 있도록 해주었다. 또한 개인적으로는 식물 세밀화가로서 지금의 나를 있게 한 사람으로, 나의 인생 여정 전반에 닿아 있는 그의 관대함과 도움에 감사할 뿐이다. 그는 아주 훌륭한 식물 세밀화가다. 또한 도널드 캐너번은 내가 영어로 글을 쓰다가 막힐 때마다 큰 도움이 되어 주었으며 놀라운 인내심을 보여주었다. 이 부부는 이 책뿐만 아니라 내 인생에도 막대한 영향을 주었다. 어떻게 감사를 표해야 할지 모르겠다.

이 길을 택하도록 응원해주신 나의 아버지 애딜 귀너에게도 감사를 표한다. 그의 커다란 포용력과 식물학에 대한 지식이 있었기에 식물 세밀화가로서의 꿈을 더 수월하게 키울 수 있었다. 또한 내가 가장 사랑하는 내 여동생과 제부, 바자크 가드너와 크리스 가드너가 보내준 응원과 그들이 공유해 준 지식에도 감사를 전한다. 나의 가족 전부에게, 특히 내게 무한한 인내심을 보여주신 어머니에게도 감사를 전하고 싶다.

또한 식물 세밀화를 배울 때 핵심적인 부분인 과학 분야에서 나를 도와준 그레고리 케니서와 메르비 엠루스-코스키의 너그러움과 지식에도 감사를 표한다. 또한 이 책의 이미지를 어떻게 사용하는 것이 좋을지에 대해 자신의 시간과 노력을 아끼지 않은 피터 홀링워스에게도 고마움을 전한다. 그리고 터키에서 식물 세밀화에 대한 관심을 일으킨 크리스터벨 킹에게도 감사를 표하고 싶다.

이 책을 구성하는 동안 자신의 아이디어를 아낌없이 공유하고 엄청난 노력을 기울여 주었으며 뛰어난 포토그래퍼인 에킨 오즈비처를 소개해 준 내 친구 오즈렘 에롤에게도 감사를 전한다. 이 두 사람이 이 책에 참여했다는 것이 중요한 부분이라고 믿는 바이다. 또한 가장 중요한 부분인, 세심한 디테일을 작업해 준 아시예 카야차에게도 고마움을 전한다!

전 세계에 흩어져 있는, 이 책에 도움을 준 많은 예술가들과 작가들에게도 그들의 노력과 공유해 준 지식에 대해 감사를 표한다. 그들의 아름다운 작품들 덕분에 이 책의 가치가 더 높아졌다.

마지막으로 이 세상의 모든 식물들에게 감사를 표하고 싶다! 식물들은 내가 필요로 하는 영감과 열정을 주는 존재다. 이들은 내 마음을 어루만지며, 중독적일만큼 매력적이다. 식물과 함께 하는 삶은 그 무엇보다도 소중하다.

여러분 모두를 하늘만큼 땅만큼 사랑한다.

이시크 귀너